—笑隱堂憶故—

包緝庭談京劇

蔡登山 主編

包緝庭 原著

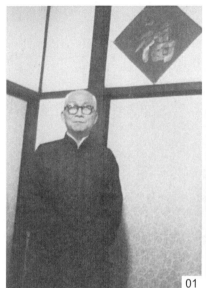

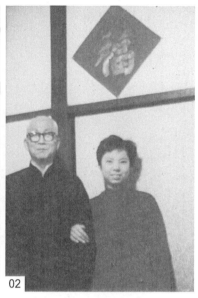

`01` `02`

`03`

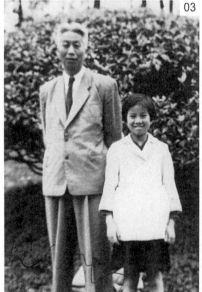

01 包緝庭。（攝於民國67年）
02 包緝庭（左）、包珈（右）父女合
　影。（攝於民國67年）
03 包緝庭、包珈合影。

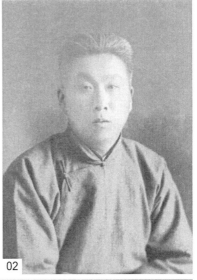

01　包緝庭30歲。（攝於民國22年）
02　包緝庭40歲。（攝於民國32年）
03　包緝庭。（攝於民國48年亨達利鐘錶公司）

包緝庭。（攝於民國46年）

包緝庭（左）與友人合影。（攝於民國四十幾年臺北衡陽路）

左起包緝庭、朱庭筠、王爵（華報社長）、陳定山。

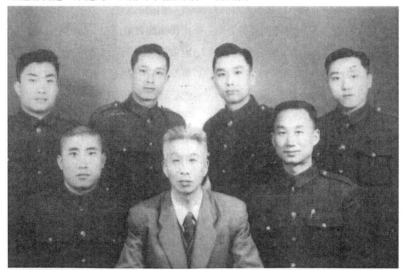

前排左起：孫元坡、包緝庭、蘇盛軾；後排左起：孫元彬、馬元亮、朱世友、哈元章。（攝於民國41年）

前排左一劇評人富翁（玩富）、左三包緝庭。前排右一馬榮利、右二王永春、右三哈元章；後排右一蘇盛軾、右二孫元坡。

後排左起吳冠群、孫克雲、朱揆初、孫雪岩、陳鴻年、包緝庭、姚瑛女士夫君。前排左起劉慕雲夫妻、金素琴、姚瑛、蘇煦人夫妻。

右一為孫元彬。（孫嚴莉華女士提供）

《春秋配》演出實景。王鳴兆飾後姜、高華飾姜秋蓮、馬元亮飾乳母。

國劇義演。程派名票高華反串黃天霸、琴師周昌華飾王棟、劇評人包緝庭飾王樑。

01

02 03

01 最右者為孫元彬。（孫嚴莉華女士提供）
02 孫元坡飾張飛。（孫夫人嚴莉華女士提供）
03 程派名票高華。由高華贈予包緝庭。

01

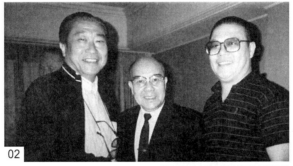

02

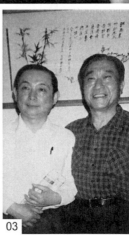

03

01　左起花臉名票裴松林、名
　　丑周金福夫妻、包珈。

02　孫元坡，袁世海，朱錦
　　榮。三代花臉。（孫夫人
　　嚴莉華女士提供）

03　梅葆玖，孫元坡。（孫夫
　　人嚴莉華女士提供）

先父包緝庭先生

先父包緝庭先生乃包文正公第二十八代後裔，祖籍浙江紹興。先曾祖衡甫公清咸豐年間赴京趕考，任職於工部衙門、後官拜工部員外郎；因洪楊事件，不克南返。多年後不通魚雁，斷了音訊；就與先曾祖母北京章家小姐結為連理。省吃儉用買下和平門外、琉璃廠沙土園大安瀾營房產，先祖輩六男三女、枝葉繁茂為京師一族。及後先祖輩及先伯叔，我輩兄弟姊妹、子姪均在晚清、民國及現今政府機構任職公教。

先父譜名桂熙、字緝庭。族中排行十二、在京時：人稱「十二爺」來臺後因髮色斑白，年齡又較友儕為長，故暱稱「緝老」。先父生於民國前六年正月十四，卒於民國七十二年農曆二月二十七。享壽八十！

先父幼時與眾兄弟就學於家中書房。延聘西席；學習國學文化。熟讀古文、唐詩。略研宋詞、元曲。及長入「北京法文學堂」習西學。弱冠大婚後出任北洋政府公職，後隨長官公

差東北。民國三十一年回北京，於市政府財政局供職總務科主管。民國三十七年初，來臺從

商，歷任臺北市當時著名「和興食品罐頭有限公司」、「亨達利鐘錶眼鏡公司」、「華懋貿

易公司」經理、總經理。

筆者大爺爺榮公號星三，夙喜戲劇，且豪於飲。清同光之季、西太后垂簾聽政，土

木大興。先曾祖適官工部、星三公隨侍在側，閒暇乘高車駿馬；因得識當時名伶多人。不時邀之來舍下小聚。先伯丹庭先生是星三公獨子，自幼年少多病，嘗侍席

側，偶或試歌一曲、頗符節奏；何桂山先生見其瘦瘠，因勸從師習武、鍛鍊武功，藉可強

身。拜在「紅眼王四」王福壽前輩門下（見本書〈我的大哥包丹庭〉一文）。先祖父榮公號

理堂，亦為清廷州官。鼎革後在北洋政府續任公務。並經營大柵欄「大觀樓」戲院股東。公

務之餘除了手戲麻雀外、即往戲院聽曲。肉市廣和樓為每週必去之所；因之與富社葉春善先

生交往莫逆。先父自幼亦依例隨先祖聽戲。年方十歲即有幸聆聽「年逾花甲老伶工譚鑫培」

演出（見〈鬚生泰斗余叔岩〉一文）並每每到後臺逛逛，與同年齡的富、盛兩科學生交友。如

武場劉富溪、小生茹富蘭、武生蘇富恩、丑角馬富祿、老生李盛藻、貫盛習、葉家昆仲、武

二花李盛佐、花臉裘盛戎、老生遲世恭、四小名旦李世芳、老生沙世鑫……交好。其中孫盛

文、孫盛武兄弟等人，兒時竹馬之交；後結為通家之好。民國二十年後先父入職場工作後，

亦隨王連平先生編寫劇本多齣。並在北京《小實報》發表劇評（可惜本書主編蔡登山先生因疫

情關係，無法進入中研院圖書室尋覓），富社大火後，王連平帶隊到東北演出；恰先父任職於茲，公罷戲散與王等小聚於當地。苦中作樂不勝欣慰。返京後，正值富社糧援絕時期；舍下也因幾次政經改纂，大不如昔。民國三十七年先父經友人約聘南下臺灣。後我母女也渡海定居臺北。

至民國三十九年左右，大鵬劇團成立。首次在臺北市中山堂公演。當時一票難求，座無虛席。散戲時下著大雨，先父攜年僅五歲的我，到後臺探班；看到富社子弟、榮春才俊、及戲曲學校棟樑；大家臉上都灑滿了「不知是雨水?!汗水?!還是淚水?!」（見筆者〈談臺灣名淨孫元坡 老伶工 大英雄〉及〈武藝超群、精彩人生話說孫元彬〉二文。）

先父來臺後為五斗米而折腰，在陌生臺北市商業界「行銷」（珈按：罐頭食品及後鐘錶業）爭得一席之地，三口之家得以溫飽，但是他真正的興趣仍在戲曲。大鵬劇團多位富社子弟之長輩，與先父舊識，喚起先父聽戲的癮頭，並長期在觀劇後發表評論。始在《華報》，後《中央日報》、《大華晚報》、《中華日報》、《新生報》等各大報紙雜誌刊登，談論演員劇藝、戲劇結構、並作理論講座。也因此結識當時黨政要人：如王叔銘將軍等空軍多位長官，國會議員如吳延環、陳紀瑩，政界大老馬壽華、賈景德等人。而此時臺北國劇劇評界即分南北兩派，北派以先父為首，標榜京朝大戲。如申克常、孫雪岩、陳鴻年、焦家駒、丁秉鐩、楊執信、蘇煦人，加上《華報》社長王爵，常在王將軍官邸神聊至深夜。而南派

則以陳定山、李浮生、劉慕雲幾位前輩，倡導當年春申滬上流行的「海派」演法（動作比較火爆、面部表情較多、唱腔花俏）。李伯伯等的文章除《華報》外，更見於《攝影新聞》。當時大鵬藝員因多出自北京，就成北派演出的榜首。而顧劇團之顧正秋、張正芬、胡少安、周正榮、劉玉麟、高德松等為海派之風雲翹楚。民國四五六〇年代國劇演出媲美民初北京時代，而各大報紙「劇評文化」煙花四嗆，各有各的捧讚對象，一般都是讚多於貶。而先父則認為「好就好、不好就是不好！」筆下絕不留情，雖然獲得許多掌聲。但也因此得罪不少業界「自認為是菁英」的家長或本人。彼時偶有三四位家屬來舍下，尋求理論。很不幸他們來時，恰逢父親外出聽戲或工作；小女子「我」在家。我真「不是好惹的傢伙」在校期間受救國團教導：深習「演講辯論技術」三言兩語……對方即鎩羽而歸。

先父在世筆耕多年，早年僅在臺灣報章雜誌為文。後香港《大人》、《大成》、日本《讀賣新聞》也來索稿。被譽為「臺灣京朝派京劇、劇評家第一把交椅」。先父為文常用四六對句，引經據典；談古論今。個性耿介，主觀甚深。評論劇藝，臧否得失，落墨公允，不超世俗。

先父記力超凡，大鵬劇團演出許多骨子失傳老戲；均為先父與蘇盛軾、孫元坡、馬元亮，攢薈默記，再再重排而成的。如《全本白蛇傳》、《嫦娥奔月》、《梅玉配》、《胭脂虎》、《棋盤山》、《武十回》、《宋十回》、《黑驢告狀》、《九里山》、《大名府》、

《贈綈袍》、《全本慶頂珠》、《全本雁門關》等。後來大陸的京劇錄音帶經香港來臺，先父父領導孫元坡重整理《群英會》、《霸王別姬》、《將相和》、《除三害》等劇本。先父對京劇藝術腹樺淵博，尤善武打套子。這一對臺灣國劇振興貢獻良多。三軍藝工隊均聘任為顧問，教育部編制國劇劇本也約請列席指導。民國六十三年張伯謹先生為中華文化復興委員會及國防部總政戰部編寫《國劇大成》共十五冊；亦請先父為其校閱。當時在臺除齊如山先生外，人稱先父為國寶級的活字典！現回頭遙想當初：還不是先父兒時在「廣和樓」薰陶所得，受教於王連平先生身教言教，孫盛文、盛武兄弟耳傳心授，劉富溪交遊時無私傳承、耳濡目染，方有得之！

吾家世居北京，先父對北京「東南西北城」大街小胡同，知之甚詳。昔日《中華雜誌》社和《中國時報》副刊，邀稿談：「故都風情」。在評戲之餘，也寫些故鄉飲食文化、生活習俗。與丁秉鐩、唐魯孫先生共憶故都舊夢。

民國七十二年先父駕鶴西去，富社在臺只剩元字輩與運昇兄帶領大鵬、陸光學生參與殯葬禮儀。孫元彬親自送上山！民國九十三年馬元亮兄因腎臟病過世，民國九十四年先母駕返瑤池，也是孫元坡大哥送上山。未料四、五年後、大哥也雲歸故里了！老一輩胡少安、劉玉麟、高德松、周正榮等表演藝術家，均在人生舞臺上謝幕了。民國一〇三年十二月三十一日元坡二哥隨之移居五指山國軍英雄公墓，殯葬日：馬榮祥、朱冠英（朱琴心先生賢公子）靈前

弔唁，遺孀孫嚴莉華女士掩面痛哭不已！在臺富社只餘蕭運昇兄一人。榮春子弟：馬榮祥與王永春兩位九十高齡唇齒相依。上一代劇評人（包括那些不入流的）均一一凋落。南北兩派筆戰大賽，生花妙語，不復再見矣！令人不勝唏噓！

目次

237

輯
一

人物
憶舊

侗厚齋事略

臺北市社教館暨中華學術院崑曲研究所等機構，定於今日在實踐堂為慶祝中華文化復興節並紀念崑曲導師溥西園先生百年誕辰，自七時半起舉行一場崑曲晚會。關於所演戲目及各扮演人，已詳日前本欄報導，無庸重贅。不過溥西園先生事略，卻值得敘述一番，以告讀者。

溥先生名侗字厚齋，西園其號也。生於民國前卅八年，同治甲戌；卒於民國卅八年己丑，年已七十有六。其胞兄清朝貝子溥倫行四，厚齋在前清封輔國將軍，故都中人士咸稱西園為侗五爺或侗將軍。若論世系，倫、侗二人均為宣宗（道光）曾孫，其祖父與文宗（咸豐）為同父異母弟兄，則其尊人與穆宗（同治）德宗（光緒）均屬從堂弟兄。在民國前四年，德宗去世，按照親支近派，長幼有序，應由倫貝子入承大統。不意慈禧太后以病危亂命，竟宣孱皇溥儀入宮，繼承穆宗，兼祧德宗；是為末帝宣統；而溥倫乃以貝子終其一生。

慈禧生前最嗜京戲，所謂「上有好者下必有甚焉」，故皇族中樂於此道者，亦多不勝

數，如貝勒載濤，從張琪林（三慶科班出身，與陳德林、錢金福為師兄弟）學《安天會》得其神髓，後且以之授於李萬春。侗五爺自不例外，幼即耽此，年長尤甚，從錢金福、王長並、李成林（壽峯）諸人遊，舉凡譚派老生戲，楊派武生戲，以及旦淨丑角，文武崑亂，無所不精，別署紅豆館主，馳譽北平票界。各大堂會中，以能邀得侗五爺消遣一齣為榮。世人但知其能於《群英會》中，曾分四天飾演蔣幹、周瑜、曹操、魯肅諸角，殊不知自民國元年以來，其所演各戲值得紀錄者更不知凡幾。類如與田桂鳳合演《坐樓殺惜》，觀者嘆為捨老譚外無復出其右者。又某次在廣德樓演義務戲之《別母亂箭》，自飾周遇吉，姚增祿飾周母，錢金福飾一隻虎李過，喬蕙蘭周夫人劉氏、彭福凌李自成，黃福祥土地神，孟匯川馬夫，石小山周公子，許靄臣家將，譚春仲射塌天，黃永升左金玉。是日前場有胡子言《冥勘》，錢金福《蘆花蕩》，胡子鈞《嫁妹》。大軸為世哲生之《水簾洞》、《寧武關》列於壓軸，此一戲單，詳載周志輔先生所著《五十年來北平戲劇史材》第二冊第二三二頁，惜無年月可考，臆度當是民國五年以前事，譚鑫培猶在世也。

此後常與家兄丹庭合作，屢在各堂會中演《鎮澶州》，館主演楊再興，丹庭飾岳帥。

民國八年袁寒雲在江西會館主辦消夏會，館主曾演《金山寺》之白蛇，丹庭反串青蛇。民國十一年年十月十八日第一舞臺有一場票友義務戲，開場陳福壽《定軍山》，張小山《大回朝》，載闓亭《絨花計》，鐵麟甫《轅門射戟》，毓子良、林鈞甫《長坂坡》，丹庭之《雅

觀樓》置於倒第三，壓軸言菊朋、蔣君稼《汾河灣》，大軸《八大錘》由老十三旦侯俊山飾陸文龍，自車輪戰起，直至《斷臂》之王佐，此一場戲，名貴一時，觀者讚嘆。民國廿二年，館主在中和演《搜山打車》之程濟，家兄配嚴震直，廖小姐飾建文帝，未開戲前座票就搶購一空，猶有向隅者，佇立街頭，不忍遽去，次日再加演，連演三場，以慰觀眾，亦票友戲中罕見之局面也。

復憶及民國七年舊曆七月初四日，北平電燈公司總辦馮公度（恕）在三里河織雲公所，為母辦七旬壽戲。晚飯後，有余叔岩之《珠簾寨》，李順亭之程敬思，王瑤卿二皇娘，錢金福周德威、王長林老軍，而由館主飾大太保李思源，其不計主配，不拘小節，隨與之所至，可見一斑。其《戰宛城》之曹操，與《風箏誤》之醜小姐，亦均稱絕一時，非內行所能及。抗戰軍興，流離京滬，不赴偽滿趨炎附勢，高風亮節，有足多者。家兄丹庭生於光緒己丑，小館主十五歲，今如健在，亦八旬有五矣。

* 珈按：丹庭先生逝於一九五四年。

我的大哥包丹庭

如果談到「包丹庭」這三個字，現今居住在港臺兩地者，可能有些會感到陌生。他是清末民初，馳譽大江南北，一位文武崑亂，擅長老生、小生的票友。尤其是平津一帶，凡對國劇具有偏嗜者，以及票友和內行中人，幾乎無一不知。在一般票友中其聲望之隆，僅遜於紅豆館主侗五爺──溥西園與南方名票徐凌雲二位先生而已。

筆者原籍浙江紹興，因先曾祖北上宦遊，即在故都置產定居。洪楊之亂，與家鄉音信斷絕，故自先祖以下，均在北平生長。先伯昆季六位，生我輩堂兄弟十六人，少夭者尚不計在內。丹庭為先伯長子，俗謂

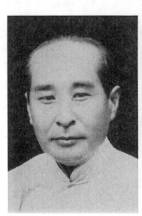

長房長孫，筆者排行十二，論年齡與之相差二十二歲之多。丹庭譜名桂馥，生於前清光緒十年（一八八四，甲申）舊曆九月廿二日。

先伯星三公夙喜戲劇，無論皮黃崑梆，均所愛好，且豪於飲。當清代同光之季，西太后垂簾聽政，土木頻興，斯際先祖適官工部，與各木廠主人頗多稔熟，經其介紹，購得前門外大安瀾營房產，重宇廣廈，門第輝煌。先伯有暇輒乘高車駿馬，徜徉於歌臺酒肆間，因得識當時名伶多人，內中以名淨何桂山（何九）、名旦張紫仙、陳桐仙及文武老生王福壽（外號紅眼王四）諸人，最稱莫逆，且係酒友，不時邀之來舍間小聚，清唱暢飲，習以為常。彼時丹庭家兄甫逾十歲，自幼體弱多病，嘗侍席側，亦偶或試歌一曲，頗符節奏。何九先生見其瘦瘠，因勸先伯應使此子從師鍛鍊武工，藉可強身，時王四先生亦在座，喜家兄聰穎慧點，願收為弟子。以王之賦性高傲，孤僻寡和，平素對於梨園同業甚少稱許，今竟肯收錄一外界子弟，為「開山門」之徒，可謂異數。當即一言為定。先伯旋即擇吉率領家兄，並邀同何桂山、張紫仙為介紹人，齊至李鐵拐斜街王之寓所行拜師禮。因距舍間非遙，每晨六時，即由僕人將家兄送至王家練功，練習腰腿及舞臺上基本動作，至九時始接回，喫早點再入家塾攻讀。如此者歷時三年，已學成《石秀探莊》及《雅觀樓》兩齣崑腔開蒙戲。

先伯令丹庭拜師習藝之初，先嚴理堂公對於此舉，頗不謂然，以書香子弟從優學戲，有墮家聲。先伯則謂「為其強健體格，不拘小節；況彼時王孫貴冑，在府邸延師習藝者正多，有

又何有於我平民之家？」先嚴以子非己出，亦無如之何。迨至庚子拳變，北京外城火警時起，人心鼎沸，以迄兩宮西狩，外兵進京，丹庭已能追隨諸叔，率僕捍禦門戶，值夜守衛，其時年甫十七歲也。

光緒廿九年，丹庭考入北京琉璃廠五城官學堂，此一學校在宣統元年改為北京優級師範學堂，民國元年改組為北京高等師範學校，民國十七年併入北大，翌年獨立改稱北平師範大學，家兄在鼎革前即已畢業離校。

光緒三十年，家兄與原配翟氏結婚，逾年生一子，乳名魁子。不久翟夫人以癆病逝世，魁子幼極聰慧，惜未逾十齡，亦因病早夭。丹庭又續娶李鐵拐斜街宿儒葉肖傖之長女為繼室，

在前清光緒辛丑至宣統庚戌（一九○一～一九一○）這十年之間，丹庭家兄從王四先生（福壽）勤於問藝，刻苦用功，此一不長不短的階段中，所得異常豐碩，根底益趨堅實，也就奠定了他民國以後，在北方票界克享盛名，受人欽佩的基礎。這期間王四先生給他所說有下列十幾齣戲。

一、《戰潼臺》：

　　這戲一名《八馬嶺》，又名《劉高搶親》，故事出於五代殘唐演義。演述唐昭宗初即位，滄州節度使王鐸入京朝賀，歸途為汴梁節度使朱溫所劫，欲聘其女為媳。雖王鐸之女已

許字於潼臺節度使岳彥真之子存訓，但畏朱溫之強，勉強應允。朱即命其弟朱義，子友珍，同至滄州搶親。鐸暗遣使者，通知彥真父子，商議劫於途中。彥真命部將劉知遠佐存訓往，並堅囑只可搶親，不得殺人。知遠率家將保存訓行至八馬嶺，驟遇朱義叔姪於途中，知遠突出搶親，奈眾寡不敵，無已，殺死朱義及友珍，餘眾奔逃。存訓等回歸復命。時朱溫已率兵來圍潼臺報仇，存訓推薦知遠禦敵，彥真恐其不能勝任，親至校場視其刀法，始派之出城，果敗朱溫而歸。

二、《對刀步戰》：

此為丹庭習〈探莊〉、〈雅觀樓〉兩折崑曲後，第一齣皮黃劇開蒙戲也。因之在民初各大堂會戲中，每以此三齣客串於紅氍毹上。在彼時《戰潼臺》已成為冷戲之一，一般武小生乏人擅演，僅北平連成三科武生蘇富恩有之。民國十年前後，不時公演於肉市廣和樓，碼列前三齣，聞係蔡榮貴所授，今已瀕於失傳矣。

此劇又名《戰代州》，乃明末周遇吉守代州，擒李闖養子李洪基故事。此為丹庭在民國八年以前，於各堂會中常演之戲。其在此劇中飾演李洪基，而周遇吉一角，則向由王福壽自行扮演，師生合作將近十年，直至王之春秋已高，不常登臺，始行輟演。民國十三年，王已壽臻七旬有三，因病去世後，家兄應友堅邀，始與富連成二科小生蕭連芳合演數次，家兄飾周遇吉，連芳演李洪基，乃民國廿年左右事也。

王四先生性情怪僻，不論臺上臺下，事無鉅細，動輒當面斥責，決不容人。猶憶民國四年八月中旬（舊曆乙卯七月初四日）北京電燈公司總辦馮公度（恕）為其太夫人祝七十整壽，在崇文門外三里河大街織雲公所內，舉行晝夜帶燈堂會戲，由富連成科班全包，晚飯後外串名伶名票，仍由富社學生充任班底，是夕家兄與王四先生演《對刀步戰》，在擒住李洪基將要進城時，富社三科老生張富舉扮中軍（箭衣、馬褂、大頁巾、黑三、旗牌扮像）率四龍套出城迎接，富舉向王恭身一躬念「迎接元帥」，王始昂然入城，及至後臺一面卸裝，一面向蕭長華先生云：「你們這還叫科班哪，怎麼連『對刀步戰』都不會啊？」蕭亦無可置答，惟報以苦笑而已。

三、《別母亂箭》：

此戲正名《寧武關》，又名《一門忠烈》，乃演述周遇吉全家殉國故事。家兄學成此戲，從來未在各處堂會中演過，僅於民初參加春陽友會票房時，與老旦票友松介眉，在浙江慈谿會館（簡稱浙慈館，位於北平崇文門外東大市）彩釁一、二次。至民國卅一、二年間，應尚小雲之邀，將此戲授予榮春社學生，趙和春（趙硯奎之次子）學周遇吉，張榮善學周母，景榮慶學李自成。

彼時家兄已於民國廿年自大安瀾營老宅中遷出，在北平地安門外什剎海後海南岸，自營一小型別墅，門臨碧波，數行綠柳，頗饒風景之勝，以為晚年終老之所。故趙和春等每晨必

自宣武門外椿樹二條榮春宿舍，步行至後海，異常辛勞，歷時數月，始獲學成。因斯際家兄

已年過五十，不耐奔波，既不受其報酬，亦不願遠赴校中執教，惟有使學生每日就學一途。

此戲學成後，未再另教他戲。

四、《鎮潭州》：

此戲又名《九龍山》，乃演述岳武穆收楊再興故事。家兄所學是岳帥和楊再興兩角，

不過平時只演老生應工的岳飛，而沒有演過楊再興。最初是在春陽友會時期，與小生名票鐵

麟甫合演。鐵君那時腿部已有病，在起霸以後，念到第三句定場詩「腰懸三尺青鋒劍」時，

猶能拔劍、翹腿、轉身走一個蹦子，這就是得力於幼年的功力了。早年北平票友對於腰腿所

下的工夫，其認真講究原不遜於內行，因之其成就之高受人欽佩，絕非僅為了消遣而已。嗣

後在各堂會中，曾與侗厚齋合作多次，論年齡紅豆較長，而遜清貴冑資望之大，一般觀眾誤

以楊再興為此劇主角，視岳飛幾同邊配，實則劇中老生有〈坐帳〉、〈祭纛〉、〈對槍〉、

〈斬子〉諸場，討俏處頗多。

五、《一捧雪》：

此戲自〈搜盃〉起至〈法場〉止，亦為家兄在浙慈館春陽友會彩排時，常露之戲；但於

喜慶堂會中，則難得一見，因其不甚吉利故也。有之則惟民國七年六月間，前北京大理院長

余戟門表兄為其父祝六旬壽，在西四牌樓北，前毛家灣胡同自宅中，搭臺演堂會戲。先四舅

父（戟門尊人）因賈洪林已作古，劉景然太俗厭，當時在營業戲中難見此一佳劇，乃堅囑家兄演此一觀。所謂長親之命難違，姑予勉力一試。是夕唱念做表，倍覺賣力，但僅演至〈換監〉為止，為免於蕭殺之氣氛過重，未帶〈法場〉。據記憶所及，此後即將之蘊櫝而藏，未再露演，亦緣於劇情過份悲慘，殊不適於慶祝場合也。

六、《閨房樂》：

此乃元人趙子昂與管仲姬閨中戲謔故事，雖屬玩笑戲之一，包含典雅、風趣的輕鬆、活潑，最能引人入勝。早年推梅巧齡（蘭芳之祖）獨擅勝場，以後則惟科班中尚未失傳。民國肇建，僅富連成于連泉（小翠花）、程連喜尚優為之，已如魯殿靈光，捨此莫屬矣。

民國六年朱琴心自其故鄉北上，入北京協和醫院供職，公餘之暇，嘗入各票房習旦角戲消遣，由喬蕙蘭為之開蒙，首以崑曲《春香鬧學》問世，數演於各大堂會中。因其正當妙齡，姿首韶秀，又得名票舒子寬為之配演陳最良，顧碧英（秋聲社小生顧珏蓀之堂兄）飾杜麗娘，益受歡迎，聲名大噪。繼而又學成《打花鼓》之鳳陽婆，與丑票王華甫合演，遂漸僑於名票之林。旋拜花旦名宿田桂鳳為師，第一齣戲即從之學得《閨房樂》之管夫人，力邀家兄為之配演劇中小生趙松雪。家兄以情不可卻，乃先請示於王四先生，得其特許，同向田老伶工問藝。初演此齣係民國八年四月，在北平前門外取燈胡同同興堂飯莊內，由王華甫飾老媽子，方連元演丫環。是日為大柵欄西屈臣氏西藥房經理于友賢先生五旬壽慶之堂會戲也。

除上列諸戲外，尚從王氏學有《下河東》之呼延壽廷、《慶頂珠》之蕭恩、《定軍山》之黃忠、《雄州關》之韓世忠、《樊城長亭》之伍子胥等武老生戲；及《蔡家莊》之鄭天壽，《蜈蚣嶺》之武松兩武生戲。在此十餘年中，家兄所獲王四先生實授者，不過此十四、五齣而已。因王對弟子習藝，要求甚嚴，非經其排練成熟，認為滿意者，始可登臺彩釁，否則決不准率爾操觚，輕舉妄動。家兄亦奉命唯謹，終王先生之世，除一齣《閨房樂》外，迄未敢動非經其親授之戲，此亦貴精而不在多也。

王四先生係前清咸豐二年出生，卒於民國十三年，享壽七十三歲。平生藝高絕倫，腹笥淵博；惜其性格孤傲，不修口德，嘗謂「戲班中演老生者，必具有六場通透，文武崑亂不擋之條件，方稱夠格；古往今來，僅得兩個半人。」其中一人係指大老闆——程長庚，另一人則為夫子自道也，至所謂半個人乃譚鑫培，因其不能六場通透。其蔑視同業，目無餘子處，可見一斑。猶憶民國三年王曾應聘入富連成社執教。某夕在室內教殷連瑞習《寧武關》，葉春善社長（盛章之父）適從室外經過。彼時尚未裝電燈，僅點一煤油燈置於桌上，光線極為昏暗，葉舐破窗紙，以一目向內竊窺，見王正持一長桿旱煙袋權代刀槍，用以比劃身段，偶一回顧，見窗紙有濕破處，立即回身將煙袋向破處戮出，並大聲叱責說：「好啊，你敢來偷我的玩藝兒，我杵瞎了你的眼睛。」葉急退避，幸未受傷。事後有人告之乃葉老闆來窺視，

王更忿懟；迨教成此劇，立辭教職，其憤世嫉俗，不合時宜有如此者。

王有姊二人，一嫁董夔龍，生子為名武旦董鳳岩。一嫁閻金子，生子為武旦閻嵐秋——九陣風，及武生閻嵐亭（世善之父）。王本人僅有獨生子一人，民國廿年以前即去世；遺子二人長名王玉亮，曾投入名琴師沈玉彬門下，擅笛及鎖吶，造詣甚高，能吹崑亂曲牌數百支。民國卅八年參加空軍傘兵部隊之飛虎劇團，隨軍轉駐高雄岡山。四十七年春返回臺北後，因失戀厭世，於是年八月四日在淡水附近，竹圍地方投水自殺。其弟名世祿，自幼入富連成五科習武旦，其技藝僅遜於同科之閻世善，實較班世超為優。出科後即與名武生張雲溪合作。抗戰勝利前，突在瀋陽因急病逝世，時尚未滿卅歲。

民國四、五年間，家兄獲識前清近支宗室紅豆館主溥西園（即侗五爺厚齋）先生，彼此互為敬重，相見恨晚，對於崑曲之字音身段，切磋研討，獲益良多。彼時王四先生逾花甲，有關家兄之私人交遊，不甚過問。民國八年（一九一九）六月，徵得王之同意，在宣武門外大街江西會館之消夏會，與侗五合演《金山寺》之〈水鬥〉、〈斷橋〉兩折，紅豆飾白蛇，家兄演青蛇，雖均屬反串，而演出成績，殊無遜於內行，票價僅售銅元一百枚，只合兩毛六分多錢而已。

民國十一年十月十八日（壬戌八月廿八日）北平票友在前門外西柳樹井大街之第一舞

臺內（此為北平最大之劇院，約可容納千人以上）舉辦一場賑災義務夜戲。是夕家兄演《雅觀樓》，戲碼列於倒第三；壓軸戲為言菊朋（彼時尚未下海）與蔣君稼合演《汾河灣》；大軸則為老十三旦侯俊山演唱《八大錘》，自車輪戰起，直至斷臂說書，以迄文龍歸宋止，王佐一角係由紅豆館主扮演。斯際王四先生業已年逾七旬高齡，見義勇為，猶在《雅觀樓》中配演韓鑑。演完卸裝後，《八大錘》猶未登場，王即為家兄介紹得識侯俊山，當時互道仰慕，王曾面邀其為家兄說《八大錘》，侯亦立允，並囑速來寓所就學，因留平為日無多，不久將返張垣故也。家兄自次日起趨往侯之住處受業，未及一月即已學成，舊曆十月初二日病逝，家兄既丁內艱，自不克再應各處會彩龔之邀，但在家中練習車輪戰之雙槍，固未嘗一日或輟也。直至民國十三年舊曆十月十一日，乃先祖母章太夫人七旬晉九壽誕，先伯弟兄在前門外西珠市口天壽堂飯莊，備治桃觴招待來祝親友。日間由劉寶全、徐狗子等演八角鼓、大鼓雜耍，晚宴後演大戲三齣：開場《白良關》，由占正亭主演；第二《定計化緣》；大軸《八大錘》，家兄自飾陸文龍，乃其學成此劇，研習兩月以上，初度與觀眾相見。惟僅演至岳帥敗入城中免戰高懸為止，不帶斷臂說書，因先祖母年近耄耋，不耐久坐，故提早止戲。

民國廿一年，家兄曾應佀五爺之邀，一同研習崑曲〈搜山〉、〈打車〉兩折。此劇出於清人所作《千鍾祿傳奇》，衍明建文帝出走，為嚴震直所獲，解往京都途中，被程濟追及，

數責嚴之不忠不義，嚴慚而自刎，程打破囚車，救出建文同逃。此劇應在方孝孺詔割舌之後，惟不見於史乘，或係後人臆造。紅豆館主飾劇中主角程濟，家兄為之配演嚴震直，戴紫巾盔、俊扮掛參三。紮靠閃蟒，扮建文帝者乃紅豆之女弟子廖小姐。乃於次夕再演一場以饜眾望，門外糧食店街中和園，座客擁擠，無立錐地。乃於次夕再演一場以饜眾望，事屬賑災義演，得款悉數捐入慈善機關。旋又以原碼原人在天津春和大戲院義演一次，是夕壓軸戲為《汾河灣》，由津沽老生名票劉先禮飾薛仁貴，青衣名票高崇祥飾柳迎春。此二公現均在臺灣定居，劉即名劇評家劉嗣。主持「軍中之聲」國劇節目多年。高已更名重翔，專心營建事業（大陸工程公司開國元老之一，人稱高三爺），對於此調不彈久矣。而《搜山打車》一劇，亦為家兄民國卅七年對外公演最後問世之一齣新戲。

家兄受業於王四先生，朝夕相處達二十餘年之久，對於王之孤僻性格，自不免有所習染。尤其與富連成之學生，彼此之間似有夙仇，向不表示友好態度，此中原因，固非局外人深悉，特縷述之：當民國十年（一九二一）以前，北平各大堂會所用班底，均係富社全包，以其規矩整齊，戲價低廉，多樂用之。家兄每次應邀演出，自必以其在科學生充任配角為原則。在習慣上內行居多，例必另有酬勞，此款應由辦堂會之本家酌予支付，家兄向不破鈔另給。但堂會主人以外行居多，不諳行情，認為既屬全包堂會，當無額外開支；家兄自衿身分，亦不肯向主人提示，富社更無逕行面索之理；顧此項小費，為後臺管事所得，每年

積少成多，至歲末分潤一筆鉅款，梨園術語名之曰「塔灰錢」，想係「堂會錢」之訛音。此一誤會，不惟家兄無動於衷，即社方自葉社長以次如蕭長華、蔡榮貴諸大管事，亦均毫未介意，僅小管事感到切身利害關係，銜恨家兄甚深，每思遇機報復。

某年在同興堂一次堂會中，家兄演《雅觀樓》，後臺所派之四下手均係小三科學生充任，未登場前經大三科武二花預囑此四人俟隙開攪，以擾亂其演出情緒。迨演至李存孝擒獲孟覺海時，照例應問「眾將官，甚麼時候了？」在此處下手應答以「才交午正」，詎彼等竟改念「三更時候了」，家兄明知其為存心搗亂，不動聲色，仍接唱「喜只喜才交午正」之尾聲，臺下亦無人注意。家兄到後臺，曾向管事人責問，管事者則謂「孩子們原不擅此，三更時候乃戲中慣用之成語，請予原諒。」家兄以其善於狡辯，遂亦無如之何，不過自此存有戒心，再與富社學生合演時，必先對準「蓋口」而後扮戲。內行對於票友發生當場陰人事件，實屬防不勝防。猶憶某次堂會亦在同興堂，家兄演《探莊》之石秀，配鍾離老人者為張○○，在石秀竊得白翎欲行出莊時，老人出阻，二人分握扁擔兩端，互相拉扯，石秀從扁擔內抽出彩槍，老人應持扁擔退下，詎張生某伺其槍甫抽出一小半時，即將扁擔撒手，進入後臺。扁擔既重，槍桿又軟，更因二者有相當距離，無法拔出，亦不能甩脫，此一剎那之尷尬情形真使人急煞，幸賴檢場人楊開泰者趨前為之拔去扁擔，始得繼續起打。

民國廿二年冬家兄應中華戲曲學校（當時簡稱北平戲校）校長焦菊隱（焦為李石曾先生之

甥）敦聘入該校執教。彼時校址位於崇文門外迤西木廠胡同，因距舍間非遙，每晨步行蒞校。初教男生宋德珠、李和曾、王金璐、于金驊（是時尚演武旦猶未改丑角）以及女生鄧德芹、馮金芙、趙金蓉、侯玉蘭、白玉薇、李玉茹等合學《金山寺》。據白玉薇曾謂「當時有幾位女同學不會挽拉雲手，包先生摘下所御水獺皮帽，雙手捧持，使帽頂向上，而手由裡往外推送，轉至一圈，帽口自然朝上，帽頂向下，即可成為美妙之雲手姿式。」既而又教諸女學生學《斷橋》。旋又教老生組關德咸、王和霖、周金福（畢業後始改丑角）、李金棠等習《寧武關》。小生組李德彬、徐和才、高金儒等學《雅觀樓》。此四齣均係崑曲，歷時年餘，始告完成。後該校遷至北城嵩祝寺後身之椅子胡同，因路途遙遠，家兄遂辭退教職。

民國廿七年家兄經友人介紹，收富連成社畢業之五科小生江世玉為弟子。按以往家兄雖曾對該社之小三、大四兩科部分學生存有芥蒂，但事隔十餘年，業經淡忘；又以久未登臺消遣，前愆早已冰釋，此次經友推介，遂准其入門受教，為家兄之從事劇藝以來，所收之第一名掌門大弟子。不過世玉自離母校後，處世和善，人緣特佳，經常受聘外埠露演，僕僕於京津滬漢道上，致留平時間不多，其所得於家兄者，亦僅《雅觀樓》之李存孝，與《鎮潭州》之楊再興數齣而已。

江世玉亦梨園世家，其父名江順仙，唱青衣。江世玉於民國廿四年七月十四（即舊曆乙亥六月十四）日在富連成社滿科，年方十八歲，其拜家兄時已年滿廿歲，即抗戰之次年也。

家兄之第二弟子，為一外行票友，姓名祝寬，乃北平世家子弟，祖居前門外板井胡同已歷兩百餘年。其先世為米糧業，夙有「米祝家」之稱。祝寬拜家兄時已逾弱冠，其腰腿幼工自不足以比內行，但業精於勤，學而不輟，後天奮勉亦可補先天之缺陷。彼每日晨起即至家兄之後海寓所，先在院內槓腰壓腿，俟家兄起床漱洗用早點後，開始學戲，至午始去，無間寒暑，日常如此。有時家兄亦嘗留其午餐，相處如家人父子，故其所得實較江世玉為多。

民國卅四年，筆者自外埠返平，見富社六科畢業之文武小生李元瑞極聰慧，又因其為丑角李一夔之子，與名淨孫盛文之夫人乃姨表姊弟。余因盛文關係，請於家兄為元瑞說幾齣戲。家兄勉強為之說一齣《九龍山》之楊再興，終以其嗓音過於尖細，難成小生雋才，不願再教，元瑞亦於抗戰勝利前，與榮春社出身之小生馬榮利，先後執贄於葉盛蘭門下。

家兄雖自幼學戲走票，並未因玩物而喪志。當筆者民國二年隨侍先嚴由山西宦次返回北平，即知家兄在東四牌樓北，鐵獅子胡同陸軍部服務。在民國十二年曹錕賄選時，六先叔潤生公（諱庸）適任眾議院議員，因拒重賄南下，攜帶丹庭家兄同往申江，此為家兄赴滬之始。其後又因祝陳筱石壽，數度赴滬。民國廿六年抗戰北平淪陷，即未再出仕，株守於後海別墅中，以教戲種花消遣。但每週必來大安瀾營舊宅一次。蓋此一時期家兄正以玩古董自娛，舉凡金石書畫彝鼎磁器，無所不好，其鑑賞力之精，為琉璃廠各古董商所折服，如到新貨必請家兄鑑別真偽。安瀾營舍下距離廠肆近在咫尺，家兄為便於接見古董商，故每日必來

故居一次也。抗戰勝利後，賦閒八年，不甘髀肉復生，雖已年逾花甲，精力猶健，乃赴天津就到稅務局工作，年餘復回北平。卅七年春筆者來臺時，伊正在家，曾隨同家母送余至大門口，並囑將來回平時為其帶一條臺灣草蓆，不料從此一別，不克再見。

家兄自其獨生子夭逝後，續娶葉夫人迄無所出。民國廿一年劉鯉門（思格）欲回東北故鄉，以其家中婢女名汝惟者，遺贈家兄為妾；汝惟入門十餘年亦未生育，曾以七家兄之次子慰曾承繼。不意強褓收養，幼患疾病，廿餘歲後，雖為之娶妻生女，終於北平淪陷前病逝，僅餘幼女乳名大雲。家兄、嫂及汝惟三人，晚年惟存此子遺，以終餘年。

雷喜福

筆者幼時頗嗜平劇，清末民初每隨先君聆富連成科班學生串演，當時雖尚不懂唱作良窳，但對於每天之三齣武戲，則十分傾倒。久之時往後臺，參觀其勾繪，臉譜及扮戲情形，遂與諸生互相熟稔。民國八年以後輒獨往觀賞，所知既多，所變益廣，蹉陀歲月，遂成「富連成迷」，而不自悟。於今老矣，避赤氛於海隅，百無聊賴，憶前塵之既往，緬懷舊雨，因以為記。

喜福字海峰，取其「福如山海」之義。乳名大五子，生於前清光緒二十年（甲午），因其母家絕嗣，自出生後，即過繼於其外祖父慶君為孫，遂從其姓。十歲時適葉春善所辦之喜連成科班甫成立，由其外祖介紹，投拜葉師門下，補入第一科，命名張喜福，故在民國二年以前常聽喜連成者，均知有張喜福，至民國三年其外祖父母先後去世，喜福亦早於宣統二年滿科，適其本身生父亦係單傳，再無弟妹，乃援「一子兩不絕」俗例，從此復姓歸宗，改

名雷喜福，此一掌故恐未滿六歲之愛好國劇者，未必盡知，即富社四科以下學生對之亦當茫然。

喜福於前清光緒廿九年投入喜連成之際，較其稍早入科之學生已有四人，即武旦趙喜貞（藝名雷中鳳），花臉趙喜魁，青衣陸喜明（即現在臺灣武旦教師陸景春之父），武丑陸喜才。

喜福名次第五，之後又收一習正工鬚生之武喜永，共為喜連成甫經開辦之「六大弟子」。彼時班址，設在北平琉璃廠西南園（胡同名）一所小房內，亦即葉社長——老闆——之住宅，此房只有一明兩暗南房三間，東西既無廂房，北面臨街亦無房屋，因之院落甚為廣闊，足敷練功排戲之用。正房上首西間是葉老闆夫婦和老太太——葉氏生母——及其幼弟之住房，下首東間是這六個弟子的住處，留出中間堂屋，作為說腔教戲之用，遇有教師來多了兩位時，則兩旁住房也可備用。正房走廊一隅，即是廚房。葉老闆除自教老生以外，並與其胞弟葉雨田同操雜務，葉之夫人則負擔做飯、洗衣，及為學生縫補等事。於此可見喜福入學之始，不但校址狹隘，設備簡陋，處此惡劣環境中，仍能刻苦用功，虛心學習，其成就自非後進諸子所能及也。

喜福入科先從教師宋起山練武功，翻折大小斛斗。繼從武戲教師羅燕臣學武生，其開蒙戲為《大神州》之燕青，此角在此劇中，不惟一舉手，一投足，均須具有基礎訓練，甚至在「拉撾」一場，其挺腰、舒臀、蹉步、踢腿等動作，無不賴鍛鍊有素，始克俯仰自

如，得心應手。當其演此時之年齡，不過才十一歲，雖尚應付裕如，終以幼年體弱，不勝繁劇，葉老闆見其勉力而為，終嫌揠苗助長，乃命之改學二路老生，從葉福海、蕭長華兩教師學《取金陵・奪火倉》之徐達，《狀元譜》之院子陳志，卻亦不甚享名，反不如後來者居上也。

宣統二年教師蕭長華為二科學生排《八大錘》，感於無適當老生，飾演《斷臂說書》之王佐，乃特別拔擢喜福，使之膺此重任，不料其演出後，居然十分成功，不但唱做俱佳，而白口之乾淨俐落，面色之傳神阿堵，更非二科諸生，所能企及，尤以《斷臂》之弔毛，因其夙具武工根底，摔得既快又帥，穩而且脆，於是臺下大為歡迎，由此聲價陡增。繼之蕭長華又為頭、二兩科學生合排《三國誌》及《取南郡》兩大本戲，均派喜幅扮演諸葛亮，在臺上認真做戲，儘量發揮，益見精彩，使此兩劇生色不少。民國初年因年歲既長，嗓音倒倉遂不復登臺，改任該科班大、小三科之老生教師，所有張富良、譚富英、何富清（藝名小俊卿）、劉富溪、方富元等均曾從之受教。在此十餘年中，遇有必要時，亦嘗偶或一度登臺，如遇有譚富英與吳富琴合演《桑園會》時，必由喜福串演秋母，再如尚富霞與閻喜林合演《胭脂虎》時，飾李景讓之母者，亦必為喜福所扮無疑。

當年富連成在北平肉市廣和樓，每天出演日場時，經常派戲規矩，為每天至少八齣戲，間或也有時增至九或十齣時，姑以八齣為例，第一齣必是開場戲，第二齣為小軸子戲，第三

齣生行或旦行之唱工戲,第四齣為中軸子武戲,第五為花旦小花臉之玩笑戲,第六為唸做老生戲,第七為唱工老生戲。在每日三軸武戲中,例分靠靶、短打、鬧妖三種,不許重複,譬如小軸子是《博望坡》,中軸子則是《東昌府》,大軸則為《金錢豹》。假若小軸子是《鄭州廟》,中軸是《金山寺》,大軸將是《鐵籠山》。再如小軸是《飛波島》,中軸是《麒麟閣》,大軸即派《溪皇莊》。諸如此類,不得紊亂,決無一天派兩齣鬧妖戲之事。至於第六、七兩齣,在馬連良、譚富英,均仍在社時,向由此二人分別擔任,民國十年冬連良先行離去,則以富英與孫盛輔分任。民國十二年富英乍一出科,立即離去,此實青黃不接無以為繼之際,葉老闆乃商之喜福,由其接演第六齣,喜福不加思索,唯師命是從,由是其所有拿手戲,乃陸續推出,其最膾炙人口者,如《開山府》之鄒應龍,《盜宗卷》之張倉,《審頭刺湯》之陸炳,《清官冊》之寇準,《狀元譜》之陳伯愚,《群英會》之魯肅等戲,格外精彩。至唱工戲中,則以《定軍山》、《珠簾寨》、《南陽關》、《文昭關》、《賣馬》等馳譽一時。民國十三年梅蘭芳、程硯秋、尚小雲、朱琴心各大名旦爭排新戲,以為號召,富社二科青衣李連貞,時正紅極一時,見此熱勢,不甘後人,乃與喜福及閻喜林互相商酌,先後排成新戲三齣,三次露演,這三齣新戲,就是:

（一）《雲錦裳》：

這是演述郭子儀夜半出遊，途遇仙女，在雲端顯聖，贈以雲錦裳一件，並以燈彩顯示「大富貴亦壽考」六字。此劇由連貞自飾仙女，喜福飾郭汾陽，此戲歌舞並重，末一場且有燈彩點綴，新穎別緻，熱鬧非常，不但在廣和樓內，月必一演，即各大喜慶堂會中，亦多點唱此戲，以其含有祝賀之意，且為其他戲班所無者也，因之這戲又名《大富貴亦壽考》。

（二）《西河舞》：

這是唐朝名詩人白居易與元稹兩人燕居時，召來李十一娘當堂歌舞故事。情節雖然簡單，歌舞卻極繁重，尤其最後有一場耍流星，更見其工力非凡，因為這一對流星，是用亮銀鋼製，綴以鋼練，舞起來一團銀色，見光不見人，這種技能不惟別班無人效仿，即富連成社，亦只此一戲，固然駱連翔每演《東皇莊》（《拿康小八》）時，在起打之前，李連貞必耍一次火流星，那是用鐵絲網子做的兩個圓流星，內裝燒紅了的木炭，耍起來火星四濺，一片火光，可是必須熄滅燈光，才覺好看，與這戲之耍銀流星，又是不相同了。這戲由李連貞飾李十一娘，雷喜福演白居易，閻喜林之元稹，三人演來，能在情節空洞中，大做文章，此即惟有好角，才能演出好戲之一明證也。

（三）《臨淮夢》：

是演述明末李自成倡亂造反為背景，演出忠孝兒女故事。惜事隔五十餘年，劇中詳細情

節，及連貞、喜福等，所扮劇中人者，均不復憶，只記得飾演李闖王者，為二科花臉王連奎而已。

這三齣新戲，雖在當年也曾喧嚇一時，在紅氍毹上也走了七、八年的好運，可惜李連貞並未把此三戲留傳給三、四、五、六各科學生，以致民國廿一年連貞在北平因病逝世以後，這三齣戲也就隨之一併失傳了。四、五十歲的人，可能都沒有見過。

徐碧雲自民國十二年在斌慶社滿科後，即外出成班，自掛頭牌，民國十四年兩度赴滬，歸來後，先後組成玉華社及永平社兩班，選用上流好角為配，原用老生為譚富英與王又宸兩人，迨民國十四年之冬，徐又自滬北返，又宸即辭班，當由蕭長華為之介紹雷喜福加入以補其缺。此時徐之班名，已改稱榮華社，喜福參與此班後，除專為徐配演本戲中主要角色，如《虞小翠》之王太常，《玉堂春》之劉秉義，《綠珠》之石崇，《二喬》之魯肅，偶爾亦在前場演一正戲，如與姜妙香合演《借趙雲》，與吳彩霞合演《三擊掌》，雷在榮華社，雖頗受倚重，但每日富連成之倒第三，或壓軸戲碼，仍照常演出從未誤事。直至民國十九年，徐碧雲又赴上海，約其同往，始向富社辭班。

自滬回平後，徐仍搭榮華社外，並一度加入荀慧生班，亦受重用。此後即自成一軍，應邀赴天津露演，歷在天津之中原公司，及天豐、春和各戲院輪演年餘，回平小息，又被約往

濟南、青島等碼頭，因其作戲認真，不肯惜力，備受各地觀眾稱道。所獲包銀益豐。至民國三十年，已年近五旬，倦遊歸來，仍返富社執教，此時富社雖已呈強弩之末，但哈元章、白元鳴諸人，仍得其若干親傳戲。今如健在，亦當是八十有四之老翁矣。

* 珈按：雷喜福先生逝於一九六八年。

馬連良少年時

在下和馬連良不能說不是夙識，因為先嚴在民國元年自山西解組回到北京，續任公務外，家居無俚，日常攜帶子女赴各戲園聽戲，以資消遣。彼時在下年方七歲，尚未出就外傅。先嚴嗜劇，最喜規矩整齊，以故對於富連成科班頗具偏愛，惟該科班上演時，一向不售女座，猶存古風，因之每次只有在下隨侍，先在大柵欄三慶園及廣德樓兩地，至民國四年又移至肉市廣和樓，此均為富連成常年演出場地，老顧客亦隨之而轉移，不足為奇。每遇場上所演為先嚴不喜聽之戲，輒攜在下往後臺尋覓熟人談天，那時常相晤談者除葉春善社長外，尚有蕭長華、蔡榮貴、蘇雨清三人，其談話處所係在後臺之帳桌旁，此為後臺高級人員坐落地點，一般閒雜人等不便接近，在下年幼不耐久立侍聽，乃蹓至附近之盔頭箱或彩匣桌旁觀看學生們勒頭扮戲與勾臉，由是得識一、二兩科學生甚多，與馬連良互相點頭說話，亦自此始。但以生平喜看武戲，對於武行學生頗多接近，連良雖屬文行，但在每日中軸武戲中十九有事，因其係於前清光緒卅四年始入喜連成習藝，較一般二科武生如金連壽、趙連升、王連

平、殷連瑞、何連濤、高連甲諸人入科時約遲二三年，致飾正角機會甚少，只見其與曹連

慧合演一次《小天宮》，曹飾小行者，馬演造化仙，其他則多係配角零碎，或掃邊老生，若

各公案戲中之彭鵬、施仕綸，《殷家堡》、《落馬湖》，均為其原排本主。此外尚

有一齣較為突出者，則為《五人義》，劇中由趙連升飾周文元，鍾連鳴之顏佩韋，馮連恩大

校尉，蘇連漢二校尉，而馬連良與高連登分扮王節、劉汝儀兩個小花臉，亦即在「遞送保

狀」時沿途商酌「太爺」之「太」字，那一點應否點在肩膀上，及「打尉」時口唶大校尉腳

後跟之二丑角。

某次，曹連孝演《轅門斬子》飾楊延昭，王連奎與侯喜瑞之焦孟二將，王連浦（藝名小

金鐘，本工銅錘花臉）反串趙德芳，而老旦唐連詩是日適病嗓啞，不能登臺，乃由連良反串佘

太君，此為「臨時抵活」，只此一次，看過的人可謂少之又少。

馬連良自幼小時，其對於扮戲即極講究漂亮整潔，每遇是日有扮演老生戲時，無論是二

路配角，抑或院子過道兒，由學堂隨同大隊上館子，一下後臺當務之急，即脫了長袍馬褂的

制服，先奔盔頭箱，慎重挑選一口「黑三」髯口，親自動手，將其用熱水燙直了，然後再用

鐵絲篦子攏平了，通順了，藏在別人不容易見到的地方，以備自己上臺時使用。這種行徑雖

然有些過於講究，但為了扮像好看，觀瞻大方，亦可謂其忠於藝術，自幼即然。

馬連良的兩條眉毛，在他幼年時代有點小毛病，就是越往上長，越愛出岔兒，每逢勒上

包緝庭談京劇——笑隱堂憶故

050

頭弔起眉毛來，縱然使用墨筆描劃，仍必有幾根短毛從旁滋出來，在臺下的觀眾根本看不清

楚，也不太注意這些小節，可是連良卻認為這是個人天生的缺陷，一點都不肯將就，彼時富

連成後臺有一個經常僱用的理髮匠，專為給唱花臉的剃月亮門，唱生旦等行剃頭刮臉之用。

有一天，連良因為眉毛總愛出岔兒，一賭氣教剃頭的把兩條眉毛都刮光了，這一來再用油黑

草紙描成，勒上頭弔起來，兩道眉毛自然是奕奕英姿，顯得特別黑大光亮了。此一措施，是

他為了扮像好看，寧可犧牲小我，以顧全大我的一個實例。至於後來的眉毛再長出來，是否

還依舊滋出岔兒來就不詳細了。

富連成後臺學生與學生之間，凡是在科裡的——尚未畢業者，彼此互相稱呼，都叫乳

名，很少直呼其學名的。所以在下和馬連良相識年餘以後，才知道原來他的小名兒叫「三賞

兒」，不知他學名是甚麼，直到他後來正式歸工唱了老生，才知道原來他就是馬連良。

馬連良是在民國六年三月卅一日（即舊曆二月初九日）滿科出師，旋於是年夏間應邀赴

福州演戲，所有馬氏在科之戲碼，均由曹連孝代替，如與小翠花合演之《梅龍鎮》正德帝，

《烏龍院》宋公明，《五彩輿》海瑞等均是。民國七年舊曆中秋前，連良始由閩北歸，仍回

富連成重返廣和樓，第一天與茹富蘭合演《八大鎚‧斷臂說書》，第二天與小翠花合演《坐

樓殺惜》，是時馬年甫十八歲也。至民國十年冬脫離富連成外出搭班，先在城南遊藝園與沈

華軒短期合作，不久即加入尚小雲之玉華社，經常演日場戲於北京前門外糧食店之中和園。

民國十二年，連良小雲聯袂應邀赴滬，將半年始歸。是年八月十五日（即乞巧節前三天）同搭俞振庭所組之雙慶社，在大柵欄廣德樓演夜場，同班除俞氏昆仲（振庭、贊庭）外，尚有小翠花、王又宸、朱素雲、王長林、董俊峯諸人，連良則掛二牌，雙方感情融洽，合作無間。至民國十三年春馬氏單獨受聘再度赴滬，秋後歸來，即搭朱琴心之和勝社，第一天適逢中秋節，連良演《定軍山》列於大軸，自此紅紫炙手可熱。在下與馬在富社時之友誼不過「點頭之交」而已，至其挑班成名後，余仍不離廣和樓，繼續聽富連成，五十餘年甚少連繫，其在北平何時病故，亦無所聞，今閱《大成》，始悉其逝已逾十載，一代名伶溘然作古，不禁憮然，爰摘述其從小至長時二三事，書寄《大成》，此或非盡人皆知者，聊供補白云爾。

　　＊珈按：馬連良先生逝於一九六六年。

王道之義助王連平

服務交通界四、五十年，我國航運專家，現在執教於各大專院校的王洸教授，是筆者五十多年以前的老友。我們的交誼，是民國十年以後，建立在北平肉市廣和樓，一同聽富連成科班時代的「戲友」。民國十五年十一月，王先生丁外艱，絕迹歌場，不再顧曲。民國十七年北伐成功，遷都南京，彼時他已畢業北平交大，在交通部服務，隨同政府南下，從此未再謀面。直到十幾年前，才聽得已故太空醫學博士李旭初兄談及：「道之（王君次篆）現也在臺北，不過工作繁忙，每週要南下講課，要等星期日才能在家休息一天。」屢欲趨晤，都以俗冗未果。是年秋旭初兄自美歸國，才約我二人在掬水軒小聚。四十年未見，彼此幾不復識，暢敘當年，快慰平生。

道之先生自入宦途，獻身海建四十年來，建樹之多，實難備舉。抗戰復員期間，主持長江航政，建造五省船舶，創辦川江絞灘，使軍民水運，收到安全迅捷之效，這都是眾所週知的。他在未及弱冠求學時代，就已具有創作精神，與果決的魄力。記得當年他與筆者同為廣

和臺下座上客時，曾有一事膾炙人口，就是他義助王連平，重排《八本七俠五義》之事。道之先生在廣和觀劇，是從民國九年到民國十三年，前後五年之間，也就是他就讀北平師大附中時期。他對富社諸生中，最喜小三科的花臉陳富瑞。於此，應先將陳富瑞與王連平兩人的身世際遇，作一簡略介紹。

陳富瑞是梨園世家

　富瑞原屬梨園世家，祖父是崑曲名宿陳壽峰，曾受前清恭忠親王奕訢的賞識。咸豐中葉，恭王府成立全福科班，邀壽峰任總教習，楊四立、呂月樵都出身於此。壽峰有子三人，長名嘉樑，就是富瑞之父，也在全福班坐科。原習武生，後改操琴，凡是文場樂器，無所不精，晚年曾為梅蘭芳撫笛。兩弟一名嘉璘，工做派老生；一名嘉祥，工小生兼擅丑角。這兩人都是久駐上海，很少北上。民國十三年自春組夏，麒麟童在北平第一舞臺，排連臺《貍貓換太子》時，以陳嘉祥飾范宗華，肥碩滑稽，最為有趣。偶與周信芳、王靈珠，合演《臨江驛》的崔通，也極勝任。富瑞昆仲三人，兄富濤，工老生，乳名大嘎子。富瑞乳名嘎頭。弟盛泰，乳名三嘎子，都卒業於富連成。

富瑞生於光緒丙午，今已年逾七旬。民國六年十二歲，入富連成習藝，編入小三科，與譚富英、程富雲（程永龍之子）、范富喜（范寶亭的堂弟）、奎富先（其父奎星垣，以唱《八角鼓》享名）等是同期師兄弟。開蒙從葉福海（富社社長葉春善之兄，三慶班坐科工崑淨，與陳德霖、陸杏林、張淇林、李成林為師兄弟）習《蘆蕩》、《功宴》、《山門》、《嫁妹》等戲，因為他是從崑曲入門，口勁工架，自幼就已樹立堅實的基礎。繼從老伶工丁連昇（名俊，丁永利之父）習丁甲山的李逵，時在民國八年。可惜這位老教師，不久就因年高多病而退休，民國十年逝世。以致富瑞得其薪傳者，僅此一齣而已。

王連平專任教武戲

當時小三科的武戲，概由劉喜益負責教授，除《博望坡》的張飛、《青風寨》的李逵兩角，由富瑞飾演外，餘者武二花戲都以李富萬、宋富亭充扮，因為這兩人的體格較富瑞魁偉。適蕭長華教授為譚富英排《全本奇冤報》，為孫盛輔排《三顧茅蘆》，乃以富瑞飾《跳判》的鍾馗、及《三顧》的張飛兩角。後來王連平專任教大四科武戲，見富瑞身材與該科諸生相若，乃得從王學《霸王莊》的黃隆基、《東昌府》的郝文僧、《殷家堡》的殷洪、《落馬湖》的李佩、《淮安府》的蔡天化、《蚜蛞廟》的費德恭諸「八大拿」戲，以及《太湖

山》的秦燦、《黃一刀》的姚剛、《惡虎村》的武天虬、《五人義》的顏佩韋、《溪皇莊》的花得雷、《連環套》的竇爾墩、《演火棍》的焦贊、《洗浮山》的于六。靠把戲則有《伐子都》的穎考叔、《狀元印》的赤福壽、《戰宛城》的典韋、《戰渭南》的徐晃、《長坂坡》的張飛、《大名府》的索超等角。復從蕭長華學《法門寺》的劉瑾、《穆柯寨》的焦贊、《取洛陽》的馬武、《澠池會》的廉頗諸戲。

等到將近出科時,更從梁喜芳學《神亭嶺》的太史慈,從王連平學《葭萌關》的張飛,從程永龍習《九江口》的張定邊,能戲不下百餘齣。道之先生入廣和樓觀劇,當時富瑞甫露頭角,初顯光芒,就已覺得他唱念做打有異儕輩,預料其飛黃騰達,冠領群倫,可以指日而待。因此每值演出,輒往觀賞,從民國十年直到民國十二三年之中,廣和樓前後臺凡素識者,人人都知道,王道之是為捧陳富瑞而來的。

一經結納相見恨晚

道之先生既對富瑞獨加青睞,而是常在報章上為文揄揚,時日既久,自易與他的教師王連平常接近。一經結納,相知恨晚,因而締交。連平字嶍清,生於前清光緒辛丑年,今如健在也將近八十。原籍是山西太原,本是書香門弟,後因家道中落,他的祖父挈眷入都,為小

京官俸給所得尚不足贍家口，乃送其子入梨園界，習學管箱，因以為業。後與宋起山（富亭之父）、蘇雨清（盛軾之父）、葉春善、徐春明、唐宗成諸人結金蘭誼，喜連成科班成立，仍任箱官。其子乳名連仲，宣統元年時九歲，入喜連成習藝，編入第二科，改名王連平。初從羅燕臣練武工，嗣從武戲教師楊萬清習武戲。葉社長見他資質聰敏，才堪深造，乃聘請名教師茹果卿（富蘭之祖）教他崑亂各武戲。首以《乾元山》開蒙，繼學《淮安府》、《蜈蚣嶺》等，都獲茹氏親傳。倘當時一帆風順，中道無何阻礙，則連平當可在紅氍毹上佔一席地，不難成名。可惜的是，民國元年以後忽罹目疾，非但不能繼續用功，抑且難以登臺演戲，茬苒年餘，才告痊癒。葉社長因為他伶仃孤苦，目疾乍痊，宜於休養，便不叫他擔任重頭戲，只充配角裡子。

可是連平志氣堅強，好學不倦，對各名教師傳授武戲時，潛心默記，無論崑亂大小武戲的主配各角，都能了然於胸，所以能戲很多，為諸生之冠。自大三科時，葉社長就命他為武戲助教，指導後進各同學。民國八年以後，一般武戲老師相繼作古，遂命他教授小三科及大四科學生武戲，自此而後，富連成的武戲，遂大半傳自王連平了。

為人和易嗜讀書史

連平雖也是科班出身，但為人和易，最喜文墨，嗜讀書史，於古今說部，前朝軼事，無不考求精詳。所以他所排各戲，都有根據可考。尤喜結交外界朋友，互相切磋，研討掌故。

他在富社執教二十多年中，日常必有莫逆至友，遇事商酌，用資輔弼。最初就是王道之先生。民國十三年，道之考入交大，不再來廣和觀劇，就由捧李盛斌的曹仲岩承其乏。後來仲岩也他往，筆者曾幫他改編創排各戲，歷時十多年。民國廿九年冬筆者離平，值北平戲校報散，乃由翁偶虹代為策劃。富社六、七兩科所演的《混元盒》及《乾坤鬥法》兩彩頭戲，其中臉譜扮像，以及若干設計，翁氏出力不小。這一搭檔，直到民國卅三年富社報散為止。

《八本七俠五義》，是當年小榮椿科班的獨有本戲，喜連成二、三兩科都有此戲，乃姚增祿所授。小三科全盛時代，姚已去世，前科畢業生也有部分離去。此劇因為人手不齊，已多年輟演。民國十二年秋，王連平檢出此劇「總講」本子，就商於道之先生，擬為大四科學生重排此戲，兩人並研討各生擔任劇中角色，以陳富瑞演盧芳、韓盛秀的韓章、李盛佐的徐慶、葉盛章的蔣平、李盛斌的白玉堂、趙盛璧的展昭、蘇盛貴的丁兆蘭、譚盛英的丁兆蕙、許盛玉的丁月華、孫盛文的包公、李盛蔭的周老、孫盛武的鄭新。韓盛信三、四本史丹，

八本柳青。曹盛愛、劉盛仁、李盛才、穆盛樓，分飾王朝、馬漢、張龍、趙虎。何盛清飾陳琳、王盛如飾郭安、孫盛武飾王成。決定後道之就將該鈔本加以整理，汰蕪存精，並將不通的詞句，訛舛的字義，一一改正。連平乃開始授排，費時四個月，才告完成。預定是年舊曆臘月十二日起上演，日演一本，到封箱前一日演完。

印發傳單尚屬創舉

富社當年有個傳統規矩，就是每天所演戲目，既不在報紙刊登廣告，也不在通衢張貼海報，只以「今日準演吉祥新戲」的市招，陳於門首，就可顧客常滿，座無虛席。連平則以積數月辛勞，排成這一本戲，倘因天寒臘盡，急景凋年，萬一座客不很踴躍，豈非功虧一簣。又與道之籌商，決定印發傳單，以供預告宣傳之用，由道之執筆主稿，上端標明「肉市廣和樓」、「富連成社准演」字樣，中有《八本七俠五義》及劇中人與扮演人姓名，下面橫列劇情節目，自「包龍圖推薦展雄飛」、「耀武樓南俠封御貓」起始，到「陷空島義責錦毛鼠」、「獨龍橋水擒白玉堂」為止，都是八字一句，長約六十餘行，用八開油光紙石印紅字，頗為醒目。可是這一舉措，有違富社傳統規章，連平自不敢先向社長請准施行，恐怕一經說明，必遭駁斥。道之乃毅然自行出資籌印，在上演前一天，僱人分往各街巷口粘貼散

發，果收宏效，演出八天每天客滿。事後葉社長雖聞人言，有散佈宣傳品之說，曾向連平責問，連平則說這是顧客自願為之，既未耗用社方分文，而坐收其利，何樂不為。社長雖韙其言，終以事成過去，既往不咎，惟囑其下次不可而已。在《七俠五義》演出期間，「王道之義助王連平」的新聞，盛傳於廣和樓中，不脛而走。今日思之，也成四十年前的往事了。

＊珈按：王連平先生逝於一九九二年。

富連成時期的葉盛蘭

葉盛蘭之家世概況

葉盛蘭生於民國三年甲寅，生肖屬虎，故其乳名老虎，今年六十四歲。原籍安徽省太湖縣，家資富有，田產甚豐，奈族人妬嫉，藉端爭訟，糾纏不休，乃至中落，又值洪楊亂起，兵禍頻仍，由其曾祖時，即攜眷遷至北京定居。其祖父名坤榮，幼入老嵩祝成科班習大花臉，藝名葉中定，出科後搭四喜班甚久，與老生王九齡，旦角梅巧玲、

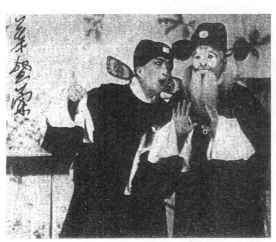

葉盛蘭（左）、韓金奎（右）合演《販馬記》之〈闖轅門〉。左上角為葉盛蘭之親筆簽名式。

時小福，丑角劉趕三、楊鳴玉（即蘇丑楊三），同臺配戲，其享名之拿手戲有《除三害》周

處、《戰北原》鄭文、《四杰村》鮑賜安等角。葉中定原配生有一子名福海。繼配又生二

子，長名春善，次名雨田，與福海為同父異母之親兄弟，彼此年齡約均相差在十歲左右。福

海幼入三慶科班習藝，工崑淨兼皮黃花臉，腹笥淵博，與老生李壽峯、小生陸杏林、青衣陳

德林、文淨李壽山、武淨錢金福、武生張淇林，均屬同門師兄弟。

葉春善係光緒元年生的，亦即受吉林牛子厚之囑託主辦北平喜連成科班之創始人，自

幼投入楊隆壽主辦之小榮椿科班習老生，與蔡榮貴、楊小樓、程繼先、郭際湘（即老水仙

花）、郭春山等為師兄弟，出科後歷搭四喜、福壽兩班，擔任做工老生。光緒壬寅，春善時

年廿八歲，應邀赴吉林演戲，得與當地富商牛子厚結交。翌年日俄交惡，因南滿、中東兩鐵

路均在東北地區，劍拔弩張，大戰將起，北平伶人紛紛請歸避禍，春善亦與焉。臨行時，牛

以銀票二百兩交葉，堅囑其回京後以此組一科班，葉辭不獲已，回京組喜連成科班，三年有

成，聲譽漸起，繼營五年，遂成為北京最受歡迎之科班。辛亥鼎革，民國肇建，牛子厚因吉

林家事紛忙不能兼顧，原擬將科班贈與春善，葉不肯接受，乃為之介紹外館富商沈玉亭、仁

山崑仲續辦，由民國元年改班名為富連成，並由沈氏弟兄為之清償債務，增添經費，業務蒸

蒸日上，名馳遐邇，未及十年，收入漸豐。葉亦自購住宅一所於宣武門外海北寺街，門牌八

號，係兩進之中型四合房，葉之原配段氏，生五男四女，長子名隆章，屬龍，故亦名龍章，

畢業於北平成達中學，後入某軍隊充任軍需官。次子蔭章，乳名小立，十歲時入朱幼芬所組之福清社科班坐科習旦角，民國十年福清報散，遂拜名鼓師唐宗成習場面，後在富連成司鼓。三子名盛章，乳名三兒，八歲時與其仲兄同入福清社坐科習花臉，福清報散後入富連成，從王連平習開口跳，第一次登臺，係演《東昌府》之朱光祖，其後名揚海內，百餘年來，以武丑正戲置於大軸者，實自盛章始。四子即盛蘭，幼入北師附小攻讀，民國十二年入富連成大四科，原習旦角，後改小生。五子名世長，習老生，亦富社五科弟子，後改名盛長。長女嫁武小生茹富蘭，次女嫁老生宋繼亭，三女曾畢業於北平高等師範學校，嫁天津南開大學教授梁某，四女嫁名丑蕭長華之獨生子蕭盛萱。

盛蘭之胞叔葉雨田幼習經勵科，一向充任富連成之前臺管事，頗善居積，置有自住小房一所，在琉璃廠東南園，其子女均未入梨園界。盛蘭尚有從兄弟各一，皆工淨角，均出身於富社四、五兩科，一名盛茂，一名世茂，乃葉福海之長次二子也。

初習旦角後改小生

盛蘭自六歲入北京琉璃廠北京師範附屬小學肄業，至民國十二年初小畢業，未繼讀高小，即於是年秋間補入富社大四科。按盛蘭之年齡，較小四科之楊盛春、孫盛雲、朱盛富均

小一歲，與高盛麟、劉盛蓮同庚，而大四科之趙盛璧、李盛斌等則已入科達四五年不等，然以盛蘭入學稍早於楊、孫、朱三人約半年，故得為大四科最後一名學生。入科後先從金喜棠、蕭連芳兩人練蹻工，習花旦，此時適由教師蕭長華為大四科學生排演《梅玉配》本戲，以備年終封箱時上演，因劇中需用旦角太多，已派定者，如陳盛蓀之蘇玉蓮，王盛意之少夫人韓翠珠，仲盛珍之黃婆子，趙盛湘之周夫人，孫盛芳之媒婆，此外尚有蓮香、蓮慶等四個丫環，亦派由南盛山、楊盛繼、吳盛寶、李盛秋四人扮演，惟被周琪芳調戲之僕婦秀蘭一角，尚無適當人選。蕭長華默察四科群生中，因見新入科之葉盛蘭第一次登臺，在開場戲《回營打圍》中扮演採蓮女，雖終場不出一聲，但面目姣好，蹻工穩練，為一可造之材，乃決定派其飾演秀蘭，演出之日居然勝任，臺下觀眾從此亦知有葉盛蘭其人矣。

自此以後能戲漸多，已經登臺曾演過者，如《五花洞》之真假金蓮，《五湖船》之船娘，《馬上緣》之薛金蓮，《秦淮河》等，其已學成未演過者如《戰宛城》之春梅，《翠屏山》之迎兒，《獨占》之花魁，《胭脂判》之胭脂等，均與孫盛芳同時學成。迨甲子年舊臘月二十日該社三科小生杜富隆與其兄富興同時滿科，立即離去，當時雖尚有陳盛泰與蘇盛貴，不過這兩人比較適合演儒巾和扇子一類的小生，對於翎子靠把小生猶感缺乏，經蕭長華向葉春善社長建議，遂命盛蘭改習小生，先由王連平為之以崑曲《雅觀樓》開蒙，繼而從蕭連芳學周瑜、呂布各正戲。民國十六年蕭長華為仲盛珍排《雙合印》，派盛蘭飾按

院董洪，在水牢被困一場，不惟弔毛、搶背，跌撲俐落，即掄甩髮、走跪步亦頗見功夫。其時富社大四科武生趙盛璧已離社，遂由王連平教之演《八大錘》之陸文龍，《戰濮陽》之呂奉先兩戲。又從雷喜福學《九龍山》之楊再興，《雄州關》之韓彥直，又與其兄盛章同向崑曲大師曹心泉問藝，盛章學《偷桃盜丹》，盛蘭學《遊園驚夢》，兩戲完成後即同學《起布問探》，一飾呂布一飾探子，公演時並由王連平為之加虎牢關三英戰呂布，一經貼出盛況空前。民國十七年葉社長見其造詣殊有成就，乃為之邀聘愛婿茹富蘭回社執教，專教盛蘭各文武小生戲，先從其已學就各劇予以整理糾正，並授以《寫狀三拉》、《叫關小顯》、《教鏢下山》、《對刀步戰》等正工小生戲，藝乃大成，民國十九年十七歲出科，仍留社服務，旋得蕭長華之介，列入名小生程繼先之門牆，以求深造。

富社中興厥功甚偉

　　老生兼工紅生之蔡榮貴，亦小榮椿科班出身，在富連成擔任教職兼管事，雖非開國元勳，執教亦將近二十年之久，舉凡頭、二、三科學生，泰半承其教誨，其在科班中地位，亦僅次於蕭長華而已。民國十一年，蔡因經手一筆同興堂分包堂會，帳目誤會分配不均，心情不愉快，忿而辭退。蔡即賦閒家居，授徒為業，至民國十三年中秋，馬連良自滬載譽歸

來，加入和勝社與朱琴心合作，即聘蔡為其私人管事。民國十四年春，曾為馬新排初演《廣太莊》，閏四月排《流言計》（即雍涼關帶起打），民國十六年端陽後馬自組春福社，蔡即為其抱本子管事，於是《火牛陣》、《范仲禹》、《青風亭》、《煮酒論英雄》、《刺慶忌》、《安居平五路》、《蘇武牧羊》、《假金牌》等戲，次第推出，惜好景不常，至民國十九年夏，蔡、馬又因意見不合，分道揚鑣。

此時富連成在廣和樓每天上演日場，恃以叫座的是倒倉甫經復原的老生李盛藻、青衣陳盛蓀、花旦劉盛蓮、武生楊盛春，這四張王牌，雖於民國廿二年夏天均已先後滿科，但仍留在母校服務，蔡榮貴賦居無聊，靜極思動，適有上海天蟾舞臺派人來北平約角，到後即先與蔡接洽。因以前蔡隨馬連良迭次赴滬，故與此約角人交好甚厚，即邀其往廣和樓觀劇數場，該約角人見此一批後起之秀，生氣勃勃，非常滿意，即託蔡著手進行。首先祕密到前孫公園內庫推胡同四號李家，與李氏昆仲（盛蔭、盛藻）商議，又約盛蓀、盛蓮、盛春，此四人均向未在外搭班，今既有人約往上海露演，自然躍躍欲試，因之又約妥小生朱盛凌，二路老生貫盛習，武二花韓盛信、張連廷，丑角高富遠、貫盛吉等，花臉一缺原擬約孫盛文及其弟丑角孫盛武，惟孫氏弟兄因篤念師恩，不肯脫離富社，乃改約票友下海不久之王泉奎參加，並約王連平擔任後臺總管事，王與蔡雖有姻婭關係，但在富社執教已有十六、七年之久，不忍遽離母校，乃向葉社長請假兩個月，隨同前往，負責排戲，並擔任在後臺抱本子。看場子的

人選，則由蔡榮貴約妥其姪孫婿張盛祿擔任，這一批少壯派由蔡榮貴、王連平率領，於民國二十二年陰曆十一月初打著「北平富連成出科學生」的旗號，浩浩蕩蕩，由平至津，換乘輪船赴滬，在天蟾舞臺唱了兩個多月，因戲好價廉，相當成功。

可是正值殘冬歲暮，急景凋年的時候，富連成在廣和樓日常演出中，突然走了李、陳、劉、楊四根臺柱子，還有許多堅強的配角，不但在派戲、派角方面感到捉襟見肘，章法大亂，即上座情形，也一落千丈。固然老生中尚有出科未久之吳盛珠，青衣、武生兩行中，猶有在科之傅世蘭和江世升，這三個人足可抵補盛藻、盛蓀、盛春的缺額，況有沈富貴、蘇富恩、駱連翔等武戲中堅人才，均未離去，文唱武打，仍可應付一時，最感頭痛的，就是短少一個能像劉盛蓮那樣的風騷花旦的人才，這個角色，決非一蹴而成的事，既須伶俐聰明，又要有舞臺經驗，此一人選可就難找了。

這時葉春善社長已達五十九高齡，為了富連成存亡繼絕的緊要關頭，每日愁思，鬢髮盡白，小一輩的葉氏弟兄（盛章、盛蘭）不忍年屆耳順的老父過份勞心，乃將社務和教戲分別擔任起來，大體上是盛章專管武戲，盛蘭只管文戲，因之缺少花旦一事，也就輪到盛蘭頭上。他每日在學校中默察五科在科諸生的行動坐臥，居然被他發掘出兩個人來，那就是李世芳與毛世來，這兩人入科雖只二、三年時間，但他們資質很好，又肯用功，於是不再考慮，便給他們朝夕加工，連夜趕排了兩齣花旦的正戲，一齣是李世芳與江世玉的《得意緣》，從

教鏢到下山，另一齣是毛世來的《雙合印》，在這戲裡仍由盛蘭自飾按院董洪，盛章扮禁卒李虎，而以世來飾援救按院脫險之小丫環，在水牢門外裹腳條時，做表細膩，均為盛蘭親予傳授。這兩齣戲先後貼出，使廣和樓上座紀錄頓時大增，幾乎恢復了原來的盛況。後來又請尚小雲來給李、毛二人說戲，連續排成《酒丐》、《崑崙劍俠傳》（即《青門盜綃》改編）、《金瓶女》（梆子《佛門點元》改編）、《娟娟》（梆子《玉虎墜》改編）等劇。從此李、毛聲望，扶搖直上。富社頓呈中興氣象，盛蘭之知人善任，厥功甚偉。

參加扶風相得益彰

馬連良的戲班，在民國十九年上半年以前，班名是扶榮社，那時正是蔡榮貴當權主事的時候。至是年夏末秋初，兩人發生裂痕，蔡氏退休，連良便在中元與中秋兩節之間，把班名改為扶風社，並聘任名經勵科李華亭（外號李鳥兒）為前臺管事。那時北平各大班中，約請陪同主角配戲之傍角兒的以及一般底包，最為考究的，首推楊小樓之永勝社，其次即屬扶風社，這兩班用人一絲不苟，決無濫竽之輩，所以馬家班當家小生最初是金仲仁，後來因金在荀慧生之春生社太忙，無法兼顧，乃於民國二十年之春改邀姜妙香擔任，合作了將近兩年，到壬申（廿二年初）之冬，馬連良將有滬濱之行，姜卻不肯同往，一則因其在北平有幾個常

班，如小翠花、章遏雲等處不便辭歇，再則為已屆年終，不願出外過年。三則是梅蘭芳已於是年舊曆十月在北平演畢，遷往滬上定居，梅、姜合作已逾念載，自不宜另隨他人在申江登臺。有此三大原因，只好婉言向扶風社謝絕。但馬之南下，勢在必行，乃由李鳥兒約妥葉盛蘭庖代前往，在上海演了兩個月，至癸酉燈節以前，一同回到北平，從此葉老四便加盟扶風社，以迄筆者民國三十七年離開北平時，葉仍搭扶風社，如牡丹綠葉，相得益彰。

在民國廿六年春天，盛蘭受李華亭、萬子和兩人之邀約，貿然組班，自掛頭牌，每遇星期四或五在華樂園以「忠信社」為招牌，演唱了四期，第一期是三月十九日大軸《南界關戰壽春》，盛蘭反串旦角，飾壽春太守劉仙瞻之大夫人。第二期是三月廿五日演《白蛇傳》，反串白娘子，由水鬥起，接斷橋合鉢，至祭塔，一人到底。第三期是四月一日大軸《全部羅成》，由元吉掛帥起至叫關小顯止，盛蘭之羅成亦由首至尾，無片刻暇豫。第四期是四月八日大軸新戲《小喬》，盛蘭自飾周瑜，以陳永玲飾小喬。這四場戲上座情形是每況愈下，不到一月功夫結算下來，是前臺賺錢，後臺賠錢，主角之勞累毫無代價可償。

葉盛蘭在扶風社十餘年中除與馬連良、張君秋合演各精彩之老戲外，馬新排之私房小本戲中，如全本《一捧雪》中飾文祿，全本《胭脂褶》之白簡，《串龍珠》之康茂才，《春秋筆》之解差，《臨潼山》之李世民，幾於凡屬新排即無役不與，彼此感情融洽，合作無間，可謂極矣。

葉氏之搭扶風，雖云從一而終，但亦搭過一次外班，那是廿四年九月八日四大坤旦之一的章遏雲女士，在北平哈爾飛初演新戲《燕子巢》時，曾由李鳥兒拉攏，約盛蘭外串過一次，這種偶爾一次的臨時幫忙是無關宏旨的。

* 珈按：葉盛蘭先生逝於一九七八年。

記富連成科班人物

偶檢舊篋在故紙堆中，得四十餘年前舊照片一包，乃民國廿一年夏末秋初，為編纂《富連成三十年史》時，葉春善社長率同一、二、三、四、各科碩果僅存之出科學生合影，及富連成科班人物劇裝攝照多幀。筆者當時曾將此等照片翻印多張，珍藏書篋中，來臺後偶爾檢閱，見此五十餘人中，已作古者約三分之一，而原書中，並未註明某者為誰，誠恐年久，更將無從辨認，茲特撰寫本文，分別記述富連成科班人物重要經歷事蹟送請《中外雜誌》刊登以饗讀者。

富連成社社長葉春善與出科學生合影，係攝於北平宣武門外，虎坊橋大街門牌八十號，富連成計總寓，前院大廳廊簷下。最前排中間坐者，為葉春善社長，其左右列立者共十人，由右起為李盛佐、楊盛椿、葉盛章、朱盛富、李盛藻（戴青緞小帽、左手持手杖者）；以次為陳盛蓀、劉盛蓮、葉盛蘭、孫盛武、高富權。第二排右起張盛餘（在盛佐、盛春之間）、飽盛啟（在盛椿、盛章之間）、董盛村（在盛啟身後）、關盛明（在盛章、盛富之間）、貫盛吉

（在盛富、盛藻之間）、蕭連芳（在葉社長身
後）、胡盛岩（在盛蓀、盛蓮之間）、朱盛凌
（在盛蓮、盛蘭之間）、孫盛雲（在盛蘭、盛
武間）、戴盛來（在盛武、富權之間）。第三
排馮富昆（在盛啟身後）、叚富環（在盛村、
盛明之間）、李盛蔭（在盛明、盛吉之間）、
王連平（在盛藻身後）、沈富貴（在連芳、
盛蓀之間）、李喜泉（在盛岩、盛蓮之間）、
駱連翔（在盛蓮、盛凌之間）、張盛祿（在
盛蘭、盛雲之間）、羅盛功（在盛武身後）。
第四排全盛福（在盛佐、盛餘身後）、王盛
芝（在盛春、富昆身後）、貫盛習（在盛村
身後，富昆、富環之間）、張連廷（在富環、
盛蔭之間）、孫盛文（在盛蔭、連平之間）、
張連寶（在連芳身後）、蘇富恩（在富貴身
後）、蘇盛貴（在喜泉身後）、韓盛信（在連

翔、盛琭之間）、趙盛湘（在盛功身後）、再左一人則難於辨認。最後一排、列立較為整齊，出右起第一人為周盛銘、第二人不憶是誰、第三人為宋富廷、以次為蘇盛軾、薛盛忠、劉喜益、郝喜倫、王喜秀、隔一人為劉盛漢、再隔一人為吳盛珠，在盛漢左右之兩人，亦均無從憶識。以上除葉社長外，計有第一科喜字班學生四人、二科連字班學生五人、三科富字班學生六人、四科盛字班學生卅三人，尚有不憶姓名者四人，共計五十三人。

1. 葉春善：

安徽太湖人，字鑑貞，生於前清光緒元年乙亥，歿於民國廿四年十二月十九日（即舊曆乙亥年十一月廿四日），時年六十一歲。其原籍廣有田園，後以族人爭產，乃至中落；又值歲歉，其祖父挈眷入都，困於經濟，乃使兩子——忠興、忠定，投師學戲。忠定譜名坤榮，畢業於老嵩祝成科班，工淨角，文武崑亂無所不擅，後搭三慶班，與程長庚配戲最久。生有三子，長福海，在三慶科班畢業，與張淇林、陳德林、錢金福、李壽山等為師兄弟，亦工崑淨。幼者名雨田，習經勵科。春善乃忠定之次子，係福海之異母弟，幼入楊隆壽主辦之小榮椿科班，習文武老生，與楊小樓、程繼仙為同門，出科後搭四喜、福壽等班。光緒廿八年赴吉林演戲，得當地富紳牛子厚之賞識，尤器重其品學兼優。適日俄戰起，京角紛紛賦歸，牛君臨別餞行時，堅囑歸後自成科班，願盡財力支持。春善辭不獲已，乃於廿九年春，在北京宣武門外西南園自宅中，成立喜連成科班。初僅收徒六人，慘澹經營，至光緒卅一、二年

間，日漸昌盛，梅蘭芳、周信芳、貫大元、林樹森輩，均曾附學助演，盈餘無算。辛亥、壬子兩年，民國肇建，市面未復，而牛君亦因吉林所營商業不甚得意，改名富連成。自成立以迄於經春善之介，乃將此科班讓由專營外蒙生意之沈仁山出資接辦，整齊嚴蕭之規律，處事廉介公平，待人謙恭其謝世，卅餘年中，始終以其正大光明之風範，事無不可對人言，此一貫作風歷久不懈。亘古以來，凡成立科班而和靄，愛護學生猶子女，能歷時四十年始告解散者，實為僅有。其所收學生，前後共有七科，按「喜」、「連」、

「富」、「盛」、「世」、「元」、「韻」七字排名，因其向無定期招生，學生入科遲早不同，致年齡大小與身材高矮各異。如四科之張盛祿、李盛蔭與同科之裘盛戎、周盛銘，相差至十歲之多，五科之李世林、袁世海亦較李世芳、詹世輔年長八、九齡不等。乃由第三科富字班起，至第六科元字班，每科均分為大、小兩班，各別受業，是故富連成名為七科，實際上已超過十科，生徒近千。可見葉社長畢生培育梨園人才，遍及宇內，厥功之偉，有非楮墨所能盡述者也。

2. 李盛佐：

本名文元，北平人，生於民國前四年，幼入齊化門外公立小學肄業，其父係外行，業錢商，弟兄五人，盛佐行三。民國七年，經其姑丈名淨郝壽臣介紹，與四弟盛佑（工武二花）同入富連成習藝，編入大四科，初學花臉，由雷喜福開蒙，習《天水關》姜維、《二進宮》

徐延昭等，因嗓音偏左，乃撥歸武戲教師王連平習武淨，《長坂坡》張郃、《戰宛城》典韋均稱拿手。十八歲出科，仍留社服務，民國廿一年復經郝壽臣介紹，拜王長林次子王福山為師，改工武丑，舉凡葉盛章之所能，盛佐亦均優為之。抗戰勝利前後，猶在滬上搭班甚久。

3. 楊盛椿：

北平人，民國二年生，係梨園世家子，其祖父楊隆壽、手創小榮椿科班，蔡榮貴、葉春善均出乃祖之門；其父名長喜，工二路武生，亦前清昇平署供奉。民國十二年，葉春善往師母家拜年時，面向楊老太太要求，請送盛椿入富連成習藝以答師恩。蒙允後，將其編入小四科，先從郝喜倫練武工，以《蟠桃會》跳劉海、《虼蜡廟》賀仁杰開蒙。民國十四年六月上旬（舊曆閏四月十四日起），與朱盛富、高盛洪合演正戲三天，首日《搖錢樹》（徐天元授），次日《大神州》，第三天《武擋山》（均喜倫授），聲譽鵲起，先由王連平教以《乾元山》，以次則《武文華》、《長坂坡》、《戰渭南》、《戰濮陽》、以及《八大拿》各戲之黃天霸，葉社長特囑各教師用心栽培，故其長靠短打各戲，無不精湛。民國十九年滿科，仍在社服務。民國廿二年應蔡榮貴之邀，隨李盛藻、陳盛蓀赴滬，演於天蟾舞臺，掛三牌，回平後，與三義永戲衣莊主人韓文成之女結婚，除仍搭李盛藻文杏社外，並加入梅蘭芳之承華社，因梅之生母、為盛椿之嫡親姑母也。故梅歷次赴滬、赴港，以迄遠征蘇俄，盛椿無役不與。其原配韓氏病故後，繼娶譚小培之女。嗣後譚富英班武生一席，亦非伊莫屬。旋搭馬

連良、小翠花、奚嘯伯各班，演中軸武戲，尤以在尚小雲班最久。正當年富力強、飛黃騰達之際，不意天不假年，甫逾四旬即做古人。有子名少春，亦工武生，曾隨馬連良蒞港，露演一次。

4. 葉盛章：

民國元年生人，乃葉社長之第三子，弟兄五人，長兄龍章，次兄蔭章，拜名鼓師唐宗成習場面，擅打鼓。四弟盛蘭，工小生。五弟世長，習老生。盛章八歲時，入朱幼芬所辦福清社科班習花臉，民國十年福清報散，乃入富社大四科，從王連平習武丑，開蒙戲《東昌府》朱光祖，其後又學《生辰綱》白勝、《大名府》時遷、《河間府》姜成、《太湖山》童威。腰腿靈活，蹤躍矯健，念白清朗，口齒便捷。十六歲拜名武丑王長林為師，時王年已古稀，每日自其東南園家中，由次子福山隨侍，至虎坊橋富社總寓，共教盛章三齣，計為《巧連環》之時遷、《祥梅寺》了空及《打瓜園》陶洪。其他若《慶頂珠》大教師、《小放牛》牧童、《瓊林宴》樵夫、《跑驢子》王八，均係王福山代授，王長林從旁指點。又從蕭長華學文丑，如《梅玉配》之楊醫生、《雙合印》李虎、《臙脂褶》金祥瑞、《連陞店》店家，彙蕭、王二老之絕技，集於一身，得其真傳，可謂異數。復從名宿沈文成學《雁翎甲》盜甲，從曹心泉學《安天會》偷桃、盜丹、《精忠記》掃秦、《繡襦記》教歌。又得王連平為之編排新戲，自《酒丐》一戲成名後，先有《黑狼山》蔣平鬧舟，繼之為《藏珍樓》、《白泰

官》、《盜銀壺》等劇，開武丑行掛頭牌演大軸之先例。

5.朱盛富：

民國二年生，本名永福，原籍揚州，其曾祖朱小喜，工刀馬旦，搭春臺班甚久。其祖父朱文英，為同、光時代名武旦。其父名湘泉，演二路武生，叔桂芳在清末民初，亦以武旦享盛名。盛富九歲入富社小四科，習武旦，先從宋起山練武工，由前翹、後翹啟始舉凡武旦之跌翻，如對抄、瀚水，甚至久已失傳之翻元寶鼎悉數精湛，又從徐天元練硬蹻、打出手，所有武旦行靠把、短打、鬧妖，各戲，無一不能。民國十七年滿科，其父為使之深造，又續二年，至十九歲畢業。留社服務三年，適專任武旦教師徐天元病故，葉社長乃命其教授五科學生，如閻世善、王世祥、班世超等均受其教益匪淺。有胞弟二人，本名永祥、永初，均補該社第五科，永祥名世友，本工旦角，後拜金仲仁改習小生，現在隸大鵬國劇隊。永初名世業，工武淨，亦來臺灣，加入大鵬，民國四十年秋，以肺結核症，逝於臺北。

6.李盛藻：

北平人，本名鳳池，字翰如，民國元年誕生，名崑生李壽峯之子，文武老生李鑫甫、架子花臉李壽山之胞姪，幼入梁家園公立第十九初級小學，十一歲畢業，經其舅父連耀亭介紹，入富社大四科，從該社教授蔡榮貴、蕭長華、王喜秀、雷喜福學正工老生，未倒倉前，「三斬」、「一碰」以及《探母》、《進宮》、《賣馬》、《烏盆》均所擅長。倒倉後，

輯一 人物憶舊

○七七

致力於念白做工戲，如《失印救火》、《審頭刺湯》、《開山府》、《四進士》、《盜宗卷》、《狀元譜》、《梅龍鎮》、《烏龍院》，最受觀眾歡迎。民國十八年滿科，留社服務三年，民國廿二年應上海天蟾舞臺之邀，隨蔡榮貴、王連平兩教師赴滬，掛頭牌，連演兩月，上座不衰。返平後，自組文林社，後改稱文杏社，駐演慶樂園甚久。娶其舅父高慶奎之女為妻，排高派私房本戲，若《馬跳潭溪》、《青梅煮酒》、《要離斷臂》、《哭秦庭》、《史可法》等，獨步一時，無與倫比，與連良、富英分庭抗禮，鼎峙而立。

7. 陳盛蓀：

原名世珍，字芷卿，乳名長順，在科譜號小貓。民國元年生人，原籍安徽，其祖鴻壽，乃同光時代崑生名宿，其父鴻喜，工青衣，民國二年應邀赴遼陽獻藝，一去數十年，查無音訊，存亡莫卜。其母吳氏生活無著，乃歸寧，寄養於盛蓀之外祖父吳靄仙家。民國九年得吳之介紹，入富連成，編入大四科，初從老伶工蘇雨清學青衣，以《打金枝》宮主開蒙，繼學《硃砂痣》、《二進宮》、《南天門》、《宇宙鋒》、《桑園寄子》等戲。復從金喜棠學花衫，《五湖船》、《五花洞》，均能冠於儕輩。十六歲出科，仍留社服務，民國十八年得拜入陳老夫子德霖名下，蒙其親授《落花園》、《綵樓配》、《探窰》、《祭塔》、《蘆花河》諸戲，技藝日進。民國廿二年隨李盛藻赴滬掛二牌，在天蟾演唱兩月，又赴漢口，回平後仍與盛藻合作甚久。民國廿五年在楊小樓之永勝社，演二牌旦角，將近一年，旋與毛慶來

之妹結婚，民國廿七年隨貫大元赴東北演戲，後又搭毛世來之和平社及宋德珠之穎光社，民國卅二年之秋，以肺病逝於北平。在南下窪黑窰廠三聖庵開弔之日，人皆惜其正當青年，遽爾殂謝、未展長才，不勝悵惋。

8. 劉盛蓮：

生於民國三年，原籍河北河間，世業農，其父鑑泉，少歲至北平，改業商，娶妻生子，遂定居焉。盛蓮幼入梁家園第十九小學，完成初小學業，民國十四年高小未卒業，即經人介紹至富社習藝，補入小四科，初從蕭長華學二路老生，無何進展。文管事見其面目姣好，嘗派其充任各劇中宮女、丫環、拍粉、貼片子之後，酷肖仲盛珍，有虎賁中郎之似，因得徽號曰假文元（大四科花旦仲盛珍，乳名文元，故名）。民國十八年，仲盛珍以癆瘵夭逝，而同科花旦王盛意，亦於是年離社，外出搭班。當時缺乏演玩笑戲之旦角，葉社長乃命蕭長華教盛蓮代、王試演，當其坐科四年，毫無成就，機緣一至，所謂時勢造英雄，福至心靈，更兼要強好勝，一躍而執四科花旦之牛耳。三年之內，能戲百餘齣，文武崑亂不擋，玩笑戲如《打刀》、《打皂》、《臙脂虎》、《玉玲瓏》、《坐樓殺惜》、《雙沙河》等戲。大幅本戲如《大名府》、《馬上緣》、《馬思遠》、《雙合印》、《秦淮河》、《宛城》、《宣化府》、《雙釘記》、《獨占花魁》、《梅玉配》，均是也。於民國廿一年三月五日（即陰曆壬申年正月廿九日）滿科，留社服務年餘，民國廿二年隨李盛藻赴滬，在天蟾演兩月，回平

後與名琴師徐蘭沅之女結婚。民國廿五年七月二日（即舊曆丙子，五月十四日），亦以肺癆逝世，年甫廿三歲。人言富連成不發旺旦角，雖屬迷信，亦關天數也歟。

9. **葉盛蘭：**

盛章之胞弟，葉社長之季子也。生於民國三年甲寅年，故乳名老虎。幼入琉璃廠師範附小肄業，民國十二年入富社大四科，初從金喜棠學花旦，如《玉玲瓏》之梁紅玉、《梅玉配》之秀蘭，清麗柔媚，氣質不俗。民國十四年甲子年臘月，小三科青衣杜富興，小生杜富隆滿科，外出搭班。社中雖尚有小生陳盛泰、蘇盛貴，但對周瑜呂布戲，尚難盡如人意。葉社長接受蕭長華建議，使盛蘭改習小生，三年有成，能戲無算。此固由於蕭氏叔、姪——長華、連芳，悉心教授，而盛蘭亦肯勤苦用功，努力上進，有以致也。民國十七年拜程繼先為師，並經常向其姊丈茹富蘭請益求教，朝夕研磨，遂成為小生行中翹楚。以小生挑班掛頭牌，實百餘年來之第一人也。

10. **孫盛武：**

字博儒，民國四年生，原籍河北河間，父名祿珊，工武旦，福壽科班出身，藝名孫德祥。伯父孫棣棠，即孫毓堃之父。祿珊久走外江，因卜居滬上，盛武與其胞兄盛文，均生於上海。民國八年祿珊病故，祿棠託人運柩及其二子回北平。民國九年經名武旦朱文英介紹，盛文、盛武入富社，補入大四科，彼時盛武才六歲耳。自幼聰明伶俐，口齒清楚，從蕭長

華習丑角，開蒙戲為長坂坡之背劍將軍夏侯恩，與趙雲會陣，持槍架住，侃侃而談，毫無怯色，其具有演劇天才，自幼已然。坐科七年，能戲約在兩百齣以上，最燴炙人口者，如《梅玉配》之周齊芳、《法門寺》劉公道、《宣化府》雷不殛、《馬思遠》賈明等。民國十六年滿科，留社服務七年，至廿三年，始隨兄離富社外出搭班，各大班爭相羅致，紅極一時。足跡遍及京、津、滬、漢，且遠及東北各地，在梨園界少壯派丑行中，其聲望僅次於馬富祿，前途無量，可預卜也。

11. 高富權：

字子衡，原名炳辰，北平人，光緒三十三年生。民國二年甫七歲，即入富社習藝，因其年幼身矮，補入小三科，立約十年。從蕭長華習丑角，文武兼擅，念白爽脆，故藝名七歲丑。文戲以《鐵蓮花》保住、《絨花計》崔八、《紅門寺》李三旺、《慶頂珠》大教師，最受臺下歡迎。尤工袍帶戲，若《審頭刺湯》湯勤、《失印救火》金祥瑞、《潯陽樓》黃文炳、《五花洞》知縣，均得蕭師真傳。武戲若《蓮花湖》楊香武、《劍峯山》邱明月、《黑沙洞》鮎魚姥姥、《五人義》地葫蘆、《嘉興府》反串濮天鵬，能翻能打，不弱於任何武行。民國十二年滿科，留社服務達十年之久。民國廿二年隨李盛藻赴滬演於天蟾，返平後仍搭盛藻之文林社。民國廿四年應邀赴滬與天蟾、黃金各大戲院簽訂長期合約，十年未返。抗戰勝利後，病逝春申，年甫四十未滿也。

12.張盛餘：

民國元年生，原籍蘇州，本屬梨園世家，在北平定居已四代。其曾祖張雲亭，行五，為四喜班著名之崑亂老旦。父名張文斌，乃清末民初著名文丑。祖父張芷荃，習崑亂青衣，係春華堂朱雙喜門徒，乃「春華八芷」之一。盛餘十一歲時，經其外祖父范福泰介紹，入富連成補入大四科，從雷喜福學老生，習就《魚腸劍》、《二進宮》等戲廿餘齣。因變嗓，改學二路老生，十八歲滿科，迄未脫離母校，除演戲外，《龍虎鬥》趙匡胤、《青石山》關公，則非伊莫屬。幼時曾入私塾讀書，能文善寫，所有該社每日派定之戲單，及蕭長華、王連平之私有劇本均歸其抄寫，因之腹笥益見淵博。有胞弟名盛存，在小四科習武二花，滿科後即外出搭班。

13.鮑盛啟：

又名盛起，乃名鼓師鮑桂山（為楊小樓司鼓多年）之姪，民國四年生於北平。十歲進富連成補入小四科，從郝喜倫、劉喜益、王連平習二路武生。彼時小四科中，演正工武生者，除楊盛春、孫盛雲、高盛麟外，尚有吳盛先，陳盛菊均屬二路，吳、陳二人扮像且優於盛啟。無何，盛先、盛菊，均因不壽，先後早夭。盛啟始得脫穎而出，雖不獲單挑上演正戲，但輔弼盛春等人演戲，倍增精彩，如《冀州》、《渭南》之馬岱，《洗浮山》祝青寧，洵屬良配也。在各鬧妖武戲中，飾神將，與朱盛富打出手，驚險備

呈，永無失落，足證其手勁眼力之穩準，與夫神完氣足之精神也。十八歲滿科，留社服務頗久。民國廿九年，富社大小分班演戲，盛啟始外出兼搭他班。

14. 董盛村：

北平人，民國二年生。其父業靴匠，在葉社長之妻妹家服務多年，為人忠厚勤懇，工作努力，深受主人器重。民國九年盛村方八歲，經由靴店主人介紹，入富社習藝。由蕭長華、郭春山兩先生，為之開蒙。第一次登臺，係演《五花洞》之驢夫，旋排四本《梅玉配》，派其演黃婆之子黃啞巴，亦頗勝任。不過彼時富社大、小四科中，名丑甚多，盛村雖亦同堂習藝，但因年齡幼小，資質稍鈍，況以幼而失學，不通文墨，遂致甚少扮演重要角色機會。譬如需用小花臉最多之《法門寺》，彼只能扮演驗屍之杵作，與投文之差役而已。在其坐科十年中，所學已不甚夥，雖在舞臺上，不外乎邊配角色，實際上多聞強記，腹笥淵博，文武崑亂，無所不能，足以克紹蕭、郭二老衣鉢。尤其敬業樂群之精神，更非常人所能及，類若扮演旗鑼傘報之微，亦必循規蹈矩，鄭重其事，決無草率塞責，敷衍了事之惡習。對幼小師弟有所詢問，亦必知無不言，言無不盡。葉社長喜其誠摯老實，故十八歲滿科後，仍留之在社服務。至民國廿八年，始脫離母校，赴天津中國戲院，為基本演員。旋又回北平，搭尚小雲、毛世來、李世芳各班。民國卅二年再度赴津，入法租界明星戲院；抗戰勝利後，至南京搭入介壽堂，演唱甚久。以後加入軍中劇團，卅八年到臺灣。卅九年冬，入空軍大鵬，以迄

於今。

15. 關盛明：

北平人，民國五年生。幼從蘇連漢（富社二科生，工架子花臉）之父，學老生戲。九歲時，經富社教師劉喜益介紹入富社。彼時與之同時入學者，尚有一鈺盛璽，二人均由王喜秀開蒙，學王帽老生，如《上天臺》、《取成都》、《金水橋》、《打金枝》，盛明巨目廣額、相貌堂皇，極富帝王氣概，故扮演王帽、袍帶戲，恰合身分。以後所演之《群英會》、《取南郡》、《舌戰群儒》諸劇之魯肅，最稱拿手。民國廿年滿科，適逢倒倉，始終未能復原。葉社長憐其品行端正，留之在社服務，並為五科學生開蒙。迨葉社長去世，心喪三年後，始辭職離去，時在民國廿九年，適上海戲劇學校成立，盛明應師兄梁連柱（二科生，工武二花）之邀赴滬，在該校執教，所有老生行中，如關正明、周正榮等，均由其啟蒙，進而受其教誨薰陶，獲益匪淺。抗戰勝利後、戲校解散，恰值戡亂期間，盛明是否仍留滬上，抑或已回北平，不知所終。

16. 貫盛吉：

北平人，生於前清宣統三年，父名紫林，乃光緒中葉名武旦。母陳氏，乃名崑生陳金爵（梅巧玲之岳父）之孫女，小生陳桂亭為其舅父。兄名貫大元，弟名貫盛習，均演老生。有姊二人，長嫁名丑茹富蕙，次適小生俞步蘭（俞振庭長子），親戚故舊均屬梨園世家。盛吉

八歲，入梁家園第十九小學，民國十年初小畢業，經其兄之琴師陳九容介紹，入富社補進大

四科。初從王喜秀學老生，旋經蕭長華見其口齒伶俐，頑皮善謔，乃命之改習丑角，十八歲

滿科，能戲百餘齣，尤擅演婆子及彩旦戲。民國十八年四科花旦仲盛珍夭亡，恰逢年終演本戲《梅玉配》，臨時派其代

仲演黃婆，每本鑽鍋，毫無舛誤，其聰明機警可以概見。在社服務五年，民國廿二年隨李盛

藻等赴上海，演於天蟾。回平後，又向其姊丈茹富蕙請益，如《法門寺》賈桂、《珠簾寨》

老軍，均得茹之真傳。歷搭北平各大班，並改名盛籍。

17. **蕭連芳：**

原籍江西新建縣，其高祖遊宦至江北揚州江都縣，遂家焉。後逢咸同洪楊之亂，賊陷金

陵，清兵南下，江北騷然，其曾祖乃挈眷避禍至北平，困於生計，其祖父名鎮奎，原在南方

習丑角，乃搭入春臺，以維家用。其父長榮及叔長華，均拜徐文波（名琴師徐蘭沅之祖父）為

師，長榮習旦角，長華習丑角，入民國後，已成丑行一代宗匠，壽近期頤，不久以前始逝。

連芳生於光緒廿七年，字馨若，有兄一人名連芝。幼時其父赴太原演戲，偕妻及連芝同往，

而將連芳居平，交叔長華撫養。十一歲時，奉叔命入富社學戲，補入第二科，先從蘇雨清習

青衣，繼從徐寶芳（徐蘭沅之父）習小生、能戲頗多，雖常與于連泉（小翠花）、王連浦（小

金鐘）諸人配戲，但同科尚有小生程連喜，扮像絕佳，臺下人緣亦廣，致連芳每屈居二路，

顧其胸懷大志，刻意研習窮生一工，如《鴻鸞禧》莫稽，《狀元譜》陳大官、《絨花計》鄭文煥、《連升店》王明芳，均能刻劃入微，傳神阿堵，為程連喜之所不及。滿科後曾隨小翠花等，一度赴滬演唱，歸來仍返富社效力，由小三科學生啟始，執教青衣、小生、花旦，多出其門下。民國廿八年，蕭長華先生因故退出富連成，連芳亦連帶辭職。生有一女四子，長女嫁小翠花之子于世文。長子蕭世佑習丑角，次子蕭元茂習二路老生，三子蕭韻升習小生，均畢業於富連成科班。韻升現在臺灣，任陸光國劇訓練班教務組長。四子乳名來子，筆者離平時，彼尚年幼，不知其近況如何。

18. 胡盛岩：

北平人，民國四年生，家本書香門第，其父曾任職交通部。有兄三人，盛岩行四。長兄在保險公司充打字員，二、三兩兄均服務於電話南局，任接線生。盛岩原就讀十七小學，十一歲時，經中醫師劉樹滋（字潤甫）介紹入富社習老生。劉醫原住前鐵廠，與富社最初總寓，為對門鄰居。盛岩補入小四科，從蕭長華、王喜秀學鬚生，舉凡「三斬」、「一碰」，以及《探母》、《洪洋洞》、《教子》、《寄子》、《烏盆》、《搜孤》無所不能。當其學業大進時，適值李盛藻倒倉，葉社長乃命其代李演壓軸老生戲。王連平為大四科排《潯陽樓》，原屬盛藻之宋江，馳譽多年。迨李倒倉，不能膺此艱鉅，乃命李與劉盛蓮，在前場演《坐樓殺惜》，而由盛岩代之演酒樓題詩裝瘋吃糞，探監法場等場，不惟稱職勝任，且終場

座客無一先行離位者，其號召能力，可見一斑。坐科期間，備極辛勞，未及滿科，嗓即失潤，始終未獲復原，緣以幼年過份努力，聲帶受創，復因其家本外行，不知維護調養，遂致一蹶不振，遺憾終身。

19. 朱盛凌：

北平人，宣統二年生，乃名小生朱素雲之孫，其父業醫早逝。盛凌幼入朱幼芬所辦之福清社科班習青衣，福清社報散後，乃轉入富連成大四科，時在民國十一年。初從蘇雨青學青衣，旋因嗓音不夠，乃改從金喜棠習花旦。民國十三年，武旦許盛玉夭逝，因使之從劉喜益改學武旦，已習成《蟠桃會》、《無底洞》、《泗洲城》、《搖錢樹》等戲，葉社長見其體弱氣單，不宜演武戲，又值小生陳盛泰滿科離社，因命又從蕭長華改習小生，與陳盛蓀、劉盛蓮配戲，頗有成就。民國廿二年，隨李盛藻赴滬，擔任當家小生，彼時富社頭科花旦金喜棠（幼時藝名海棠花）潦倒春申，亦改小生，在天蟾充任班底，與盛凌同臺，只演二路邊配角色，回憶喜棠在社執教時，前後未逾十年，主配懸殊，判若雲泥，人事變遷，有如是之甚者。盛凌自滬回平後，不久即患肺結核症不治，逝時猶未滿三十歲也。

20. 孫盛雲：

北平人，民國二年生，原名振南，乃名醫孫蘭坡之子，住和平門後河沿。蘭坡係富社中醫顧問，任何學生患病，均往求診，向不收費，僅每年三節，由富社餽贈禮品四色而已。

盛雲於民國十一年入富社小四科,先從蕭連芳學小生,第一次登臺,係與仲盛珍(飾梁紅玉)、王盛意(飾鴇母)合演玉玲瓏,飾韓世忠,嗣後又學岳家莊岳雲、選元戎秦英等角。

葉社長見其體質纖弱,乃囑武工教師郝喜倫,對之多加督練。適郝為楊盛春排《大神州》、《武當山》、《搖錢樹》三戲,乃派之充任二路武生。自是身體日漸健強,王連平為小四科排《乾元山》、《長坂坡》、《冀州城》、《神亭嶺》,均以盛雲扮廣成子,文聘、馬岱、孫策諸要角;又從劉喜益學《挑華車》高寵、《蔡家莊》鄭天壽,能戲益多。為人忠厚,不趨時尚,民國廿二年,李盛藻、陳盛蓀、楊盛春等,集體脫離富社,盛雲懷念師恩,株守母校,直至葉社長去世,始外出搭班。抗戰勝利後,赴首都演戲,卅八年淪陷前夕,猶在南京,惜未從軍來臺,否則以其淵博多能之腹笥,誨人不倦之精神,則培育下一代人才,又不知凡幾矣。

21. 戴盛來:

北平人,民國三年生,乳名小虎子。九歲入富社小四科學武二花,腰腿矯健,能翻能打,以《大神州》劉唐、《武當山》常遇春開蒙。從王連平學《乾元山》黃龍真人、《長坂坡》許褚、《奪錦標》楊林、《滎陽關》潘尪。又從劉喜益學《蔡家莊》魯智深、《挑華車》黑風利,所有武淨角色,均所擅長。民國十八年滿科,留社服務將近十年。民國廿七年葉社長已逝世三週年,盛章昆仲當政,因輕微誤會,與盛來發生齟齬,後出社。此為富連成

包緝庭談京劇──笑隱堂憶故

成立卅餘年來，絕無僅有之一椿大事。自葉春善先生逝世後，富連成猶能延續將近十年之壽命，實為老社長餘德未盡也。

22.馮富昆：

北平人，光緒卅四年生，世居永定門外，祖若父均務農為業。長姊適名丑蕭長華，長兄連恩，乃富社二科武二花，以《青石山》周倉、《嘉興府》大馬快，聞名於世。富昆十二歲，經其姊丈蕭和莊介紹，入富社小三科，原習武丑，因念白不能脆爽，乃改習武二花，始終在劉喜益羽翼下培育。因小三科人才濟濟，難於發展，與張富農、白富宗、閻富林，湊成一堂下手，所有二、三兩科各武戲中之下手，均此四人擔任。民國十五年滿科，始終留社服務。民國廿四年，該社負責操練武工之老教師宋起山退休，葉社長乃派富昆與段富環兩人承其乏。大小五、六科及第七科之學生，均由此二人教授操練。今在香港電影圈中，以武工稱絕一時之韓韻傑（現已改名韓英傑），即經富昆、富環親手鍛鍊，一力促成。猶憶韓韻傑在科時，不堪日夕練功苦況，嘗謂「如此魔難，實難忍受，我叫我哥哥來替我罷」。雖係稚子心聲，卻從此留一諢號，同學群呼之為「哥哥替」矣。

23.段富環：

北平人，光緒卅二年生，係富社名武戲教師王連平之妻兄。其家世雖屬外行，但與棉花六條蔡（榮貴）家、百合園陸（喜明、喜才）家，均屬至戚。十二歲時，經蔡榮貴介紹，入富

社小三科習摔打花臉。民國十三年出科，十餘年來，留社服務，未嘗他適。彼時富社經常只演日場，每星期偶有一二次夜戲，富環得劉硯亭之介，搭入楊小樓之鳴和社中，充武行班底。當年北平各大班中，以楊小樓之永勝社、馬連良之扶風社、程豔秋之鳴和社，選用班底最為嚴苛，非具真才實學者，絕不草率錄用，是故一般內行咸以搭入此三班效力為榮。民國廿四年富環奉葉社長命與馮富昆共同擔任武工教師，以迄於卅四年，富連成報散，始正式外出搭班。

24. 李盛蔭：

字漢西，原籍安徽省徽州府祁門縣，寄籍直隸省順天府永清縣，自其父在三慶班坐科，遂入北平籍。其父名壽峯，乃光宣兩朝名崑生，胞弟即李盛藻也。盛蔭自幼承繼其四叔李鑫甫為嗣，鑫甫本工武生，兼演紅生戲，乃高慶奎之妹婿，於民國六年作古，時盛蔭才十一歲，翌年其生父壽峯亦去世，即於是年，經其母舅（壽峯妻弟）連耀亭介紹，入富社大四科。盛蔭未入科前，曾畢業於梁家園第十九初級小學，學名鳳桐，並在家從其堂兄李榮昇學老生戲，如《天水關》等十餘齣。入科後，即從教授蔡榮貴、蕭長華，以及王喜秀、雷喜福等，學二路老生。因其自幼曾染患天花症，滿面麻疤，以扮像言，正工老生自無其份。每日與其同科同行之師兄弟張盛祿、普盛艾、徐盛昌、于盛隆，及王盛海、盛濤兩昆季友善，無論在學校，抑或戲園中，常相廝守，互相研討劇藝，除登臺外，形影不離，同學戲稱之為竹

林七賢。盛蔭不惟對於老生各戲腔調做工，均有透徹研究，並涉獵武工。王連平為大四科排《太湖山》，曾派盛蔭扮一梁山將，打「拐子三股檔」，此為全齣中最紊亂一場大打，盛蔭居然從容應付，完成使命，備受連平推許，自此二人交成莫逆。民國十四年滿科時，雷喜福、閻喜林均已先後離社，所有衰派老生及偏重念做各戲，悉由盛蔭擔任，以《宦海潮》于福最稱拿手。民國廿二年其弟盛藻應蔡榮貴之約赴滬，遂亦同時退出母校。歸來為乃弟組文林社，旋改文杏社，自任領班人，集前後臺事務於一身，勇於負責，不辭勞瘁。有子一人，先送入富連成七科習老生，富社報散，乃轉入尚小雲所辦之榮春社，補入第二科喜字班，仍習老生，只記其乳名小兒。學名藝名均已忘記矣。

25.王連平：

葉春善社長在未組辦富連成之前，曾結金蘭契友九人。計為富社武工教授宋起山居長，次為青衣教授蘇雨清，三即王連平之父（曾在四喜、福壽兩班任管箱），四及七、八三人均因久走外江，常駐上海，佚其姓名。葉社長行五，徐春明（亦小榮春科班出身，演二路老生）行六，唐宗成（富社音樂科主任，俗呼為場面頭兒）行九。由此觀之，可知葉社長與連平，乃盟叔姪之關係。當喜連成成立數年，漸入佳境，葉君曾邀請其盟兄參加此一新興事業，並畀以箱頭名義，王君以在福壽班服務多年，不忍遽離，措辭婉卻。至宣統元年，乃將此年甫九齡、學名連仲之獨子，送往富社習藝，補入第二科，因該社已收有弟子徐連仲、周連鐘二

人，為避免名字重複，故為之改名連平。初從武戲教授羅燕臣練武工，大小跟頭均已熟練。繼

又從楊萬清、姚增祿、茹萊卿三老教授學武生戲，首由姚授以小天宮之造化仙為之開蒙，繼

從茹學乾元山哪吒、蜈蚣嶺武松，復從楊學淮安府賀仁杰，及八大拿各戲。同班同學六、七

人躋於一堂，共同受教，惟連平及趙連升兩人，進步較速，成績突出，每排成一劇，輒由此

二人輪流先演，餘者相繼落後，淪為邊配。不意民國二年，連平忽患目疾，左眼紅腫，痛不

能睜，葉社長命其暫時休息，無須登臺。倘易頑劣兒童，正好可藉機偷懶，荒廢所學。連平

年已十三，胸懷大志，不願偶瘦微疾，遂遏阻其青雲之路，每遇教師教授武戲時，仍必趨前

旁聽，雖無命演機會，但已熟記於胸。一年後，病已痊癒，葉社長為使之毋過勞動，以便休

養，只令其充任配角，如羅燕臣排《俠義英圖》，派其飾錢大成、《太湖山》派其演梁山

將，固不獲榮膺主角，而其好學不倦之精神，始終不懈。民國五年滿科，即留社充任武行小

管事，民國六年姚增祿逝世，民國七年茹萊卿退休，自民國八年起，連平即升任武戲教師，

助劉喜益教小三科，此後大、小盛字，大、小世字，大、小元字，以迄韻字，前後七科學生

之重頭武戲，無不出諸連平一人之手。娶叚富環之妹，婚後生二子一女。尚有一胞妹，嫁大

四科淨角郝盛郡，不幸早寡。連平除每日為在科學生例行教戲外，夜晚在家，又為二、三兩

科師兄弟教排新戲，如為何連濤說《狀元印》、《蘆花蕩》，為沈富貴說《麒麟閣》、《戰

宛城》，為駱連翔說戲最多，短打戲《快活林》、《蜈蚣嶺》，靠把戲《戰滁州》、《戰岱

州》、《雁翎甲》、《洞庭湖》、《戰合肥》，登臺笑容等均是也。

連平崛清，雖屬幼而失學，但頗耽書史，初從《施公案》、《彭公案》閱起，進而熟讀《三國演義》、《水滸傳》諸才子書。遇有不識之字或不明意義者，必向人詢問，求人講解。凡屬有關戲劇之書籍，靡不鑽研精澈並時向蕭長華先生請益，聆其講述清朝名人軼事，及梨園掌故。故所排各戲，悉有考據。例如《連環陣》與《滎陽關》中，楚王「通名字」時，老本為「孤楚莊王」，連平認為生人斷無自稱死後諡法之理，乃改為「孤楚王熊旅」，諸如此類，舉此一端，可概其餘。

民國廿二年，蔡榮貴邀李盛藻赴滬，堅約連平同往，委以文武總管事，並負責抱本子、排戲等職務。連平原不願背離母校，但礙於長親之命，無法推諉，乃向葉社長請假兩月，隨同蒞申，歸來仍回富社執教。旋發現六科武生黃元慶，極具才慧，盡其所學，傾囊傳授。

民國廿五年為元慶、世來排全本《義俠記》，連平自備資斧，專程赴津，因韓富信之介，得向駐於天華景後臺之崑腔武生侯永奎，學得〈武松打虎〉一折之身段與臺上部位，返平以之授於黃元慶，其對劇藝之認真負責，有如此者。

民國卅年應沈三玉之請，為北平戲校改組之光華社學生說戲，曾教米玉文《河間府》、《雙盜印》兩齣，未期年而光華社報散。由民國廿八年，代蕭長華叔姪任富社總管事，前後六七年中，建樹尤多，為葉盛章排《黑狼山》、《佛手橘》及八本《藏珍樓》。為盛蘭排

《南界關》、全部《羅成》。為五、六兩科學生排八本《混元盒》，及《桃花女破周公》、《小鼇山》諸彩頭戲，爭取票房紀錄。

終以華樂園失火，焚燬富社全部戲箱及彩砌，無法挽回殘餘命運，但仍率學生遠征東北，南赴上海及天津各地，作困獸之鬥，至卅四年始告解散，其效忠盡瘁於富連成，可謂至矣。筆者離平時，彼已赴張家口，今如健在，亦七十有六矣。

26.沈富貴：

字玉堂，乳名禿子，光緒廿九年十月廿九日生，原籍直隸省大城縣，其曾祖曾服務內廷。至其祖若父，寄籍北平，入民國後，家業零替。富貴幼時從周瑞祺學花臉，未成；十一歲經廣和樓前臺管事蕭東瀛介紹入富社大三科，初從王喜秀學老生，如《賣馬》、《慶頂珠》等戲，並由蔡榮貴教《鳳鳴關》、《截江奪斗》等，均已登臺。葉社長以其嗓音不適於演老生戲，乃命之改習武生，從董鳳岩學《武文華》，及《八大拿》之黃天霸。從侯喜瑞學《惡虎村》、《伐子都》。從蕭長華學《戰渭南》、《冀州城》、《詐歷城》、《盧州城》、《南界關》。又從趙春瑞學黃（月山）派武戲，如《反五關》、《精忠傳》、《鬧昆陽》、《劍峯山》、《獨木關》。能戲之多，執大三科武生牛耳，在廣和樓每日主演中軸武戲，達十餘年之久。《順天時報》記者辻武雄（筆名聽花）酷愛戲劇，每日出入各劇院，為座上客。並收錄童伶七人為義子，計有老生陳葵香、吳鐵庵，青衣尚小雲、石韞玉，花旦于

連泉（小翠花），武生吳少霞（後改名彥衡）及沈富貴。每日在該報以專欄文字鼓吹猛捧，藉

其宣傳之力，名以大噪。民國九年三月初十日滿科，留社服務將近廿年。娶蘇雨卿長女為

妻，民國廿七年始應尚小雲之邀，入其所辦榮春科班教授武戲，尚長春、趙和春、賈壽春、

王福春、楊榮樓，以及現在臺灣之王永春、蔡松春、陸景春、趙榮來、及在香港之徐慶春，

均係富貴一手培植之梨園界下一代優秀人才。

27.李喜泉：

原名廣山，字景予，原籍直隸省武清縣，光緒十九年生。世業農，原在天津學戲，無

所成。光緒卅年方十二歲，經喜連成場面教師李慶喜介紹，入喜連成第一科。除從范福泰

學二黃老生外，並從秦腔教師李壽山（譚號一條魚，非崑淨大李七）勾順亮、嚴耕池、李雲

鳳，學梆子青衣、花旦。初次登臺，嗓音清越，一鳴驚人，因為之取「小蓋陝西」為藝名，

其鬨動一時，不言可喻。拿手戲以《盤山》、《南天門》、《寶全燈》、《三疑計》、《回

荊州》、《東宮掃雪》，最為著名。至宣統末年十九歲滿科，適倒倉未復，葉社長留其在社

教二科師弟秦腔戲。入民國後，富社適應潮流，將秦腔裁汰，乃改任喜泉為文管事。勤奮負

責，一時無匹，每日上午十一時以前，必進後臺，迨至散戲亦俟學生大隊離去，始返家。無

論晴雨寒暑，數十年如一日。為人忠厚木訥，性溫和、寡言笑，向不苟責學生，永無疾言厲

色，與人無忤，與世無爭。民國廿八年病故於北平，年尚未滿五十歲，一代完人，而不永

壽，聞者惜之。

28.駱連翔：

字建武，光緒廿七年生。原籍廣東花縣，乃清代中興名將駱秉章之後，自駱文忠公登顯宦，即在北平落戶，世居北方已三代矣。其母段氏，與葉社長之夫人為堂姊妹。光緒卅四年，連翔甫八歲，即由其母送之入喜連成習藝，補入第二科。先由宋起山、賈順成兩先生，教以各種武工、大小觔斗。從教授楊萬清學武戲《撻打花臉》、《白水灘》之青面虎、《百草山》之金眼豹、《金錢豹》之孫悟空、《水簾洞》之王八精，均能翻躍靈活，撲打猛悍，為任何武戲中不能缺少之人才。民國四年滿科，留社服務，民國六年舊曆中秋後某日，原派定二科武生趙連升演大軸《四杰村》之余千，壓軸戲已登場，而趙尚未步入後臺，蓋趙於是月上旬滿科，受人邀請遊宴，樂而忘返。管事人不得已，報告社長，葉社長當機立斷，指派連翔代演，並命侯喜瑞為之臨時鑽鍋，在演一場，說一場之情況下，竟能頭頭是道，毫無舛誤，臺下觀眾，無知其為新學乍練者，此亦為連翔演唱武生戲之始。葉社長見其扮像英俊，手腳乾淨，乃使喜瑞為之排演《界牌關》羅通、《東皇莊》康小八，及《英雄義》史文恭等劇。翌年名武戲教授丁俊（藝名連升，乃丁永立之父）入社執教，又得其傳授《花蝴蝶》之姜永志、《趙家樓》華雲龍、《鄭州廟》謝虎等戲。為人鯁直，胸無城府。民國十年已廿一歲，血氣方剛，是年冬令，受其師弟挑撥，對蕭長華先生深懷不滿，某日散戲

後，駱在廣和樓後臺通前臺之夾道內佇候，見蕭先生自後臺走出，不容分說，上前施以毆

打，洩憤後即行逃亡。蕭回至虎坊橋富社總寓宿舍內，以莫明其故，受此屈辱，立即昏厥。

幸有蕭連芳等在側，急救得甦。葉社長當晚聞悉，一面安慰蕭先生，一面派人四出尋覓連

翔，終不可得。越數日，連翔愧悔交集，返社自投，願受嚴懲。社長原擬將其重責後斥革，代為

賴蕭君古道熱腸，既為富社珍惜人才，又憐其少年氣盛，不忍其自毀前途，一改好鬥狠之

緩頰，卒獲准予留主社效力，待罪圖功之處分。連翔經此蹉折，受人愚弄，愈益自勉，與前判若

積習，性格良善，平易近人。初由葉社長做伐，娶劉春喜之女為原配，不久斷絃，續娶武戲

教師張增明之女為繼室，生子名少翔。連翔自廿五歲以後，潛心習藝，刻苦用功，

兩人。除向王連平請益，學得新戲多齣外，並從程永龍學得《九江口》之張定邊，從婁廷玉

學得《四平山》李元霸，向范寶亭學得《通天犀》之徐世英。所謂「人誰無過，過而能改，

善莫大焉。」民國十八年，楊小樓在北平第一舞臺貼演《金錢豹》，因原飾孫悟空之遲月

亭，年已五旬，不能再摔殼子，假如不摔，又恐難獲觀眾諒解，乃由管事人往見葉社長，情

商借用駱連翔串演一次。葉、楊為同科同學，自無不允，自此開端，小樓每演《金錢豹》、

《鬧昆陽》、《金山寺》等，凡有拋杈場子，均用連翔。即尚小雲演新戲《漢明妃》、《出

塞》之馬童，亦非伊莫屬。民國廿五年以後，曾屢次自行組班，在三慶園掛頭牌，以武生戲

演大軸，但均不甚得意。其子少翔，從雷喜福學老生，名亦不彰，在倒倉期間，乃致力於武

功。民國廿九年富社大小班分班，連翔始脫離母校。民國卅年，應石家莊昇平舞臺之邀，前

往駐演一月，頗受歡迎。《挑華車》之黑風利、《金錢豹》之孫悟空，均由其子配演，居然

勝任。虎父無犬子，其信然歟。

29. 張盛祿：

原名松齡，乳名環子，光緒卅二年生於北平。民國五年十一歲時，經富社教授蘇雨清介

紹，入社學戲，補進大四科。在大、小盛字班一百廿餘人中，以盛祿年齡最居長，故同時師

兄弟，均以「老環」呼之。初從蔡榮貴學老生，以《風雲會》趙匡胤、《取滎陽》紀信兩劇

開蒙。繼從閻喜林學開場戲，與之同室受業者，有王盛海、浦盛艾、于盛隆、鄭盛厚、劉盛

通、徐盛昌等，惟盛祿、盛海成績最優。擅長之戲約百餘齣，雖多屬邊配或硬裡角色，但在

臺上從無失誤，且收襯托嚴緊之效。十八歲滿科，仍留社服務，娶蔡榮貴之姪孫女。自民國

十九年起，除登臺演戲外，並兼任老旦、老生兩行教授，小四科老旦李盛泉（名坤伶鬚生李

桂芬之胞弟，影星盧燕之舅父），及五科老生遲世恭、俞世龍、沙世鑫，均受其教。民國廿二

年，蔡榮貴率李盛藻等赴滬，盛祿隨從，任後臺管事。回平後，除搭各大班外，暇時在家教

男女票友多人，頗為忙碌。今已年逾古稀，是否尚在人間，已不可知。

30. 羅盛功：

一名盛公，乳名羅喜兒，生於宣統二年。原籍蘇州府長洲縣，自咸豐初年定居北平，已

歷四代。其曾祖羅巧福，乃咸同年間名崑旦兼演皮黃青衣，師弟梅巧玲（蘭芳祖父）曾師事

之，為徽班旦角老前輩。祖父羅壽山，即光緒時代之名丑角羅百歲也。父名羅文瀚，工武場

面打小鑼。盛功十歲時入富社大四科，從蕭長華、郭春山兩先生習文丑，及彩旦與婆子戲。

（按，後臺行當，彩旦與婆子、應分兩工，不得清混。例如《鳳還巢》

《穆柯寨》老端、《盤絲洞》醜蜘蛛，均屬於彩旦。至若《普球山》竇氏、《鐵弓緣》陳氏、《四進

士》萬氏、《六月雪》禁婆，則為婆子應工，無論其裝扮如何漂亮，亦不得謂之為彩旦。蕭長華先生

終生不演彩旦，如搭梅蘭芳班，《鳳還巢》飾朱煥然、《穆柯寨》扮穆瓜。此一規例，不惟觀眾有時

難於分辨，即執筆為文者，亦有時不免張冠李戴。深望談戲諸君子，對此似不宜不知也。）盛公雖

屬名丑後裔，惜資質不如孫盛武、王盛如、賈盛吉、吳盛修諸人，故所演出者，多為二路角

色，如《奇寃報》趙大、《樊江關》中軍、《小過年》瞎子、《荷珠配》鷁鶄。武戲則《打

寶敦》孫立、《獨木關》老軍、《九江口》孫德興、《打瓜園》醜丫頭。雖非重要角色，但

其性喜滑稽，出語易於引人發噱，究有遺傳，不愧為名丑之後。民國十五年滿科，留社服務

七年，民國廿二年隨李盛藻赴上海，返平後歷搭各大班，雖無驚人技藝，得其祖父餘蔭，尚

不致無噉飯地也。

31. 全盛福：

北平人，生於民國四年。因其面龐消瘦，身材矮小，故其乳名曰「大猴」。九歲時，

入富連成之小四科，從宋起山、賈順成兩教師練武工，殊碌碌無所長。又從教師郭春山學文

丑，從張連寶學武丑，亦均無何成就。坐科七年，終於流入打英雄群中。民國十九年出科，

時年甫十六歲，因所學尚無外出搭班能力，葉社長留其仍在社服務。王連平隨李盛藻赴滬

歸來，重返富連成執教，為葉盛章排《智化盜冠》、《佛手橘盜銀壺》等戲時，見盛福生有

異秉，頗適合扮演呆傻悶愕角色，於是首先派其飾《盜銀壺》中之看壺人，盛福亦至心

靈，極為勝任。此即梨園中人之所謂「開竅」是也。不圖全盛福演戲十餘年，至此方始「開

竅」，亦有關窮通命運歟？嗣後連平又排八本《藏珍樓》，派其充任細脖大頭鬼王房書安，

維妙維肖。經此提拔，漸層重任，所得戲份亦增，故其感戴連平之栽培，始終不忘。直至民

國廿九年，富社大、小分班後，始脫離母校他去。

32.王盛芝：

北平人，宣統三年生，十一歲經人介紹至富社，補入大四科。從教師葉福海學銅錘花

臉，民國十二年即能登臺，與小三科老旦李富齋合演《天齊廟》，嗓音洪亮，毫不怯場。嗣

後又從閻喜林學開場戲，如《龍虎鬥》中呼延贊、《百壽圖》中北斗星、《渭水河》中姜子

牙，《長亭會》申包胥。十六歲倒倉，乃在王連平所排武戲中充任邊配，如《八大拿》各戲

中之關泰，《水滸傳》諸劇中之公孫勝，幾於均由盛芝一人包辦。民國十七年滿科，仍留社

服務，至葉社長去世後，始離去。但在外搭班，不甚得意。抗戰前後，蹦蹦戲——唐山落子

（又名評戲）在北平大行其道，如白玉霜、喜彩蓮輩，紅極一時。盛芝為衣食所迫，乃加入芙蓉花之評戲班，盡棄所學，舉凡蹦蹦戲中老生、小花臉、二行角色，無所不演。究屬科班出身，居然勝於儕輩，漸受班中器重，頗資倚畀，從此遂與梨園界同業，益相隔閡矣。

33. 貫盛習：

北平人，民國二年生。乃名武旦貫紫林之季子，老生貫大元、丑角貫盛吉胞弟，乳名三元。幼在家塾攻讀，已完成《論》、《孟》二書，致其氣質安靜，素寡言笑。其父又為之聘老生王榮山（藝名麒麟童）來家，俟其課餘，教以娃娃生及老生各戲。十歲時，經琴師陳九榮之介紹，與其二兄盛吉同入富社習藝，補入大四科。從教帥蕭長華、蔡榮貴、雷喜福、王喜秀等學老生戲，雖能戲甚多，但以身量不高，扮像枯槁，況大四科之正工老生，前有孫盛輔，後有李盛藻，均較盛習為優，是故遂不得不屈居邊配，權充副車，即有時主演正戲，戲碼多列於中軸武戲之前，如《赫蠻書》、《金馬門》、《黃金臺》等劇，而其他各齣中二路硬裡老生，則非伊莫屬，如《三顧茅廬》之諸葛亮、《一捧雪》之戚繼光、《取南郡》之陳矯、《五彩輿》之海瑞，演藝精彩，殊不遜於主角。民國十八年滿科，仍留社服務，至廿二年，應蔡榮貴之邀，與其兄盛吉，同隨李盛藻赴滬。翌年歸來，即搭各大班，對外雖仍以硬裡老生問世，在家則勤奮調嗓，努力用功，果然三年有成。民國廿六年之春，適金少山初范北平，組松竹社，搭配人選，務以嗓音高吭為前題，於是貫盛習、馬連昆輩，均被羅致。

金、貫合演《風雲會》、《鍘美案》，工力悉敵，無分軒輊。民國廿七年春，富社五科花旦毛世來出科，旋即脫離母校，自組和平社，約盛習擔任二牌老生，並同赴滬，演於黃金大戲院，返平後仍復合作。民國廿八年，曾與閻世善一度組班，合演《探母回令》於北平大柵欄廣德樓，惜以日軍初據北平，人心惶惶，營業不振，不久即行解散。民國廿九年，李世芳嗓音康復，組承芳社，初演於北平三慶園，亦邀盛習任二牌老生，首日與袁世海、裘世戎合演《失空斬》，置於壓軸，從此扶搖直上，遂不復屈居人下矣。今如健在，亦年逾花甲矣。

（珈按：貫盛習先生一九九一年過世。）

34. 張連廷：

北平人，光緒廿七年生，宣統三年經秦腔琴師白某介紹，入喜連成習藝。入科未久，適逢辛亥鼎革，市面蕭條，百業不振；又經壬子正月二十日，袁世凱嗾使第三鎮曹錕兵變，葉社長乃將所有學生，分別由家長領回，以策安全，迨事定後，學生返校，則喜連成東家已易主，吉林牛子厚退出，外館沈仁山承接，改稱富連成，並招收三科富字班學生矣。論年齡連廷應入大三科，但因身量與二科學生相等，乃將其補入連字班。富社班規，既已分科命名，即歸行傳藝，連廷歸入淨行，初從教授葉福海學銅錘花臉，如《大回朝》之聞仲、《白良關》之小黑，繼而從宋起山、賈順成兩教師勤練武工，舉凡各種大小勛斗，無所不能，遂改入武二花行，從丁連升、董鳳岩學各武戲，為金連壽、何連濤、張連芬、方連元諸人所主演

戲中，擔當硬配。民國十年之冬，茹富蘭離社搭高慶奎班，演於華樂園，經葉社長同意，特准武淨韓富信、張富有、郝富桐、陳富康、趙富春，二路武生諸連順、錢富川，武丑張富湘等，同時離去，以佐富蘭。而大三科之武戲，因缺人太多，幾於潰不成軍，賴蕭長華先生調度有方，提拔二、三兩科之懷才未遇者，以承其乏，如派劉連榮代富信，張連延代富有，陳富芳代富川，楊富茂代富湘，另以慶富餘、羅富昇等，充任邊配，使二、三兩科之武戲，仍舊整齊，毫不減色。連榮、連延亦得脫穎而出。連延為人忠厚，念舊情殷，自民國七年滿科後，留社服務將近二十年，至葉社長去世，始正式外出搭班。民國卅八年，徐蚌會戰前夕，尚在徐州露演，時已將屆知命，不常演武淨戲，改工架子花，不久鐵路中斷，不知其已否北歸，抑或間道南下，無從探悉矣。

35.孫盛文：

原籍河北河間，生於滬上，乃武旦孫棣珊長子，丑角孫盛武之胞兄，有妹一人，嫁朱盛富（湘泉之子，世友、世業胞兄），其入富連成以前身世，均詳前述孫盛武文中，茲不復贅。

盛文原字棟臣，後改博賢，生於宣統二年。民國九年奉外祖母偕弟妹，自春申扶父柩抵北平，暫住其伯父孫棣棠（孫毓堃之父）家中，旋經名武旦朱文英（湘泉、桂芳之父）介紹進富社，補入大四科，習淨角。初從葉福海、蔡榮貴學銅鍾、黑頭花臉戲，如《探陰山》、《打龍袍》、《御果園》、《白良關》等戲，又從王喜秀學《長坂坡》張郃、《惡虎村》武

天虹等。民國十二年，盛文已習藝三年，蕭長華先生平素默察，見大四科數十學生中，個性良窳不齊，惟此子最為忠實誠樸，守正不阿，而其嗓音又決非常演唱工花臉材料，一旦倒倉，必難恢復，莫若早為之計。乃授以《法門寺》之劉瑾、《戰宛城》及《陽平關》之曹操、《普球山》之蔡慶等架子花臉戲。同時王連平適負責專教大四科武戲，任何劇中架子花臉角色，均派盛文扮演，如《英雄會》、《九龍杯》之黃三泰、《霸王莊》黃龍基、《河間府》祖霸、《東昌府》郝士洪、《殷家堡》殷洪、《落馬湖》李佩、《淮安府》蔡天化，而以《太湖山》之李俊、《潯陽樓》之李逵，最為稱絕一時。至於連臺本戲，如四本《四進士》之顧讀、八本《三俠五義》之包公、《大名府》索超、《生辰綱》晁蓋，亦均各有獨到之處。民國十六年滿科，名已漸響，各大班爭相邀聘，盛文篤念師恩，不忍離去。民國十八年，葉社長因其兄葉福海逝世已久，乏人接替，乃命盛文擔任該社花臉教師，教裴盛戎、袁世海之銅鍾、架子戲。民國廿二年，蔡榮貴率李盛藻赴滬，富社出科學生多數被邀同行，惟孫氏昆仲堅拒隨往，其忠於業師，懷德念舊心情，可見一斑。直至民國廿五年，葉社長逝世週年後，始脫離母校，外出搭班。初輔言菊朋、李盛藻，繼應尚小雲之約，入重慶社為基本幹部。民國廿七年尚氏所辦榮春社科班成立，即請盛文擔任教授，其頭科花臉羅榮貴、王福春、景榮慶等，均由盛文開蒙，並得親傳崑亂各戲，尤以景榮慶所演《別姬》之霸王，最受觀眾歡迎，實賴盛文培植之力也。盛文於民國廿三年，娶名淨劉硯亭長女，與小生李德彬、

包緝庭談京劇——笑隱堂憶故

104

花旦田玉林（均北平戲校畢業）為連襟。生有三子，長子元洪，在卅七年離平時，已考入南長街第一中學高中部。次子亦讀初中，惟三子元義習淨角，將來可傳其父衣鉢。盛文平生授徒雖多，但向其正式行拜師禮者，僅一馬世嘯（富祿胞姪），盛文、盛武兄弟友于，姻娌和睦，勤儉持家，善於居積，民國廿八年，購得北平宣武門外，棉花上四條二號，小四合房一所，昆仲合住，稱小康焉。

36.張連寶：

字子珍，北平人，生於前清光緒廿七年，本農家子，宣統元年經人介紹入喜連成，補入第二科，因其幼年嗓音宏亮，初從葉福海習銅鍾花臉，已學就《五臺山》、《專諸別母》及崑曲《蘆花蕩》等多齣，且登臺頗有人緣，藝名小寶成，並由譚春伸授以《雙觀星》之高保童，此為娃娃生之開蒙唱工戲，非具佳嗓，不能勝任。但葉社長以其腰腿靈活，扮像臺風均不適於扮演花臉，而極宜於飾開口跳角色，如《八大拿》之朱光祖、《三俠五義》之蔣平、《刺巴杰》之胡理、《九龍盃》之楊香武，均甚精彩。而在其演《四杰村》之馮洪，掛朱彪人頭後，從三張高桌上，翻一「枴提」落地。演《豔陽樓》之秦仁時，當徐世英唱完「活活兩離分」句，二人打「么二三」，徐世英抽出雙刀，連寶翻一「倒毛鼎」，每演至此二處時，必獲滿堂采聲，後起者殊難望其項背。又從蕭長華學文丑，以《四平山》之程咬金、科所有武戲中，連寶佔一重要位置，遂命之從教師楊萬清、朱玉康習武丑，在二

《紅門寺》之地方、帶王公道，為最出色。民國十六年以後，擔任後臺武管事，輔佐劉喜益、王連平派角排戲。嗣後又任武丑行教師，小四科、大五科之武丑人才，均由其一手培育。自其滿科後，在社服務廿餘年，迄未他適。惜於民國廿九年，因病逝世，時猶未滿四十歲也。

37. **蘇富恩：**

前清光緒廿九年生，原籍河北省棗強縣，自其父名青衣蘇雨清遷居北平落戶。富恩有一姊、一妹，長姊嫁武生沈富貴，次妹適老生（後改司鼓）方富元，富恩弟兄七人，在家時均以「寶」字排名，故其原名寶奎，二弟富旭，原名寶泰，乃小三科之武二花。富恩十歲時，入富社大三科，初學老生，後改武生，與茹富蘭、沈富貴並列為大三科武戲之翹楚。民國八年，舊曆二月初二日出科，胸懷大志，並不以學業屆滿為滿足，猶復照常用功，鑽研新戲，如《請清兵》之吳三桂、《南界閣》之高懷亮，與何連濤合演《四平山》飾裝元慶，與駱連翔合演《戰滁州》飾徐達，均係其出科以後所學也。民國廿七年抗戰軍興，日軍佔據華北，富恩不甘敵人統治，毅然離家，孤身入大後方，在成都、重慶一帶，以演戲教戲維生，尚堪糊口。抗戰勝利後，因交通不便，至卅七年筆者離平時，彼尚留寓西南，未見歸來。有子一人，入富連成小五科，名蘇世衡，亦習武生。



包緝庭談京劇——笑隱堂憶故

106

38. 蘇盛貴：

宣統二年生，原名寶珠，乃蘇雨清之第三子，武生蘇富恩、武淨蘇富旭之胞弟。十歲入富社大四科，初習小生，無何發展，乃兼演二路老生，民國十五年出科，留社服務十餘年，其父去世後，葉社長擢之任後臺文管事。夜間有暇，兼在程豔秋之秋聲社任後臺管事。同業中人，以其腹笥淵博，咸表欽佩。娶朱湘泉之女為妻。

39. 韓盛信：

北平人，宣統元年生，乃大三科武淨韓富信胞弟，民國六年入富社大四科，亦習武淨，初從王喜秀學《惡虎村》之濮天鵰、《長坂坡》曹洪。嗣後王連平專教大四科武戲，盛信漸被重用，民國十二年，小三科架子花臉陳富瑞、榮富華先後出科離社，二人主演之戲，即由孫盛文與盛信分別代替。至民國十七年，劉連榮搭入馬連良之扶風社，於是連榮之戲亦由盛信代演，一時成為富社武戲中之主幹矣。民國廿二年隨李盛藻赴滬，演於天蟾舞臺，為楊盛春武戲中充架子花兼武二花。從此即與盛春合作，將近十年。抗戰勝利前，曾留居滬上，充任黃金戲院武行底色，為生計所迫，夜間演戲，晨起在附近街頭售賣北平早點「黃米麵炸糕」，博蠅頭微利，其勤儉耐勞，不拘小節，在梨園界中亦為難得。勝利後返平，仍與盛春合作。今盛春墓木已拱，不知盛信之後果如何矣。

40. 趙盛湘：

乳名「小仲兒」，北平人，民國元年出生，九歲入富社大四科，初從蘇雨清習正工青衣戲，扮像尚屬娟秀，惟嗓音太窄，無法適應大段唱工，無已，只可充任邊配，如《打金枝》之沈皇后、《烏盆計》之趙大妻、《珠簾寨》之大皇娘、《換金斗》之馬夫人。差幸嘗從宋起山、賈順成二教師操練武工，能翻簡單觔斗，在王連平所排武戲中，猶可扮演馬童、官將、女兵、上手，甚或勾臉，扮一反派英雄，其一生成就，不過如此而已。民國十六年滿科，留社服務將近十年，至葉社長去世後，始外出搭班，所演者亦不過宮女、丫環耳。

41. 周盛銘：

乳名二奔勒（按「奔勒頭」乃北平土語，言其前額突出之意），北平人，民國二年生，十二歲入富社小四科，首從宋起山、賈順成練毯子功，因其腰肢靈活，舉凡大小觔斗，翻蹤跳躍，均所擅長。尤以「串兒小翻」、「枷棍」、「案頭」更見出色。但身量矮小，口齒伶俐，極適於演開口跳。王連平教楊盛春、孫盛雲各武戲時，遇有武丑角色，即歸盛銘飾演，如《溪皇莊》賈亮、《河間府》姜成、《鹽陽樓》秦仁、《紅柳村》包成功。並從劉喜益學《飛波島》之鮎魚姥姥、《青石山》狐狸嘴子等角。其初次登臺，乃民國十四年舊曆乙丑閏四月十五日，郝喜倫為其所說之開蒙戲《大神州》中飾看擂臺人，時年才十三歲耳。民國二十年滿科，十二年從李盛藻赴滬，歸來即散搭外班，並邀遊外埠，不知所之矣。

42. 宋富亭：

又名富廷，在家時本名志成，光緒卅三年丁未生，乳名「傻子」。原籍上海，即富社傳授武工之老教師宋起山獨生子。自其曾祖來北平定居，已歷四世矣。民國六年入富社小三科，從劉喜益學武二花。並與同科花臉陳富瑞，同向葉福海學崑淨，如《山門》、《嫁妹》、《火判》、《蘆蕩》、《功宴》、《十面》等，均已升堂入室，造詣甚深。在民國九年起，劉喜益專門負責教小三科武戲，其所教者，以鬧妖戲居多，每劇均派富亭扮二郎神，因其對於大刀片工力，頗為熟練。當時後臺流傳謂「宋富亭十齣九二郎」，其受師長重視，可以想見。民國十三年滿科，其時小三科已人才星散，惟富亭仍留社服務，為二、三兩科之何連濤、沈富貴等配戲，歷時甚久。至民國廿年以後，充任該社花臉教師，大五科淨行如沈世啟、譚世英、袁世海、裘世戎等，均從之受業，致若干崑淨戲得以流傳，富亭之功不勘也。民國廿九年，又入尚小雲主辦之榮春社科班執教，培育下一代人才，不遺餘力，其品德高超，殊堪嘉尚。

43. 蘇盛軾：

民國元年生於北平，原籍河北省棗強縣，自其尊人青衣名宿蘇雨清來北平落戶已三代矣。盛軾原名寶林，排行第四，上有富恩、富旭、盛貴三兄，下有三弟，其五弟原名寶森，入富社大四科習青衣，本名盛轍，後改習文場換琴，指音甚佳，並改名盛琴。六弟名寶榮，

習經勵科，專辦梨園界前臺業務，此一行檔，非具清晰迅捷之頭腦，精明強幹之能力，不能勝任。其七弟名寶全，供職於北平電話南局，娶蕭長華之第五女為妻。

盛軾幼入梁家園第十九小學攻讀，初小卒業後，入富社大四科，從蕭連芳習小生，已能演《選元戎》之秦英、《群英會》蔡中、《天水關》之關興、《忠孝全》之秦繼龍等角。後因其嗓音不適於小生，乃改從王連平習二路武生，大四科武戲中，嘗膺重任。十七歲滿科，猶不懈於用私功，每日晨起，在肉市廣和樓戲臺上練功，與宋富亨打靶子，與朱盛富、孫盛雲打出手。留社服務達八年之久，迨葉社長逝世後，民國廿五年，始從閻世善赴滬，留居春申，將近十年。閻世善、班世超等，均倚之如左右手。于占元之女于素秋所演武旦戲，亦皆係盛軾所傳授。抗戰勝利後，坤伶戴綺霞邀其合作，在南京、漢口等處，演唱頗久。民國卅七年，同抵臺灣。卅九年空軍大鵬劇團成立，主持人胡蓉第閔盛軾才華出眾，約其參加，主管教戲、排戲業務，旋聘任為文武總教練。武旦季素貞及大鵬劇校學生嚴莉華、姜竹華、林萍、李黛玲、胡小鳳、張芷萍、楊蓮英、王桂生諸人，武旦各戲均由其一手教成。即徐露之《泗洲城》、《扈家莊》、《木蘭從軍》、《天女散花》、《竹林計》、《金山寺》以及楊丹麗之《八大鎚》、王芳兒之《石秀探莊》等劇，均係其傳授。民國六十二年曾隨中華民國訪美國劇團赴美，以花甲以上高齡，尤復跋涉長途、不畏勞頓，精神體力，強健猶昔，其幼工堅實，可以概見。

44. 薛盛忠：

民國二年生，上海人，乃滬上名武生薛鳳池之子。乳名傻元。十歲時入富社大四科，學武淨，始終在王連平所排武戲中，飾演不重要角色。雖然默默無聞，頗有要強志向，任何一劇均能熟記詞句場次，以及起打套子。民國十八年滿科後，仍留社服務。至民國廿年，經連平向葉社長推薦，升任武行管事，因其所知者多，且極勤奮，頗能贊助劉喜益、王連平整理劇務也。葉社長去世後，始脫離母校，回南方搭班。

45. 劉喜益：

北平人，生於前清光緒二十年甲午，與梅蘭芳、周信芳同庚。乃名武旦劉德海之子，小生劉寶雲之弟，光緒卅年時年十一歲，入喜連成。原名喜儀，因避宣統名諱，改為喜怡，仍不獲當地官廳之諒解，遂又改為喜益。入科後從武戲教授羅燕臣學武二花，起打跌翻，猛勇慓悍，為康喜壽配戲，與張喜槐成為一時瑜亮。宣統三年滿科，適值革命軍興，清帝退位，肇建民國，喜連成亦因更易東主，改為富連成，是時喜字班學生大半星散，葉社長乃命之輔佐其師兄侯喜瑞，教二、三兩科學生武戲。民國七年，喜瑞脫離富社，外出搭班，喜益遂專任教小三科武戲。凡屬舞臺上不經見之冷僻武戲，多經喜益發掘排演，如《九花洞》、《十美圖》、《黑沙洞》、《喜崇臺》、《飛波島》、《三教寺》、《青龍棍》、《武當山》、《昊天關》等均是也。民國十四、五年間，小三科學生相率滿科他適，喜益除擔任後臺武

管事外，並間或抽暇教大、小四科學生武戲，如李盛斌之《哪咤鬧海》、黃盛仲之《博望坡》、趙盛璧之《刺巴杰》、楊盛春之《神亭嶺》，皆為喜益所授。至民國十八年，大五科之武生江世升、武淨張世桐等入社，即由喜益為彼等開蒙傳藝，以迄葉社長去世後，猶留社服務。至民國廿九年，始離去。適李萬春組辦鳴春社科班，聘其擔任武戲教授。抗戰勝利後赴南京，突患急病不治，逝於旅邸，時年甫五十三歲。遺有一子三女，子名劉世臣，幼入富社大五科，習二路武二花。長女名「庚」、次名「保」、三名「柱」，均未入梨園行，喜益在世時，即已分別適人。

46. 郝喜倫：

字文清，北平人，前清光緒廿四年生。其祖若父均係著名武場面中高手，其祖父郝春年，內行中人均尊稱之為「郝六先生」，鼓技超群，供奉內廷時，曾親授德宗景皇帝打鼓，深蒙寵眷，並曾以御筆書郝春年三字賜之，舉家以為殊榮，裝裱懸於中堂，世代保存。其父名玉翰，打小鑼，叔名玉崑，打大鑼，均享盛名於梨園界音樂科。喜倫幼入郭際湘（藝名水仙花，出身於小榮椿科班，與富社社長葉為師兄弟）所辦之鳴盛和科班，排名鳴福，從張增明（駱連翔之岳父）習二路武生，民國元年鳴盛和以營業不振解散，未卒業之學生，乃紛紛投入富社深造，如武生牛喜朋、武旦劉連湘、花旦于連泉（即小翠花）、丑角馬富祿均是也。喜倫亦經富社場面頭兒唐宗成介紹，得以轉學。按當時情形，二科諸生始業已久，喜倫、喜

朋均應補入連字班，但葉社長因見此二人身量過高，乃將彼等補入喜字班，亦猶之馬富祿，因身矮而列入大三科之富字班也。喜倫入社後，因武功、靶子已具根底，乃經常為武旦劉連湘配戲，輔助其打出手，尤見工力，百無一失。一般觀劇者，每以為打出手乃武旦之特技，殊不知一投一接，端賴配角合手，始能克奏膚功。其手勁之輕重，距離之遠近，以及尺寸之快慢，如非迅捷熟練，自不能得心應手。喜倫在鳴盛和時，夙與連湘合作多年，再度同學，益收臂指之效。滿科後仍留社服務，葉社長因宋起山、賈順成兩武功教師均屆高齡，乃派喜倫幫同操練學生武工。迨賈老病故，喜倫遞補其缺，每日晨起，為學生練武工，午飯後率領學生大隊赴戲園，散戲後再帶大隊回學校，晚飯後尚須為小四科學生楊盛春、孫盛雲等，教開蒙武戲，如《大神州》、《武當山》等，均在此一時期教成。十餘年來如一日，民國廿八年，積勞病故，時才四十有二也。

47. 王喜秀：

字雲坡，北平人，光緒廿三年生。家本外行，幼極聰慧，九歲入喜連成第一科習藝，其時喜連成已成立二年，喜秀雖非創業之六大弟子，但在臺下人緣，與師長鍾愛，實有異於儕輩。當其入科之始，先從葉福海教授學開蒙戲《天水關》，繼之則由葉社長親授以《教子》之薛保、《戰太平》之華雲、《慶頂珠》之蕭恩等戲，又從蕭長華先生學《桑園會》、《法門寺》、《問樵鬧府》、《打棍出箱》、《定生掃雪》、《八大錘斷臂說書》及八本《三

《國志》之魯肅等角，復從羅燕臣教授學《蚣蠟廟》、《溪皇莊》之褚彪，《連環套》、《落馬湖》、《惡虎村》之黃天霸，《獨木關》之薛禮，《太湖山》之索超，《長坂坡》之趙雲。從王月芳學《洪洋洞》、《珠砂痣》、《奇冤報》、《換金斗》等戲，從蔡榮貴學《罵曹》、《碰碑》、《寄子》、《街亭》及《白馬坡》、《戰長沙》、《過五關》、《斬蔡陽》諸紅生戲。自光緒卅三年以「金絲紅」藝名出臺，因其扮像清秀儒雅，嗓音甜潤嘹亮，一鳴驚人，名馳遐邇。五年之中，成為喜連成之臺柱，社方盈餘無算，實利賴之。不意好花易謝，好景不常，在鼎革之始，喜秀已入倉期，未屆滿科，終於嗓啞，一字不出。迭經設法調護，迄未復原。民國二年出科，雖不能登臺，葉社長仍留其在社服務。又休養二年，勉強能唱，惜無亮音。民國四年，名武生黃月山之入室弟子趙春瑞，受聘入富社，專教二、三科黃派武戲，葉社長乃命喜秀從之學《洗浮山》、《創峯山》、《百涼樓》、《蓮花湖》等，偶在中軸武戲中，與二科同學合演。葉社長並命其教授三科沈富貴、譚富英、方富元、張富良、劉富溪、程富雲諸人之老生戲。民國十二年，譚富英滿科離社，其每日例在中軸武戲後所演之戲碼，即由雷喜福庖代。又數年，喜福搭入中和園徐碧雲班，喜秀東山再起，以承其乏，專演念白及做工戲，其號召力不減當年。同時並教授大四科趙盛璧《惡虎村》、李盛才《長坂坡》。民國十八年，李盛藻變嗓，由胡盛岩代之演壓軸，盛藻改演倒第三、四戲碼，喜秀始再度休息，專任教職。廿餘年中，其所培植之老生人才，除上述大、小三科數人外，

如四科之孫盛輔、李盛藻、胡盛岩、鈺盛璽、關盛明、吳盛珠；五科之沙世鑫、遲世恭、俞世龍，劉世勛；六科之杜元田、錢元通、哈元章、白元鳴，均受其教益非淺。此外名伶、坤角及票友，拜列其門牆者，猶不知凡幾。民國廿七年，時才四十二歲，即因病逝於北平，惜其所學淵博，文武兼擅，終以青年倒倉，一蹶不振，齎恨以歿，豈天厄斯人歟。

48.劉盛漢：

北平人，民國二年生。十一歲入富社小四科，從葉福海習架子花臉，繼在王連平所排武戲中，演武二花角色。該社大四科原有淨角許盛奎，乳名「大黑」，諢號「大老黑」，專演各劇中滑稽突梯及癡傻呆楞人物，如《紅門寺》笨跟班、《鬧昆陽》大鬼子、《四進士》姚廷蠢、《雙鈴記》王龍江、《小過年》曹老西、《巧連環》草雞大王、《穆柯寨》吳常道、《馬上緣》陳金定、《黃一刀》及《獅子樓》之楞兒、《二龍山》及《十字坡》之店夥、《英雄會》之孫立、《安天會》之巨靈神、《九更天》陶氏以及八大拿各戲中之金大力，此種角色，雖往昔各科均有人扮演，如頭科陳喜德、二科王連奎、三科趙富春，惟均不如許盛奎演來妙趣橫生。盛漢入社不久，即被教師發現其聲容笑貌，無不酷肖「大老黑」，於是小四科、大五科，每演前述各戲，所有盛奎所飾角色，概以盛漢充任。由是「二老黑」之諢名，遂亦不脛而走。民國十九年出科，仍留社服務，嗣後葉盛章經王連平所排新戲中，亦頗予以重用，誠梨園界之怪才也。

49.吳盛珠：

民國六年生，乳名桂寶，原籍江蘇無錫，自其祖父吳順林（藝名靄仙，時小福之弟子，乃光緒中葉四喜班中名青衣，庚子以後即退隱不露）。遷居北平，已三世矣。其父演老旦，名吳西禪，尚有兩兄，乃二路老生吳盛恩，二路旦角吳盛寶。與青衣陳盛蓀為姑表兄弟，謂之為梨園世家，當之無愧。民國十三年與其兩兄，前後入富社習藝。盛珠時年八歲，補入小四科，初從蕭長華先生習丑角，因其聰慧伶俐，口齒清晰，長久習丑，終覺屈材，乃改由王喜秀教之學老生戲，如《趙三關》、《武家坡》之薛平貴，《金馬門》、《赫蠻書》之李太白，均能勝任愉快。迨胡盛岩、鈺盛璽、關盛明三人先後倒倉，即由盛珠代之演《群英會》、《取南郡》之魯肅，《金水橋》之唐王，《取成都》之劉璋，乃小四科與大五科老生行青黃不接時期之中間人物。民國廿年滿科，不久亦因倒倉，未能恢復，民國廿二年脫離富社，不知所之矣。

以上為富連成社長與出科學生合影照片中，可以辨認者四十九人之簡略事蹟。以《富連成三十年史》及周志輔所著之《京戲近百年演記》兩書，作為參考資料。後佐以半生沉湎於廣和樓中，見聞所及，拉雜述之如上。

富連成的三多九如

《中央日報》報增闢了一個新園地，名為生活版，這是以充實大眾生活的內涵為主旨，提供生活知識，增進生活情趣為目的，裡面包括了音樂、戲劇以及繪畫藝術介紹等等，屬於一個綜合性的副刊，因其發刊伊始，筆者特選了「三多九如」一語，以效華封三祝。

按照古來的「三多」是「多福、多壽、多男子」，「九如」是「如山、如阜、如岡、如陵。如川之方至，以莫不增。如月之恆，如日之升。如南山之壽，不騫不崩，如松柏之茂，無不爾或承。」這是一派祝賀的頌辭，但在談國劇文字中言之，則不免斷章取義，另有一說了。下面要談的是北平富連成科班中之三多九如。

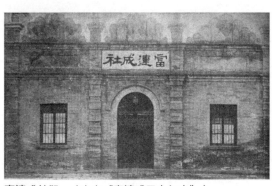

富連成外觀。（出自《富連成三十年史》）

凡是愛好國劇者心目中，對「富連成」三字可能均不陌生，此為梨園前輩葉春善所創辦，從前清光緒廿九年癸卯成立開始招生，至民國三十三年甲申停辦解散，前後互四十一年之久。其原名為「喜連成」，至民國元年改組，始易今名。所收喜、連、富、盛、世、元、韻，七科弟子將近千人，構成我國國劇界之主力。兩岸分隔之後，其弟子有幸得脫身來臺灣者，繼續維繫國劇傳統，今亦丕然有成，並造就不少新的人才；亦有分散海外各地者，大多亦能在僑居地授徒傳藝，有其影響力。

富連成招生既無定期，學生入學年份亦遲早不同，故富、盛、世、元四期各分大小兩班，總計共十一科之多，學生畢業後大都仍留在科班服務，多則三五年少則一二年，遇有機緣始脫離母校外出搭班，或則技藝優良獨當一面，或則唱做俱佳自領一軍，於是近世紀來富連成之成名弟子遂遍佈於全國各地。有些人因身價增高，地位亦隨之併進，內行中人有尊稱之為「某幾爺」者，不惟無人直呼其名，抑且鮮見稱其次篆者。此原屬北平人「人敬人高」習見之客氣稱呼，如張三爺、李四爺之類，本屬尋常，無足怪也。

顧富連成歷年以來出科之學生中以排行第三者為多，一般內行例均呼之為「某三爺」嗣後漸至成為一種「官稱」，雖外行友朋亦多效此稱呼，由是被稱為「三爺」者乃比比皆是，不勝枚舉矣。暇嘗默憶富社之連、富、盛、世、元、韻各科中，膺此「官稱」者，屈指計之即已將近二十人，但掛一漏萬，滄海遺珠猶不知凡幾，爰將記憶所得者分別一述於下。不過

此中未享盛名者約占半數，對其身世不厭其煩，詳予介紹。至已成名者，因談者已多，在此僅簡略言之，以免重複。其中有已遭中共驅迫者，亦仍記其身，蓋造就身之者，是富連成，非中共也。

1. 于連泉：

即著名花旦小翠花，生於前情光緒廿六年庚子七月廿二日申時，逝於民國五十七年，在北平病故月日不詳，卒年六十九歲。原籍河北省衡水縣，其父于海泉前清在都察院當差，遂在北平落戶。其大兄永立出身鳴盛和科班，習武淨。次姊早夭。故連泉乳名三立。尚有一妹，乳名四丫頭，後嫁斌慶社出身之計斌慧（藝名小桂花，後改名計豔芬）。因連泉行三，故均呼之「于三爺」。

2. 馬連良：

生於前清光緒廿七年辛丑正月十一日，逝於民國五十五年十二月間，卒時年六十六歲。連良為清真教人，其父馬西園與兩兄——崑山、沛霖，世代同居，在北平阜成門外開茶館為業，故連良與其兩堂兄——春樵（武生）、春甫（場面）統一排行，行三，乳名三賞兒，迨其成立扶風社後，名利雙收，一般人遂群稱之為「馬三爺」。

3.方連元：

生於前清光緒廿八年壬寅九月初九日亥時，原籍江蘇丹徒縣，自其曾祖遷北平定居已歷四世矣。連元於民國四年入科班，從教師徐天元習武旦，勤練蹻工及各種觔斗，能戲以刀馬戲，如《英杰烈》陳秀英、《東昌府》郝素玉、《巴駱和》馬金定最為著名，又從蕭長華學花旦《演火棍》之楊排風、《五彩輿》馮蓮芳、《南界關》劉夫人，並從茹萊卿學《八大錘》反串陸文龍，皆享聲譽。有姊二人，長姊嫁老生雷喜福，次姊嫁武生高連甲，連元行三，有弟名富元行四，民國十五年前後「方三爺」之名馳譽後臺。

4.馬富祿：

生於前清光緒廿六年六月初六日，原籍河南扶風縣，卜居北平已屆三世，有兄名漢明，即老旦馬元亮之父。尚有一兄早夭，已不可考。富祿行三，乳名三海，八歲時入鳴盛和科班習老旦。鳴盛和報散後，於民國三年入富連成深造，改習丑角。至民國六年舊曆五月廿八日滿科，為富字班年齒最長滿科最早之一人。其被人尊稱為「馬三爺」時，猶在馬連良之先也。

5.孫盛文：

生於前清宣統二年，原籍河北省河間縣人，其父名棣珊，在福壽班坐科，工武旦，藝名孫德祥，與武淨許德義為師兄弟，早年遠走外江，久住上海，故盛文弟兄均生於滬上。因德

祥胞兄棣棠已生有一女（後嫁武生余幼琴），盛文出生後乳名阿三，其弟盛武乳名阿四，尚有一妹（後嫁武旦朱盛富）行五。民國八年棣棠託人運柩及其子女回北平，民國九年經名武旦朱文英介紹盛文、盛武進富連成習藝，補入大四科，彼時盛文年十一歲，盛武才六歲耳。盛文入科後先從葉福海學黑頭花臉，如《探陰山》、《打龍袍》、《御菓園》、《白良關》，均能勝任。旋又從王喜秀學《長坂坡》張郃，《惡虎村》、《武天虬》兩武戲。老教師蕭長華喜其為人誠樸守正不阿，將來必歸工架子，決難以唱工應世，乃授以《法門寺》劉瑾、《戰宛城》及《陽平關》曹操、《普球山》蔡慶等戲。

此時王連平適負責專教大四科武戲，對盛文尤為倚重，所有八大拿中各架子花角色及各本戲之重要淨角，無不派其擔任。加以平素用功，虛心學問，未出科前即有淵博之名。民國十六年滿科，各大班爭相延攬，盛文則篤念師恩，不忍遽離富社。民國十八年葉社長因花臉教師葉福海去世已久，乃命盛文繼承其乏，故裝戎、袁世海均從之受業，至此二人出科後猶不同前往，惟孫氏昆仲拒不應邀，其忠於師門懷恩念舊之心情可以概見。直至民國廿五年冬，葉社長已逝世一週年後始脫離母校外出搭班。先從言菊朋及李盛藻赴滬，彼時富社已滿科學生，多數均見猶獵心喜隨時向之請益。民國廿二年蔡榮貴約李盛藻赴滬，彼時富社已滿科學生，多數均見猶獵心喜隨時向之請益。

葉社長已逝世一週年後始脫離母校外出搭班。先從言菊朋及李盛藻，後入尚小雲之重慶社為基本演員。民國廿七年尚氏手創之榮春社科班成立，即延盛文為花臉教師。該社頭科學生羅榮貴、王福春、景榮慶等均由其開蒙，尤以景榮慶囊演《別姬》之霸王，最受臺下歡迎，實

有賴於盛文培植教導之力也。民國廿三年盛文經媒妁之言娶名淨劉硯亭之長女為妻，生有三子，長子元洪，在卅七年筆者來臺時已入高中部二年級，次子亦讀初中，三子名元義，小學卒業後即習淨角，以克紹箕裘。盛文弟子雖多，但均為富連成、榮春兩科班學生，向其執贄行拜師者僅一馬世嘯（馬元亮之胞兄）。北平梨園界習慣向無直接呼老師者，一般均稱先生，淨行後輩自盛戎、世海以次，對於盛文無不以師事之，或稱先生，或稱「孫三爺」。惟一特殊者，即名淨高德松自北平戲校畢業後，曾向劉硯亭執弟子禮，故呼盛文為「大姐夫」而不稱「三爺」，以表示親近也。

6. 蘇盛貴：

宣統二年生，原籍河北棗強。其父名雨卿，後改雨清，乃春臺班名崑旦，生有二女七子，長女嫁武生沈富貴，次女嫁老生方富元，長子譜名寶奎，即武生蘇富恩；次子寶泰，即武淨蘇富旭；三子寶珠，即蘇盛貴；四子寶林，即現在大鵬之蘇盛軾；五子寶森，即原習旦角之蘇盛轍，後改文場操琴並改名盛琴；六子寶榮，習經勵科，任各大班前臺管事；七子寶全，在北平電話局服務。盛貴十歲入富社大四科，原習小生，後兼演二路老生。民國十五年滿科留社服務十餘年，娶武生朱湘泉之女為室。迨其父逝世後，華社長擢任為文管事，夜間有暇兼任程豔秋之秋聲社文管事，同業均欽其腹笥淵博古道熱腸，群尊稱之為「蘇三爺」而不名。

7. 陳盛泰：

與蘇盛貴同庚，乃崑曲名宿陳壽峯之孫，崑仲三人均在富社坐科。長富濤，習二路老生；次富瑞，工架子花臉；盛泰行三，乳名三嘎子字文瑞。入科後即從蕭長華、芳叔姪習小生，舉凡袍帶、扇子、翎子以及窮生等小生戲無所不能。民國十四年春三科小生杜富隆甫滿科立即離社，其原排各劇統由盛泰庖代，臺下人緣較杜尤佳。滿科後留社年餘始外出搭班，因其為崑曲世家，收藏豐富，更為一般人指津問路之階。況其少年喪父，事母至孝，品格高超，內外兩行咸敬其為人，故均稱之為「陳三爺」焉。

8. 葉盛章：

民國元年生人，乃富社葉社長之第三子，共有弟兄姊妹九人，長兄龍章，在成達中學畢業即入軍界管軍需，退役後繼其父為富社社長。次兄蔭章，十二歲起習場面，後在富社司鼓。四弟盛蘭，工小生。五弟世長，習老生。長姊嫁武生茹富蘭，次姊嫁老生宋繼庭，三妹乃北平女師畢業，嫁南開大學教授梁君，四妹嫁蕭長華之獨生子丑角蕭盛萱。盛章幼入福清坐科，福清報散，轉學入富社，從王連平習武丑，以《東昌府》朱光祖開蒙，口齒便捷能翻能打。十六歲拜名武丑王長林為師，傳其衣鉢。又從蕭長華習文丑，集蕭、王二老之絕技於其一身。後復經王連平為之編排新戲多齣，以武丑行挑班掛頭牌演大軸，開梨園界之先河，絕後空前莫之與京。盛章弱冠前即娶名武生尚和玉之女，夫妻恩愛，惜抗戰前即患癆療去

世。民國廿九年初春，盛章挑樑成班，平津京滬之內行已多以「葉三爺」呼之，實則當時彼尚未滿三十歲也。

9.李盛藻：

北平人，民國元年生，乃崑生李壽峯之子，老生李鑫甫、花臉李壽山之胞姪。鑫甫有子行大，譜名鳳翔，藝名榮昇，字菊笙，習武生，即老生李寶奎之父。盛藻之跑兄盛蔭亦習老生，行二。其胞叔壽山卒後乏嗣，即由盛藻繼承。壽山之妻乃丑角高士杰之女，即高慶奎之胞姊也。盛藻於民國十一年之秋在喪中過繼後，事母至孝，深得高氏喜愛，故於民國十四年服闋，乃由高氏主婚娶其內姪女為婦，即慶奎之長女也。盛藻自滬歸來先組班，後結婚，連排新戲，聲勢大振，一般內行遂均尊稱之為「李三爺」。

10.貫盛習：

民國二年生於北平，乃武旦貫紫林之季子，老生貫大元、丑角貫盛吉之胞弟，乳名三元。幼在家塾攻讀，已念完《論語》、《孟子》。十歲時與仲兄同入富社大四科習老生，因其身量矮，扮像苦，臺風不如盛藻等，只可屈居配角，偶演正戲，如《嚇蠻書》、《金馬門》、《黃金臺》、《選元戎》等齣，亦皆在開場一露。但一切大戲之硬配固非伊莫屬，如《一捧雪》之戚繼光、《三顧》之諸葛亮、《四進士》毛朋、《五彩輿》海瑞等，均賴其與盛藻合演相得益彰。十八歲滿科留社服務將近三年，至廿二年冬始應聘赴滬，隨李盛藻演於

天蟾舞臺。返平後散搭各大班，雖仍應工二路，在家用功調嗓不輟。廿六年金少山自春申來北平成班，需高嗓鬚生為配，盛習膺選，與之合演《龍虎鬥》、《鍘美案》、《太行山》等一鳴驚人，無分高下。民國廿七年毛世來自滬歸來，初組和平社，盛習在倒第四演打嵩，從此不再為人配戲。民國廿九年之冬，李世芳嗓已復原，成立承芳社，初演於三慶園，盛習掛二牌，在壓軸與袁世海、裘盛戎合演失空斬，一登龍門聲價十倍，自是內行亦皆呼之為「貫三爺」矣。

11. 陳盛德：

生年月日已不能詳，其長兄陳椿齡任經勵科多年，次兄鶴齡為一未入梨園界之外行。盛德行三，在十一歲左右入富社大四科習武淨，因資質腦筋較鈍，只能扮演邊沿角色，不惟未飾正角，甚且上臺很少開口念詞。但在七年坐科期間，對各種武戲之場次穿插起打套子均已熟諳於胸，滿科後不久即外出搭班，四五年中已升任後臺武行頭。民國廿七年初冬李少春北上淘金，由陳椿齡為之組成群慶社，用張盛祿為文管事，而以盛德充武管事，「陳三爺」之名，乃亦喧騰後臺。

12. 毛盛榮：

民國四年生，其長兄毛慶來，即追隨二李（萬春、少春）多年之二路武生。二姊嫁陳盛蓀。盛榮行三，四妹嫁何人已不復憶，五弟即四小名旦亞軍花旦毛世來。幼入富社小四科習

武淨，與楊盛椿、高盛麟配戲，中駟材也。滿科後偶搭大班亦不甚得意。民國廿七年世來出科赴滬載譽返平，組和平社即由盛榮擔任領班人。人稱毛三爺。

13. **高世泰：**

民國四年生，乃丑角高士杰（四保）之孫，名鬚生高慶奎之子，長姊適李盛藻，二兄為武生高盛麟，世泰行三，尚有一妹兩弟（世壽、韻昇均習武生）。世泰幼花，故頗有微麻，諢號麻三兒。幼入富社大五科，從蕭長華習文丑，並從王連平習武丑。民國廿四年滿科外出搭班。盛麟自滬回平戒絕嗜好，努力奮發，聲譽鵲起，世泰、世壽均陪之演唱，後臺同人因盛麟故，亦多恭維世泰為「高三爺」。

14. **諸世芬：**

乃名花旦諸茹香之第三子，與弟諸世勤於民國廿一年春同時入富社大五科。世芬學花旦，世勤習丑角，兩人在科時沒沒無聞，其登臺機會且不如賈世珍、閻世喜。民國廿八年三月廿三日弟兄兩人與老生遲世恭、于世文同日滿科，是時諸茹香已謝世，兩人未能在平搭班，即出山海關遠赴安東，加入當地戲班。兩人雖少登臺，但與世芳、世來等同堂學藝，隨班唱嗒，所學實亦不少。又攜有其父生前遺留劇本甚多，遂在關外更改行檔，世芬改小生，世勤改演花旦，彼此搭配，居然大紅，亦有人尊之為「諸三爺」。

15. 劉世庭：

年齡不詳，大五科之武二花，兼演開口跳，能翻能打，武功矯健，滿科後仍留社服務。適葉盛章排演新戲如《酒丐》、《白泰官》、《盜銀壺》、《雁翎甲》、《黑狼山》、《智化盜冠》、四本《藏珍樓》等劇，均用世庭擔任下手把子，無戲不與，雖不如高盛虹、李盛佐份量之重，亦如張世桐、艾世瑞之同屬硬配也。民國廿九年離社外出搭班，應北平天橋市場吉祥舞臺之邀，專以葉派各新戲演大軸，好奇者多，頗為轟動，一時有「天橋葉盛章」之稱，與梁益鳴在歌舞臺專唱馬派戲被稱為「天橋馬連良」相互輝映。世庭在科乳名劉三，今既獨挑大樑主演大軸，園方上下人等遂亦均以「劉三爺」呼之。

16. 朱世業：

民國九年生，其曾祖為春臺班武旦朱小喜，祖父朱文英亦演武旦，與茹萊卿（富蘭之祖）為師兄弟，父名湘泉演二路武生，叔名朱桂芳乃清末民初之名武旦，隨梅蘭芳多年，為坤旦言慧珠之開蒙師。長兄盛富，本名永福，係富社小四科名武旦。次兄世友，本名永祥，原工旦角，後拜金仲仁改習小生，現在小大鵬任小生教師。世業本名永初，入富社大五科習武二花，滿科後散搭大班，民國卅八年與其兄世友同加入空軍傘兵部隊之飛虎劇團。旋來臺灣在南部留駐一年，至卅九年奉調來臺北，改組為大鵬劇團。迨一次與孫元彬合演《白水灘》，飾青面虎，在〈公堂〉、〈起解〉、〈望灘〉、〈打灘〉諸場，起打跌撲勇猛絕

倫，團長胡蓉弟觀後始知其非池中物，亟欲破格拔擢，詎世業患肺病已至三期，不久逝於蘭州街空軍醫院，今如健在，亦年近花甲。一般友人惜其早亡，偶然談及，猶稱之為「朱三爺」也。

包緝庭談京劇——笑隱堂憶故

128

17. 茹元蕙：

又名富華，乃武生茹萊卿之孫，茹錫九之幼子，其年齡距其兩胞兄相差甚遠，因富蘭、富蕙均為前清光緒卅年以前生人也。元蕙初入富社大六科，從蕭連芳習旦角，後經程繼先指點習小生。出科後先後搭班荀慧生、馬連良。因其兩兄富蘭、富蕙為大爺、二爺，富華為「茹三爺」。

18. 孫元坡：

民國十九年舊曆三月初八日生，其祖父孫棣棠乃光緒年間名崑旦，父為名武生孫毓堃，斌慶坐科藝名小振庭；母為民初名坤生富菊友（名票玉鼎臣之女，當年名滿都下富氏三友人之一）。長姊嫁武旦宋德珠，次兄即武生孫元彬。元坡行三，八歲入富社小六科習花臉，銅錘架子無所不能。滿科後富社已報散，乃在津沽一帶搭班甚久。民國卅八年與其兄同入空軍傘兵部隊，卅九年調來臺北，同加入大鵬劇團。因其腹笥淵博，冠絕群倫，又在大鵬、陸光兩劇校執教，乃致桃李盈門。其中最得意之弟子為張樹森、朱錦榮、劉陸勳等人。

19. 蕭韻笙：

民國廿二年生，其祖父為清代名旦蕭長榮，叔祖為蕭長華，入民國後已成丑角一代宗師。其父蕭連芳為富社二科名小生，尤以演窮生最稱一絕。韻笙弟兄四人外尚有一姊嫁小翠花之子世文。其長兄習丑角，原名世祈後改名世佑。次兄元茂習老生，韻笙行三，其弟乳名來子。韻笙幼入富社七科習小生，未及畢業科班報散，乃轉入尚小雲主所辦之榮春科班完成學業。卅八年左右參加軍中劇團輾轉來臺，歷在陸總藝工大隊之話劇隊及國劇隊服務多年，現任陸光國劇訓練班教務主任，建樹頗豐。

以上孫、蕭二人來臺灣時，尚各未滿二十歲。逆料再過三、五年後均已年逾半百，事業發達，聲望卓著，後亦必有人呼之為「孫三爺」或「蕭三爺」者矣。走筆至此，可見富社中人被稱為三爺者之多。

富社各科八、九百名學生之名與號，類皆經由蕭長華先生一手為之撰擬。不過人數眾多有時不暇思索，如遇有與古人姓氏相同者，每多借用，如張喜良、張富良、韓富信、韓盛信、蘇盛軾、蘇盛轍、郭元汾之類。至於馬連良，則用「馬氏五常白眉最良」之典。猶憶某次在教五科諸生學老生戲時，問一李姓新生：

「汝乳名為何？」答云「大臭」。蕭慨嘆曰：

「很好的孩子，為甚麼叫大臭呢？我給你起個學名，叫李世香吧。」嗣後此子出科搭入大班，每在前場主演正戲。諸如此類信手拈來每多歪打正著之妙。亦有少數學生出科之後，或既已成名，輒來懇求他擬一號者，蕭氏所撰大都用一「如」字，暇嘗蒐輯，竟有九人之多，爰分述於下，以實此三多九如之篇。

1. 侯喜瑞：

字靄如，取「瑞靄祥雲」之義。生於前清光緒十九年，原籍河北省衡水縣，清真教人，居北平已兩世。其父名殿魁，世業商，生兩子，長即喜瑞，次名德瑞。喜瑞九歲時適喜連成科班甫經成立，由秦腔教師勾順亮介紹之入學習藝，名列第一科，初學梆子老生繼改從韓樂卿習花臉。彼時該科班中花臉一行有趙喜魁、孫喜恆、鍾喜久等人，均已樹立基礎。喜瑞先學梆子老生，蕭長華先生始命其接演八本《三國誌》之曹操，及其他重要戲中之李逵、焦贊等角色。宣統三年滿科，仍留校服務，除演各本戲外，並在元年元旦（高喜玉）演《雙鈴記》時飾馬思遠，小翠花演《梅玉配》中扮楊醫生，均甚出名。旋奉師命教二、三科師弟武戲，如殷連瑞、趙連升、鍾連鳴、王連奎、沈富貴、茹富蘭等均從之受業。為求向外發展，曾三度離社外出搭班，終因不合理想三度重返母校。至民國八年始正式脫離富社，由民國九年起即搭梅蘭芳社，臨行時留有教張富湘、楊富茂合學之《三岔口》未曾教完。由民國九年起即搭梅蘭芳、余叔岩、楊小樓各大班。至民國十一年入高慶奎之慶興社，時老三麻子王洪壽亦在此班，因紅生戲不太

叫座，乃排《七擒孟獲》以資號召，由王自演孟獲，高飾孔明，郝壽臣飾魏延，侯僅飾孟

優，不料此戲一砲而紅，連演一週，每場滿座，後力不衰。郝壽臣首先要求長份（即增加日

給），後臺管事委曲求全終不獲允，不得已任其離去，而以喜瑞代之，孰意雖屬鑽鍋（臨時

急就，庖代登場之謂）居然優點紛陳，當日即予加薪為每天六百吊（合現大洋十五元）。此戲

連演月餘，上座鼎盛。三麻子飽載回南，高慶奎對此劇仍戀戀不捨，是年冬重複貼出，除約

回郝壽臣仍飾魏延外，而以侯喜瑞演孟獲，其成績更勝於曩者之三麻子。經過此兩度考驗，

侯、郝之名遂並駕齊驅矣。今如健在亦當年高八十五歲。（珈按：侯喜瑞先生逝於一九八三年，

享壽九十一歲。）

2. 馬連崑：

字佩如，光緒廿五年生，亦清真教人。宣統二年經馬西園（連良之父）介紹入喜連成二

科，習花臉鋼鎚架子及武二花等，靡不擅長。但天資很好，接受能力強，並精通文武場面，

民國六年滿科，仍留校服務，並為小三科諸師弟說戲，如李富萬、陳富瑞、榮富華等均由其

開蒙。至民國十年之冬始隨同茹富蘭、富蕙昆仲及韓富信、張富友等師兄弟十人集體退出富

社，同時加入高慶奎之慶興社，在華樂園主演中軸武戲。以後連昆即散搭各大班。其為人梗

直喜與同業中人開小玩笑，但對一般大角及後臺管事者向係公事公辦，決不阿附。某次應天

津之約，在法界馬家口春和大戲院演戲。是日白天壓軸為王少樓之《定軍山》帶〈斬淵〉，

大軸乃李萬春演《冀州城》，後臺管事派連崑在倒第二劇中飾夏侯淵，連崑演至黃忠施拖刀計時，即用刀一蓋，從上場門退下，黃忠亦莫名其妙含混下場，場面甫起尾聲，孰知夏侯淵率四龍套又上，站在臺口念「黃忠老兒殺法厲害，若非本帥馬走如飛，險遭不測。眾將官，殺奔冀州城去者！」始率眾同下。臺下觀眾初尚不解，既而始悟這兩齣戲被後臺派顛倒了，因《冀州城》之末場馬超尚與夏侯淵有一套大刀槍之開打，此時若被斬首，則下一齣焉能死而復生？一語道破，觀眾不覺鬨堂大笑。

民國廿六年春金少山初回北平組班，老生用貫盛習，花臉用馬連崑，蓋均取其腹笥寬宏，嗓音豁亮也。是年三月七日金在東城吉祥戲院貼出冷戲《白良關》帶〈圓兆〉，即由連崑飾尉遲寶林，在大黑小黑對陣一場，連崑所唱「我問老將名和姓」響堂拔高，聲震屋瓦，登時臺下起了個炸了窩的滿堂好兒。金亦不甘示弱，下一句照樣也找回來了。可是一般聽眾總覺得沒有前邊的就引不起後邊的好來。以此類推，他在必要時就露一手兒，使人過癮，其敬業精神可以概見。連崑與連良同姓不宗，但兩人為嫡親連襟，分娶王家姊妹為婦，生二子長名幼崑，次名少崑，唱花臉。少崑於卅八年臺後入大鵬劇團，現已退休。連崑平生有三齣拿手絕活，即《甘露寺》孫權、《法門寺》劉彪、《四進士》姚廷椿，獨步一時，無人能及；各班遇有演此時，每多邀其臨時充任。不過連崑中年以後性愈古怪，心緒不佳，有些經勵科權威人士，因嫉生恨，不予邀約，使之困居家中，無班可搭，憤懣抑鬱久而成

疾，至民國卅三年十月十六日在北平病故，亡年才四十六歲。

3. **馬連良：**

字溫如。

4. **馬富祿：**

字壽如。

兩人身世均見「三多」文中，可免重述。

5. **陳富芳：**

字錫如，生於前清光緒廿九年，原籍為蘇州，世居北平已逾五代，其祖父陳嘯雲乃梅巧玲之弟子，同光兩朝之崑亂名旦。富芳於民國元年十歲時入富社大三科習二路武生，民國八年滿科猶不甚得意，只充邊配留社服務繼續深造。民國十年底，茹富蘭偕同大三科武生武淨十人集體搭入高慶奎班，致富社大三科武戲頓感缺乏人才，除拔擢劉連榮、張連廷以抵代韓富信、張富友外，富芳亦適時脫穎而出，所有錢富川、諸連順、陳富康等原扮各角，概均由其一人擇要擔任，因其平素已然熟諳於胸，演來自當勝任愉快。續又留社十年，至民國廿年始隨同武旦范富喜同時搭入楊小樓班，後又一度入李萬春及小翠花等班。抗戰軍興，富芳心懷忠義，不願受日人統制，乃間道赴大後方，以演戲教戲為生。勝利後亦未北返，自仍在重慶、成都一帶。一別四十餘年，不知所之矣。

6. 孫盛輔：

字松如，生於前清宣統元年，原籍京北清河鎮，家世業農，民國五、六年間由其父母將之送交北平正陽門西河沿後街後河沿居住之醫生孫蘭坡家，過繼為孫。盛輔乳名三海，外號小疙瘩兒，民國八年經孫蘭坡介紹入富社大四科。因孫醫生與富社諸師長交好甚厚，學生偶瘦小疾，每多踵門求治，照例不收診費。盛輔入科後初從蕭長華學老生戲，已學成《金馬門》、《捉放》、《舉鼎》等約二三十齣。繼而又從雷喜福、王喜秀兩人習就《盜宗卷》、《狀元譜》、《定軍山》、《珠簾寨》、《戰太平》、《取成都》諸戲。民國九年之夏年方十二即行登臺。彼時馬連良、譚富英均未離社，盛輔恆演於開場第三，即此已有人為之日常捧場。至民國十二年之春，馬、譚先後他適，盛輔始一躍而主演壓軸戲，歷時三年聲望不衰。民國十五年滿科，又留社效力數月，始外出搭班。旋赴石家莊與海棠花合作兩月餘。復又至張家口、大同、濟南、開封等地。抗戰時期輾轉入內地，在成都、重慶間尚不時出演，勝利後並未北返，遂不知所終。

7. 李盛藻：

字翰如，其身世詳見「三多」前文。

8. 葉盛蘭：

字芝如，乃盛章之胞弟，葉春善之季子也，生於民國三年甲寅，故其乳名老虎。十歲時由北京師範附小四年級退學入富社大四科，初從金喜棠習花旦，已能演《玉玲瓏》之梁紅玉、《梅玉配》之秀蘭費戲，嬌小伶俐嫵媚可人。民國十四年臘月小三耕旦角杜富興，小生杜富隆滿科離社，當時小生一行人才頗感不足，尤缺翎子、袍帶兩工，由蕭長華建議使之改習小生，經過三年訓練，藝乃大成。民國十七年正式拜程繼先為師，用功益勤，並向其姊丈茹富蘭請益討教，所得更見淵博。十九歲滿科，除在富社日常上演外，並搭扶風社甚久，馬連良倚之如左右手。其技藝之超凡入化，為程繼先以後一人而已。民國卅年前曾收弟子兩人，一為榮社出身，現在大鵬之馬榮利，一為名丑李一車之子，富社六科之李元瑞。

9. 哈元章：

字文如，北平清真教人，父名寶泉，叔名寶山，此昆仲二人與馬連良為嫡親姑表兄弟。哈寶山乃民國廿年以後搭馬連良之扶風社，譚富英之扶春社兩班最久之二路老生。元章生於民國十三年冬月十六日，今已五十四歲。十二歲時（民國廿四年）入富社大六科，從蕭長華習基本老生戲，初次登臺係與遲世恭、李世芳合演《探母回令》中配演六郎，飾楊宗保者乃尚小雲之長子尚元蓀（即尚長春）。此後即從張連福學唱工老生戲，從雷喜福學做工老生戲，又從王連平學八本《混元盒》之天師張捷，《四水乾坤鬥法》之周公，成為富社末代

臺柱達七年之久。二十歲滿科（民國卅二年）又在科服務年餘，終以萊樂失火，富社衣箱被焚，乃隨同科班遠征東北、南赴滬濱，旋抵津沽，返平解散。除在家用功外，經常往馬連良家中請益，所獲頗多。民國卅六年仍以主角身分參加孫盛文主辦之「復興富連成」班演於北平三慶、開明、吉祥等戲院，數月後又赴唐山、張垣、徐州、蚌埠等地出演甚久。後因徐蚌會戰，轉抵申江，即參加空軍傘兵部隊之飛虎劇團，先駐廈門，後駐臺南，卅九年奉調至臺北，與霄漢劇團合併改組為大鵬劇團，服務軍中已近卅載，聲望所及實至名歸。與胡少安、周正榮、李金棠為臺灣四大鬚生。

回憶當年北平坤班

所謂「坤班」就是完全以女角（坤伶）組成的戲班，早年上海已有此一行業，名為「髦兒戲」。據《清稗類鈔》引金奇中云「俗以婦女所演之劇曰髦兒戲，蓋以髦髮至眉，兒生三月剪髮為鬌，男角女羈，長大猶為飾以存之。又髦，俊也，選也，謂之髦兒戲者，意謂伶之年齡皆幼，技藝皆嫻，且皆由選拔而得，無一濫等者也」。又據《揚州畫舫錄》所載，謂「相傳有京伶丑角李毛兒，購貧家幼女教以戲曲，遇人家喜慶，就招而演劇，謂之毛兒班，後以毛易髦。」從上面這兩段記載看來，可知此種戲班由來已久，可能在光緒中葉，即已流行於大江南北，到了庚子拳變以後，此一風氣已延伸至天津。到了光緒卅二年丁未，清廷出了一件大參案，就是為了農工商部貝子載振，納天津坤伶楊翠喜為妾，所引起的軒然大波，記得是在二十年前，已故文豪芝翁高拜石先生，在他所著之《古春風樓瑣記》中，把這件事寫得非常詳細而又生動，茲不避抄襲之嫌，把原文節錄在下面，這是北方自有坤角以來花邊新聞的開宗明義第一章，雖已事逾七十年，仍不失為很有趣味的一段

掌故。

高拜石先生這篇文章，刊載於《臺灣新生報》，內中有一段說：

段芝貴，安徽合肥人，字香岩，一般人稱他作「小段」，其實若按譜系來算，小段還是老段（祺瑞）的族叔，不過歲數較小而已。清光緒末年，東三省改設行省，以徐世昌任總督，唐紹儀任奉天巡撫，朱家寶任吉林巡撫，段芝貴以道員賞布政使銜，署黑龍江巡撫。這四個人，都是袁世凱的嫡系，袁時在軍機，權勢正盛，等於一手造成。唐在天津海關任內，以洋務稱譽，朱由臬司擢升。可是，他由州縣歷官府道，任江蘇臬司時，負有新派能名；段則既無文名，又沒有戰功，僅以漂亮圓滑著稱，比之當時督撫均以資歷循序漸進，聲望實是相差太遠，而所驟膺疆吏，居然方面者，則由於獻楊翠喜而來，這也是清末大參案之一。

楊翠喜小名二妞子，本姓李，直隸通州人，幼年因家貧，賣給楊姓，輾轉至天津，遂墜樂籍，花名叫楊翠喜。她生得可真美，豐容盛鬢，圓嬰替月，更能度淫靡治豔之曲，最初在天津的協盛園登場，《梵王宮》、《紅梅閣》都是拿手傑作。工做派，高人一等，也不知顛倒多少顧曲周郎，後來到哈爾濱給俄國一個軍官，招去侑酒，硬給他這老毛子梳攏了，這時翠喜才十六歲，不堪那渾身腥臊滿腮鬍刺的野蠻軍

人的聶擾，便又回到天津，住在河北，應天仙園請登臺串演。音容較前更佳，當時捧她最力的，一為鹽商王子隆，號益孫，其一即是段芝貴。

碰巧慶王奕劻的兒子農工商部尚書貝子載振，奉使赴歐，回國過津，當道設筵替他洗塵，段是紅道臺，也是東道之一為之侑觴，楊翠喜演的是《花田八錯》。載振是風流出名的，佳麗當前，更是色授魂與。翠喜當筵謝賞，載振留其同席，她對親貴曲意獻媚，段芝貴在旁冷觀，知道這哥兒著了迷了，為迎合其意，第二天，即以十萬元強迫楊的假母贖身，假託王益孫的名義進奉，把她送進慶王府。果然這項活寶禮物進了貢，不幾天，他的官便連升三級，由道員而布政使而署理巡撫，京內外聞知大嘩。

徐世昌本看不起這草包，他授意他的得意門生張珍午（名元奇，原官給事中，已內定奉天民政使，尚未發表），和御史趙啟霖，狠狠的分別參了一摺，警句有「今日何日，載振何人？」等語，奕劻大感狼狽，即請派員查辦，先將段芝貴撤銷布政使銜，毋庸署理黑龍江巡撫，另以徐系的陳昭常署理。接著清廷派醇王載灃及大學士孫家鼐查辦，載振十分恐惶，急將翠喜遣歸天津，交給她母親去了。

「官官相衛」的惡習，以清末官場中最深，何況關係炙手可熱的老慶父子？載灃柔弱寡斷，壽州相國更是好好先生，所以查辦覆旨，力為洗刷，說楊翠喜是王益

孫所娶，恰在歡宴載振演戲之後，以致有此訛傳。奉旨「毋庸置議」，作為結束。

段芝貴以免官在前，亦不再提，趙啟霖卻因而落職，張元奇的民政使也給耽誤了。載振自覺慙顏，奏請開去尚書本缺，還下了個溫旨，大意謂：「事已實明，毋庸置議，所請本難照准，惟以奕劻再四懇求，姑准開缺，稍事休養，以備膺任，為國效力。」

總算給奕劻父子十足面子，段白掉了十萬金，反惹得朝野譏笑，冷落在津，有數之久。……

高先生這篇文章中，關於坤伶楊翠喜的故事，只寫到此處為止，發生這一案件，時在慈禧太后、光緒皇帝均仍健在，尚未賓天之際，所以楊翠喜回到她的假母家中，便一直的閉門不出，韜光養晦，成了一個「黑人」。當年那些趨附噓捧之流，再也不敢與之來往。一晃兒過了三四年，民國肇建，清社既屋，對於過去的事，當然不復再有人提及，就在民國元年下半年，天津南市——三不管某舞臺的海報上居然貼出了楊翠喜三個字的名字，這個消息一經傳出，當時甚為鬨動，因為在她尚未下嫁載振以前，即已紅遍津沽，既至鬧出這件「裙帶升官」的新聞，更為各方矚目，睽違數載，此次捲土重來，當然萬人空巷，爭睹手采。可是好景不常，未到一年便為人量珠聘去，從此侯門深鎖，金屋藏嬌，如區區者流，亦不過只聞其名，未識其面而已。

民國元年三大坤伶

民國元年南北議和成功，市面安謐，人心底定，那時在北京、天津兩地，有三位著名坤角，曾各風靡一時，捧之者如潮湧雲集，可是為時甚暫，在民國二、三年間，有的殉情自殺，有的擇人而事，便都煙消火滅，鳳去樓空。留下遺跡供人憑弔了。這三個人便是：王克琴、孫一清、金玉蘭三人是也，爰分述之如下：

王克琴：

生於光緒二十年甲午，乃直隸武清人，幼入北京學戲，初學梆子花旦，後兼演皮黃戲，面目姣好生成一張鴨蛋臉，見人輒笑，極有人緣。上臺卻能體貼劇情，描畫入微，尤其裙下雙弓，纖小甫逾三寸，不需踩蹻即可身段婀娜，舞姿綽約。宣統二年，時方十七歲，入天津南市三不管慶雲戲院演戲，適楊翠喜退隱家居，王克琴乃得一鳴驚人，取楊之榮譽而代之。

民國元年搭天津河東與租界東天仙戲園，見同班有新坤伶花旦劉喜奎，扮像姣好，體態輕盈，雙目大而有神，兩靨淺笑迷人，知其將來必成大器，基於愛才心理，特予提攜，在其第一天登臺之日，破例與劉合演《雙演小上墳》置於大軸，其胸襟豁達，熱心提掖後進，當時惹得內外兩行之讚許。民國二年振武上將軍張勳自徐州入京，路過天津時小住旬餘，得聆

王克琴演劇數場，一見鍾情，到京後，即派人持重金赴津，與王之家屬商談，強欲納克琴為妾，王之假母既憂其權勢，又羨其金銀，於是王克琴遂入侯門深似海矣，此時尚未滿二十歲也。民國六年張勳因復辟失敗，遁入東交民巷日本使館避禍，旋化裝逃入天津日租界作寓公，再起無望，數年後抑鬱以終，王克琴遂於民國十一年下堂求去，返抵故居雖尚略有些積蓄，但人事全非，況張家亦不准其在津重操舊業，因而赴滬，重登舞榭。至民國十四年病故於上海，時年僅三十二歲，一代麗人，就此長埋於異鄉之黃土，今如健在，亦當是八旬以上之老嫗矣。

孫一清：

北京人，貌韶秀，嗓清脆，工梆子青衣，亦兼演皮黃戲。與武生俞振庭有姻婭關係，似為俞之外甥女，但與武生孫毓堃同姓不宗，非一家也。民國元年二月廿九日（舊曆壬子正月十二日）袁世凱唆使第三鎮曹錕所部嘩變，連夜蹂躪北京、天津、保定三地區，雖旋即平靖，各行均以復業，但兵燹之餘，地方治安，以及政府規章法令，均在草創時代，一切未上軌道，各戲園中可以男女合演，每遇坤角新到，初登氍毹，必藉宣傳號召，以廣招徠，始作俑者厥為俞振庭所組之雙慶班，於民國元年初夏，每日白天在肉市廣和樓上演，彼時該班擁有坤伶旦角李鳳仙、孫一清、小四玉三人，暨陳秀波、小月芬兩女老生，在此五人中，仍推孫一清色藝雙絕，捧者最多。俞振庭嚴守梨園行規，除每日登臺獻藝外，絕對不准其隨便外

出，侑酒陪宴更為切忌。不過在這一大群的捧客當中，卻有一位貴冑公子，聲勢喧赫，不但孫一清一家大小惹他不起，就連俞五（振庭雖係俞潤仙之長子，與姊妹兄弟合併大排行他是第五，所以他乳名五兒）也一樣不敢惹他，他是誰呢？他就是當時袁大總統的大少爺袁克定。

這位公子住在北平宣武門外香爐營頭條，一所兩層院落的大四合房裡，他每日白天率領朋友到戲園子裡包廂中看戲，散戲回家便派人把孫一清接進府來一同聊天吃飯。他所派去傳喚的人，是當地管區警察，孫家的人一見巡警來了，自然不敢違扭，俞五後來聞悉，也只好睜一隻眼閉一隻眼的假裝不知道。沒有夜戲的日子倒還相安無事，但是一遇有夜戲時，後臺催戲的人便要在袁府門房中翽候多時，甚至往返數次，而孫一清進後臺，如此情形已屬習見，雙方都覺不便。所謂「不便」在袁家方面深感這是擾人清興，而俞五這方面則認為這是耽誤買賣生意，彼此各懷不平，醞釀在心積聚多日。也是合該有事，這天是民國元年中秋節後某一天（正確日期已不復憶）俞振庭的雙慶班在大柵欄廣德樓有夜戲，戲碼早已派定，大軸《長坂坡》是俞振庭自飾趙雲，倒第二壓軸戲是《烏龍院》，由賈洪林與孫一清合演。這些戲目在前一天即已貼出海報，是晚廣德樓上了有九成座。輪到演至倒第三齣戲已然登場，眼看下一齣就該上《烏龍院》了，而孫一清尚未步入後臺，這時後臺管事的可大起恐慌了，一面加派催戲的人再往香爐營袁宅去催駕，一面準備派角墊戲以防不時之需。少時第二撥去催戲的人跑回來報告，說頭一撥去催戲的人還在袁宅門房裡坐候，屢次三番哀告門

房裡的總管，請他向內回稟，說「孫老闆的戲，快要上了，請趕快同往後臺，該扮戲了。」

所得的答覆是「今晚大爺請客，大廳裡高朋滿座，此時正在開瓊筵以坐花，飛羽觴而醉月，

誰敢進去回稟這事，要去你去，我們是不敢去的。」這麼一來，催戲的人縱有天大的膽子也

不敢冒然闖進大廳，自取罪戾，如此一再拖延毫無辦法，只好枯坐以待。這時戲園內倒第三

的戲已經演完，後臺不僅演《烏龍院》的宋江、張文遠均已扮好，即演大軸《長坂坡》的各

行角色，也都披掛整齊，束裝待命，只缺少一個閻婆惜無人扮演。後臺無奈只得先墊一齣

《瞎子逛燈》，無論如何「馬後」也有個演完，接著又墊了一齣《打沙鍋》，不惟孫一清杳

如黃鶴，連兩個催戲的也有去無還，後臺管事的急得像熱鍋上螞蟻似的，走投無路。臺上

《打沙鍋》已演到公堂問案，縣官剛一出場，臺下已起騷動，管事一看不好，忙令演員退進

後臺，自己親至臺口向觀眾致歉說「孫一清臨時患病不能登臺，下面接演《長坂坡》請各位

原諒」，不料話剛剛說完，臺下即有人大聲責難，認為臨時回戲是欺騙大家，非退錢不可，隨

即把茶壺茶碗從四面八方擲上臺去，管事見事態嚴重，忙回到後臺問班主俞振庭，這時已有

十幾個短裝衣打扮的糾糾武夫跳上舞臺逢人就打，所有場面上和檢場的首當其衝，霎時前

臺觀眾一陣大亂，後臺演員也忿怒填膺。俞五犯了他那渾噩脾氣，吩咐武行「給我打。」

有人問他「打出禍來呢？」俞五說「有我擔待」。於是《長坂坡》中已裝扮好了的曹八將，

各持刀槍靶子，一齊擁出前臺對這些上臺滋事的人大張撻伐，雖然刀槍是假的，打在人身上

也能皮破血出，賴有在場負責彈壓的軍警上臺鎮攝，一面把傷者送進醫院，一面把班主俞振

庭帶回右二區警察局拘留審訊。第二天北京大小各報均以頭條新聞刊載此事，題目是「大鬧

廣德樓」，後來外右二區把此案移送法院，檢察官問訊被害人，打人的兇手是誰？被害人說

「我也分不清都是誰，只記得有曹洪，大概還有許褚。」檢察官也無如之何。事後有人傳說

法院下過一道通緝令，滿街拿曹洪，這就近乎笑談了。

發生此事據說是一樁有計劃的行為，在幕後導演者便是捧孫一清的那位貴公子，上臺挑

釁的都是公府衛隊喬裝來聽戲的，主要目的是為了藉此挫折俞五，以報復其對孫一清嚴加管

束之仇，原想一打一散兒，擾亂一番，不料俞振庭居然還手激起軒然大波。原告雖有負傷但

均具有公府當差身分不敢纏訟不休，被害亦不願事態擴大影響營業，法院更不便秉公判斷以

免牽涉太廣，只好把俞五判了一年徒刑，不了了之。到了民國二年其父俞潤仙逝世，便因奔

喪被保釋出獄，俞遭父喪未久，孫一清已脫卸歌衫，被有錢的人金屋藏嬌了。

金玉蘭：

北京人，幼而喪父，與寡母相依為命，因其自稚齡即聰慧過人，像貌妍麗，困於家境

寒苦，乃從師學戲，初學梆子花旦，繼亦兼演皮黃，初尚無班可搭，乃演於北京天橋大棚之

燕舞臺，不但佻脫活潑，色相迷人，而武工根底亦頗成就，在臺上固足以迷陽城惑下蔡，卸

裝下臺後則冷如冰霜不苟言笑，與臺上判若兩人。在天橋露演不久，即被大班後臺管事人發

現，邀其參加大班演出，乃於民國元年舊曆七月廿五日，初入雙慶班演於北京西珠市口文明茶園，班主俞振庭尚未知其技藝如何，有無號召能力，因將其戲碼派在開場第三齣，孰知此《辛安驛》不帶洞房，竟博得全園觀眾讚賞，滿堂好聲不絕，演期未及一月，其戲碼逐漸後移，三個月之後已演到壓軸戲了。每天戲份亦日益增高，從此鬨動九城，成為故都第一號名坤伶。金玉蘭之所以名揚都下，主因在於她梆黃均擅，文武不擋，一齣《小上墳》能演得連唱帶做，滿臺飛舞。偶演《紅梅閣》在護庇裴生時，跌撲蹤跳靈巧輕盈，有演《刺巴杰》帶《巴駱和》她飾巴九奶奶，舞棍擲刀慓悍無比，在《搜店》、《理論》兩場京白流利甜脆可聽，臺下聆之動人心脾。凡是坤角如果色藝俱佳，很快便能唱紅，自然捧之者也就多如過江之鯽，彼時專捧金玉蘭的，有些是遺老闊少，富商鉅賈，這群人逢迎趨附無所不至，但金玉蘭絕不把他們放在眼裡，只是偶爾虛與委蛇，敷衍應酬而已。原來她心目中早已有了意中人，就是風雨無阻每天必到，居坐在小池子緊靠臺口桌頭，穿了一件藍布大褂的窮學生，此人姓錢，實際上他本人並沒什麼錢，小康之家父母在堂，一切家財不能自主。從金玉蘭在天橋大棚演唱時，錢生就是臺下觀眾之一，捧場叫好不遺餘力，二人相識之後，一見鍾情，金伶即有委身而事之意，怎奈金母不允，因此母女時相爭吵，到民國二年春初，有一天夜裡，金玉蘭竟吞金自盡，既至第二天清晨，家人才發覺，已是屍體冰冷，魂歸離恨天了。

民國二年男女分班

在民國肇建之後，北京坤伶除前述之孫一清、金玉蘭兩人外，還有許多小坤角都已嶄露頭角，不過尚無獨當一面的魄力，只是附庸於大小各班，這裡面有的後來喧赫一時，榮膺臺柱，也有些自生自滅，漠漠無聞。到了民國二年一月一日，京師警察廳下了一道命令，啟始禁止男女合演，同時也規定在前臺聽戲要男女分座。

那時比較有名的坤班約分梆黃兩派，不過秦腔已趨沒落，不大叫座。如非色藝雙絕，難膺大軸之選，當時在大柵欄三慶園演的是慶和成坤班，班中主角就是清末在天津曾受王克琴之提拔的劉喜奎，喜奎豐容盛鬋，雙目迷人，在津沽已然大紅，民國二年又到北京掏金。正遇上樊山、易實甫這些位遺老，常有閒暇，一見佳人自不肯輕易放過，天天在臺下叫好捧楊，夕夕有詩文酒會，捧角詩文常在各報發表，傳誦一時。三慶園每天下午六時散戲，有一部分觀眾不肯遽去，留在甬路兩旁，和大門左右，佇足立等劉喜奎卸裝出來，目的是為了目睹她廬山真面目，直到她跨上馬車，才各自散去，這種情形每天如此，習以為常。有一天喜奎剛出大門，走下臺階，就由人叢中，鑽出來一個愣小子，急步上前，摟住了劉喜奎狂吻至再，當場群眾大嘩，齊聲喊打，秩序大亂。幸有駐園的警察出來排解，並將強吻的狂徒，帶

回梁家園，外有二區警察局，拘留審訊，罰了他現大洋五十塊錢。這個狂徒出了外右二區，向熟人得意洋洋的述說「才花了五十塊錢，可真不貴，我願意多破費五十，再吻他一下」這樣泯不畏法之徒，實在不足為訓。可是劉喜奎經過這次侮辱，反而更加紅得發紫，沒聽過她的人都要去聽聽，抱著好奇心理的人都要去看看她演的怎麼好，長的怎麼美，從此三慶茶園車水馬龍，門庭若市後來雖譚鑫培都浩然長嘆說，「男角我賣不過田桂鳳，女角我唱不過劉喜奎」，其盛況也就可想而知了。

到了民國七年她雖年正青春，色亦美豔，卻是倦於風塵，下嫁了一位財政部崔昌州，便就杜門謝客，深居簡出，做了家庭主婦。沒想到過了卅年以後，她因賑災義演，重披歌衫，再為馮婦。（珈按：劉喜奎女士逝世於一九六四年。）

在慶和成與劉喜奎先後同班的有兩位坤角武生，先是于紫雲，後是趙紫雲，這兩個女角都是自幼練就武工根底，長靠短打絲毫不弱於男人，尤其趙紫雲，是一雙小腳放大，穿上厚底長不過三寸，在臺上要大刀花亮像，或者來一個垛泥，穩健之至，若不看她的腳，誰也看不出她是女人來。

于紫雲倒是一個內行之後，她是丑角于豹的女兒，光緒二十三年生於北京，從小時候就練功調嗓子，宣統二年她才十四歲，已能登臺演戲了，先唱文武老生如《定軍山》、《鳳鳴關》她都能動，後改武生。民國元年她搭入富連成科班，也算借臺演戲，邊唱邊學，一清早

隨同科班學生練武工、打靶子，她的玩藝兒，在富連成學得不少。民國二年男女分班不准合演，只好脫離了富連成，不久就搭進慶和成專演武生戲，不滿一年即退出另外搭班由趙紫雲代之，一度進入老德社，在鮮靈芝、張小仙之前唱一齣武戲，不很得意，到民國八年下半年隨同金小梅搭入城南遊藝園，她算是幫角兒的性質，有時為金配戲，如民國九年冬，金少梅初次演《香妃恨》，即由于紫雲扮西域王。有時她也在前場唱一齣武戲，不料到了民國十五年，她尚未滿足三十歲，便因病逝世了，實在可惜。她有個妹妹叫于紫霞，先唱武旦，後改花旦，一直沒有唱紅。

與三慶園慶和成近在咫尺的，就糧食店中和園中的和慶坤班，這是專以梆子為主的班子，雖然在那年月，聽梆子腔的人已是日見其少了，但是如果嗓音高亢脆亮，扮像漂亮可愛，依舊有人欣賞，那時中和的臺柱是小香水，據說她本姓趙，從小即學秦腔，扮像雖然平淡無奇，倒還眉清目秀，只是胖了一點，嗓音卻特別好，真是響徹雲霄，可以繞樑三日，她的拿手戲有《教子》、《三疑計》、《苦中苦》、《雪梅弔孝》等戲，到了民國六年以為為了營業關係，票房紀錄，排了許多新戲，如《萬里長城》、《五元哭墳》、《大拾萬金》等……，與她同班的人物，彼時只有小菊芬、小翠喜、小鳳喜諸人，後來一位在此班中唱開場的旦角，享了大名的，就是綽號杏花仙子的張小仙。當時的張小仙不過十四、五歲，長的並不好看，而且是個小嘛嘴兒，上嘴唇往上翻著，您別瞧她人不出眾，貌不驚人，架不住臺

底下有一幫學生專門捧她，除了她每一出臺就在臺下喊好捧場之外，還報紙上投稿，以代吹噓，在民國初年，北京各大小報紙，都不刊載男女伶人和八大胡同的消息，惟有三家是例外，一是日本人辦的《順天時報》，在第二張，有半版專談戲劇，可是由日本人過武雄（筆名聽花）主持，汪俠公主編，不收外稿。另一份是《北京日報》的附刊，叫〈消閒錄〉，用薄模造紙印刷，非常講究，日出四開一小張，第一版是詩詞文藝，第二版專登戲劇，第三版專捧窰子裡的姑娘兒們，第四版專載八大胡同的消息和動態。還有一家是《日知報》的副刊，叫〈小日知〉，性質與〈消閒錄〉差不多，所不同的就是沒有詩詞文藝，而在花國（指一、二等清吟小班）消息之外，另加一版柳城（指三、四等低級樂戶）新聞，這兩種報紙，在北京的老根人家，宅門住戶，是絕無定閱的，專門銷售於茶館酒肆、澡堂子、理髮館，至於八大胡同的南朝金粉，北里嬌蟲，幾乎是人手一份按月訂購，但北平梨園行卻無人定閱，因為家家都有內眷，誰也不願意這種報紙進門兒。捧張小仙的文字就在〈消閒錄〉和〈日知〉小報經常見報。有一天張小仙在前齣唱了一次《小放牛》，這原是一齣俗中透俗習見的小戲，可是經過捧角家筆下生花妙筆就不同凡響了，《小放牛》這戲就有杏花村的別名，文人不甘寂寞，慣會借題發揮，於是就給張小仙冠上了一個徽號，稱之為杏花仙子，自此以後，她就一天比一天紅，戲碼也日漸往後挪，雖未唱至大軸子，也在中軸前後登場，不再演唱開鑼戲了。

和慶坤班在中和園唱了將近半年，總以文戲為主，因為梆子傳統，不是哭哭啼啼的大悲劇，便是跡近越軌的玩笑戲，日子長了自然上座不如三慶園，正好三慶的武生換了趙紫雲，便適時約進于紫雲、紫霞姊妹加盟，自此中和也有了武戲。戲班中人最為敏感，腦筋動得也快，不久又出了兩個坤角武生，一是年輕貌美的杜雲峰，一是慓悍剛健的李鳳雲，這二人前者能動《挑滑車》、《鐵籠山》這類長靠大武生戲，後者能演《金錢豹》、《鐵公雞》這些真刀真槍滿臺飛叉的驚險戲，那比于、趙二位只演《長坂坡》、《連環套》之武戲文唱，又猛勇多了。

在坤角老生方面，最初只有小翠喜、小月芬等人，到了民國三、四年間出了兩位傑出的人才，享名甚久，一位是小蘭英，專工做派老生，她是前清光緒十一年乙酉生、屬雞，她本姓藍，是天津人，那時天津有個寶來科班，班主叫寧寶山，從幼小時候，便將小蘭英領養過來收為養女，寧寶山的太太，也是一位名坤伶，名叫楊紅梅，小蘭英既在這種家庭環境中長大了的，自然是從小時候就開始學戲了，一直在天津演唱，不到二十歲，便出嫁了。她的丈夫，名姚長海，號叫靜波，原唱梆子青衣，藝名一斗金，後改武生，才恢復使用本名，夫婦二人久走外江。到光緒三十一、二兩年，先後生了兩位千金，長名姚玉蘭，字谷香，習花旦，九歲時即隨其母在北京慶樂園登臺，演《戲迷傳》中飾娃娃生，惜其不壽於民國十六年十二月十九日（即陰曆丁卯年

十二月廿六日）病故於上海，時年僅二十一歲也。

另一位馳名甚久，技藝超人的坤角老生，是李桂芬。她原籍陝西，在北京落戶已有兩三代了，其父業醫，在北京城內做中醫行業很不容易，如果沒有甚麼名望，則每日門可羅雀，而且家中人口眾多，上有父母，下有子女，每日就杖著行醫，要維持這八口之家的生活，是很不簡單的事。他的兩個女兒居長，以下還有三個男孩，長女桂芬，次女桂馨，為了生計便在家中延師，教桂芬學老生戲。所幸這位小姐人很聰慧，又遇名師，循循善誘，三年有成。

她第一次搭班，是鴻順社坤班，於民國三年三月廿九日（即甲寅年三月初三日）首次登臺，是在北京前門外打磨廠福壽堂，演倒第三的日場戲，戲碼是《托兆碰碑》，飾楊繼業老令公，扮相嗓音，樣樣都好，最值錢的地方是沒有坤角的味道，從此一砲而紅，戲碼也漸往後挪動，到了民國六年夏天，她在中和園，搭維德社坤班時，一齣《三娘教子》已能置諸大軸了。

上文談到坤角老生李桂芬，因嗓佳藝優紅極一時，可是全家衣食負擔都放在這一個弱女子身上，她祖父母雖已去世，但父母尚均在堂，還有一妹四弟，算起來仍是八口之家，指著她一人贍養。她長次兩弟婚後不久，便先後逝世，所以名號未詳。李桂芬雖在菊壇上得意非凡，在家庭中卻喪葬頻煩，她居然節哀順變，把家事處理得井井有條，對自己的技藝也精益求精，她在民國八年夏天，與勇猛武生李鳳雲同搭維德社，合演於廣德樓時期，一齣《連營寨》從哭靈牌起到火燒連營，能夠海演必滿，緣因是李桂芬的那一段原板西皮再轉二六，把

臺下聽眾唱得如醉如迷。那時北平市面正在承平時期，各中上人家紛紛舉辦喜壽堂會，李桂芬之《連營寨》便成為一齣炙手可熱的時髦戲，固然凡屬堂會，均是喜慶祝賀的事，這些辦事的本家，為了戲好角兒又好，寧可破除迷信，百無禁忌，也要點這齣「白盔白甲白旗號」的哭靈牌，以資過癮，如此一來李桂芬戲份的收入就陡然上增了。她雖然家境較前寬裕，仍然克勤克儉，量入為出，到了民國九年先在家中聘請專教青衣老生的教師，除自己每天練功調嗓之外，主要的是為了教授她的兩個居孀的兄弟媳婦，其中以長媳較為聰穎，領悟力強，進步也快，不到三年，便可以青衣花衫登臺了，藝名李慧琴，後來李桂芬出閣息影，這一份家庭重擔，便由她——李慧琴擔當起來了。次弟婦藝名李又芬，先學老旦，資質較差，出臺亦晚，直到民國十八年才得搭班。桂芬的最幼小胞弟是民國五年生，學名樹芝，原入私塾讀書，至民國十四年已滿十齡，乃託人介紹，將其送入北平富連成科班習藝，補入小四科，另起學名曰李盛泉，從蕭長華先生習老旦，廿一年滿科後年甫十七歲，始終在母校服務，未忍離去，所有富社五、六、七等科之老旦人才，均由盛泉執教。

奎德坤班一枝獨秀

民國四年乙卯，北平富連成科班離開了駐演兩年之廣德樓戲園，而移入肉市廣和樓長期

露演，以致大柵欄的廣德樓便就此空閒下來，到了是年端節左右，才由王瑤卿、王蕙芳以臨時組織的天慶社佔臺露演，這不過是偶然應付季節，熱鬧一時而已，究非久計，到了秋後，始涘人將楊韻圃所組織的志德社坤班約了進來。這個坤班，是以旦角鮮靈芝為主，鮮靈芝年方花信，已羅敷有夫，其夫丁劍雲，乃梆子花旦出身，藝名丁靈芝，性情毒辣，對其妻管束頗嚴。在民國初年北平的坤角，全是憑藉能耐本事，以藝術換錢，從無偕遊侑酒的風氣，只有一小部分極熟識的捧角家，在觀戲以後，到角兒家裡小坐片刻，也是規規矩矩，客客氣氣，沒有軌外的言談行動。鮮靈芝家中遇有外客到來，總是有丁靈芝在座相陪，顧客也都正襟危坐難涉遐想。所以丁靈芝對他的妻子管束雖嚴，日久天長，也就相安無事了。

楊韻圃原演梆小花旦，藝名還陽草，這個人聰明能幹腦筋靈活，他之組織志德社坤班，本意是為了與慶和成坤班之劉喜奎，打打對臺，互較一日之短長，孰料竟因角色整齊，上座不衰，繼而為求進步，求生存，除加強陣容，慎選配角之外，並盡力拉攏住鮮靈芝、張小仙這兩大臺柱子，最初尚以梆黃兩下鍋的辦法，維持了一個時期，到了民國六年夏天，便開始編排時裝新戲，不管是任何朝代的故事，一律均穿時裝，一律都念京白，每一劇中間或參雜幾段西皮三黃的唱工，扮男角的都穿長袍馬褂，扮女角色則穿民初時裝，扮縣官衙役，則延用前清的翻頂袍褂，這些新戲以情節穿插為重，念白多於唱工，觀眾易於瞭解劇情，足以引人入勝。創始的一齣是《十五貫》，完全根據崑曲這齣戲原著予以改編，在民國六年舊曆端

陽節這天演出，因其原來故事就很詭譎離奇，在舞臺上失傳多年，久無人演，以故劇情就先

聲奪人再加上主配各角相當硬整，如以鮮靈芝飾侯氏、張小仙之蘇氏、汪金榮之熊友蘭、金

香玉之熊友蕙、小愛茹之蘇州太守況鐘、寧小樓扮婁阿鼠、韓孝峰的陶復來，這都是志德社

坤班之中堅份子技藝精湛，每人都在臺下擁有她們的基本觀眾，自然是貼出就賣個滿座。不

過這戲是出自明朝的故事，人所共知，最初兩次上演，猶不敢驟然採用時裝，尚一律以戲裝

打扮，後來為了迎合觀眾心理，才不顧一切都改穿時裝了，當民國七、八年以前北平新戲，

曾經流行了一陣子時裝的扮相，連梅蘭芳所排的《孽海波瀾》、《宦海潮》、《鄧霞姑》，

直到民國七年始演的《童女斬蛇》，全穿時裝，遑論志德社坤班，更以此為尚了。

　《十五貫》炮一放響之後，繼之而來者，則為採取《聊齋誌異》的故事——仇大娘——

改名為「因禍得福」，跟著便趨尚維新，不再專以現成的故事做藍本，創作了幾

齣新戲如《電術奇譚》、《黑籍冤魂》、《一元錢》、《冤怨緣》等等也很叫座。到了民

國七年舊曆正月初一日志德社才將字號、社名招牌，改為奎德社，這三個字的招牌，改得太

好了，雖非日進斗金，卻是根深蒂固，綿遠流長，從民國七年啟始，直到抗戰期間，這個坤

班才報散停演，這二十多年中，培植出來的坤伶新秀，更是指不勝計，那時奎德社編的新戲

還是取材於《聊齋》中為多，如《青梅》、《臙脂》、《庚娘》、《珊瑚》等……後來又

排了一齣警世佳劇叫《家庭禍水》，這戲敘述一個富翁因髮妻早喪，所遺一子一女，無人主

持中饋，乃購一妓作姨太，自此妓入門後，家中時起波瀾，賴有忠心女僕從中斡旋，始得大事化小事，小事化無，奈妓之本意，志在謀產，終於挑撥離間，無所不用其極，卒使富翁先趨其子離家，繼又設法陷害其女，幸女僕窺破詭計，黃夜逃出，得免於難。富翁自子女遠走，漸受其妾剝削，終於拐款潛逃，富翁家中細軟自被其全部攜去，即銀行存款出租房地，亦被其提取一空或變賣無遺，使富翁頓致貧無立錐之地。幸其子離家後得人援引，所就之業，日漸發達，並設法尋得其妹及女僕同住一處，茲聞其父已陷窘境，乃同返家，骨肉團聚，互述經過真相大明。臨下場前，富翁與其子女及女僕四人同立臺口各念一句下場詩，猶憶其詩云：

富翁念：「可恨當初做事差」
其子念：「身被讒言走天涯」
其女念：「家庭禍水真可怕」
女僕念：「納妾的人兒請看他」

念至最後三字時，用手向富翁一指，富翁以袖障面，小聲念一句「慚愧」，全劇至此告終。

這戲當年奎德社演員陣容：是汪金榮飾富翁，小愛茹飾其子，張小仙飾其女，鮮靈芝飾姨奶奶，宋風雲飾女僕，可惜劇中人的姓名，現在是一個也想他不起，事隔五十多年想讀者或亦可以見諒也。

奎德社在廣德樓演到民國九年三月間，也就是舊曆庚申燈節過後，便全班遷移西珠市口文明茶園上演去了。（按：文明茶園建於前清末葉，原名天和館是個大型茶館附帶戲臺的構造，入民國後始改用此名，至蘆溝橋事變後，敵偽時期改名為華北戲院。）廣德樓之場地自此遂由坤角坤班進入，長期駐演，關於恩氏母女及十三旦的事蹟，容後詳談。

奎德社在文明園演唱雖然地勢較廣德樓狹小窘隘，但她們所演的這種時裝新戲卻對另一種只求故事新穎，穿插有趣，結構緊湊的觀眾，具有很大的號召力，每天若不預先定座兒，去晚了不惟有向隅的可能，而且會被「漾出去」。（水滿外溢曰「漾」，北平土語謂入座聽戲，適值客滿，無立足地，只可退出，為「漾出去」了。）文明園的座位有兩點與別家戲園大不相同，第一是樓下大、小池子（緊靠戲臺正面之大塊空地為大池子，戲臺左右，在樓下走廊之前者為小池子），全都擺設方桌，每桌三面擺六個骨凳的座位，這還是前清茶館的格局，直到民國九年有了奎德社移此駐演的消息傳來，園方才把方桌小凳取消，一律改為長條橫排現代化的木質靠椅，這一改良，不但可以

老生恩曉峰率其兩女——佩賢、維銘、及坤角花衫十三旦——本名劉昭蓉，共同組成日新社

増加座位，而且坐著也就舒服多了。第二點與眾不同的是：三面樓上官座（即包廂）之前，扶手欄杆以外的走道，特別寬綽，戲園內行術語謂此走廊為「菜道」，這是因為前清時代聽戲，每間官座都可以擺設酒席，茶坊們即可由此傳遞菜肴，故有此稱呼。後來園方為了多賣座位，便在走廊靠欄杆處，添了一排長條板凳，做為散座，對此地區仍舊叫做「菜道」，不過菜道座位雖然便宜，真正懂戲的人誰也不肯座，因為這個地方如坐下去麻煩太多了，一則後面官座裡，常不留神把茶水洒進菜道座兒的脖子裡去，而菜道的座客也會偶不小心，在斟茶倒水時，流到樓下顧客的頭頂上，因此時常發生爭吵。還有坐在菜道中間的人，若想如廁，必須請所經過的座客都直腰站起來，他才能走得過去，因為菜道的通路是設在每一面樓首、尾兩端，可知每次出入要驚動多少人，豈有不麻煩之理。奎德社在這個戲園子一晃兒演了五、六年，才轉移到大柵欄慶樂園去，那已是民國十四年的事了，彼時鮮靈芝、張小仙均已退休，當家旦角換了梆亂兩擅的秦鳳雲，挑起大樑，這是後話，留待下文再詳。

田際雲創辦女科班

自從民國二年京師警察廳下令禁止男女合演，所有各坤角班中除去箱官，場面仍由男性擔任之外，凡屬上臺演戲者，必須都用坤角，這麼一來，各坤班中的底包零碎兒一時大感缺

乏，尤其是龍套，有時應該上兩堂，居然甚至連這八個人都湊不出來，實在令後臺管事的大傷腦筋束手無策。在民國二、三兩年中這件事已成為北平各坤班中一大難題，不想因此驚動了一位智慧出眾腦筋新穎的老伶工，就是秦腔坐科演梆子花旦出身，藝名響九霄的田際雲。

他有鑑於此，立即拿出一筆資金來，獨資興辦了一個女科班。訂定班名為崇雅社，於民國四年之春開始招生，不論資格，只要有熟人介紹就收，年齡最高不得超過十三、四歲，最小的在十歲以下的亦可錄取，社址設在前門外鮮魚口內豆腐巷，也就是田際雲住宅旁一個大跨院內，所有學生都是管吃、管穿、管住，一大早起來練武工、打靶子、吊嗓子，吃完中飯分工學戲，晚飯後走臺步、唱崑曲、打武戲，夜晚十點以前一律入寢，一切教導辦法與一般科班一樣，就是不教她們念書識字。一年多的功夫確亦培植出不少的人才來。較為出色知名的學生有老生李伯濤、傅佩如、王玉如，武生梁春樓、許桐仙、鄭菊芳、小生王素蘭，梆子青衣小素梅，皮黃青衣孫蓉彩、張碧雲，花旦常九如、馮瑞鳳，銅錘花臉王金奎，武二花張瑞林、龔翠蘭、邱光華、任俊峰，文丑梁花儂（即梁秀娟之母），武丑王菊儂。這一班學生上臺演戲很能分工合作，不拘於本行檔，譬如常九如能唱二路武生，馮瑞鳳能演小花臉，梁光儂能唱二路老生和老旦，鄭菊芳可以演武二花和猴戲，尤其陪著武旦打出手更少不了她。這群學生在豆腐巷裡，整整的圈了一年有半，才於民國五年八月十四日，也就是陰曆丙辰年七月十六日在鮮魚口小橋之天樂園（即在九之冬始改名為華樂園之舊址），亮臺初演，從此每天

在此表演日場戲，成為距離最近的肉市廣和樓富連成科班之一個勁敵。寫到這裏，應將崇雅社女科班主人田際雲的一生事蹟，做一簡略的介紹：

田際雲是直隸省（即今之河北省）高陽縣人，生於前清同治三年十二月二十七日，生肖屬鼠，本名瑞麟，乳名田虎。在他十二歲時，進入涿州雙順科班坐科，習秦腔花旦兼小生，因為他嗓音好既高旦亮，老師就給起了個藝名叫「響九霄」。出臺以後又因做工細膩，風韻迷人，大家就把這藝名叫白了，群呼之為想九霄，雖然音同字不同，更使人涉及遐想，益為轟動，雖然俗諺中有所謂「京涿州，怯良鄉，不開眼的房山縣」之說，涿州離北平不過一百多里地，這地方的風俗習慣，甚至於語言聲音一切都摹仿北京，故有「京涿州」之稱，實際上仍是小縣份，響九霄無論如何轟動，也不能與北平大角作比，事有湊巧，光緒二年穆宗（同治）國服未滿，又遇到慈安皇太后大喪，雙順科班不堪賠累，只得報散。田乃隨班主李某來到北京，在糧食店南口梨園公館（即今之天壽堂飯莊之左側旁門）內演「說白清唱」，後至天津搭班，其名漸彰。旋應上海金桂園主之邀往唱三年，名馳遐邇，此時北京瑞盛和班，請武得泉赴滬約其返京。至廿四歲時，自組小玉成班，其所收徒弟，均用「玉」字排名，如張玉峯、李玉奎等均是也。後又赴滬，先演於天成茶園，同班中有老生汪桂芬，皮黃花旦萬盞燈，後演於老丹桂，自排新戲有《佛門點光》、《錯中錯》、《斗牛宮》等戲。駐演年餘又返回北京，彼時京中風氣，徽秦兩腔各自分班演唱，互不相謀，田到京後乃成立

大玉成班，約武生黃月山、秦腔老生楊娃子、紅生夏月潤、秦腔花臉李金茂、武丑張黑等，徽秦同臺，始創「梆黃兩下鍋」之例，時為前清光緒十七年辛卯事也。

這時田際雲已得以供奉內廷入宮當差，他之深入禁園，雖因技藝超群，獲得慈禧皇太后聖眷，日久天長，他就連絡閹人結交宦寺，表面上是為了鞏固自己地位，實際上他還別有用心。到了光緒甲午中日之戰我國海軍敗績，全國人心奮勵圖強，光緒帝起用康、梁，那田際雲便藉助內監之力，與黨人互通內外消息，可惜為時不久戊戌變作，六君子棄世，他一看情形不妙，趕快摒擋一切逃往上海，在滬濱韜光養晦整整三年，直至光緒廿七年，拳匪之亂已平，八國聯軍撤出北京，兩宮回鑾之後，他才重回北京，他回來以後當務之急第一件事：

就是重修天樂園，這本是田的買賣，因其離京日久無人照管，以致內部殘破不堪，一經大興土木，立即煥然一新，田際雲的第二步計劃就組成小吉祥科班，類如名淨劉硯亭及其弟硯芳（藝名小梧桐，原習旦角後改老生，即楊小樓之婿，劉宗楊之父也。）均係小吉祥坐科。到了宣統元年，小吉祥第一科學生剛剛習滿出科之際，田際雲為了天樂園的營業發展起見，由上海約來文明戲（即今之話劇）演員，在天樂園日常上演，班中臺柱旦角為王鐘聲，扮像美麗，口齒清楚，北京人沒見過這種戲，因其平俗近人，易於了解，上座鼎盛。不料好景不常，演出不過月餘，即被言官（御史）參奏，說田際雲勾通革命黨人編演新戲，詆毀朝廷。這個奏摺上去，即交刑部查辦，由九門提督衙門先把天樂園查封，再將田際雲和王鐘聲拘捕到案，審訊

結果，查無實據，把田、王二人收押了一百天，宣告無罪而釋放出獄，那年月也沒有冤獄賠償，就算是以不了了之，平民自認倒楣而已。

宣統二年，田際雲當選為梨園公所（後改為梨園公會）廟首，這個職位向歸內務府管轄，廟首是四品頂戴。至次年辛亥，南方各地革命紛起，田際雲得風氣之先，便組織了一個正樂育化會，所有梨園界七行七科中人，無不加入此會，到民國成立梨園公會全部移交正樂育化會，梨園公所的名義也就隨之而取消了。到了民國二年田又膺選為直隸省（即今之河北省）省議會議員，這時他已是將近五十歲的年齡了。從民國元年以後，四年期間，田在北方梨園界的聲望地位，以及資產交遊，一切的一切，無不進入巔峰的狀態中，所以他想要創辦一個崇雅社女科班，那真是易如反掌了。

田際雲雖已五十多歲，家中人口並不甚多，除了他們老夫婦之外，只有一個獨生子，名叫田雨農，是光緒二十年甲午生人，八歲以小老闆身分入小吉祥坐科習武生，至光緒卅四年出科，扮像英俊武功堅實，長靠短打無所不能，在清末民初，與富連成之康喜壽、三樂科班之王三黑，併稱童伶中武生三傑。崇雅社女科班成立以後，除聘請了文武教師，分工別類擔任教導學生外，對於日常管理監護之責，便都落在田雨慶的身上。這時雨農已廿二歲，雖然娶妻尚未生子，正是年少之時血氣未定，整天周旋於女孩子群中，日久天長自不免因感情關係，而導致出乎規矩的情事，雨農之癆瘵病根亦從此種下。民國五年八月十四日（俗曆七

月十六日）崇雅社學生頭一天在天樂園亮臺，初次露演，居然一砲而紅，由此每天日場，即在天樂演唱，風雨無阻，與經常駐演於廣和樓之富連成科班距離最近，彼此上座互爭一日之短長。生意既然如此之好，田際雲猶復雄心不死，另外又組成一個大班，名為成慶社，在東安市場吉祥園，每天演日場戲，是以王瑤卿、王蕙芳為主，黃潤卿、路三寶為輔，老生用孟小茹，老旦是龔雲甫，中軸武戲仍用田雨農，長靠戲是《陽平關》、《戰宛城》，短打戲是《鄭州廟》、《英雄義》，尤其他和高月秋（龔在小吉祥同科師兄弟）合演《金錢豹》，田飾豹子、高飾猴兒，有一場拋杈，是兩人對面蹲在臺上，田用兩手按地，雙腿甩起，彷彿是要拿個大鼎，實際上他兩腿彎裡，橫夾著一桿鋼杈，藉著甩起來的勁頭兒，把鋼杈拋到對面，高月秋應手接住，隨即扔起一個元寶殼子落地，兩人配合的又準又快，又漂亮又好看，這是出雨農的一手活，別人沒有，可是成慶社在吉祥園演這戲時，田雨農雖仍以高月秋為配，他也不再使這一手兒拋杈了，這就表示他力不從心，顯出來未老先衰的朕兆來了，果然次年（民國六年）春天他就臥床不起，病了幾個月，家人跑了去送信說「小老闆死了」，田際雲微微一笑說「他咋，早就該死」，說完神色如常，依舊打牌不動，可見他們父子感情，早就如同冰炭分。

在民國五、六、七，這三年之中，可以說是北京坤班之全盛時代，李桂芬、李鳳雲外加小香水、金鋼鑽兩個秦腔旦角，還有蘇蘭舫和富氏三友（竹友、菊友、蘭友）等皮黃旦角，以

梆黃兩下鍋方式的維德社常駐糧食店之中和園，劉喜奎、趙紫雲和梆子青杜雲紅的慶和成社在大柵欄三慶園。小蘭英和姚玉蘭、姚玉英母女以及金月梅在慶樂園。鮮靈芝、張小仙之奎德社在廣德樓。崇雅社女科班在天樂園。除廣和樓之富連成是男科班外，其餘前門外的幾家大戲園子，都被坤班所佔據了。雖伶界大王譚鑫培晚年演戲，也只好紆尊降貴到西珠市口文明園，或則往東城的吉祥園去了。楊小樓與梅蘭芳合作之陶詠社，亦只好到第一舞臺。可知當時坤班是何等蓬勃了。

城南遊園異軍突起

在前清時代，北京城的內外兩城，只有戲園子沒有電影園子。入民國後，歐風東漸，慢慢也有外國默片電影運來，映演的場所，僅是幾家上座不景氣的戲園子裡，聊備一格而已，類如前門外大柵欄的三慶園，門框胡同的同樂園，鮮魚口的天樂園，東四牌樓隆福寺街的景泰園等家，早年都演過電影，不過生意不大好，每天只演下午八點半一場，到十點鐘也就散了。民國二年左右，先後在北京內、外兩城，增建了三家專演電影的場地，一是內城東長安街路北，王府井大街迤西，面對東交民巷的日本操場，字號是平安電影院，內部設備既講究，座位也舒服，尤其放映光線柔和，選用第一流的外國片，至少一星期，多則十幾天才換

一回片子。可是票價很貴，一張座券要賣一塊錢現大洋，在那年月這個數目能買一袋子多的洋白麵，所有顧客都是使館界各國眷屬和東南一帶居住的外國僑民，中國人根本就不敢進去（怕敲），偶爾有一、兩個中國人在內，如果不是暴發戶兒。便是貴族人家的敗家子弟。另外兩家都在外城大柵欄內，一處是大觀樓，設中西大藥房的後進，另起三面二層樓。一處叫做一洞天，與大觀樓望衡對宇；這是前清庚子年以前的慶和園戲館子舊址，亦即後來西鴻記茶莊原地。這兩處的內部裝備以及營業方針，都比東城的「平安」，相差不能以理計了。至於綜合性的遊藝場所一家都沒有。所以在民國五、六年間以前，北京人的娛樂，十九都是奔戲園子，只有極少的一部分人，才偶然看看電影。

到了民國七年，北京市政公所（即市政府前身，直屬於內務部）有開闢外在五區管界之香廠地帶，改建為繁華區域的計劃，這個計劃是由天橋往西，南下窪子迤東，先農壇之北，西柳樹井大街以南，這一塊四四方方的地方，或為空曠場地，或為耕種麥田，也有貧民住所，也有亂葬崗子。市公所分別把這些土地產權，以低價收購過來再拆改填平，分割成若干街道，把馬路兩旁空地分售給殷實商人，教他們自行建築高樓大廈開張營業。主要目的，就是為了拆除違建，利用空地，整頓市容，繁榮市面。首先在大街南面開闢了一條四線寬的柏油大馬路，名為萬明路，正面對著大街北之八大胡同的陝西巷南口，自從這條萬明路開通以後，原是五方雜居的香廠一變而為現代化都市的清淨整潔的街道，這條街兩旁店肆，相當繁

華熱鬧，靠西邊只有東方飯店和小小汽車行兩家，就佔滿了半條街。靠東邊舖戶很多，事隔將近一甲子，已不能一一憶及，只記得有個專賣女繡花便鞋的舖子，乃上海人所經營，字號是「佳麗小吃素人」北京人對於這六個字的招牌，完全不懂，甚則以為是南方小吃店呢，進去一看才知道是賣女鞋的。另外還有一家稻香村南貨茶食店，其他就都想不起來了。

與萬明路十字交叉的一條馬路叫華嚴路，在這裏（即萬明路後面）蓋起一座佔地頗廣的七層大樓，連同屋頂花園共有八層，開了一座綜合遊藝場，叫做新世界，其中百技雜陳，應有盡有，彷彿早年上海之大世界，亦如此間之今日世界，所不同的是遊客爬七、八層樓，上來下去沒有電梯，每一層樓設有不同的商店，和各種獻藝的場所，如北方人所喜歡的說評書的，南方人所愛聽的唱評彈或彈詞，演話劇的，演電影的，西洋魔術大變活人的，大鼓相聲十錦雜耍的，最高一層第七樓上，是專演西皮二黃舊戲的，彼時商人深知北京人之習慣嗜好，把舊戲場設在最高一層仍然有趣之若鶩的觀眾，換了別樣雜耍兒便不容易號召了。新世界的入門券，是每人收銅元二十枚，合現大洋一毛多錢。進門之後，可以由樓下到屋頂隨便遊覽，任意欣賞，各劇場內座位凡是兩廊或最後幾排，都是免費招待，不另收錢。但是距離舞臺靠近的座位則要另外收錢，約需銅幣三十枚或五十枚不等。這個遊藝場各樓除有多種演技，各樣商品、中西餐館之外，還在三樓走廊上設有七座穿衣大鏡，名為哈哈鏡，就是用凹凸玻璃製成的大鏡子，有人經過對鏡一照，出現的形狀非常可笑，有的細脖小腦袋，有的削

瘦細長頂天立地，也有方面巨口膀闊腰圓，也有縮小如鼠猥瑣不堪。總而言之誰在鏡前看了自己這份形相都會哈哈大笑。新世界開張以後樓上樓下人山人海各場經常滿座，一則基於好奇心理，都要來看此一新興事業，二則花錢不多，買一張票進去，舉凡南腔北調，吹打拉彈，有暈有素，或文或武，各投所好，除非買特別座須另外破鈔，否則只用廿枚銅元即可消磨一天，一些有閒階級的人，又何樂而不為呢。

就在新世界開張不久，在它東邊不到百步之遙，又建造起一棟豪華的戲院，名為新明大戲院，在民國八年一月下旬落成，是月廿三日（即戊午年祭竈前夕）由梅蘭芳新組成之喜群社上演新張開臺戲，梅氏組成此一戲班，角色力求整齊，陣容異常堅強，除梅自挑大樑外，另約三位老生是王鳳卿、余叔岩、高慶奎，兩小生是程繼先與姜妙香，二旦是姚玉英，花旦是白牡丹（即日後成名之荀慧生），武旦朱桂芳，武生王毓樓（梅之妻兄，乃老生王少樓之父），花臉李連仲，丑角李敬山，二路老生李順亭，此外如青衣陳德霖，老旦龔雲甫，以及花臉錢金福、許德義、武生遲月亭等，均可隨時邀約，不定期幫忙，請想這堂角色演出戲來生意怎會不好。如此每星期連演三、四天，每演必滿，斷斷續續，喜群社在此戲院演了達兩年多之久。這兩處，新世界和新明大戲院之開業，已為香廠一地帶來了無比繁榮，更有甚於此者，後來居上的，就是時庭初夏，又開了一家城南遊藝園。

城南遊藝園設在香廠永安路，這是在萬明路之南盡頭處，新開闢的一條東西橫亘，長約

一里多地的寬大馬路，中間路南，遙望北方之新世界，背負先農壇根佔地約有五畝，裡邊建築只有京班大戲場在兩廂走廊上有簡陋樓房，其他各地一律都是平房，雖然亦如新世界之附設各種演藝場，並有「小有天」淮揚飯館，並有西餐廳，照像館等設備，以空地廣闊，花木繁多取勝，用人工挖掘的曲折流水，加上小橋涼亭，移植些蒼松古柏點綴其間，別增雅趣。選擇了民國八年端節前九天開幕，這正是春盡夏來，盛暑將臨的季節，北京那些有錢的人，既可飯後乘涼又可欣賞雜耍大戲，看看露天電影，那比逛中央公園（彼時北海、太廟等地尚未開放遊覽）就強得多了。

城南遊藝場

上文談及北平市政當局，在民國六、七兩年，把外右五區管界，城南遊藝園也就是在這個時期，應運而出。這雖是一個股份有限公司的買賣，但打裡打外總其大成的，全都靠了總經理彭秀康一個人在那裡發號施令運轉自如。

彭秀康原籍廣東，從前清末葉，即已來到北平，由做小生意起家，在民國肇建，他已在北平定居有年了。提起此人，大概現在臺灣五旬上下的人可能都不太清楚，不過他的少君彭

孟明，在此間卻頗負盛譽，尤其是愛好國劇的人更是聞名久矣。他來臺時期甚早，遠在三十年前，他就來到臺北做寓公了。先在臺北西門鬧區成都路與西寧南路轉角處，和幾個朋友合資開了一個委託行，字號是「宏大」，到民國卅八年就結束歇業了，「宏大」原來的基地改為信誼藥廠門市部，後又改為雷達表行服務站，旋又改為咖啡屋，久矣未遊西門區，今已不詳又改為何業矣。

彭孟明不但善於居積會做生意，如其父母，而且喜歡國劇，能票演老生，民國四十三年臺北綢緞行業，組織「商社票房」在中山堂舉行第一次公演，戲碼是《四郎探母》，主角楊延輝即由彭君飾演，由〈坐宮〉至〈回令〉一人到底，李毅清飾公主，張黃補中夫人飾太后，事前由洪嘉仁及建新副理吳子聲邀各劇評人在老正興吃飯，酒席筵間，由老伶工關鴻賓提議，臨時約請各劇評人幫忙，粉墨登場，扮些無關緊要的角色，逢場做戲，以壯聲勢，當時大家抱著好玩的心情，一致通過，並經約定由陳鴻年演馬轡子，陳定公、劉慕耘、朱庭筠、朱揆初、王爵、吳子聲和梅花館主鄭子褒及筆者分扮八個轡官，這一堂人是只管盜令不管回令，馬轡子也是被擒就卸了，這一臺戲演出的時候，相當轟動，事隔二十多年，這九位臨時被邀幫忙的人，現在只有定公（彼時尚不到六十歲）、庭筠、子聲和筆者四人均仍健在，其餘五位早已先後都做古人了。因談彭秀康而想到他的令郎在此間演《探母》的往事，更連帶想到我們九個人給他們跑過一次龍套，雖然離題太遠，亦不失為一樁有趣的掌故。

彭秀康這人腦筋很好，他在市政公所動意要在香廠開闢馬路的時候起，他就看準了這塊地方將來可以日趨繁榮，在二十年之內，不慮頹墜，於是開始策劃，招募股本，雖然新世界遊藝場，捷足先登，早在一年前即已舉辦，佔了風氣之先，可是有一利即有一弊，事前沒有顧慮到成為業務上的贅疣，以致影響生意上的進展，這種情形當然不少。彭秀康以遊逛為名，親身前往實地視察，多次觀摩，以資借鏡而供參考。所以城南遊藝園在民國八年五月廿五日（陰曆四月廿六日）開張以後，一切的一切，都比新世界強，後來居上，新世界的生意漸漸就一落千丈了。

城南遊藝園的大門，是面臨「永安路」座南朝北，正門是一座洋灰建造三聯牌坊式樣，高大矗立，非常壯觀，有三個大門，經常出入走左右兩門，只有每晚十一點以後到了散場時間，才將正門開放，以便疏散遊客，而免擁擠。進了大門是一個舖有碎石子的十字甬路，當中是一個寬廣的大院子，周圍植有短樹花木扶疏，東西各有平房五間，是園中執事人等辦公的所在和招待貴賓的地方，正面六道門口是驗票之處。進了二道門，是一條長約五丈寬有十尺的方磚走廊，兩邊牆上懸有當時軍政要人的便裝或戎裝照片，間或也有男女名伶的戲裝放大照片，因為「二我照像館」在園內設有分館，專為遊客拍攝即景照片，以資留念，生意也還不錯。走廊盡頭處，便是「小有天」菜館和一家江浙菜館，還有一家西餐廳全部聚集於此，中西餐點，華洋口味，可謂應有盡有足饜口腹之慾了。

走出了長廊，便是佔地十幾畝的廣大花園，利用原有之幾百年的蒼松古柏，另種些奇花異草，疊石成山，掘地為池，茅草做亭，石子舖路。還闢建了一座足球場，每值夕陽西下，就用這場地，擺滿了藤桌藤椅，做為露天茶座，到了天黑以後，放映露天電影，喝茶的人可以免費欣賞，這個地方既空曠又涼爽，所以在晚飯之後，遊人都樂於來此品茗，附帶看電影，以致必須早去佔據座位，如若去晚了，便無駐足之地了，這裡惟一缺憾，就是「雨來散」，不過彼時北平夏天的氣候，晚間下雨的時候很少，偶然一次，也就無關宏旨了。

這大花園的西側，橫建著一排六座劇場，每座劇場旁邊相隔，都有五六尺寬的距離，雖然鑼鼓喧天，也可各不相擾，再者是為了防火，因為所有劇場，均係木造，決不能使之互相毗連，否則萬一失慎，豈不當時就演成火燒連營了麼。

這六座劇場中有兩座是雜耍園子，其餘的一是原劇場專演今日流行的國劇，一是話劇場，那個年月叫做「文明戲」，一是魔術場，專變西洋戲法，一是電影場，放映外國無聲默片，現在把這六個場地所演遊藝，分別在下面簡略談談。

遊藝園每天早晨十點開門售票，任人入內遊覽，要到了正午十二點以後，各劇場才慢慢的上座兒。兩個雜耍園子，名稱雖同，內容性質則不一樣，一個是從十二點到下午三點，出品正三、袁傑英等人專說北方評書，《聊齋》、《施公案》等等，整本大套，頗能引人入勝。在下午四點以前就換了八大胡同中各清吟小班的妓女，時裝上臺，以本來面目登場，輪

流唱此些時調小曲，或單段皮黃。除晚饍時休息兩小時外，一直唱到夜間十點多鐘，她們多是

義務消遣，借臺練唱，主要目的是為了以廣招徠。另外一檔子雜耍，則都是純正京朝派的玩

意兒，其內容項目，有抖空竹、踢毽子、耍罈子、練飛叙、文武戲法、對口相聲、滑稽雙

簧、八角鼓帶小戲、連珠快書、文明單弦、華子元的《戲迷傳》、小妞兒的梅花大鼓、老

倭瓜的滑稽大鼓、劉寶全、白雲鵬的京韻大鼓。在那個時期如河南墜子單弦拉戲、奉天大

鼓、樂亭大鼓等，尚未流傳到北平來，即以上述的各項玩藝兒，就足以使人百觀不厭，號

召一時了。

魔術場是以韓秉謙為主，另以兩個丑角為輔，這兩個丑角，一個叫大飯桶，一個叫小老

頭，也是與一般劇場一樣分為日夜兩場。每場開幕以前，先奏一小時左右的音樂，以吸引座

客，然後由大飯桶和小老頭演一幕趣劇，最後是韓秉謙登場，先變一些簡單的小魔術，臨完

變一套大魔術，如大變活人，人頭說話之類。最好的是催眠術，能把一個活人四無倚靠，直

挺挺的仰懸在半懸空中，究竟是用一種障眼法，抑或是真功夫，至今仍在懸疑，令人不解，

不過這個節目，時間太短，比一般劇場開的都晚，散揚時間卻早而已。

新戲場也就是話劇場，是從上海約來一班演話劇的，彼時北平人的腦筋對這種文明戲不

感興趣，所以與隔壁電影場之放映西洋默片同樣，不受人歡迎以致上座不佳，成為城南遊藝

園開張之後的兩個沉重包袱。

京戲場內部的構造與其他五座劇場之建築，略有不同，第一舉架高於一切，固然樓下佈置，仍是離舞臺靠近，闢出十幾個四座或六座的包廂，後排和兩廊也是長條木椅的散座，所不同者就是三面有樓，南、北樓離舞臺較近的地方，各有幾座包廂其餘也是散座。在成立之始，約進戲班長期駐演，使總經理彭秀康，卻大費躊躇，因為已然成了名的好角，誰也不肯紆尊降貴入遊藝場所駐演，等而下之的又沒有長期號召的力量，彼時雖有富連成和斌慶社兩個科班，但已各與東、西兩廣（廣和樓、廣德樓）簽了長年駐演日戲的合約，思之再三，卻被他想到了田際雲所辦的崇雅社女科班，現在正是投閒置散，窮無所歸的時候。因為崇雅社在鮮魚口天樂園駐演了兩年已成強弩之末，天樂園為了生意起見，已改約韓世昌的高陽崑曲班駐演，崇雅社已瀕於解散的命運，於是彭秀康找到田際雲，以救助涸轍之魚而免田之一番心血化為泡影做說辭，果然一拍即合，以最低的條件把崇雅社女科班接進了城南遊藝園。為了慎重起見，在民國八年五月廿五日第一天開張這一天，京戲場只演日場，未演夜戲，茲錄其當天戲單如下。

中華民國八年五月廿五日　陰曆四月廿六日　星期日

城南遊藝園　崇雅社坤班白天　開張頭天

張瑞林　周　倉

許相仙　關平　《青石山》

王菊儂　馬童

劉金環　村姑　《小放牛》

王金奎　包公　《探陰山》

李伯濤　漢光武　《上天臺》

小素梅　梅氏　《梅隆雪》

張碧雲　孫尚香

梁花儂　吳國太　《別宮》

邱光華　王棟

龔翠蘭　武天虬

梁春樓　黃天霸

張瑞林　濮天鵰

王菊儂　王樑

鄭菊芳　李五　《惡虎村》

這個坤班演出之後，居然一砲而紅，不過只維持了一年便漸感不交。彭秀康真是個商界

能人，他一看情況不佳，沒等到大勢去矣，便急忙就近設法，正趕上當初在平津一帶曾負盛譽的坤角金月梅，甫自上海，倦遊歸來，她雖已年老色衰，卻偕來一位美豔如花的女兒叫金少梅，在滬上學成青衣花旦，母女兩人要到北京來打天下，彭秀康以前在上海即與金月梅有舊，又被他捷足先得並同時約進了武生于紫雲花旦于紫仙同時加入以壯聲勢，從此城南遊藝園的京戲場日夜兩場，天天滿座，園方獲利無算。不料好景不常，在民國九年十二月三日這天夜戲，是金少梅新排的《香妃恨》初次上演，大為轟動，樓上樓下全部客滿，萬頭鑽動，正當開場戲福芝芳的《綵樓配》剛剛演完，《香妃恨》甫經上演，金少梅猶未登場，就聽得前臺西南角上，轟隆一聲，立刻塵土飛揚，觀眾大亂，人聲鼎沸，原來樓上客滿壓力太大，木造小樓不堪負荷，西南樓頂竟致傾坍，經過查點，才知道一位燕三小姐坐在樓下包廂內，當時被墜下木料壓得玉殞香消，這位小姐是東城一家富戶之女，因之這椿人命案決非賠錢就可了事。本家既不肯善罷甘休，在驗屍棺殮以後，燕家不肯領屍，棺材就停在京戲場內，園方四處託人與燕家商洽，就是不點頭，任何人都毫無辦法。遊藝園從出事那天就開始停業，整整半年多，才算和解成立，燕家於民國十年六月初才移靈出殯，園中經過一番修理，始於是年八月廿七日復業。在歇業期中，金少梅偕同崇雅社全班人馬暫在香廠新明大戲院演唱了一個時期，以資貼補，待遊園復業仍由這一堂原人在京戲場演開臺戲。復業這天的戲單，照錄如下：

輯一 人物憶舊

175

中華民國十年八月十七日 〔陰曆七月廿四日〕 星期六

城南遊藝園 崇雅社坤班夜戲 復業頭天

常九如　石中玉　《胭脂虎》

譚文玉　李景讓

小香如　陳秀英　《鐵弓緣》

李伯濤　韓員外　《硃砂痣》

于紫仙　平鳳英　《辛安驛》

于紫雲　褚彪

鄭菊芳　黃天霸　《招賢鎮》

金少梅　楊玉環　《貴妃醉酒》

自從燕三小姐凶死一案發生，遊藝園的損失實在不小，不但停業八個多月，分文未進，而且對於以身殉難者衣食厚殮，和那一具金絲楠木的棺材，以及開弔出殯的花銷，已是所費不貲，至於打官司託人情的用度，更是浩如滄海無法統計了。所幸復業之後售出門票大增，各遊藝場中生涯鼎盛，起滿坐滿，尤其是京戲場內更是踴躍，為了聽金少梅，人人不惜多付

小費購得前排包廂，先快耳目之娛。不到幾個月，以前賠出去的，都賺了回來，另外還有盈餘。

民國十三年底，金少梅與園方約滿不肯再續，次年舊正京劇場不能因無角停演，乃約楊派武生沈華軒領頭，組一男班臨時佔地方，以免空閒。到了六月中旬端陽節後，由上海來了一位梅派坤旦琴雪芳（原名馬金鳳），以古裝歌舞劇《麻姑獻壽》加盟，扮像比金少梅更好，技藝又佳，一砲而紅。又值直奉交戰才罷，奉軍大敗退出山海關，總統徐世昌退位，黎元洪二次出山，接任總統。這位黎大總統非常平民化，每天晚飯後，必要輕車簡從，步入遊藝園京劇場包廂內去聽琴雪芳。直到民國十二年，府院不合，黎元洪被迫離職去津，始不復見此公足跡，琴雪芳亦於是年八月十八日約滿離去。次日起換了風騷旦角碧雲霞，這位小姐，做風大膽更是驚人，一齣《紡棉花》能把臺下觀眾看得如醉如癡，有一天居然有人跳上臺去，將女主角擁抱狂吻，其風靡一時也就可想而知了。

此後每年換一位坤角唱大軸，先還是金少梅、琴雪芳、碧雲霞輪流替換，後來像雲飄香、婁琴芳、孟麗君、蓉麗娟這些小小姐也均曾在此舞臺上曇花一現，後來成名的坤角如雪豔琴、章遏雲、楊菊芬、新豔秋諸人在大紅大紫之前亦曾在此染過一水。惟有後臺的底包，始終是用崇雅社坤班，十二、三年沒有動過，該女科班原創辦人田際雲，雖早於民國十四年初夏，即已去世，倘九泉有知，亦當微笑愜意矣。

到了民國十九年一月三日北平公安局下令廢除「不准男女合演」之禁令，後來一般坤角均可搭入男角大班，只留下慶樂園的奎德社和遊藝園的崇雅社兩個坤班，成為魯殿靈光了。

城南遊藝園亦於民國廿一年乞巧節後，中秋以前，因營業不振終告停業。後來在敵偽時期被北平市政府以原屬官地收回，改為市立屠宰場，彭秀康亦棄商從政，改任北平市救濟院院長之職了。

鬚生泰斗余叔岩

前言

現在凡是愛好國劇的人，每一談到老生這行的唱腔、身段，以及念白、做表，無不惟譚（鑫培）余（叔岩）是尚，固然也有一部分人對於言（菊朋）馬（連良）有所偏嗜的。如今倘非年登耄耋老翁，便不足以侈談老譚當年如何如何，即如筆者生於民國前六年，對譚氏演技，只能謂為見過，究其奧祕，仍屬一無所知，今之談譚者，只能於前人著述及陳舊唱片中，予以揣摩，猶之盲人摸象耳。

我見過譚鑫培的戲

筆者出生以後，即隨宦在晉北數年，民國肇建，先嚴始自山西解綏返抵北京，適以賦閒家居無俚，不時攜余入各戲園中觀劇，最初是常聽富連成科班，間或亦偶爾欣賞劉喜奎、小香水等坤角的戲，到了民國三、四、五這三年中，就接連不斷的常去聽譚鑫培的戲了，記得先嚴曾對我們弟兄說過：「老譚此時，業已年逾花甲，將屆古稀，他在臺上的玩藝兒，早臻爐火純青，深入化境，由現在說是聽一回少一回了，所以不計其演出地點之遠近，一定要趕著去看，以免將來後悔。」彼時譚氏常演的場地共有兩處，一是前門外西珠市口文明茶園（此處在前清時，原名天和館，入民國後始改為文明茶園，至抗戰末期又改稱華北戲院。）另外一處是在內城東安市場中之吉祥茶園。這兩處遇有譚氏貼演，我們父子必在臺下觀賞，可惜筆者那時年方十歲左右，跟隨先君去看戲，因為年幼可以免費入座，而個人的目的，無非是喫點零食，看個熱鬧，對於老譚所演各劇，泰半均係初見，既不悉劇情，更不知唱詞，其在臺上演技好到如何程度，可以說完全不懂，無異於以茉莉花餵駱駝──白白糟蹋了好東西。到了民國六年春天譚即因病逝世，只記得在他出殯的那天，由先伯率領我們弟兄姊妹等十幾個人，在前門觀音寺街寶記照像館樓上，從窗口向外看到譚家發引的行列，筆者對於譚之印

象，僅止於此。在所有看過譚氏演戲的朋友中，我也算忝列其一，恭陪末座罷了，比我年紀再輕的人，或者收穫更不如我，也就無需談了。

從三場義務戲談起

就在老譚去世以後，約摸不到半年的光景，北京正樂育化會（後改為梨園公會）在前門外西柳樹井大街第一舞臺，舉辦了一次連演三天的大義務戲。因為這（民國六年）夏天，霪雨連綿，導致永定河水汎濫成災，淹沒大宛兩縣附近村莊農田，由京兆水災義賑會出面邀約梨園同業幫忙募捐籌款，那時育化會會長是田際雲（即名旦響九霄）新近接譚鑫培的後任不久，遇到此事自是見義勇為，決定從八月廿二日（即陰曆七月初五）起，集合所有名角演唱三天。第一舞臺是一座現代化的戲院，新建落成不到三年，全場可以容納兩千多位觀眾，這次義演提高票價，正廳池座每位現大洋三元，最便宜的散座，如三層樓前三排也要賣到一元，後四排還賣五毛，在那年月一袋頂好的洋白麵才賣一塊多錢，聽三天戲等於捐助了六七袋高級麵粉，豈是一般平民力所能及，不過戲好角好，還是樂善好施的人多，在共襄義舉的情況下，賣了三個滿堂，先把三天戲碼，分別鈔錄，刊載如下，雖屬明日黃花，亦可作讀者發思古幽情。

八月廿二日第一天

1　開場《戰太平》王榮山（華雲）

2　《五花洞》吳彩霞（真金蓮）胡素仙（假金蓮）許德義（金頭大仙）

3　《貪歡報》楊小朵（李湘蘭）路三寶（鴇母）

4　《打棍出箱》余叔岩（范仲禹）王長林（江樊）

5　《打金枝》許蔭棠（唐肅宗）

6　《賣身投靠》黃潤卿

7　《鎮潭州》高慶奎（岳飛）

8　《八本雁門關》王瑤卿（青蓮公主）龔雲甫（佘太君）陳德霖（蕭太后）王蕙芳（碧蓮公主）

9　《牢獄鴛鴦》梅蘭芳（酈珊珂）姜妙香（衛如玉）王鳳卿（楊國輝）

10　大軸《戰宛城》楊小樓（張繡）田桂鳳（鄒氏）錢金福（典韋）郝壽臣（曹操）

八月廿三日第二天

1　開場《取滎陽》許蔭棠（紀信）裘桂仙（項羽）

2 《御碑亭》孟小如（王有道）胡素仙（孟月華）

3 《硃砂痣》王鳳卿（韓員外）

4 《陽平關》余叔岩（黃忠）余小琴（趙雲）郝壽臣（曹操）

5 《戰蒲關》高慶奎（劉忠）李順亭（王霸）

6 《天河配》王瑤卿（織女）王蕙芳（楊太真）

7 《孝義節》龔雲甫（吳國太）陳德霖（孫尚香）

8 《金山寺》梅蘭芳（白娘子）姚玉芙（青兒）姜妙香（許仙）賈洪林（法海）

9 四演《雙搖會》路三寶、田桂鳳（分飾前後大奶奶）黃潤卿、楊小朵（分扮前後二奶奶）

10 大軸《落馬湖》由《坐寨》起，接《回船》《問樵》《訪褚》《酒樓》《定計》《拜壽》，至《水擒》止，楊小樓（黃天霸）錢金福（李佩）遲月亭（萬君兆）范寶亭（于亮）劉硯亭（關一泰）趙壽臣（何路通）傅小山（朱光祖）王長林（樵夫帶酒保）鮑吉祥（褚彪）

八月廿四日第三天

1 開場《黃鶴樓》許蔭棠（劉備）高慶奎（趙雲）

2 《寧武關》余叔岩（周遇吉）方洪順（李自成）

3《二進宮》孟小如（楊波）胡素仙（李豔妃）

4《紅鸞禧》田桂鳳（金玉奴）

5《桑園會》時慧寶（秋胡）黃潤卿（羅氏）

6《百草山》帶《鋸大缸》楊小朵、朱桂芳（分飾前後王大娘）王長林（土地）

7《得意緣》帶《下山》路三寶（狄雲鸞）金仲仁（盧昆杰）王瑤卿（郎霞玉）

8《探母回令》王鳳卿（楊延輝）王蕙芳（鐵鏡公主）陳德霖（蕭太后）龔雲甫（佘太君）

9《千金一笑》梅蘭芳（晴雯）姜妙香（寶玉）姚玉芙（襲人）

10大軸《安天會》楊小樓（齊天大聖）錢金福（托塔天王）許德義（二郎神）遲月亭（哪吒）郭春山（土地）趙壽臣（巨靈）

以上這三張戲單，是鈔自周志輔先生所著，民國廿一年出版之《五十年來北平戲劇史材》書中，第四冊第七十七、七十八兩頁所載。這三天好戲筆者雖未獲親聆，但事後聽到很多位親友，曾經身臨其境親眼目睹者談其盛況，據說是每天下午六點半鐘開戲，那一天都要演唱十個小時以上才能散戲，觀眾買車回家，都是晨光在望，東方欲白的時候，最特色的是漫漫長夜裡，沒有一位感到體力不支而先行告退，全是強忍勞乏看完最後一場，始肯離座，固緣於角色好、戲亦好，可是北平人聽戲入迷的程度，亦可略見一斑了。

又聽人說這三天之內，除了班底跟包的人照常開支戲份外，所有名伶都是純盡義務不受酬勞，上得臺去，人人鄭重其事，認真賣力，毫不偷懶，所以贏得大家喝采讚佩，內中尤以余叔岩這三齣戲，更使人叫絕，因余自倒倉後甚鮮露演，只於大堂會中偶一為之，又非一般人所及見，此番初次對外公演，雖然嗓音仍未復原，但這三齣戲都是重在念、做、起打，予人印象甚佳，以後余之再度獻身氍毹，荏苒十年成為一代宗匠實自此始，下面談一談他的家世和刻苦用功的經過，以見一個人之成名，多是從艱辛中得來，非倖致也。

余叔岩的家世概述

比年以來，談述余叔岩家世者頗不乏人，所惜類多輾轉鈔錄人云亦云。家兄丹庭雖長於余氏六歲，但因癖好國劇，與之總角訂交，相互研討，達七八年之久，以故知之較詳，爰就曩昔所聞家兄口述，追憶記其崖略，可能尚有未經他人所道及者，亦可聊補梨園掌故之闕文焉。

叔岩祖籍，為湖北省黃州府羅田縣人，其祖父余三勝（亦有寫做「三盛」者），乃前清道光二十年以後，三大鬚生之一，與之同時共享盛譽者，尚有安徽潛山之程長庚，其劇藝足以代表徽派，三勝則為漢派之代表，另一北京生人之張二奎，可謂之為京派代表，不過張氏

成名較晚，更兼嗓大聲宏，儘力吸收程余二人之腔調，發展嬗變而成為以王帽戲獨擅之「奎派」。道光廿五年，潞河楊靜亭氏所著《都門雜詠》中，有詠〈黃腔〉一首云：「時尚黃腔喊似雷，當年崑義話無媒，而今特重余三盛，年少爭傳張二奎。」具見當日余、張兩人，紅極一時之情形，宛然活躍紙上矣。

三勝所生子女眾多，未入梨園多不可考，惟第五子名旦余紫雲子繼父業，同光兩代斐聲鞠部，係咸豐五年乙卯陰曆七月初七日生於北京，本名金梁，譜名科榮又名培壽，字硯芬，乳名昭兒。同治初年拜景龢堂主人梅巧玲為師，入四喜部，始改用紫雲藝名，習崑旦及皮黃青衣兼演花旦，以《綵樓配》之王寶釧，《機房訓》之王春娥，為其代表作，但花旦戲中《翠屏山》之潘巧雲，《貪歡報》之李湘蘭，亦頗擅勝場，尤以時裝扮像，歌蘇州小曲，飾《蕩湖船》之船娘，更為風靡一時。在光緒六年梅巧玲逝世後，即由紫雲代掌四喜班。娶崑旦沈天喜之女為妻，生四子一女，女嫁旦角果湘林（即程艷秋之岳父，民國五年曾與俞振庭、徐蘭沅合資辦斌慶科，為此科班股東之一。）長子名第福，字伯清，次子名第祿，三子名第祥字叔岩，四子名第祉字卓天，他曾於民國十二年、舊曆壬戌臘八日用「余勝蓀」之藝名，與劉景然合演戰成都，於北平開明戲院。終以人緣有限，口碑不佳，旋即輟演，謝絕舞臺。

三勝父子於演戲之外，均甚嗜好古玩，嘗與清季士大夫遊，對金石字畫，鍾鼎磁玉，精於鑑賞，曾在北平琉璃廠開設古玩玉器店一處，獲利頗豐，至光緒廿五年紫雲逝世後，此店乏人

主持，已瀕臨不易維持境況，距次年庚子拳變陡起，隨即竭業。

小小余三勝的時代

余叔岩是光緒十六年舊曆庚寅十月十七日出生，當其父紫雲去世時，尚在稚齡，甫屆十歲，雖有兩兄亦均未事生產，未及服闋即奉母命從老伶工吳連奎，為之開蒙學老生戲，嗓音清亮，扮像瀟灑，頗具神清骨秀之致，至光緒三十一、二年間，能戲已達二、三十齣，足以應世，適逢天津日租界下天仙（此一戲園入民國後改名為新明大戲院）戲園國主趙廣順，派人到北京來約角，經人介紹，即與余家談妥，以每月現大洋五百元包銀，外加四管——管接，管送，管吃，管住——的條件訂立契約，用「小小余三勝」藝名登臺，並由其長兄余伯清隨同前往。談到余三勝這三個字，在天津是很叫得響的，因為早年余三勝在世時，曾在天津唱過一個時期，當地的觀眾對其腔調和嗓音歡迎得到了入迷的程度，雖然三勝去世已久，大家仍舊留有良好的印象。至於余伯清之隨同前往，第一是為了照料，固然北平到天津只有二百四十里地之距離，又有火車可以直達；但是一個十六七歲的小孩子，初次離開家門，而去的又是一個向來沒到過的地方，自然要有一個家裡大人跟著才覺放心。再者余伯清會拉胡琴，他在北京即以擅拉他祖父的腔調作標榜，此次赴津，即以監護人的身分，兼充叔岩調嗓

上臺的琴師，不料前三天打砲戲唱完了，居然「挑簾兒」紅，從此每天客滿，上座不衰。據一般觀眾的批評，這個小小余三勝，年齡不大，嗓音洪亮，唱腔有味，而且做表俱佳，身上好看，這一套口頭宣傳，一傳十、十傳百，轉瞬之間不脛而走，每場賣進來的座客，有的是為了好奇心理所趨，前來一觀究竟，有的則為視聽之娛，滿足戲癮。一個童伶能具此號召力並非偶然倖致，第一是這個藝名起得成功，天津人一向最感情，對人熱心，余三勝去世已久，遺愛猶存，對其嫡系子孫自當另眼看待。第二天津人聽戲，喜歡嗓音豁亮，聽個痛快，彼時叔岩正在嗓衝力沛，神完氣足的當口，更兼他文武崑亂不檔，腰腿工架鞭式，這是得力於幼功堅實，在叔岩九歲那年，他父親紫雲尚在世時，請老伶工名武生姚增祿先生來家為他開蒙練工，教授武戲，一年之內學會了《乾元山》、《探莊》、《蜈蚣嶺》三齣武戲，這對他嘴裡的唸字，身上的工架，腰腿的靈活，都樹下良好的基礎，天津人原存有愛屋及烏的心，又見他一切都夠水準，怎會不大棒特棒呢。

就這樣每日晝夜兩場，天天滿座，有時還加演堂會戲，一轉演合約期滿，欲罷不能，只好續約，包銀亦自五百元陸續增加到一千多銀元，一連演了一年多，不能否認是個奇跡。到了光緒末年，終因勞累過度，嗓音起了變化，呈現倒倉的跡象，至此不得不急流勇退，辭班返回故都調養，回到北京以後，還想要加緊治療，準備東山再起，正好有人約他在廣德樓試演三天，誰知上得臺去嗓音低瘖，幾不成聲，只唱了兩天，第三天便臨時回戲。從此以後，

不僅各戲團班主以及前臺觀眾都認為這個角兒「完啦」，就連他自己也明白昔日燦爛輝煌已歸幻滅，「敗將不提當年勇」，而今而後結束了「小小余三勝」時代。

叔岩之倒倉敗嗓，固由於連年累日永無休息唱重頭戲，把嗓子累出了毛病，這無非是緣因之一。一個沖年童伶，來到這紙醉金迷的天津租界裡，又趕上少年得志平步青雲，上臺有人喊好，下臺受人逢迎，血氣未定，很容易步入歧途。所以後來余氏時常對人很感慨的說過下一面的一篇話。

他說：「我們這一行，剛一出門就紅起來了，的確得要有個人看著才成哪，如果太自由了，那就容易出岔兒啦，當年我在天津下天仙搭長班，我的大哥余伯清替我拉胡琴，按理說他應當看著我一點兒才對哪，可是每天唱完了戲，他就到帳房裡拿了他自己的戲份先回家，就不管我了。因為他右眼失明，大家給他起個外號兒，都管他叫『余大瞎子』，事實上他就是睜一隻眼閉一隻眼的，他也管不了我，因為每天我唱完戲卸了裝之後，還得和另一個女角對戲，對完了戲這就屬於我個人的時間，可以自由行動了，現在想起來，真是追悔莫及」。

從他這段不打自招的口供裡，雖然看不出他和那位對戲的女角有何曖昧不明之處，不過從「自由行動」四字推斷，可能不外乎吃喝玩樂一類的行徑，否則又何必「追及」呢？

余叔岩一直至死未脫三紅之厄，當然這與「年少之時戒之在……」不無關聯，當他回到北京又在廣德鎩羽之後，急忙延醫調治，經過診斷，才知不但聲帶受了重傷，即身體虧損

亦不在小處。一個人若遇好運來臨，雖城牆也擋不住，一旦交到霉運，也是「不如意事常八九，可與人言無二三。」從宣統元年起，叔岩本身遭遇拂逆的事，接踵而來，先是老母病故，繼而弟兄析產，雖然椿樹頭條那一所祖遺的老宅子，分到了他的手裡，可是坐吃山空，自不免常常仰屋興嘆，他雖因倒倉不能登臺，卻仍懷著雄心萬丈不甘雌伏，因之不斷求人指點，多方面向人教教，總希冀有朝一日能在藝術上有了登峰造極的程度，果然後來實至名歸，有志者事竟成。自從宣統元年往後的七、八年中，也就是余叔岩韜光養晦，刻苦用功的期間，他的惟一目標就是學譚鑫培。

矢志學譚刻苦用功

說到「學譚」，真是談何容易，老譚畢生正式收錄的門生，只有兩人，一是早年在上海收的王月芳，係小王桂芬之父，曾為吳彩霞之吳少霞開蒙學老生戲，少霞後改武生並更名吳彥衡，王月芳遂亦漠漠無聞。另一人則是譚氏晚年所收之余叔岩，此外內行中如王又宸、貴俊卿、言菊朋，票友中若王君直、莫敬一、馬振卿（外號馬叫天）、夏山樓主韓慎先等人均係私淑而已。

余叔岩自津歸來居家養嗓之際，雖擬執贄拜譚，苦於不得其門而入，只好從旁設法，尋

覓經常與譚配戲，而又頗有心得的人，第一個被他發現的就是三慶科班出身之武淨錢金福。

錢和叔岩的岳父陳德霖是同科師兄弟，同人同庚，都是同治元年生人，不過錢比陳的生日要大七、八個月，故爾陳對錢之幼年中年一切造詣，以及為譚配戲用心揣摹之情形，知之最詳，因囑余往錢家求教，先從練工、打靶子起始。叔岩初到錢家，金福命之先走臺步看，見其步履之間有「甩骨胯」的毛病，乃先為之糾正此一積習，其方法是予以木棍一根，使之緊握兩端，而後將木棍橫靠腰部，如此走起來，胯骨自然就不會甩了。這是宣統元年的事，那時叔岩則剛滿十九歲。每天除練習走臺步及各種身段之基本動作以外，並為之說（教）戲，及與錢子寶森打靶子，金福在旁監視，隨時予以指點。叔岩學戲既肯用心，又有耐性，如此者十年藝乃大成。他的玩藝兒除向錢金福請益不少，並分向李順亭、陳德霖、王長林、程繼仙等作多方面討教，而外行票友中如王君直、恆詩峯等，凡對譚藝三折肱者，莫不與之交納研討。

在叔岩倒倉期中，對其最關心的人，莫甚於他的岳父陳德霖，殷殷寄望於這位東床快婿的前途，乃於民國元年帶領著叔岩到西四牌樓受璧胡同陳彥衡家裡，請陳十二爺教他幾齣譚派戲，因陳乃彼時研究譚派唱腔最有心得的人，在宣統初年德霖與名鬚生劉鴻聲同往天津，合演於河東奧租界之東天仙戲園，特邀陳彥衡為之操琴，彼此合作無間非常投緣，就此奠立了深厚的友誼，這次陳德霖親自登門拜懇，陳十二當然義不容辭，即命叔岩每天一清早便到

陳家來上課，先哼腔，再上胡琴調嗓，每天如是的足足要用三、四個小時的工，才能回家去吃午飯，在陳家他第一齣戲學的是《托兆碰碑》，第二齣是《瓊林宴》，第三齣又學會了《失街亭》、《空城計》、《斬馬謖》，這三齣戲學完了，陳彥衡覺得這個學生頗夠材料，一則他天分極高，教他腔兒一學就會，再者他能把出字收音，吞吐的勁頭兒，一一領會，而且肯於往深裡鑽擠，所以教的主兒也就很有興趣了。當他學會《瓊林宴》以後，陳即勸他上臺演一次試試看，可是叔岩因為自己的嗓子沒有把握，還在發怵，彥衡就鼓勵他說「我給你拉胡琴，管保砸不了」於是介紹他在彥明允家中堂會戲裡，唱這齣《問樵鬧府》帶《打棍出箱》，那天前邊還有王君直唱的《托兆碰碑》，這兩齣譚派戲都是陳彥衡一人為之先後操琴伴奏，演完了據一般人的批評，是余叔岩的嗓子固然不若王君直之清亮腴潤，但唱腔的韻味，做表的身段，卻是《瓊林宴》比較《李陵碑》，顯得更使人過癮，從此也就增加了余叔岩在舞臺演出的信心。以後他又在陳家繼續學了《捉放》、《賣馬》、《桑園寄子》、《連營寨》、《八大錘》、《武家坡》、《探母回令》、《打鼓罵曹》、《定軍山》、《戰太平》等十幾齣戲的譚派唱腔。叔岩除了向錢金福學譚派戲的做表、地方、身段靶子，向陳彥衡學譚派唱腔之外，又向王長林學《問樵》、《出箱》、《打漁殺家》，《天雷報》的身段，並從田桂鳳學《坐樓殺惜》的做表，因為王、田二人都是當年常陪譚老闆演這幾齣戲，同臺已久所以都有準譜兒。可是經常向這三位內行學戲問藝，不能白學，或多或少總得給人

包緝庭談京劇──笑隱堂憶故

192

家一點兒報酬，那時他的家道已漸中落，平日又無收入，幸喜他這位陳氏夫人（德霖之女）非常賢慧，為了叔岩在外面去學能耐本事，不惜把自己妝奩中的簪環首飾拿出來變賣成現鈔，以供他做膏火束脩之費。

大約是民國元年底二年初的時候，有一位前清廣東水師提督李直繩將軍（即現在臺北年屆八旬老教授李景武之尊人）家裡辦堂會戲，也是由陳彥衡介紹叔岩唱了一齣《失街亭》帶《斬謖》，不單是陳彥衡為之操琴，所用配角中有黃三（潤甫）的馬謖、金秀山的司馬懿，李順亭王平，鮑吉省趙雲，王長林和慈瑞泉分扮二老軍，這都是陪譚老闆演此的一堂原班人馬，全是由陳彥衡替他約的，好在堂會主人有錢，不在乎戔戔之數，而造成叔岩初演《失空斬》的紀念，那時李景武教授尚未弱冠，不知他還記得此事否。

叔岩在家境不裕，經濟困難中，還要苦心孤詣，多方請益來精研譚派學術，已屬難能可貴的了，殊不知他獨自用私功尤為一般倒倉老生之僅見，譬如他每天黎明即起，蹓到先農壇根去喊嗓子，尚係普通內行所常見，惟有到了冬令，三九的天氣，在自己家中院子裡，潑上幾桶涼水，使之凝結成為很厚的冰，然後紮上硬靠（梨園術語謂有靠旗者為硬靠，無靠旗者為軟靠）穿上厚底靴子。在冰地上起霸，耍大刀花，跑圓場，以練到不致滑摔跌倒為原則，這種工力，練到行動自如之後，遇到多麼滑的臺毯也不致有傾斜之虞。記得十幾年前見一位老牌坤角演《穆柯寨》，在行圍射箭跑圓場時，一不小心摔倒臺上，這就是腿上欠工夫所致。

余叔岩為了立志學譚，從錢金福、陳彥衡二老窺得門徑，不但私自用功不輟，在民國初年壬子、癸丑、甲寅這三年中，還不斷和平輩同行互相研究彼此交換藝術，可說是不勝枚舉，類如他以《殺惜》向李春林交換《太平橋》，以《寧武關》和貫大元交換《戰長沙》，和韓慎先——夏山樓主交換過《南陽關》與《戰太平》的唱腔，這種通融有無，禮尚往來的事，真是不一而足了。

前文談到李春林這個名字，一般讀者可能感到有些陌生，這人是小生陸華雲（小翠花之岳父）所辦之小長春班坐科，與榮蝶仙（在科名春善，即程艷秋之業師）張春彥為師兄弟，習文武老生出科後倒倉，即在各班後臺任管事兼教票友維生，蹉跎歲月達二十年之久，迄未得意，後任梅蘭芳班承華社大管，四五年後積蓄頗豐，敵偽時期蘭芳息影，春林在北平石頭胡同北口路西，開設「遠香館」小飯肆，以售天津包子為主，兼備各種炒菜，因隣近柳巷花街，每值華燈初上座客盈門，午夜方休，營業鼎盛獲利無算，至抗戰末期姚玉芙為愛婿李世芳組承芳社，復延春林出任大管，日本投降後梅蘭芳重披歌衫，李春林亦被邀赴滬恢復原任，遠香館之生意如常，仍不放棄，以為終身之副業。因其腹笥淵博，待人忠厚，以故各地梨園界，均尊之為李八爺。

在民國初年李春林倒倉未久，他還抱著復原登臺的希望，每日清晨亦到先農壇壇根去喊嗓子，致與余叔岩成為天天見面的朋友，每逢各人把嗓子喊到告一段落時，便聚集在一

處隨便閒談，有一天李春林說「洵貝勒（前清遜帝宣統之胞叔，亦即載濤之六胞兄）找我進府去說戲，第一齣就要學《坐樓殺惜》，真糟糕，我只會〈坐樓〉不會〈殺惜〉，可又不能不應。」叔岩說「不要緊你只管應下來，我教你〈殺惜〉，這齣戲是吳（連奎）先生給我說的，有準譜，你把《太平橋》教給我，咱們交換。」有些人說「余叔岩拜譚鑫培為師，只學會了齣《太平橋》，而且是在烟榻上學的，老譚是用煙籤子比劃著教的」，這種說法已然流傳了五十多年了，其實這戲是叔岩先從李春林學會了，心裡有了底，再經譚一番指點，便豁然貫通了，一齣戲是這樣，齣齣戲都是如此，他先向別人學成一個輪廓，然後再在臺下聽譚的唱腔，看譚的做表，兩下比較互相印證，便不啻深得實授了，現在學戲的人，誰還肯下這種苦工夫。

加入春陽友會實習

梨園中人有句俗諺說：「多學不如多看，多看不如多演。」可見學會了一齣戲，必須去多觀摹別人，才能糾正自己，同時更要多次上臺表演，才可以體會出舞臺上的竅門來，這也就是「子曰，學而時習之」的意思。余叔岩之對譚派戲，雖已到了忘餐廢寢，朝夕於斯地步，仍苦於無處常演，偶然在堂會中一露，也是一曝十寒，收效不大，於是鑽頭覓縫的多方

聯繫，尤其與一般有名的票友來往頻繁，以期增加演出機會，並求鍛鍊舞臺經驗，為了個人進步，可謂用心良苦。

適逢其會，北平有一位世家子弟樊棣生，他住在前門外甘井胡同門牌七號，此人自幼愛好國劇，喜歡玩票，不過這位票友與眾不同，他所研習的是文武場面，舉凡在臺上的吹打拉彈他無一不能，比較最精擅的還是打鼓，因為他的住宅與名鼓師杭子和所住之掌扇胡同，相隔只有兩條胡同的距離，步行兩三分鐘可達，由於癖好常相來往，得杭之薰陶，鼓藝日益精湛，在清末民初一段時期，樊棣生已成為票友中打鼓佬第一名手，更以家中富裕交遊廣闊，每日賓客如雲弦歌不輟。有時感覺前院三間客廳不能容納多人，由民國二年起移到老票友李經畲家中花園內五間大花廳裡聚會，經常來湊的人，內外兩行都有，日子長了便由樊棣生發起，組織一個「春陽友會」票房，地址設在前門大街迤東，東珠市口以南的東大市，浙江慈谿會館（俗稱浙慈館）內，參加的名票名伶異常踴躍，老生有王君直、郭仲衡、陳遠亭及余叔岩等，小生有王又荃和丹庭家兄，武生有世哲生、孫慶堂、青衣有章曉珊，刀馬兼武旦林鈞甫，老旦松介眉，花臉張小山和賈福堂，小花臉有關醉禪（本名銓燕平，乃奎樂峯之長公子）、王華甫等。此外尚有南月牙票房之老生恩之、北池子遙嗋俯暢票房之老生喬藎臣亦均加入，由樊棣生和耿（五）俊峯分任前後工司鼓，陳彥衡、李潤峯、龔靜軒輪流操琴，所用的配角班底有彭福凌、方洪順、汪金林、律佩芳、趙芝香、諸菇香、曹

二庚等；另聘錢金福、王長林、李順亭、閻嵐亭等擔任教師，並約請梅蘭芳、姜妙香、姚玉芙等為名譽會員。在這些教師與配角中，十之八九都是當年在同慶班陪譚鑫培或傍楊小樓很久的老角，而這些票友又都是夠水準的人物，連檢場的都請追隨老譚多年的劉十擔任，劉十並且把他徒弟賈文會帶來一同做活，這個小賈後來就傍上了余叔岩達十年之久。

浙慈館沒有電燈的裝備，所以只能每逢星期天演唱日戲一場，每位票價是銅元十枚，必需有會友介紹，方可購票入座觀賞，因之聽戲人的程度很高，品格不雜，每場能賣三十幾塊現大洋，可是園租和後臺開銷就得每天五十多塊，不足之數統由會長樊棣生一人墊付，這也算是好者樂之。那時最燴炙人口的戲有王君直和賈福堂的《捉放宿店》，余叔岩與王長林的《失印救火》，章曉珊與陳遠亭的《打雁進窰》，世哲生的《鐵籠山》，林鈞甫旳《娘子軍》，丹庭家兄的《探莊》、《雅觀樓》，以及張小山、關醉禪的《醉打山門》。最整齊更罕見的是一齣《交印刺字》，由恩禹之飾宗澤，喬蕙臣之岳飛，松介眉的岳老夫人，趙芝香扮岳夫人李氏，王又荃之岳雲，諸菇香的銀屏小姐，這齣戲唱紅以後，與家兄之探莊，和余叔岩之臙脂褶同為各大堂會中必點之好戲。

叔岩在春陽友會走票時期，曾在當年的總統府內，謀得個掛名的差事，每月拿乾薪，上班與否聽其自便，他之能以彙緣得入總統府，這裡面有個緣因，當初前清光緒晚年，他在天津下天仙演戲時，有一王文卿在直隸總督衙門做事，是袁世凱跟前的一個大紅人，頗為親

信，王文卿那時常在公餘之暇，往「下邊兒」（天津人稱三不管及日法租界為「下邊兒」，因其地勢較城內及河北均窪下也）去聽戲，見叔岩幼年聰明，唱做可愛，日久日久相識即收余為義子，往來近密，宣統初叔岩倒倉輟演，袁亦被放回沮上，王文卿失勢隱居津沽，民國肇建袁任首屆總統，王亦從龍北上，膺公府要職，叔岩適閒家居，乃謁王求事，雖職卑薪微，對家用固能沺注也。近有人謂「叔岩一度在袁府為官，係因與袁寒雲交好甚厚，云云」，為此言者，如年齡尚未及花甲重遇，則民國六年之張勳復辟，民國八年之直皖戰爭，猶未履世，而以臆度之辭，侈談洪憲以前事，宜其顏厚如鐵，不畏人之齒冷也。

因利乘便拜入譚門

前文已然一再談過，余叔岩對於譚派各戲之唱腔、咬字、發音、氣口、身段、地方、做表、神色，無不用心學習，又恐個人在臺下觀摩，每覺記憶難週，力有未逮，且常顧此失彼有欠周詳，既入春陽友會，所識譚派票友更多，每遇譚演營業戲時，無論其在內城外城，亦不計其路途遠近，必互約二三同好，屆時購座往觀，有人專記其腔調韻味，有人記錄其做工身段，分工合作各負專責，散戲後同至附近小飯館中聚餐，互相交換心得，此一辦法，進步最快收效最宏。

包緝庭談京劇——笑隱堂憶故

198

叔岩如此鑽研猶未以為滿足，四出託人向譚關說，求其收錄叔岩為弟子以傳衣鉢，詎譚以平生不願收徒為由，一口拒絕，任何情商始終不允，余亦無如之何。在袁政府時代曾仿晚清舊制，經常傳喚諸大名角入總統府演唱，有時清唱，有時彩鸞，雖不因襲「供奉」舊名，但亦稱為「承應」，仍有入內當差之意。凡此種種，向歸王文卿管理，以致叔岩嘗得風氣之先，每值譚將入府承應，則先佇候於居仁堂門側，睹譚降車，趨前攙扶，引導入休息室侍奉煙茶，伺候週到。所以譚老進總統府承應傳差，在精神享受上，比一般同業多少有個照應。

也就在這段期間內，不料發生了一椿很傷腦筋的事情，幸得余叔岩迎刃而解，譚家父子對之非常感激，所以叔岩拜師的事，也就水到渠成了。

事情的起因是這樣的，老譚每次入府演戲，只能領到現洋二十元，在譚氏本人是不大計較這些瑣事，可是他的從人對這微薄的待遇，非常不滿，常向人說：「從前宮裡頭傳差，那是為伺候老佛爺，現在改了共和啦，怎麼總統府也要傳差，可是錢又給的那麼少，以前皇宮裡傳一趟差，還給四十兩哪，如今拿的這兩個錢兒，還合不到原先的十五兩銀子呢。」這雖是隨便閒談，但日久天長，一來二去的把這些話，就都傳到總統府管理劇務的王文卿耳朵裡去了。王文卿這個人頗工心計，他聽到這些話，當時神色不動，表面上未置可否，卻暗中關照了軍警方面的人，教他們到大外郎營一號譚家去，面見老譚去說：「您現在年高望重，不宜過於勞累，應該在家好好的保養，多多休息才是。」同時並示意內外城各大戲園子及各會

館和各大飯莊子，不要再約老譚演戲。這麼一來，足有好幾個月，連戲館子帶堂會裡，都看不見譚之音容，不但一般譚迷感到恐慌，就是譚之一家大小也覺得心裡不是滋味。

有人看出這個僵局不易打開，便向從人進言，說「這個禍總算是你闖的，解鈴還需繫鈴人，你想法子把這件事化解了，現在的梨園中人惟有余叔岩，能在王文卿跟前說得進話去，莫若你親自去找他，代為說項，保險可以十拿九穩解除了這條禁令。」譚家一想這話有理，當天晚晌就去面懇叔岩代為疏通，並許以事成之後重禮相謝。叔岩立即應允一定努力辦成，而且表示得很漂亮，就是把事情辦好，決不收受任何謝禮，只求在老譚面前代為通融，准許叔岩拜列門牆，譚家也就答應一定辦到，興辭而去。第二天叔岩就進府向王文卿關說解釋，王亦只好給這個面子允許恢復老譚的舞臺生活，但有個附帶的條件：就是譚在對外演出之前，必需先進總統府來，唱一場戲，表示賠罪的意思，並且指定戲碼是《珠簾寨》。叔岩給了譚家回話，果然為期不久，譚家就授意叔岩教他遞了門生帖子，又過了幾天就舉行了拜師大典。譚氏亦履行諾言，到總統府去唱了一齣《珠簾寨》，據說那天譚老闆是憋了一肚子窩囊氣，表面上還得假裝笑臉，見人都得敷衍，真果是「身在矮簷下，怎敢不低頭」，惟有逆來順受，這就叫「養家不致氣，致氣不養家」。

譚派傳人得來不易

　　袁世凱坐了三年多的民國大總統寶座，還不過癮，又要登基即帝位，想嚐一嚐當皇上是甚麼滋味，於是在民國四年就成立籌安會，授意各省勸進，老袁還一度扭捏做態，半推半就，終於是冬下令宣佈明年（民國五年）元月元日改元為洪憲元年，不料在登極大典的前一星期（民國四年十二月廿五日）蔡松坡與唐繼堯在雲南起義，老袁只做了八十三天皇帝夢，在民國五年三月廿二日，便宣布取消帝制，從此憂鬱成疾，他這一口悶氣，可比上次譚鑫培唱《珠簾寨》厲害多了，病了兩個半月，在丙寅端陽後一天（陽曆六月六日）節交芒種他於中午就「龍馭上賓」了。洽巧因逢五月節的關係，譚鑫培在文明茶園連演三天，五月初四是與郝壽臣合演《空城計》，初五是與王長林合演《奇冤報》，初六是與李連仲合演《打鼓罵曹》，就在這天下午四點多鐘，老譚剛下後臺尚未扮戲之際，就有人報告他，說「老袁死啦」，他吁了一口長氣，面露微笑甚麼話也沒說，即至到了臺上演至第三場，唱到「昔日裡韓信受跨下……」一段快板時，口齒鋒利，精神憤慨，把一腔怨氣都從唱腔神色中流露無遺，到了大宴群臣之後罵張遼時，在老詞的應念白口之外，又加了「狐假虎威，狗仗人勢，你是個甚麼東西」他這一突加新詞把飾張遼的汪金枕給罵得一怔一怔的，最後只好是無言而

退，誰也沒有料到他是聽說老袁已死，想起當年受王文卿等人的惡氣，有感而發，可是後世學譚的老生，也把後加的這幾句白口照樣兒念出，奉為圭臬，彷彿倘不如此就不夠譚派似的，殊不知這幾句雖念韻白，仍是京白的聲調，尤其最後之「甚麼東西」四個字，既不類正工老生之口吻，更不應出諸天下名士襯正平之口中，如此盲從亦頗可笑。

叔岩拜譚之後，每天吃完晚飯，必到大外廊營譚家去報一次到，有時侯高朋滿座盛友如雲，叔岩只有側坐一隅聽人家高談闊論，說古道今，他連答一句碴兒的機會都沒有，實際上他也沒辦法從旁插言，因為那時他才廿五六歲，人家所談的，他不是還沒趕上，就是根本沒聽說過，只有恭陪末座緘默無言，等到更漏已深，座客都走了，老師也累了，他也就快快而歸，如此者一晃兒就好幾個月過去了，好似程門立雪，備極難辛，任甚麼也沒有學到，亦可見學戲之難。

好容易有這麼一天，賓客們散得早，只有譚氏家人和叔岩等圍坐在煙榻前陪侍，老譚一時高興對叔岩說：「你來的日子不少了，我該給你說兩齣戲了。」叔岩一聽，今天老師居然肯於自動吐露出教戲的口話兒來，不禁心花怒放，但又不敢喜形諸色，惟有必恭必敬的站在一旁且待後命。老譚接著就說：「你年紀還輕，我先給你說『五塊白』。」這五塊白，都是紮白靠的老生戲，內有《鳳鳴關》的趙雲、《汜水關》的楊袞、《葭萌關》的馬超、《過巴川》的嚴顏和《太平橋》的史敬思。這五齣都是開場戲，《鳳鳴關》是在《天水關》收姜維

之前，趙子龍力斬五將的故事。《泜水關》又名《錘換帶》，是楊袞以楊家梅花法盡授與義子高懷亮，並以銅錘擊趙匡胤落馬，見現出龍形不忍殺害並下馬降順，趙許以日後登極，封贈王位並解紫金帶交楊，以為將來信物。《葭萌關》一名《夜戰》，但與今日所演者不同，重唱不重打，馬超之扮像，戴白夫子盔、紮白靠、掛黑三，在民國十年以前平津等地均如此演法，數見不鮮，六十歲以下未見過開場《夜戰》者，每怪《取成都》馬超掛髯口，為突如其來，殊不知其固有所本也。至民國十二年秋李萬春、尚和玉先後自滬北上，始將現在流行之《兩將軍》傳至北方，而開場戲之《葭萌關》遂遭淘汰矣。《過巴州》乃張飛智收嚴顏故事，因張飛由淨角扮演，故嚴顏歸武老生應工，今之演《金雁橋》者嚴顏一角亦不勾臉，實源於此。《太平橋》乃朱溫邀宴李克用，欲於席間謀害之，幸賴史敬思救護脫險，行至太平橋遇伏，史與賊將卞意隨同歸於盡的故事。

其實這五齣戲，余叔岩早已就會，但在老師面前不敢說曾經學過，仍須故作不知俯首聽命，可惜老譚只給他說了一齣《太平橋》，即因病去世了。叔岩在其譚師死後四個多月，才正式登臺對外公演，也就是本文第一節中所談的那三天京兆水災大義務戲。直到民國八年搭入梅蘭芳的喜群社在香廠新明大戲院演出時，始將這些罕見的冷門老戲，次第貼出陸續與觀眾相見，譬如民國八年舊曆二月初二演《葭萌關》，同月初七演《太平橋》，同月十二演《錘換帶》，雖非盡係譚傳，但皆間接得自錢金福等人，仍屬於譚氏之一脈也。

或有人說，「老譚之收叔岩為徒，係因與總統府為演戲鬧僵，賴其從中斡旋，不得不收，乃迫於勢耳，故終其生只為之說一開場戲《太平橋》而已。」此說殊不盡然，蓋以經常上臺露演之名角，雅不願授徒教戲，因口講指劃教一齣戲，比自己登臺演唱一齣，其勞累情形，不啻倍蓰，況譚舊有珂芙蓉癖，遲眠宴起早成習慣，但能偷得半日閒暇，尚須培養精神，豈能效以教戲為業者，終日孳孳誨人不倦耶。雖其子譚小培，其婿王又宸，且未獲其親授一劇，遑論入門較晚之余叔岩乎，譚氏生前謂其子及婿云「你們不要指望著我給你們誰單獨的說一齣戲，我在臺上演唱，也就是給你們看的，你們要留心的聽，用心的記，自能受益非淺。」由此可見譚之對小培、又宸尚且如此，又何藏奸之可言。余叔岩之能以得稱譚派傳人，有百分之六十是「用心聽」、「留心記」從臺底下得來的。「丹朱之不肖，舜之子亦不肖」譚鑫培倘在泉下有知，當亦同此一慨矣。

因談余叔岩與春陽友會，兼及拜譚經過，拉雜寫來不覺盈牘，姑止於此，嗣後再有機會，當再談些別的梨園掌故。

國劇學會和李世芳

最近偶檢舊篋，從故紙堆中，發現一張陳舊的照片。這是當年北平富連成科班第五科部分學生，赴北平和平門內絨線胡同齊如山先生主辦的國劇學會參觀後，在該學會院中所攝之紀念照片，算起來已逾四十年的舊事了。

這張照片是筆者於民國五十一年夏間，在臺北得自李世芳遺孤。雖知其名貴可珍，只惜此中人物，究屬誰何？非僅李家孤女難以指認，即筆者自幼沉涵廣和樓中幾三十年，對於這張照片，亦只能認出齊如山喬梓，葉龍章、盛茂崑仲，及李世芳、毛世來、詹世輔、裘世戎四個學生而已。乃持向友朋請教，幸蒙陳紀瀅先生代為指出徐漢生和傅芸子兩位。至其餘四十六名富社學生，則經由名武生孫元彬一一辨識，始無遺珠之憾。這張舊照，距今已超出四十年以上，在梨園史上，極具珍貴價值，未敢自秘，特公之同好，並藉此談談國劇學會和李世芳。

這一幀相片的背景，乃北平國劇學會之大廳前，在院中所攝。其走廊之抱柱上，掛有

「陳列室」三字之小木牌，室內即為該學會附設之「國劇陳列館」。此一機構之成立，係已故國劇大師齊如山先生所創辦。緣於民國十九年八月五日，齊如山隨同梅蘭芳劇團訪美，歸抵北平後，回憶到在美國之種種見聞，不但灌輸了中國舊有的道德文化，而且增進了兩國人民的友誼，可是回到國內一看，連個研究國劇的組織都沒有，更談不到甚麼國家劇院，和國家博物館的設立了。因之便與梅商量，打算創辦一個國劇學會，附設國劇陳列館，以為愛好此道者聚會研討的場所，把有關國劇的文物，公開陳列，供人展覽。梅蘭芳當然贊成此一建議，並願將此次訪美置辦旳行頭、衣箱，及一切道具，都捐贈出來。雖然有了這個具體的辦法，但這筆開辦費，以及經常費用，仍非咄嗟立辦的事。一再拖延，直到民國廿三年，宋哲元就任冀察政務委員會委員長之際，山東省主席韓復榘到北平來，與宋會商軍政要務。韓也是戲迷，對國劇異常愛好，平素對齊如山大名備致景仰，此次來到北平，渴欲一見，經人介紹，親至崇文門內西裱褙胡同卅一號齊家，登門拜訪。二人一見如故，相談甚懂，齊便談到有意創辦國劇學會，和陳列館的抱負，並告以苦於開辦費和基金無著，難以實現這個願望。韓當即慨允幫助一筆款項，以為開辦和基金的費用。後來韓回山東不久，便將此款匯來，齊如山便在和平門內絨線胡同租了一所兩進大四合房，國劇學會才得順利開辦，以每天所售參觀券收入款項貼補經費。廿五年秋季，梅蘭芳自滬返平，留住月餘，曾往該學會參觀數次。到了廿六年夏天，因經費支絀，便遷移到宣武門外虎坊橋大街路北。七七事變以後，北平淪

入敵手,齊如山恐日本人覬覦這批文物,予以劫奪,便不敢再公開展覽,將所有珍貴資料,裝存於若干大木箱中,送到宣武門大街德昌棧倉庫中寄存,這是民國廿七年春間的事。八年抗戰,終於勝利來臨,民國卅五年秋天,齊如山託袁同禮說項,向故宮博物院院長馬衡(叔平)商借得前門內東長安街霞公府南夾道六十一號之A「舊堂子」房產一所,作為恢復國劇學會與國劇陳列館地址之用。這所宮殿式旳房子原是清代帝王用作祭祀之處,民國以後,向歸內務府管理,宣統出宮,故宮博物院成立,即歸該院管轄,因久無人居住,荒蕪多年,房屋滲漏不堪,院中草深沒脛,齊如山把地方接收過來,除了僱人修葺房頂,並動員了全家少壯,掃除草荄,連同齊先生的朋友梁實秋、吳延環、陳紀瀅、王向辰諸位,也都幫忙,參加拔草工作,經過月餘,才整修乾淨。把大殿三間,闢作陳列室,供人展覽。院中有一座更衣亭,是當初皇帝祭祀之前,更衣休憩的地方,便改為貴賓招待室。其餘各房、劃為職員辦公和住宿之所,仍聘原開辦時負責管理之徐漢生君,擔任駐會管理員,於三十五年冬季,重行開辦。沒想到,只有兩年的功夫,北平即遭遇圍城之厄,齊如山亦於卅七年底,偕同子、媳飛抵上海,小住月餘,遷至臺灣。國劇學會中所有文物,均未能運出。卅八年六月,齊曾接到王向辰夫人陳璧如女士自北平來函云:馬彥祥(馬衡之子)欲接收國劇學會,經王夫人與之交涉,並面見馬叔平,始得暫告了結。遂將會中所有物件,均運回齊府保管,而將霞公府之房屋,交還故宮博物院收回。此為國劇學會十餘年來之興衰沿革。

關於圖中人物即此幀照片中第一排右起第一人為徐漢生，穿長袍馬褂蓄有微髭者。據聞其原籍為湖北，生於漢口，至年齡則與齊如山相彷彿，今如健在，亦將近百歲之老人矣。彼與如山先生係多年老友，當齊氏創辦國劇學會之始，徐即被邀充任管理員職務。歷經播遷，以及裝箱存儲，亦皆賴其朝夕孜孜，胼手胝足。此項寶貴文物，自卅八年以後之情景如何，已不可復知矣。

此照片中唯一穿淺色西裝者為傅芸子，鼻架眼鏡，右手持呢帽。此公似是北平旗籍人，乃彼時北方新聞界知名之士。偶在各報發表劇評文字，民國廿二年至廿六年之間，曾主辦《國劇畫報》。其弟傅惜華在北平西長安街北平廣播電臺服務多年，弟兄交遊素廣，尤其與梨園界中人，更多稔識，各劇院中多為之備有長期座位，其所辦之《國劇畫報》，出版一百餘期，至蘆溝橋變起，始停版，抗戰勝利後，亦未復刊。

圖中學生自右至左的第三人，即為李世芳，原籍山西太原，生於民國十九年，乳名福祿。亦可謂之為梨園世家，因其父李子建，乃梆子花旦，其母李翠芬，工梆子青衣，以《打金枝》之公主最稱拿手。世芳十一歲時，隨其父母至北平，是年（民國廿年）春，山西梆子班大隊人馬，齊集故都，演於大柵欄廣德樓，後又移至西珠市口華北戲院（原名文明茶園），彼時北平人士久不聞秦腔，趨之若鶩，獲利甚豐，連演半年之久，始各返晉。李子健夫婦即在北平置產定居，並託人介紹把世芳送進富連成習藝，補入第五科。世芳從小時候，

就生成一副美人胎子，扮出戲來，雖是宮女丫環，也顯得眉長翠黛，目含秋水，鼻如懸膽，口似櫻桃，處處都合乎豔麗標準，深得各位教師的喜愛。尤其幸運的是他的開蒙老師，乃富社二科青衣李連貞，當其入科之始，葉社長便看出來這是很好的一塊青衣材料，便囑連貞善加培植，給他開蒙的第一齣戲，是《綵樓配》，這齣戲學了將近四個月，才准許他登臺試演。可惜次年春天，連貞即因病不能上課，不久逝世，於是又將世芳撥入蕭連芳座下改習花旦戲，如《鐵弓緣》、《掃地掛畫》、《董家山》、《閨房樂》、《翠屏山》，並從蕭長華學《拾玉鐲》、《雙釘記》，又從蕭連芳學《獨占花魁》、《浣花溪》、《查頭關》、《五花洞》、《五湖船》、《雙沙河》、《雙搖會》、《貪歡報》等戲，其像貌之秀媚姣豔，與做表之細膩傳神，漸為觀眾所注意。入社雖僅兩年，能戲已學得不少，但因前有青衣陳盛蓀、花旦劉盛蓮，故只能在前場露演，除《獨占花魁》及《雙釘記》外，無緣能列壓軸，更談不到獨當一面矣。在民國廿二年中秋節後，富社內部突然發生非常變故，即李盛藻、陳盛蓀、楊盛春、劉盛蓮等均受蔡榮貴老師之邀請，聯袂赴滬，致富社宛如樑柱盡撤，頓呈大廈將傾之勢，最顯著者，厥為廣和樓中，上座銳減，一般顧客咸興後繼無人之嘆。葉春善素以沉著鎮定，知人善任著稱，經此變生肘腋，危急存亡之際，立命葉盛蘭迅為五科旦角李世芳、小生江世玉等趕排《得意緣》帶《下山》，晝夜督練，剋期完成。上演之日，果然一鳴驚人，闐動九城，而李世芳之名，遂亦不脛而走。以後不僅獲膺童伶主席榮銜，即執富連成

旦角牛耳，亦達五年之久。在此期間，尚小雲見義勇為，先以所藏之《酒丐》劇本，交富社為葉盛章及李世芳、毛世來排演，又親為李、毛排老戲《佛門點元》（改名《金瓶女》）、《玉虎墜》（改名《娟娟》）、《盜紅綃》（改名《崑崙劍俠傳》），並親授李世芳、葉世長合演生旦對兒戲如《武家坡》、《汾河灣》等，葉社長見尚如此熱心幫忙，為攏絡計，乃於民國廿年之冬，使世芳拜尚為師。不過人生聚合靡定，後尚竟因細故與富社鬧反，凶終隙末，不再來往。富社乃另聘老伶工張彩林（張盛利之父）入社執教，專授世芳習梅派戲，如《霸王別姬》、《紅線盜盒》、《鳳還巢》、《廉錦楓》等。報章雜誌，競相列載，佳評潮湧，莫之與京。劇評家吳幻蓀等捧李最力，且界以「小梅蘭芳」徽號，大肆宣揚，傳遍遐邇。民國廿五年秋季梅畹華自滬返平，留住月餘。其時富社葉社長已去世，由其長子葉龍章繼任，乃挽託齊如山出面介紹，使世芳、世來同拜梅氏為師，聲名益震。

民國廿六年初春，北平《立言報》發起票選「童伶主席」，由吳宗祜主其事，吳亦屬業餘劇評家，專為《立言報》寫菊苑消息，梨園界為之上諢號曰「忙子」，其為人處世情形，可以概見。此一選舉以富連成社第五科，及北平戲曲學校「德」、「和」兩期之男生為對象，女生不與焉。每日在報端公布各人得票數字，用以徵信，富社方面若江世升、閻世善、李世芳、毛世來等，均名列前茅。戲校諸生，則以宋德珠、傅德威得票較多，其他若蕭德寅、洪德佑等，亦均榜上有名。最後結果，以李世芳獲票最多，當選為童伶主席。此時

富連成科班，已自廣和樓移至華樂園演唱日場。華樂園主萬子和，特於世芳榮膺童伶主席加冕之日，擴大慶祝，在門前搭彩牌樓，花籃聯幛羅列滿堂，盛況空前，無與倫比。次（廿七）年八月廿七（舊曆戊寅年七月廿六）日，世芳滿科，在華樂日場演《太真外傳》為畢業紀念戲，上座滿堂，觀眾如堵，但此時世芳嗓音已近倒倉期，續演未久，即脫離富社在家養嗓。每日黎明即起，由其和平門內半壁街住處，步行到天安門左側，在清宮太廟後河喊嗓，後又改在中央公園社稷壇練功。在這一段時期，已有人給他介紹了姚玉芙之女寶珪，與之結識為友。姚小姐那時已是高中畢業，每日清晨亦自其前門外甘井胡同家中，乘電車到公園，社稷壇之五色土傍，陪伴世芳練功喊嗓。兩人經常偎倚漫步，似鰈如鶼，儷影雙雙，情話喁喁。大約早十點敲罷，始各分手回家，在中飯午睡後，世芳再至姚家，與其未來岳父姚玉芙研習梅派各戲腔調身段，因其業師張采林，已於廿六年端節逝世，世芳既屬梅門弟子，又是姚家的準嬌客，玉芙為梅配戲數十年，對之自是知無不言，言無不盡。又延近隣王少卿（乃鳳卿次子，瑤卿胞姪，家住大馬神廟，與甘井胡同均位於煤市街南口，步行兩三分鐘可達，為最近隣居）為之操琴調嗓，日常如此將近兩年，嗓音漸復，雖尚缺乏亮音，不過上臺唱一場整齣大戲，是足夠應付的了。在廿九年春夏之交，一般捧角家如吳宗祜等，又鬧動著選舉四小名旦，由李世芳、張君秋、毛世來、宋德珠四人膺選。這時毛、宋早已自成一軍，挑班露演。張君秋猶在馬連良旳扶風社搭班，但已炙手可熱，日益紅紫。惟有李世芳，還在韜光養晦，

尚未組班。可是四小名旦的順序，他仍居首席，足見當時一般觀眾，對之是如何嘉許，如何期望了。就在這年秋末冬初，由姚玉芙介紹，當年梅劇團承華社的總管李春林為之組班，定名為承芳社。是年十月，北平國劇欣賞會主持人吳幻蓀、吳宗祜等，組辦了一場四小名旦合作戲，演於西長安街新新戲院，戲碼是《白蛇傳》，由宋德珠演《金山寺》，毛世來演《斷橋》，李世芳演《合鉢》，張君秋演《祭塔》，這是世芳輟演兩年後，初與觀眾晤面。

旋於十二月廿一日承芳社組成，首演於大柵欄三慶戲院，前場有高盛麟之《挑華車》，貫盛習、袁世海、裘世戎之《失空斬》，大軸由世芳與江世玉、張盛利、朱盛富合演《廉錦楓》，由白登雲司鼓，王少卿操琴。（白登雲乃富社六科老生白元鳴之父，為程硯秋打鼓多年，與周昌華同為秋聲社文武場領導，自程退隱青龍橋始外出搭班。）陣容堅強，頗具號召力，因之票房紀錄頗為不差；尤以二旦用賈世珍，小花臉用孫盛武，對主角之陪襯烘托上，大見功效。從此每週在華樂、吉祥、長安、三慶等戲院，輪演一次，民國卅一年，並應約赴石家莊，在昇平舞臺演半月。此後又到青島、天津，各演一期。亦曾到上海黃金大戲院演出一期，最紅的一齣戲是李世芳與袁世海的《霸王別姬》，王少卿操琴。民國卅二年回北平，創排新戲「百花公主」，係以梆子「百花點將」劇本改編，袁世海飾巴勒鐵頭，孫盛武飾不花娘娘，首演於華樂戲院，極為鬨動。是年夏天，與姚寶璉在北平觀音寺惠豐堂飯莊舉行婚禮。至抗戰勝利後，民國卅五年春末夏初，上海來人邀葉盛章、盛蘭、世長弟兄赴滬演戲，

旦角即約李世芳，彼時李以北平時近歇夏，與其在北平休息，何若往上海走走，因之簽約，與葉氏昆仲同行抵滬，演於四馬路天蟾舞臺。葉盛章的《酒丐》，葉盛蘭的《呂布》、《周瑜》都用世芳做配角，偶然演單齣正戲，也是派在倒第三的戲碼，沒有唱大軸戲的機會。同時葉氏昆仲人緣不洽，報界議論紛紛，上座情況不無影響。世芳每晚完戲，必到馬斯南路一二一弄八十七號梅蘭芳家中請益，在各報攻訐最烈時，梅勸世芳藝人應珍惜羽毛，此次既不得意，則演完一期曷不退出，另謀發展。故世芳與天蟾約滿，立即退出葉劇團，遷居梅家暫住。每日由王少卿為之調嗓，與梅之子女葆玥、葆玖，同室學戲，每天下午梅必親自指點。假這時世芳不但技藝大有進步，嗓音亦日見好轉。光陰似箭，瞬即秋去冬來，世芳聞言慧珠與胡少安，正在南京中央大舞臺上演，曾到南京游覽，在中央後臺與師姊言慧珠暢淡甚久。假如那次他在南京，有人約他組班上演，或則另有他適機會，則亦不必急遽回平，便可逃脫墜機浩劫，寧非定數。

　　世芳由寧返滬，適梅蘭芳應中國大戲院之邀，在十二月下旬公演一期，其預定戲碼中，有一齣《金山寺》帶《斷橋》，梅氏為捧愛徒，特命世芳演青兒。彼時梅劇團中二旦一席，姚玉芙早已輟演，由梅門弟子魏蓮芳承擔，小青一角換了李世芳，魏之心中自然不大舒服，只是敢怒而不敢言罷了。第一天（卅一）演畢，世芳頗獲好評，前後臺無不讚揚，嗓子既好，與其梅師配合身段緊湊，如影如形。到了後臺魏蓮芳就向他低聲說：「師弟你這麼一

唱，我可就沒有飯了。」世芳之返回北平，原在去留兩可之間，今見魏之醋勁，形諸言色，才決定非走不可。一月一日，李在興中學會演《廉錦楓》，二日再在「中國」演《斷橋》，演罷之後即向楊寶森太太情商轉讓飛機票。唯其臨時決定回家過年，才踏上這一架危機。當

卅六年一月五日（即舊曆戊戌十二月十四日）凌晨，世芳離開梅家，馳車至龍華機場，登機起飛。當時前往送行者，僅其師兄張盛利一人，世芳回憶兩次蒞滬時，在場候接者，擁擠不堪，爭睹豐采。如今凋景殘年，鍛羽而歸，送行的人，只有一位，在嚴寒的季節，看到這淒涼的場面，曷勝唏噓。盛利見他踏上中航飛機扶梯，拱手告別時，是頭戴水獺皮帽，身披皮領禮服呢斗蓬，內穿碎花藍緞灘羊皮袍。詎知這架飛機起航不久，到了青島上空，也不知是氣候惡劣，雲層過低，抑或機件發生故障，在距離青島東南方，廿餘里的勞山附近（屬即墨縣轄境），撞在山峰上，墜落之後立即起火焚燬，全機載運五十餘人無一倖免。此一噩耗傳出，立即震驚了大江南北，因為中航班機，在空中失事，這已是第三次了。李子健在家中前一天即接得電報，知其子即將返平，姚寶璉亦準備了涮羊肉為良人接風。久候不至，向中航公司打電話探詢，才知飛機出事。翁媳馳至西交民巷中航公司查問，見名單中果有李世芳的英文名字。這時偌大的辦公廳擠滿了遇難的家屬，哭聲震天，公司方面當即聲明立即派機，先到出事地點，將屍體運到濟南，另派飛機載運家屬前往認屍。李子健準備親自前往，而姚寶璉哭著鬧著也要同去。此時姚家有人聽到公司中人說起「所有運濟屍骸均已殘缺不全，面

目全非，不易辨認」，誠恐他們翁媳到了濟南目睹慘狀，受不了這種刺激。遂即一面攔阻他們都不必去，一面電知上海梅家，派人赴濟南認屍。梅即挽請張盛利前往，因只有他一人曾見到世芳登機時穿戴之衣帽，易於辨認。此時富社三科花臉陳富瑞正在青島大舞臺搭班演戲，聞此消息，先趕到勞山失事現場，會同中航人員，將全部屍體運到濟南。此時盛利亦到，陳、張二人並約請濟南梨園界權威，著名打鼓佬劉友林，出面幫同料理善後。因自世芳組班起，一向為其司鼓之白登雲與劉係換帖盟兄弟，以劉在山東地面人事熟識，方便不少，不過關於認屍一事，實在困難，因所有屍體均已燒成焦炭，無從辨認。最後還虧張盛利在一具屍體下面，發現了一小塊藍緞面灘羊皮衣角，才斷定這是世芳的遺蛻。棺殮以後，先在濟南開了一次追悼會，然後運回北平入土安葬。一代名伶，正當英年，突遭慘變，合恨以歿，實在可惜。世芳遺有一女，民國五十六年曾隨其姑——世芳胞妹——來臺北，彼時正參加一綜藝團獻藝，因其不願談及傷心身世，亦不願與其父生前故舊見面，現已不知所之矣。

四大霉旦與四大糟旦

談到四大霉旦，應首先自黃桂秋說起，黃為南籍，幼在滬上習藝，演青衣花旦戲、嗓音甜潤，面目姣好，民國十五年秋後始到北平，初搭散班，是年十月十日在三慶園搭票友下海之項鼎新班，演《女起解》，碼列倒第四。旋經人介紹拜晚年之陳德霖（時陳已屆六五高齡）為師，每日必往東北園陳之寓所用功習藝，勤奮不懈。民國十六年中元節後，因陳師介紹得入余叔岩之勝雲社，但遇有生旦對兒戲，余仍以其岳丈——陳德霖合演而不用黃。此種不合理想之搭班，當然難望長久。民國十七年之春即搭入馬連良之春福社，以取代關麗卿為二牌旦角，不拘泥於青衣一行，如《浣花溪》之任蓉卿、《穆柯寨》之穆桂英青衣花旦刀馬戲亦所常演。夏間隨馬全班赴滬，秋季始歸。首日於北平中和園與馬合作《探母回令》，以王琴儂飾蕭太后、龔雲甫之佘太后，姜妙香之宗保，曹連孝之六郎，王長林、馬富祿分扮二國舅，在當時此一堂角色，已屬可遇而不可求矣。次日又在同一場地演馬新排之全部《青風亭》，自產子起至殛子止，桂秋飾周桂英，名乃大振，至十月中旬高慶奎赴滬返平，倩人

約之合作，黃即跳槽加入高之慶盛社，演出甚久，至翌年秋又回馬連良班，再度與馬同應滬

邀，至年底始返，雙方終於分袂。民國十九年舊曆元旦起，北平市公安局取消「不准男女合

演」之禁令，黃遂與坤角老生楊菊芬合演《四郎探母》於北平吉祥園，時為上元前四日也。

這年北平平門內新華街北口，新建了一座中天戲院，開張後營業不佳，便擬改演京

戲，此際黃桂秋正在醞釀組班出演，由於各戲園均無檔期，只好與中天簽約，議定每星期只

唱一天，言明每週一為演期，第一天是五月廿六日（陰曆四月廿八），大軸黃自演新排初演

之《姜皇后》，壓軸是言菊朋《法場換子》頭天打砲，只賣了二三百人，當然賠錢。第二期

言菊朋演《賀后罵殿》，壓軸特請陳德霖與郭春山合演《昭君出塞》，戲碼雖硬仍不免虧

是陰曆五月初六日黃桂秋特演雙齣，先在倒第三與芙蓉草演《頭二本虹霓關》，再在大軸和

累，黃與中天之約從此即告中止，不久陳老夫子即於是年閏六月初二日逝世。黃鑑於業師已

故，在北平成班又須賠錢，因之失意南歸，而留下霉旦之名。亦有人謂其在北平時曾因桃色

事件觸怒於北洋某軍閥，致項上被砍有刀傷一處，因而一般傳說話劇《秋海棠》，即係影射

黃之軼事編成，此一傳說，在抗戰期間，甚囂塵上。黃回南後即在各地跑碼頭，民國廿二年

曾遠至東北，在長春四馬路新民戲院與老生趙化南合作達三四個月之久，其後仍回上海，

以唱戲教戲為生，不時在皇后、黃金戲院露演。有子一人，幼入上海戲校習小生，名黃正

勤，與現在臺灣之劉正忠、周正榮為師兄弟，也就因此關係該校教務主任關鴻賓即延聘黃

入校執教，所有顧正秋之《春秋配》、《雙官誥》、《硃痕記》和《別宮祭江》等戲，均為黃所親授。

黃桂秋在北方戲運雖蹇，但在上海教出來的角兒不少，且有黃派之名稱，其後下落不明。

第二個霉旦就該談到徐碧雲，徐碧雲北平人，字繼香，前清光緒三十年生，他的祖父名徐文波，人稱徐五，外號徐胖子，演小生甚出名，在道咸年間，與徐小香為同時人物。碧雲之父名寶芳，乃保春堂張梅五（藝名福官）之徒，與名丑蕭長華為同門師兄弟，亦工小生，但不甚知名，四旬以後即不復登臺，不過其腹笥淵博，無所不通，故梨園中人戲稱之為祖師爺。娶妻吳氏，乃青衣吳巧福之女，吳彩霞之姊，與荀慧生之妻為胞姊妹，生有二女，長嫁鬚生貫大元，幼嫁楊小樓之義子楊克明。所生四子，長為名琴師徐蘭沅，曾為譚鑫培、梅蘭芳伴奏多年，已於一九七六年十二月逝世。次名珠元，亦習文場。三名斌壽，習小生，只演二路而已。四即徐碧雲，於民國五年舊曆二月初二日，寶芳送之入栢順胡同俞振庭所組之斌慶社科班習藝，名為十三歲，實則甫滿十一歲也。

清季同光兩代名武生俞菊笙（字潤仙、渾號俞毛包）之子俞振庭，因見葉春善所組之富連成科班，十餘年來事業蒸蒸日上，遠近聞名，見獵心喜，亦於民國四年秋間開始招收學徒，成立斌慶社科班，最初所收多係武行，如武生耿斌福（藝名小小樓）、孫毓堃（小振庭）、花

臉范斌祿（小寶亭）、淨丑兼工之殷斌奎（小奎官）、及其異母弟俞華庭亦習武生，此外尚有其子俞筱庭（後改名俞步蘭，原習青衣，出科後改小生）及花旦計斌慧（藝名小桂花）、丑角朱斌仙（藝名小壽山）等等，均為該社之頭科弟子。徐碧雲亦於此時與其習小生之胞兄徐斌壽同時入科，碧雲專工武旦，彼時專任教師為靳湘林（藝名八仙旦），督練甚嚴，以故其所演長靠戲如《奪太倉》、《取金陵》，短打戲如《東昌府》、《殷家堡》，鬧妖戲如《青石山》、《百草山》，武功純熟，出手穩練，其聲譽且凌駕於俞家叔侄——華庭、筱庭之上。

斌慶社自民國五年創立，至民國八年之夏始在內城東安市場之吉祥園對外公演，不過均屬童伶，非惟不能與各大班較短長，且難與久駐肉市廣和樓之富連成相頡頏，適時富連成有三個學生脫離母校，俞振庭便將之盡數約來，以客卿待遇，使之陪同斌慶諸生合演，這三個學生就是丑角小百歲（耿喜斌）、武生趙連升和花旦小翠花（于連泉），同時又約了一位唱工老生五齡童（民國十四年，改名王叔賢，民國十九年，又改名王文源）主演大軸，始得維持小康局面。民國九年，由內城吉祥移至外城大柵欄廣德樓，並增加了扮像韶秀能唱能做的青衣石韞玉搭班，而小振庭、俞華庭、徐碧雲之武戲，俞步蘭之梅派新戲如《嫦娥奔月》、《天女散花》等，亦能號召觀眾，捧角者漸多，已足與廣和之富社相對抗矣。不久，廣德樓接入恩曉峯、十三旦坤班常期駐演，俞五之大班雙慶社、小班斌慶社，遂均被迫移至三慶園露演。

斌慶社自遷移外城演出後，觀眾既多，捧角者益眾，內中有一位前門外著名的大腹賈，每日

招朋聚友定座包廂，排日為廣德三慶之座上客，這就瑞蚨祥綢緞店的東家孟觀侯。

瑞蚨祥鴻記在北平綢緞業八大祥中是最殷實的一家，開設在大柵欄西口路北，與廣德樓只隔兩家，還有座存儲綢緞的棧房設在同街東口內路南，與三慶園比隣而居，裡面佔地很大，既有設備豪華的大廳，又有花木扶疎的花園，名為貨棧，實際上是孟大爺經常宴客的所在，斌慶社移到外城，孟常去聽戲，最初他是捧石韞玉的，不料到了三慶不久石竟病了，石本是旗籍票友清如甫的孫兒，家境貧寒，清本工青衣，所以教自己孫兒也唱青衣，不意誤延庸醫，藥不對症，竟於民國九年舊曆七月十四日夭亡，卒時年方十五歲。石韞玉死後，孟仍去三慶聽戲，不得已而求其次，遂改捧徐碧雲了。

孟觀侯之捧徐碧雲，是從民國十年之春開始，僅有兩年的時間，二人感情已然進步到蜜裡調油，孟氏對徐可謂推心置腹，無微不至，有個現成的綢緞店，做衣服，繡行頭，予取予求，只是無法使之放棄武旦，改工青衣。因為自從石韞玉死後，俞振庭便專心致志要捧紅小老闆——俞步蘭，不僅梅派戲如《黛玉葬花》、《麻姑獻壽》、《千金一笑》，即一般正旦戲亦均屬步蘭之專利，別人不能擅動，孟老闆固然有錢，也不便干涉人家科班內政，在徒喚奈何中只好另聘琴師為徐經常調嗓，單請老師為徐排青衣正戲，以為備而不用，每天用私功兩年之久。俞振庭見此情形，早知日後徐必離斌慶社，便以無適當小生人才為名，命徐除照演本工武旦戲外，並兼學小生，以及反串姿態為俞步蘭配戲，不但演《紅樓夢》之賈寶

玉，即《御碑亭》之柳生春、《玉堂春》之王金龍，亦均由徐扮演，這種政策是為分散徐之神志，不能專心學青衣戲，再者亦可限制其三哥徐斌壽少學若干齣小生戲。這是科班班主與捧角家互相鬥智。

這場冷戰鬧到民國十二年舊曆二月初一日（陽曆三月十七日）才告一段落，因為是日乃徐碧雲習藝期滿，即將出科之前一天，這天三慶園慶祝社白天的戲碼，除前三齣開場戲外，小軸武戲是二科武生俞少庭（振庭之三子）演《薛家窩》，次為楊寶森（於民國十一年之秋帶藝搭班，借臺演戲）演《雙投唐》，倒第三是五齡童與俞步蘭之《法門寺》，壓軸小翠花、王斌芬、小振庭合演《戰宛城》，大軸則由徐碧雲與俞華庭演《金山寺》。從這張戲單上看來，可見俞振庭對即將出科的徐碧雲仍存留挽合作之意，但徐在一年多以前即已憧憬著出科之後獲得自由，既有人捧，便不愁不上座。所以在第二天出科之後，即將燒香焚字、備宴謝師一切手續盡行辦完，便由孟觀侯投資，請出老經勵科王久善和梁華亭兩人出面，為徐組班，並進行長期露演的戲園子，在孟所屬目的地點是糧食店街六必居醬園隔壁的中和戲園，因中和後邊地界與大柵欄瑞蚨祥西棧地界毗連，孟觀覦已久，可惜中和園不肯賣，因梁華亭是中和前臺管事，所以這次為徐成班，邀梁總其大成，就為的是往中和園入股重新翻修，改成一座現代化的劇院，則徐碧雲能以後在此長期演出，這種處心積慮的計劃，當然不能立刻辦到，因中和園自從前清光緒廿六年七月拳匪之亂時，一把大火將中和大門和前院房屋盡行

焚燬，幸未延及戲樓，故而清末民初譚鑫培在此長期演唱時，都是幾根杉木在大門前搭個架子，為懸掛貼海報牌子之用，因陋就簡，從未整修，直到民國十三年陰曆二月十五以後孟覲侯入股成功，才鳩工重建，用了將近半年之久始告落成，是年中秋前五日高慶奎由滬返平，在此初演開臺戲。請看那時的捧角家，為了被捧的角兒有一長期演出的場地，不惜重資另行翻蓋一座戲院，此一舉動，固然不足為訓，究竟亦屬曠世無儔。

王久善、梁華亭兩人為徐碧雲進行組班事宜，辦得異常迅速而又妥善，僅一個半月便大功告成，民國十二年五月五日首在香廠新明戲院日場出演，班名全慶社，採用雙生雙旦雙花臉制度，兩位老生，一是徐之姊丈貫大元，二是甫自富社出科之譚富英，旦角除本人外，又邀小翠花，花臉是架子侯喜瑞，銅錘裘桂仙，武生用茹富蘭，武旦朱桂芳，丑角是王長林與蕭長華，小生是程繼仙與徐斌壽。就憑這份名單就可以挑簾而紅，戲碼又派得硬整，譬如譚、裘之《捉放》，徐與小翠花之《二本虹霓關》，貫、茹之《哭靈牌》帶《火燒連營》。又如裘在開場演《草橋關》，小翠花《馬上緣》，壓軸茹、朱合演《青石山》而以譚富英飾呂洞賓，大軸貫、徐、侯演《法門寺》，都是可以號召得滿坑滿谷的好戲。因徐在科調嗓用私功時即趨時尚鑽研梅派唱腔，又兼其長兄徐蘭沅為梅蘭芳操琴多年，對於梅腔瞭如指掌，碧雲出科後，經蘭沅之介，得入梅氏之門，親承教益，雖未執贄行弟子禮，亦介於半師半友之間。因蘭沅之妻與蘭芳生母為姊妹行，均係小榮椿班主楊隆壽

之女，故蘭芳呼徐為姨夫，其後蘭芳又將胞妹嫁與徐碧雲，二人遂變成郎舅矣。孟觀侯既為徐出資成斑。建築戲園外，遇有外埠戲院派人來北平約角時，亦必盛筵招待，以達成徐之外下人群中亦不失為翩翩佳公子。只是扮上戲一出臺那一份扮相，實在不敢恭維，因他生就一遊願望，徐有一條敲金戛戛玉好嗓子，又是坐科武旦出身，在臺上唱做念打無一不佳，在臺一層皮去，更兼身量矮小，不夠長身玉立。北方人講究聽戲，只要嗓子好，扮像還無所謂；張四方臉，而且時常生青春痘，非脂粉所能掩飾得住的，彼時亦無美容院，不能把臉上刮下南方人講究看戲，一見他那副尊容便涼了半截。北方人講究聽戲，只要嗓子好，扮像還無所謂；

歸。回到北平，常常得自己照鏡子流眼淚，有時氣得自己抽嘴巴，或把臉抓破了。孟大爺見此情形，一面用錢買出劇評人在報紙上大肆吹捧，一面又花錢僱用些無名劇作家編寫許多新戲，以與四大名旦抗衡，所以在民國十四年、五兩年，徐之新戲特多，如十四年三月上旬梅蘭芳教他的前後本《花木蘭》，即梅之私房小本戲《木蘭從軍》改的名。五月下旬排《薛瓊英》，六月上旬排《虞小翠》，七月中旬排《綠珠》，八月中旬排《無愁天子》，十二月排《芙蓉屏》，十五年一月上旬排《褒姒》，中旬排《李香君》，五月下旬排《二喬》，八月下旬排《焚椒記》，十一月下旬排前後部《玉堂春》，十二月中排《蝴蝶盃》，這兩年是徐在北平之全盛時代。到民國十六年舊曆丙寅臘八前三日在中和演完新排之《驪珠夢》，即準備束裝赴滬，將新排的這十幾齣新戲在申江問世，以雪前年不歡而散之恥。臨行之前，孟觀

侯給了他一扣上海某銀行的存摺，並告訴他如果提取千元以上款項時，可先來電報通知，意在言外，就是八九百元可以隨便支取，以防滬滙再度受挫，有此存摺可備不時之需。於此可見孟之對徐愛之深望之切，不料此次去了三個多月依舊報然而回，在廣德樓與高慶奎合演了一次《探母回令》，就此掩旗息鼓，閉門養晦，未再組班，整整歇了一年多，才在中和園組成雲慶社，首日仍與王又宸合演《探母回令》，時陳已年高六十七歲矣。此時梅蘭芳亦適在北平，徐與之姻婭情深，乃向梅學得《霸王別姬》，於十一月下旬初演於開明戲院，以孫毓堃（即小振庭於十四年秋改用此名）飾演項羽，而項伯一角則用許德義，在此三天前，許在同一場地因演《狀元印》與楊小樓發生齟齬，憤而辭出永勝社，故能搭班助演。這兩年來徐碧雲已日漸走霉，在外埠既不靈光，回到北平亦不上座，孟觀侯因之也洩了氣，但徐本人並不服輸，仍作困獸之鬥，於民國十七年底，又將雲慶社強化陣容，聘請老生言菊朋、小生程繼仙加入，演一至八本《玉堂春》，由進京趕考嫖院定情起至監會團圓，參奏劉秉義，拿問收監，王金龍掛冠，夫婦南旋為止，因劇幅太大，分為兩天在開明封箱，雖然上座尚佳，已到夕陽無限好，呈現一片迴光返照的局面了。

民國十八年新正甫過，又帶了雲慶社全班人馬三度赴滬，不久歸來。五月中旬在中和夜場想以曩年最叫座的《虞小翠》，與北平久別的觀眾相見，結果也是上座寥寥，只好藉口歇夏輟演，到八月下旬排了一齣《蕭觀音》，也不得意。從此一曝十寒，忽演忽輟，到民國十

九年中元節前又在開明戲院演了一齣新戲——《前世玉堂春》，以後便與北平觀眾在舞臺不再相見了。據說是因為他在歌場失意，導致心理變態，行動上也就自暴自棄，不自檢點。一次因在街頭調戲婦女，被人扭交警局，以風化拆白罪名，被法院起訴，判處有期徒刑半年，還要服勞役，法官也會拿他開玩笑，教他每天早晨五六點鐘，穿一身罪衣罪褲（雖非如臺上《玉堂春》之紅色衣褲，卻是法院規定的藍布褲裰囚犯制服），在前門以西的大柵欄糧食店一帶通衢，雜在一般罪犯群中掃街推土車，做清道夫的工作，這個勞斗可栽大啦，凡是有看見他的人便在背後指指點點，悄聲指說這就是昔日名角徐碧雲，所以他刑滿出獄以後，無法再在北平立足，只好向外發展，如京津滬漢等大地方都不敢去，惟有東至山海關外，西至陝洛以迄西安，隱匿偏僻地區，整整五年，民國廿四年夏始回北平。是年舊曆八月初八，邀請至親好友，湊成一個無名班在中和園演了一場搭桌戲，雖以獨有本戲《綠珠墮樓》為大軸，無奈北平觀眾對其拆白醜行，記憶猶新，專誠去欣賞的人當然很少，他也自知大勢去矣，摒擋行裝，再度離平遠走外埠，從此消息杳然，不知所終。

第三位霉旦是程玉菁，此人生年月日雖不可考，大約他是民國前五六年間出生，是從漢口到北平去的，很早便在北平前門外大馬神廟王家居住，因王瑤卿在民國五六年間，已近四旬，仍然乏嗣無後，見程玉菁人很聰明，像貌也還端正，感到本身無後，只有兩個嫡親胞姪——就是鳳卿之子少卿和幼卿，自不便過繼外人為嗣，便將程玉菁收為古瑁軒中開山門的大

徒弟，盡一己之所能，悉授於程，十年之後成為瑤卿之第一位衣鉢傳人。在這一段期間內，程豔秋和荀慧生，都是親承教益，對新戲結構，腔調編排，都是瑤卿親自傳授，名揚遐邇，獻贄拜師，王大爺是來者不拒，一律全收，所以後來有通天教主之稱。瑤卿日常習慣，是每天下午六七點鐘才能起床，在他吸煙喝茶吃飯之際，那些每天必到的聊天朋友、學戲徒弟也都陸續來到，大家在烟榻之側，圍坐暢談，有時聊到天光大亮，才相互散去，請想瑤卿焉有餘暇為後生新進一一教導。在民國十年以後，那些小坤角們便由程玉菁代為說腔教戲，排練身段，所有後來成名的坤角，對外說是王門弟子，實多為程所培育，這些位坤角中有一對姊妹花亦每日在王家受教，那就是華慧雯和華慧麟，玉菁慧麟因天天見面，耳鬢厮磨，日久情生，便稟明師父，由師兄師妹結成連理，從此夫唱婦隨，女貌郎才，一時傳為佳話，人人見之皆豔羨不已。

程玉菁教出來坤角，大部分均能成名，馳譽宇內，但輪到他自己登臺，卻是一唱就砸，彷彿天生就帶來了霉氣似的。民國十六年夏天，他靜極思動，便和言菊朋商量，想借用言之又興社的招牌唱兩場戲，因為又興社之班名是民國十四年王鳳卿、幼卿父子請准的，後來讓給言菊朋與小翠花合作，故言有權出借。正巧開明戲院在舊曆五月底，檔期有空，當即約了老旦松介眉、花旦諸茹香、小生王又荃，武旦九陳風、二路老生張春彥諸人，言菊朋雖亦為

包緝庭談京劇──笑隱堂憶故

226

後臺老闆之一，但只唱壓軸戲，不負贏虧之責。這天戲碼是九陣風《泗州城》，松介眉《徐母罵曹》，言菊朋《空城計》，只《觀圖》、《城樓》兩場，大軸頭二本《虹霓關》，程玉菁頭本夫人，二本丫環，諸茹香二本東方氏，王又荃王伯黨，戲本是幾齣好戲，更因新角初次亮相，上座足夠八成，美中不足的是大軸子得了個滿堂倒好。緣因是《虹霓關》對槍的時候，旦角轉身太快，把線尾子掄起來，掛在面牌上，將面部全蓋住了，檢場的幫忙理了半天也理不下來，時間久了，倒好自然就鬨然而至，這是頭天打炮，就遇到不愉快的事了。過了兩週，又在開明演了一次，戲碼新戲《緹縈救父》，玉菁自飾緹縈，張春彥之淳于意，此劇生旦唱工均甚繁重，可惜情節太瘟，不見高潮，唱到一半，觀家紛紛起堂離座，又落得不歡而散。

其第三次演出是民國十七年元旦即丁卯臘八後一天，在開明貼出他個人獨有的本戲，戲名為《丹陽恨》，其劇中故事係演述有孫翊者，乃三國時吳主孫權之弟，吳主既併丹陽，殺其太守盛憲，而以孫翊代之，翊性剛愎，好飲酒，且虐待其下屬，盛憲舊部有媯覽、戴員二人反，遽毀翊，又欲犯其妻徐氏，徐貌秀美有急智，便應諾，而以酒誘醉二人，刺殺之，時吳兵已至，徐夫人持仇人之首哭祭亡夫，全劇至此告終。若論劇中情節尚屬新穎，可惜平鋪直敘，唱不出高潮來，又因其在日場演唱，上座更不合理想，自此知難而退，謝絕歌壇，不再作挑班掛頭牌的奢望了。一晃兒過了三年，他見雪豔琴、章遏雲、新豔秋諸人均已先後崛

起，走南闖北，紅極一時，微至如李慧琴尚能在高慶奎和王又宸兩班掛二牌，自己卻退藏於密，也許是時代所趨，應該坤角當令，便動腦筋到他妻子華慧麟的身上，於民國十九年年底與二十年初，陪言菊朋唱了兩天，第一天是《探母回令》，第二天華慧麟大軸《丹陽恨》，壓軸言菊朋與吳彥衡的《八大錘》、《斷臂說書》，兩場戲演完，票房紀錄依然故我，華慧麟一怒去了上海，程亦銷聲匿跡於古瑠軒中，成了霉旦。

人要是走倒霉運，有時是時勢促成。程玉菁屢遭失意，抑鬱牢騷，經常以酒澆愁，在民國卅一年冬天，有一次晚間他又喝醉了，借酒仗膽子，跑到王瑤卿烟榻前，向王質問，某件事為何處理不公，當時未容分說，撲上前去，就打了王大爺兩個嘴巴，幸而旁邊有人勸阻，將程推出屋外，第二天北平大小各報，均以頭條新聞刊載「程玉菁酗酒毆師」，這個消息不脛而走，因之程在大馬神廟教戲的職業，也就此結束了。

在民國十年以前，北平人喜歡聽戲，固然是一大嗜好。可是那個時期，除了各大小戲園子每天有戲外，在內外兩城還有幾家商場，在每家樓上都有一個茶社，除了賣茶並附設一清音桌，這種清音桌兒與現在臺灣的皮簧票房一樣，唱的人只調嗓子，不必做出身段來，由一位資深有名望的票友總其大成，名為「把兒頭」，裡面的設備有一份文武場面，兩張方桌拼起，另請兩三位內行擔任底包，陪票友消遣，唱的人即在方桌兩旁，或站或坐隨意消遣，唱零段可以，趕巧人到的多，角色齊全，大夥兒唱整齣的也可以，因其說白清唱故名「坐

腔」。全盛時代，前門外有三家，一是廊房頭條路北勸業場三樓上，因經營不善早已停歇。

第二家在觀音寺街路北青雲閣商場三樓，字號是「玉壺春」，後來改為落子館，專演大鼓雜耍。第三家也在廊房頭條勸業場對門第一樓商場二樓，字號是「暢懷春」，當時以這家的生意最好，經常能賣滿座，一則是此處的把兒頭為名淨票胡子鈞，他手腕靈活，交遊廣闊，二則是這家票房擁有一生一旦，生角是馬振卿，乃旗籍人，前清光宣兩朝在內務府做事多年，家境豐裕，唱腔專學譚鑫培，老譚死後拜貴俊卿為師，在第一樓走票大紅後，遂得「馬叫天」之外號。另外一旦，即外號「墨牡丹」之關麗卿。

關麗卿之入第一樓票戲，時在民國九、十年間，此人生得像貌端正，眉目含俏，唱旦角並不難看，可惜他面色黑中帶黃，而又透亮色，所以大家背地裡都管他叫「墨牡丹」，漸漸成了他的外號。不過有時也在堂會戲中彩排一齣，扮出來一點不黑，他不僅在面龐和雙手，即脖項與手臂上均用脂粉厚厚塗抹，對一般觀眾自可掩飾過去，但墨牡丹的外號，卻深深印入人的心裡了。

他之票唱青衣，原宗梅派，後來因王瑤卿遷就程豔秋的嗓音，因勢利導，編出了一種低迴宛轉、字斟句酌的新腔來，亦即流行菊壇，自成一家之程腔。關麗卿就又改學程腔，他之程腔僅具皮毛，並未深入，對於行腔使韻，咬字氣口，全不熟譜。他在第一樓唱《坐腔》，或偶在堂會中票一兩齣程派戲，便被一些捧角家們，恭維噓捧，甚至有人說他的程腔與程氏

本人一般無二，簡直可以亂真了，應該乘此時機趕快下海，眾口紛紜，鬧得連關麗卿本人都不知道自己到底能喫幾碗乾飯了。

從民國十年到十五年這五六年間，是關麗卿私下用功潛心學習的階段，至其正式下海初次登臺，則係十六年春丁卯上元前兩日，在鮮魚口華樂園日場以鳴和班社名演《法門寺》帶〈大審〉，這一次是關之捧客向華樂院主萬子和用大量金錢與人情面子，慫恿其向程商洽，不但場地班名即配角底包也都向程借用，除郭仲衡、王又荃、文亮臣、侯喜瑞四位嫡系幫角不能借用外，餘如貫大元、周瑞安、李多奎、九陣風都網羅在內。這是因為這群捧角家都是前門西幾家商號的大腹賈，又是華樂園之常期顧客，不但萬子和不敢得罪他們，就連程豔秋對他們也有顧忌。這次唱完，上座情形既不良好，臺下反應亦不見佳，更有些人是衝著鳴和社的招牌而來，等到大軸登場，才發覺「是這個廟，不是那個神」了，乘興而來敗興而歸，散戲之後，沿途輿論怨聲載道，在此成績下，當然談不到組班掛頭牌了。

是年端節後，馬連良與朱琴心分手，自組春福社獨挑大樑，二牌旦角原用鳳卿次子——王幼卿，兩人合作不到兩個月，幼卿轉入楊小樓之永勝社，春福社不可一日無旦角，正好有人介紹關麗卿加入，即於年七夕之後進了馬家班，最初只唱倒第二，壓軸的戲，如《彩樓》、《擊掌》、《起解》、《罵殿》、《宇宙鋒》、《六月雪》、《武家坡》、《玉堂春》之類，能與馬連良同臺搭配的戲，只有一齣《秦瓊發配》中飾秦瓊妻，再有就是《甘露

寺·回荊州》的孫尚香了。請想一個二牌旦角經常不與主角合演一戲，日久天長、終難維持下去，到了是年年底，春福社便改聘黃桂秋為二牌旦角，關麗卿也就此落魄京華，無人問津，偶與言菊朋等短期合作，亦係暫時性質，如曇花一現，至民國十七年之秋北伐成功，全國統一，關麗卿乃設法遠走山東，在濟南府投奔了山東省立劇校，與校長王泊生合作，既教戲又合演，王泊生排一齣新戲，名《哭貴妃》，由關飾演楊玉環。後來隨同該校往各地巡迴演出，曾一度到南京公演，彼時上海有一家麗歌唱片公司，派專人赴南京，為關灌了幾張唱片如《玉堂春》、《慶頂珠》、《審頭刺湯》、《哭貴妃》、《八郎哭城》、《美人計》等戲。在抗戰軍興前後，他與王泊生分袂，乘隴海路經鄭州寶雞汴洛到西安，沿途如有大市鎮，亦可短時露演。他到了西安，正趕上西北夏聲劇校創辦，他便加入，成為創辦人之一，並為之籌募基金公演數場，開學後即在校授課。有童伶旦角崔九齡，梅程兼學，即由關為之開蒙，這已是民國廿七年到卅年的事了。民國卅年冬日本偷襲珍珠灣，英美對日宣戰之際，關即脫離夏聲，由隴入蜀，轉輾至陪都重慶，仍以教戲演戲維生，抗戰勝利，並未賦歸，迨至赤禍瀰漫，更不知其所之矣。

綜上所談四大霉旦，並非藝不如人，主要受觀眾不悅之因，即緣其每人扮像上，各有缺點，予人以不良印象。譬如黃桂秋扮像本不難看，可惜他鼻樑子中間鼓起一塊肉來，遠看像是打了一個大結，自然連帶全盤面目都不受看了，徐碧雲本是唱武旦出身，又肯用功調嗓，

喊出一條好嗓子，可是他扮像之醜，也屬有目共睹，連他本人都照鏡自批其頰，甚至還抓破了臉。程玉菁扮像不壞，無奈身量較高，一個五短身材的旦角站在人前矮三寸，比所有配角

差半個頭固然不好看，程玉菁一出場比任何人都高半頭，一樣難看，尤其他對於自己口型太不檢點，每唱倒板必張開大口，使人望而生畏，唱旦角不知收歛口型是一大忌。關麗卿皮

膚太黑，所以有墨牡丹之徽號，一般觀眾基於胸有成見，每見其以濃厚脂粉塗抹，反覺益增其醜。

這四個人在北平梨園界統稱之為「祖師爺不賞飯吃」，因而湊成了「四大霉旦」，內中只一徐碧雲是由民國十二年初夏在北平成班，到民國十九年因案被逮，前後不過七八年而已，那還仗著瑞蚨祥老闆孟覲侯一廂情願，不惜財力人物力方能持久，還去了幾趟上海，其餘三人多則兩三年，少者一兩年，便火燼烟消，燭熄燈滅了。

四大糟旦的名次排列順序，是李香匀、臧嵐光、李丹林、孫盛芳。這四個人，除一孫盛芳是梨園世家，富連成小四科畢業，算是正途出身。其餘三位都是票友，後來為了登臺下海，有的拜了王蕙芳，有的拜了小翠花，還有人說臧嵐光給王瑤卿磕過頭？總之這全是為進身梨園謀立足地，與其個人技藝之優劣無關的。

內中出道最早的要算李香匀，他在臺下確是一位溫雅蘊藉的濁世佳公子，可是他上臺扮

出戲來並不好看，尤其最大的毛病是他愛忘詞，京腔大戲不比唱大鼓，小妞兒忘詞可以把鼓箭子和板往鼓上一扔扭頭回後臺；在平劇舞臺上略微一怔住，臺下的倒好立即如響斯應，而李香勻就是犯了這個毛病。

李香勻第一次登臺是民國廿一年初，即舊曆辛未十一月廿八日在開明戲院夜場與老生陳少霖合作，彼時少霖丁外艱尚未滿二年（其父陳德霖是十九年七月廿日病故），兩人均係初次登臺，在大軸合演《一捧雪》帶《審頭刺湯》，少霖前莫成後陸炳，香勻演後雪豔，用馬富祿之湯勤，鮑吉祥與張春彥分飾莫懷古和戚繼光，李香勻又在倒第二加演一齣《穆柯寨》，前場尚有孫毓堃和許德義之《鐵籠山》，諸茹香之《一疋布》，開場是裴桂仙的《草橋關》。以戲碼論，相當整齊，可惜叫好不叫座，只上了二三百人，當然賠錢，而且穆桂英曾經忘詞，到了大軸《刺湯》之後旦角倒板出一場，剛唱慢板，觀眾就陸續抽籤，甚至紛紛起堂，最後只有十幾個捧角兒的在場內壓陣助威，鼓掌叫好，其收場之慘可想而知，以後即使他自願賠錢，重作馮婦，亦沒有戲園再領教他了。

臧嵐光亦係民國廿一、二年間，一位後起旦角小票友，他與常在報紙上寫戲劇文字的景孤血交情甚厚，景在當時小有名氣，常在《立言畫刊》和《三六九雜誌》對臧喻揚備至，一經品題，聲價倍增，似是在北平西城哈爾飛戲院公演過一次，因乏人欣賞，鎩羽而歸，可知凡是藝不驚人，僅憑捧角家拚命吹噓者，終難持久。

李丹林原係外行，因娶名淨裘桂仙之女，故經常在岳家與其內弟盛戎、世戎昆仲盤桓，並由岳丈之介，得拜趙芝香為師，研習青衣。廿三年秋末冬初，言菊朋應長春遼寧兩地之邀，組團往演，二牌青衣是胡菊琴，架子花臉孫盛文，銅鎚花臉裘盛戎，丑角孫盛武，二路老生曹連孝，連同言之長次兩女，胡之父母，鼓佬琴師跟包伙計一行已有十餘人，而李丹林定要隨同前往，約角人自不同意，幾經交涉，他乃以小裘監護人名義，自備資斧束裝就道。

言、胡此行在長春新民、遼寧共益兩舞臺各演十幾天，李丹林總希冀在白天有機會單獨露一場，方才不虛此行，無奈兩地園主對此不見經傳的旦角不願承教，均予婉拒，使他這次東北之行徒勞往返。回北平後雄心不死，首先託人介紹拜小翠花為師，準備以花旦青衣兩門抱戲、朱斌仙、諸茹香合演《拾玉鐲》帶《法門寺》，由這齣戲才考驗出來，他和管紹華、裘盛戎、組班公演。到廿四年秋後醞釀成功，於十月十九日在華樂園演一次日場，他是臺下淨能說，臺上不能唱，一般觀眾誰肯花錢去看要托偶的，由此李丹林三字在北平戲報上，亦不復見了。後來，李丹林又拜程硯秋為師，反串小生，曾與程合演《英臺抗婚》之梁山伯。

孫盛芳乳名小立，乃丑角孫小華之子，其伯父名為孫惠亭，以彈月琴出名，因雙目深度近視，外號孫瞎子，隨譚鑫培多年，譚死後即為梅蘭芳伴奏，民國八年及民國十二年曾兩度隨梅赴日本，民國十八年又從之往美國，平素在富連成科班指揮文場，乃場面中有名人物，其聲望與徐蘭沅相等。民國十三年，孫盛芳初進富連成，從金喜棠、蕭連芳習花旦。此時富

社大四科原有旦角陳盛蓀、王盛意、仲盛珍三人，均已成名，獨當一面，盛芳入科較遲，只能飾演邊配，如《翠屏山》之迎兒，《戰宛城》之春梅，《貪歡報》之李湘蘭等劇，又因體弱多病，時常請假，學戲之機會益少。至民國十八年其坐科已近五年，適花旦仲盛珍以肺疾夭亡，同時老教師蕭長華正欲為四科學生排《胭脂判》及《獨占花魁》兩本戲，限於人才不敷應用，始拔擢盛芳扮演卜胭脂及辛瑤琴（花魁本名）兩角，從此其名漸彰，臺下亦有捧者。正圖扶搖直上之際，不意該社突又崛起一小花旦劉盛蓮，此子人既聰明，學戲又快，而且扮像之美，宛若仲盛珍復生，以故前後臺識與不識者均呼之為「假文元」（盛珍乳名文元），遂成為盛蓮之外號，任何條件，孫、劉均難相比。至民國廿年，盛芳滿科，立即辭班回家退隱，學戲調嗓，潛心用功，如此鍛練將近三年，始於民國廿三年之夏進行組班，除二牌老生用楊寶森，小生用高維廉外，其餘均以富社同學擔任。是年六月五日，首在北平大柵欄廣德樓夜場演出，開場由吳富琴、王盛意合演《樊江關》，其次是侯喜瑞的《青風寨》，壓軸李盛斌之《越虎城》，大軸《御碑亭》是由孫、楊、高三人分飾孟月華、王有道、柳生春三角。至於小妹王淑英則由楊寶義扮演（實義為小朵之次子，寶忠之胞弟，曾拜王瑤卿習花衫）。這場戲唱完，雖無盈餘，差幸所賠不多，猶能應付。過了兩個月，八月五日又在東城吉祥戲院演了一場夜戲，為了加強陣容，除原班人馬不動，又約了上海新回之花旦劉盛蓮與貫氏昆仲參加，戲碼只有三齣，卻很精彩，開場是侯喜瑞（曹操）李盛斌（顏良）貫盛

習（關公）三人合演《白馬坡》，倒第二是劉盛蓮（趙玉）貫盛吉（賈明）之《海慧寺》，大軸由孫、楊合演《探母回令》，用吳富琴（太后）高維廉（宗保）貫盛習（六郎）貫盛吉（國舅）四人為配，這場戲按當時行情來說，堪稱一臺好戲，可惜票價太高了，因為他前排座券賣現大洋八毛一張，以當時市價來比，楊小樓在吉祥夜戲才賣一塊二，白天只賣八毛，富連成在吉祥演夜戲只有四毛，他比富連成貴一倍，比楊小樓少四毛，聽戲的人總要先核計一下。而且這天雖逢星期日，卻正在中伏，天氣炎熱，北平那時戲園中尚無冷氣設備。有此兩種原因，上座自然不會好，到了結帳一算，果然入不敷出，落到這一局面，誰肯拿出現錢來賠墊，只好以打厘（即打折扣）方式支付，但是有些人不能打厘少給，如場面和跟包的腦門錢，以及後臺底包零碎錢，仍須照單全付，因之對中上兩級角色，惟有以「道辛苦」了之。從此怨聲載道，下次再想唱，誰也不敢再接他的紅白帖兒了。

盛芳經此挫折後，困悶家居，仍有些捧角家向之表示好感、常相來往，有的就勸他吸食鴉片，可以保持嗓音以備東山再起，後來越吸越癮大，只好改抽白麵，家庭不能供給，他便偷竊物品，當賣過癮，孫小華一看此子已入下流，不可救藥，便將他驅逐出門，任其流蕩，在民國廿九年秋天，他尚在虎坊橋一帶追著熟人要錢，到了冬天已是鶉衣百結，凍餓而死，倒斃街頭。四大糟旦之中，以孫盛芳之結果最慘！

聽鎮澶州落淚替故人傷心——悼念梅花館主

上月（十月）五六兩日，空軍康樂業餘組三軍位劇隊，在新生廳舉行複賽，邀梅花館主、敖伯言、朱琴心、陳鴻年、王振祖、蘇煦人諸先生，擔任評判委員，余亦得恭陪末座。第一日《紅鸞禧》、《雪豔娘》兩戲，各委員全體出席，第二日下午，忽接梅花館主來函，謂今夕有要事，不克赴新生廳，所有評判事宜囑轉託振祖兄代辦等語。所以是晚之《鎮澶州》，館主未獲寓目，嗣後相值，曾約以後再度公演時，必當覓座一觀，詎言猶在耳，館主竟以傷重去世——走筆至此，能不愴然。

本月一日下午二時，與余季明兄，同車到臺北醫院太平間，時有三人在門外坐守，一為臺元派來之職員，一為館主生前所用之三輪車夫。詢明尚未移靈，乃與余兄相偕入殮房，見館主屍體，橫於殮臺上，身無寸縷頭下及兩腋與襠中，均置冰塊，腳下放舊衣一堆，臺前供桌上設燭爐，香煙飄緲，景象陰沉，余與季明見此悲愴境況，不禁同聲一哭。回憶館主生前，為一最忠厚，而又最好面子之人，相隔五日不見（日前，曾同在中山堂，

看陳瑛女士之〈探母〉。），不僅人天永訣且至裸呈待殮，彼蒼無知，夫復何言。

十一月三日，在極樂殯儀館，其哲嗣玉器世兄為亡父舉行開弔，余一時二十分行禮後危坐靈堂，對館主遺像含悲，強目抑止，詎回首見龐、譚（吳寶瑜）、沈（靈基）三夫人，合送之輓聯一懸，不覺淚下沾襟，坐不安席，乃急退出，亦緣以是日二時，須往中山堂，參與國軍康樂競賽，擔任評判事宜。到中山堂後，第一場《穆桂英獻寶》，尚勉強看完，至第二場《鎮潭州》登場時，突憶及與館主之約，顧曲人已歸天上。迨八龍套，四上手繞圓場，合唱「五馬江兒水」時，一句「羽檄會諸侯」，頓使余淚隨聲下，雖強自鎮定，聆畢終場，但始終在泣不成聲中度過，濡筆為記，以誌永憾。

憶劇評家梅花館主

今年農曆九月十六日（國曆十月廿日），是已故名劇評家梅花館主逝世二十週年紀念日。館主生前，其道德文章並重當世，尤以宅心仁厚，交友熱誠，更為人所樂道。其對於梨園子弟褒多於貶，樹立劇藝評隲的良好楷模。

館主是浙江省餘姚縣人，姓鄭名子褒，平素名號一致，梅花館主為其別署。生於前清光緒廿五年己亥十月初六日，幼在家鄉經其尊人開蒙，所以國學根底，異常深厚。後入當地小學，又畢業杭州中學。民國肇建，他認為時勢所趨，深知埋頭書卷，難望發展，毅然棄學從商，僕被赴滬。抵達上海就投其鄉前輩徐乾麟處就業。徐適任英商上海勝利洋行華人買辦，相等於經理地位，見鄭年未弱冠，而敦厚可靠，處事小心精細，口才亦佳，堪資臂助，服務不久，就調任唱機部門。民國初年，上海留聲機業務方興未艾，資格最老的自屬百代公司，其後廢除喇叭，改膠筒為平版膠質唱片，廢鑽石音頭改用鋼質唱針，逐漸改良到今天的形式。繼百代公司之後有高亭公司，後來居上，勝利公司也急起直追，形成唱片業鼎峙之勢。

鄭子褒既負責灌製唱片業務，因得與南下各大名伶熟稔，漸至交稱莫逆，并且與譚鑫培之子，譚富英之父譚小培結金蘭之誼，這一蘭盟中還有步林屋、袁寒雲等人。一般北方名伶南下淘金的，莫不以得識梅花館主為榮，其活躍於上海灘梨園界多年。

民國十年，他與周梅塢女士結婚，先得一女閨名玉帶，（後適名小說家周瘦鵑之子周伯真，現已居孀。）四年後又生一子名玉器，現在臺灣服務於中央銀行。

北伐成功後，徐乾麟年事已高，退休家居納福，鄭也同時脫離勝利公司，一度入上海市黨部服務，並擔任黨營《正氣報》編務，該報曾闢影劇版由他主編，這是上海報紙鼓吹國劇、評論伶票技藝的嚆矢。旋又應上海蓓開公司買辦田天放之約，幫忙經營唱片業務。為時未久，長城唱片公司成立，由鄭出任經理，得他的縝密計劃，業務蒸蒸日上，不但北平名伶范澂，受其邀約，留音無算，而且幾次北上，曾與天津《庸報》社長葉庸方，僕僕於平津道上，奔走於諸大名伶之門，以移樽就教方式，灌得珍貴唱片多不勝數。其中最稱膾炙人口，而銷路又屬最為廣泛的，莫過於梅、尚、程、荀四大名旦合灌的《四五花洞》，及楊小樓與梅蘭芳合灌的整齣《霸王別姬》，足為圭皋典範，流傳於世，裨益後學，實非淺鮮。

鄭經營唱片生意餘暇，又繼張古愚創編《十日戲劇》之後，另行出版一種專談國劇的雜誌，名為《半月戲劇》，這一刊物風行大江南北，當時凡愛好國劇人士，莫不人手一篇，其傳誦之廣，與銷數之大，可與北平出版的《立言畫刊》與《三六九》雜誌媲美。此外則為

其在上海所出版的《大戲考》，純由他一手主編，蒐集國劇、梆子、唐山落子、河南墜子、大鼓、小曲等名伶唱片的原詞，彙纂成一巨冊，先後刊印到第十八版。來臺後，又由國聲電業行重印第十九版，足見其名貴。

抗戰末期，敵偽幣制崩潰，金融異常紊亂，其所經營的業務，次第結束，惟留一《半月戲劇》仍續出版，直至勝利以後，他轉任銀行業，無暇兼顧才停刊。民國卅四年九月日本投降，舉國騰歡，他得謝惠元經理的介紹，入臺灣銀行上海分行，擔任總務課長，民國卅七年冬令前方戰況緊急，乃挈眷遷居於極斯斐爾路，並將住宅前門闢成門面，開設一個家庭型小商店，取名「香雪」，所售貨品，分為家庭雜用品、西藥、紙烟、糖果、麵包、文具、食糖、乾南貨、啤酒、汽水等等，由其夫人、小姐率同少數店員管理。

卅八年春申變色，因奉令留守臺銀上海分行，致未隨同政府撤退。卅九年冬天，與至友徐小麟相偕經香港，申請入臺許可證。當時徐小麟哲嗣徐承孝昆仲正在臺北經營國聲電業行，鄭的少君玉器也在臺銀總行服務，以直系親屬，申請入境，鄭、徐兩人遂在卅九年十二月廿二日同抵臺北。

他到臺不久，旋應臺元紡織公司總經理謝惠元之邀，入該公司擔任總務課長兼辦文書暨交際職務，住在哲嗣玉器的臺銀宿舍裡，暇時不輟寫作，四十年五月，為此間唯一的小型報——《華報》撰寫小品文字，及梨園掌故，國劇論評，雖非日無間斷，但有時同日刊出兩三

輯一　人物憶舊

241

篇之多。四年期間，其「書帶草堂隨筆」專欄，成為讀者每天爭看的文章。四十三年夏季臺

北商社票房成立，在中山堂公演《四郎探母》，由彭孟明飾楊延輝，李毅清飾公主，張黃補

中夫人演蕭太后，事前邀宴諸劇評人於老正興菜館，商社主持人洪君即席約請大家參加綵彩，

以壯聲勢。當時決定扮演為蕭太后站門的八位轅官，第一對是陳定公、劉慕耘，第二對是朱庭

筠和朱揆初，第三對是王冰庵及吳小聲，第四對則為鄭子褒與筆者，另由陳鴻年扮隨四郎出關

的小馬轅子。雖屬逢場作戲，卻是機會難得，而子褒來臺五年中也僅此一次粉墨登場。

子褒在臺元公司服務期間，因業務關係又膺交際重任，幾每夕都有醉酢，因其個性隨

和，更兼拳高量雅，不醉無歸，返寓後子孝媳賢，照拂備至，偶然在家晚膳，飯後含飴弄

孫，也極盡天倫之樂。後來玉器奉調赴花蓮服務，攜眷前往，臺北宿舍勢必交還，鄭兄乃在

潮州街與友人熊濤君賃屋合住，幸有隨侍服務已逾三年的女傭阿金，未隨少主人遠去花蓮，

仍留臺北侍候這位年過半百的老人，使其飲食起居如恆，尚無不便。

彼時遇有業務商討酬應，頗多在酒家舉行。子褒職司所繫，未能免俗，適鳳林酒家有酒

女秀蘭，溫柔馴順，頗得梅花老人歡，日常侍酒將近三年，花辰良夕，踏月散步，雖各情有

所鍾，但未及於亂，為一般友朋所深知。他因為兒孫遠離，孤寂無俚，藉此慰情聊勝而已。

四十四年冬，各軍國劇隊舉行康樂競賽，十月五、六、七三天空軍總部舉行業餘組選

拔預賽，由新竹、臺南、臺中三地部隊遴選，在空總部中正廳舉行，被邀作評判委員的有齊

如山、鄭子褎、王爵、陳鴻年、蘇煦人、王振祖及筆者等七人。第二天是臺南部隊演《鎮澶州》，鄭適因事不克參加，特馳函筆者囑煩友代理，並向主管者誌歉，其處世負責守信大都類此。實則此時他正憂思重重，愁緒萬端，非局外人所得而知。一因女傭阿金因結婚辭工，無計挽留。二因潮州街房東亟欲收房，必需另覓居址，以致公私交迫，心緒不寧，日惟以酒澆愁，以遣煩悶。陰曆九月十六日，又在鳳林酒醉，下樓時不慎跌傷，經秀蘭送到臺北醫院，急救無效，於當晚十二時逝世，時年五十七歲。一位謙虛敦厚與人無忤與世無爭的慈祥老人，就這樣無疾而終了。

梅花館主鄭子褎致包緝庭手札。

輯一　人物憶舊

243

談《九江口》‧憶程永龍

聯勤藝工大隊明駝國劇隊，今日起在國藝中心公演三天。前兩場是國劇，後一場是唐山落子。檔期雖短，每天都有幾齣可看的好戲。此一安排，如獅子搏兔出以全力，自較突出了。

在兩場國劇所派的五齣戲中，以今晚大軸《九江口》將最引人注目。這戲在五十年前，是老伶工程永龍的拿手戲。程氏原工武淨，工架臉譜均有獨到；演《蘆花蕩》張飛，投手舉足，走邊亮像，較尚和玉無分軒輊，其工力深厚，不言可喻。惜乎中年以後，未在北平立足搭班，萍蹤浪跡，遊遍南北各碼頭。垂老倦鳥知還，始返故都定居，時在民國七、八年間。

初入俞振庭雙慶社，在三慶園演日場戲。北平雖係國劇之發祥地，但多數觀眾究不免崇拜偶像，尤其厭惡「外江派」心理濃重。程氏晚年多演關戲，一舉一動，自不無沾染外江色彩，都人觀之，深感粗野有餘，蕭穆不足。最後露演拿手傑作《九江口》仍未能十分轟動，緣以故事非眾周知，戲名又極冷僻，問津乏人，上座寥寥。在此冷落情形下，不得已而搭入

崔靈芝之群益社，每日露演於天橋大棚歌舞臺。程之回平久居，旨在送其獨子程富雲入富連成科班小三班習藝，是故境況雖極坎坷，寧願耐心忍受。更兼彼時物價低廉，生活安定，日有所入，固不虞凍餒也。

民國十三年，小三科學生畢業期近，葉春善社長邀程入社執教，即以《九江口》傳該科諸弟子，由陳富瑞飾張定邊、翟富魁飾陳友諒、程富雲飾華雲龍、宋富亭飾陳友傑、榮富華飾胡蘭、白富爵飾張仁、范富喜飾陳友諒之女、王富祥飾常遇春、樊富順飾李文忠、英富漢飾徐達。此一蒐集小三科精英之陣容，演出後迭售滿座，所謂「戲以人傳」，連帶使程永龍在天橋再貼此劇，亦頗具號召力矣。

此劇主角張定邊，重在念做與開打，唱工無多，但勸阻發兵時，有兩支崑曲，激昂慷慨，足令聆者動容。必須將悲壯情感溶合於聲調做表中，始克奏效，非僅歌舞合拍，動作中節，即可也。張定邊在劇中有四場可以討好處，第一是在接風宴中盤詰（責問）巧嘴華雲龍，必須做到尋根究底，咄咄逼人，而使此假張仁窮於應付，無所遁形。第二，是拷問胡蘭，應有恩威並重之神情，軟硬兼施之語氣，使臺下知此一大元帥，洞燭奸宄，心細如髮，萬一做成飛揚浮燥，魯莽滅裂，則失態矣。第三是全身縞素，諫阻發兵一場，務將一片丹誠，忠忱為主之心志，娓娓表達，甚或能致觀者淚下。最後被陳友傑架住時，當年程永龍以花甲高齡，猶能摔一既高且帥之搶背，實非易事。第四則為髮圖赤背率領八名水手跑船一

場，跑三個圓場後，再跑兩個太極圖，在緊鑼密鼓風馳電掣中，隊型不紊，腳步不亂，是最難能，亦為全齣中之最能討好處。

民國廿七年，李洪春任北平戲校教師，曾為王金璐排此戲。主角抹彩俊扮，並改戲名為《忠義臣》。李桐春曾從程永龍、李洪春學關公戲，今日演此，未悉其宗程？宗李？惟有屆時觀其扮像，可知大概矣。

悼平劇耆宿朱殿卿

昨晨（民國六十年七月廿一日）突聞朱殿卿先生因病去世消息，憮然久之，慨嘆此間腹笥淵博技藝超群之老藝人，又弱一位。筆者與之訂交垂二十年，誼知較詳，爰述其病篤情況，及其畢生崖略，用誌悼念。

朱氏卒年七十四歲，原籍河北，幼入北平，投入秦腔老生孫佩亭（藝名十三紅）門下，習文武淨行，其同窗師弟僅一演短打武生之小福喜。孫在光緒中葉，以梆子安工老生名楊燕晉，搭楊香翠（楊瑞亭祖父）之寶盛和班，在大棚欄慶樂園，演《五雷陣》之孫臏。一出場，搬起左腿朝天鐙，唱大段快板四十八句，唱完腿始落地，其嗓音與工力，可以想見。彼時每一露演，群趨若鶩，雖非萬人空巷，亦可轟動九城。至光緒晚年，息影家居，賃屋崇文門外東茶食胡同，閉門課徒。其時秦腔已漸式微，除督練二人武工外，並為之延名淨角馮黑燈、武戲教師丁俊（一名連升、丁永利之父）教朱殿卿、小福喜二人文武各皮黃戲。至民國二年，孫之盟弟李際良（李蓮英之胞姪）出資辦三樂社科班，邀孫出任社長，尚小雲、荀慧生

均出身於此。朱殿卿亦隨師入三樂，所謂帶藝投科，但不按該班同學排名，僅同臺演出而已。嗣後李際良受人挑撥，致意見分歧，孫佩亭乃辭去社長職務，搭入廣興園崔靈芝梆黃兩下鍋之群益社。朱殿卿、小福喜亦隨同在該園借臺演戲，猶之半工半讀。至民國八年，群益社移入天橋歌舞臺，孫佩亭不忍捨棄同業，亦率徒參加。至民國十一年舊曆五月初八日，夜十二時，孫竟以腹瀉不治去世，時年五十一歲。朱殿卿葬師後，即離平赴津搭班，旋走魯豫各省，偶爾回平，亦未久駐。南北各埠，足跡幾遍，而其技藝亦與年俱進。

民國卅八年，殿卿參加軍中劇團來臺定居，先在嘉南一帶露演，旋退役北上，與胡少安合作，演於永樂戲院，並搭其他民間劇團。繼又入軍中，最後在龍吟國劇隊服務為最久。民國五十七年，因屆古稀，奉准退役，經陸軍藝工大隊洪濤大隊長，延邀入小陸光執教，為第一期學生排《白良關》、《草橋關》，為二期學生排《探陰山》、《鎖五龍》、《鍘美案》、《失街亭》等戲。去年端陽，因血壓高，罹中風症。經醫治稍痊，猶力疾赴小陸光為學生上課。去年公演時，二期生初露《鍘美案》、《失街亭》兩戲，請其夫人攙扶至後臺，為學生把場，其忠於藝術，可見一斑。

本月十九日偶染感冒，在院中乘涼，夜深入寢前，不慎跌倒。當時尚無異狀，次晨神智不清，言語艱澀，經其師姪蔡松春、鼓佬辛佩軒，送往榮民總醫院，至是（廿）日下午六時五十分，與世長辭。現由陸總藝工大隊長王貢九及其義子王克圖、馬世昌、弟子張世

春、馬維勝等，組治喪委員會，預定下月八日，在市立殯儀館開弔。一代名伶挾藝以歿，不勝浩嘆。

武丑李金和病逝

現隸空軍大鵬國劇隊，名武丑李金和，自去年十一月下旬，因患肝硬化症，先後兩度入空軍總醫院治療，詎藥石無靈，群醫束手，終至引起糖尿併發症，於昨（十一）日凌晨零時五十分，宣告不治逝世。遺有妻及女二人。友好正為之籌辦喪事，定本月十六日午前，在市立殯儀館設奠開弔。

李金和北平人，生於民國十二年癸亥，現年四十九歲，乃北平戲曲學校第三期金字班學生。民國廿二年十一歲入學，與現在臺灣之于金驊、周金福、李金棠、陳金勝、何金寬，均為同班同學。金和在校時，習文武丑曾受郭春山之薪傳，並得富社大弟子陸喜才之教益，口齒伶俐，武工精湛，當年王金璐演八大拿各戲，及袁金凱演各短打武戲，均需金和為配，其聲望不遜於同班武丑殷金振。翁偶虹為李玉茹所編新戲《美人魚》劇中，隨同雲傑（袁金凱飾）《破山盜寶》之四小猴：黃狒、白猿、黑獮、墨猴等即由郭金光、李金和、高德仲、何金寬四人分扮，此為民國廿六年事，彼時金和方十五歲。民國廿九年畢業，即拜奎富光為

師;因北平戲校後臺,不供設梨園祖師爺神位,所有學生畢業,均另行拜師後,始搭入各大班演戲。此一制度,不僅對於梨園班輩大有關連,而於尊師重道,深造研習,亦多裨益,非盡限於門戶之見而已也。

金和廿五歲離北平赴滬一帶演京戲。民國卅七年在上海參加空軍傘兵部隊飛虎劇團,旋赴廈門。

民國卅八年,隨軍至臺南岡山,民國卅九年奉令與霄漢劇團合併,改組為大鵬劇團,[1]金和在該團服役迄今,亦廿餘年矣。

金和晚年,造詣既深,修養益進,其念白之清脆,蹤跳之靈活,固屬武丑本工應具備條件,其對於做工表情,揣摩入微,刻意求工,亦非此間第二代演員所能及。尤其扮演《九更天》之侯花嘴、《蝴蝶盃》之家郎、《福壽鏡》之趙半仙,均有在公堂供招一場,口似懸河,滔滔不絕,臺下聆之,清晰入耳。屬於葉派各戲,如《三岔口》、《禪梅寺》、《巧連環》、《打瓜園》固優為之。而《八大拿》各戲之朱光祖、《溪皇莊》賈亮、《九龍盃》《英雄會》楊香五、《大名府》時遷、《扈家莊》王英,各有獨到。至與徐露合演《紅梅閣》飾廖進忠,《玉簪記》之艄公,兩劇並成絕響。

金和為人和易，從未與人做意氣爭；有時派其演文武丑本工以外之角色，如《戰宛城》于禁、《長坂坡》文聘、《鳳還巢》雪豔、《白水灘》青面虎等，亦欣然扮飾，永無閒言。

其最後一次登臺，係去年十一月十七日，在臺視與徐露合演首集《兒女英雄傳》〈紅柳村〉一折中飾「包成功」，距今未逾兩月，一代名丑，遽爾遏逝，殊堪惋惜。

劇評人包緝庭病逝

【本報訊】國劇劇評人包緝庭於昨日（四月十日）上午九點四十分，病逝空軍總醫院，享年七十八歲，將於近期擇吉安葬。

包緝庭自小即隨其祖父聽戲，熱愛平劇，自北平法文學堂畢業後，曾宦遊四海，但他興趣仍在國劇，與王連平、孫盛文、孫盛武昆仲為好友，自盛字輩演員開始，即助富連成整理所演劇本。

經過包緝庭整理的戲碼不勝枚舉，他在北平時，與王連平整理的戲目，及他移居臺北後再與富連成子弟默記編寫的戲本亦相當多，如《棋盤山》、《贈綈袍》、《火併王倫》、《黑驢告狀》、《梅王配》、《大名府》、《八本雁門關》等，都是極有名的戲碼。

包緝庭生前對武戲最為精通，他經常可背出劇本中從頭至尾的每一把子動作。

目前就職大鵬劇團的孫元坡、孫元彬兄弟，他們的叔叔孫盛文、孫盛武兄弟當年與包緝庭竹馬之交，情誼莫逆，來臺後，包緝庭亦視孫氏兄弟為子侄，來往密切，目前，孫元坡亦

協助其獨生女包珈、女婿郎雄為他辦理後事。

包緝庭從民國二十多年間，就開始在各報章雜誌發表劇評，來臺後，也先後在各報寫劇評，並在他民國六十七年生病前，於中央日報《國劇撫談》專欄發表許多國劇有關知識。文稿遍及《中華日報》、《聯合報》、《中國時報》、《華報》、《大華晚報》、《中外》、《春秋》、《國劇月刊》等國內雜誌，遠眺香港《大人》、《大成》雜誌及日本《讀賣新聞》。

包緝庭生前經常與丁秉鐩、楊執信、陳鴻年、申克常、焦家駒、孫雪岩等國劇學者一起暢談國劇發展的建議，對各劇隊的蓬勃興盛相當關心，民國四十四年間，他並曾接聘大鵬劇隊聘書，擔任該劇隊顧問一職。歷任國軍文藝康樂競賽國劇組評審委員。助張伯謹先生編寫《國劇大成》。

* 原刊於中華民國七十二年四月十一日《民生報》，本文經包珈女士重新審定。

輯
二

古往
今來

廣和樓滄桑

《春秋》雜誌第廿四卷第一期（六十五年元月號），載有譚先生所作〈中國最早國劇院——廣和樓〉一文，拜讀之後，深感其所談不夠詳盡，內中尚有幾點需要質疑。有關廣和樓的構建掌故，筆者十幾年前曾在他報寫過一篇〈細說廣和樓〉。又在兩年多以前，發表過一篇長稿，以〈北平的戲館子〉為題。這兩篇蕪文，可能譚先生未經寓目。現在把舊作檢出，再予增刪潤色，附刊於後。我想這種炒冷飯的方式，固不免「陳言是務」之譏，不過修改自己的舊作，重複刊出，與一般剽竊者不同，或不致貽人以抄襲之誚吧。

幾點質疑有待商榷

譚先生文中有：「『查樓舊景』的右角有松樹一棵，恰與廣和樓進門通道處的幾棵松樹的部位相同。」等語，即以這兩句話來臆測，可能譚先生是否沒有到廣和樓去看過幾次戲，

因為偌大幾棵松樹，不是甚麼小東西。筆者自幼至長，經常看見富連成科班，是廣和樓三十多年的老顧客，一向沒見廣和樓進門通道處有一棵樹，此間富社弟子，北平戲校學生，以及當年廣和樓座上常客，來臺者大有人在，可供質詢。這一通道雖長達兩丈，但寬不逾五尺，有無樹木，略一回憶，盡人可知，似不需浪費楮墨，再予辯證。

譚先生文中談到該樓舞臺抱柱上的長聯，及「守舊」（就是臺慢）上所懸橫匾，文字都有錯誤，似應更正。長聯上下各七句，每聯廿九字，譚先生將上下聯的第六句相互倒置，上聯應是「重重演出」，下聯則是「細細看來」，而每句最後的「出」、「來」兩字脫落，以致辭意不恰，語氣不順。

至於橫匾上四字乃是「盛世元首」，而非「盛代元音」。有關這塊匾額上的四個字還有一段掌故，也可附帶一談：富連成科班是前清光緒廿九年，由吉林富商牛子厚出資創辦，原名喜連成，葉春善則是領東家錢的掌櫃，等於商店中受聘任的總經理一樣。到宣統三年底，市面不景氣，生意虧累，牛子厚遠居關外，不願繼續出資，就把這個科班轉讓給專做蒙古人生意的外館沈玉亭、仁山昆仲，更改班名為富連成。當時一、二兩科學生都用「喜」、「連」二字排名，如雷喜福、馬連良。到民國元、二年間，三科學生入學就以「富」字排名，如茹富蘭、吳富琴。到民國八年錄取第四科學生，遂沿用「成」字排名，收入孫成文、孫成武、趙成璧等十餘人。是年秋後前任東家牛子厚因事來北京，便道到廣和樓後臺探望舊

友，詢及科班近況，並問現已收到第幾科？用何字排名？葉春善就告以已有第四科十餘人入學，都以成字排名。牛君說：「成字乃班名的末一字，用之則將無以為繼，莫若在成字下加一皿字，改為盛字，君不見前臺正中所懸橫匾，文為『盛世元音』，就以盛字為始，五科用世字，六科用元字，如此順序而下，又不知延續若干年了。」葉春善深然其說，就以此匾文為自第四科開始的各期學生排名。

譚先生又說：「在二道門口……擺著當天所演各戲砌末……如唱《群英會》時，就擺出大帳、刀槍、劍戟……」這一舉例，似欠考究。因為大帳是旗包箱經管，刀槍劍戟則屬靶子箱保管，二者既非砌末，且都是舞臺上常用之物，絕無置諸門前與砌末共同陳列之理。

建築沿革有史可稽

北平的戲館子，分為新型與舊式兩種，自前清以迄民初，舊式戲館子，都稱為「某某茶樓」或「某某茶園」，在其中不惟准許吸煙，而且售賣茶水。所收戲價，統名之為「茶錢」。還有些叫賣乾鮮果品，以及各種零食的小販，在走道上穿梭兜售，顧客也不嫌其熙來攘往妨害視聽，反而視為當然。到了暑熱炎天，既無電扇設備，更談不到安裝冷氣了。只有將樓上、下門窗洞開，藉以流通空氣，到了下午兩三點鐘，有一種專營「打手巾把兒」的

人，以潔白滾熱的毛巾，遞給顧客，用以拭汗，約隔兩小時，再送一次，收取輕微小費，驅暑辦法，不過如此而已。

在北平市內、外兩城，有三百年以上歷史的老戲園子，自應首推正陽門外肉市胡同的「廣和樓」，是一座建築悠久、頗有歷史價值的古老戲園子。據清人吳長元（字太初，浙江杭州仁和縣人）所著《宸垣識略》（共十六卷，所謂「宸垣」者，指京畿也。「識略」者，皆言都中之事故名。內分天文、形勢、水利、建置、大內、皇城、內城、外城、苑囿、郊坰、識餘十一類，凡所敍載，引古證今，都有依據。）第九卷廿三頁間，略云：「查樓在肉市，明巨室查氏所建戲樓，本朝為廣和戲園，街口有小木坊，舊書查樓二字。乾隆庚子（西曆一七八〇年，民國前卅二年）燬於火，今重建書廣和查樓。」吳氏並引魏之繡（清錢塘人，字玉瑛，填詞多雅音，著有《柳州樂府》，以博贍著稱。）的廣和樓觀劇詩，以證當時繁華狀況，詩曰：「春明門外市聲稠，十丈清塵擾未休，雅有閒情徵鞠部，好偕勝侶上查樓。紅裙翠袖江南豔，急管衰絃塞北愁，消遣韶華如短夢，夕陽帘影任勾留。」在這首詩裡，不但說明了當時歌臺盛況，就是附近餐館、酒肆情景，也都歷歷如繪。

至於查樓的遭遇火災，據《宸垣識略》中說，是乾隆庚子。吳太初是當時人，其言自可微信。茲再證以山陰俞青源先生《春明叢說》中〈正陽門記災文〉中語。俞青源先生於乾嘉間，旅居燕市，既屬目睹之事，所以被災時日，言來頗為詳盡。其文者：「珠市當正陽門之衝，前

後左右計二、三里，皆殷商巨賈，列肆開廛，凡金綺珠玉，以及食貨，堆如山積，酒榭歌樓，歡呼酣飲，恆日暮不休。庚子五月十一日午後，居民不戒失於水，烈焰飛颺，不可嚮邇，至次日辰刻始熄。」從這段記事中，可以證明吳氏所說，年份無誤，其中所謂歌樓者，應即指為查樓。又此文啟始所云「珠市」，當為今之「珠寶市街」，此街位於前門大街五牌樓南，與肉市胡同望衡對宇，分踞正陽門大街東西兩側。當乾隆年間，街道猶未展寬，又無消防設備，五月中旬正值天乾物燥之際，一經火起即不可收拾，隔街起火延到對面，這是極有可能的。

又東莞楊掌生先生所著《夢華瑣錄》中，也有記查樓事說：「余道光壬辰（民國前八十年）北來卸裝，所見惟查樓尚存，即前門外肉市廣和樓也。對門有小巷通大街，尚榜日查樓口，或謂呼日茶樓矣。」（戲園招牌皆日茶樓）又說：「廣和樓柱今皆敧斜南向，如金陵瓦官閣然，或云樓高受朔風震盪，理或然歟。」按乾隆庚子到道光壬辰，相距不過五十二年，如果災後重建，即使工料不甚穩固，也不致才四十多年，即如楊氏所說的「樓柱敧斜」若是。抑或乾隆庚子時火災，僅將戲樓全部焚燬，而未延及戲臺，致有「樓柱敧斜」之語，也未可知。

日本人著有《唐古名勝圖薈》一書，出版於我國嘉慶九、十年間（民國前一〇八、九年），內有「查樓圖」。此書迄今尚未絕版，如有東遊者，猶可搜購。民國六十二年冬，美國威斯康辛大學戲劇系博士楊士彭先生回國，曾告訴我，他曾目睹此圖，「其戲臺仍為舊式，惟觀眾皆露天而立，婦女則座設於蓆棚下，牌樓橫額署有『廣和查樓』四字。」如楊君

所談，此圖不類繁華街市的查樓，頗似鄉村的野臺戲場，若依「正陽門記災文」中所謂「列

肆開鏖」一語度之，則不應如此荒涼，蠡測此必災後倉卒復業之圖，否則，何以搭有蓆棚，

因此可證查樓的戲臺，當時必是未被大火波及，因為戲臺的構造，仍為舊式，並無臨時草創

的跡象可尋，與露立觀眾，大不相稱。再證以《夢華瑣錄》所云柱皆敧斜，可以

想見，如全部被焚，既經修復，決不致戲臺完整，而觀眾反而露立，或居蓆棚了。況戲臺倘

係重建，也不應四、五十年，就樓柱敧斜，是知查樓罹災時，戲臺獨未被焚也。

外貌內容均具特點

筆者髫齡，就嘗隨侍先嚴在廣和樓觀劇，自幼迄長，先後經過了三、四十年，所有該戲

園中牆壁、門戶、以及匾額、對聯，無不熟諳於胸，事隔雖久，兒時所記，偶一回憶，歷歷

猶在目前。

廣和樓的園址，在北平市前門外，肉市中間路東。「肉市」乃前門大街東

側，一條南北狹隘胡同，其寬度不能容兩輛汽車並行通過，如在今天臺北市內，又將劃做單

行道了。肉市的北口，正對前門五牌樓的東南柱，其南口則直通鮮魚口，與布巷子則遙遙相

對。廣和樓正門，是座東朝西，其西北斜對面，有一小巷，名為小三條胡同，這就是《夢華瑣

錄》中，所說的「查樓口」。步出此巷，就是前門大街，立於巷口，可遙望對面的廊房二條，

此處又有一俗名，叫「廣和樓口」，因其巷口建一木質小牌坊，上書「廣和樓」三大字，下懸

一橫方木牌，寫「富連成社」四字，左右立柱上，各釘有木質對聯一幅，上聯是「廣廈一間盡

羅名士」，下聯是「和平萬歲同享自由」。南面木柱上有雙扉相連的木柵欄一扇，民初每遇戒

嚴，必將此木柵欄關閉，禁人通行。臆測這一柵欄及對聯的文字，似均為鼎革以後所建，不過

上聯第六字之「羅」字，頗有疑問，就字義而言，此字應做「遭遇」講解，因在這裡雖非不

通，但在字面上不大好看，容易引人誤解，不知是否為「蒞」字，抑或是「羅致」的「羅」字

筆誤，事隔多年，已無從查考了。進入此巷，前行不遠，就可望見廣和樓正門，廣和樓對面，

是三元居小飯肆，位於小三條東口南側，專賣豬肉滷汁的豆腐腦，及扠子火燒等小吃。

廣和樓北鄰是天福堂飯莊，再北是天瑞居酒飯館，南鄰三間門面的福記酒店，早已關閉

多年，既未改營他業，房屋也未租售。再南是天泰樓二葷舖飯館，至於全聚德燒鴨店、正陽

樓酒飯館，則更在此之南，已將近鮮魚口了。

廣和樓的門牌是肉市十六號，屬於北平市警察局外一區分局管界，門前豎立木造衝天

牌樓一座，上懸黑地金字匾額一方，橫寫「廣和樓」三大字，下款是「戊申秋九月迪生陳心

培書」。考其年份，應是前清光緒三十四年（民國前四年）所鐫，牌坊兩柱上，分掛長方木

牌各一面，上書「本樓每月一至卅一日特請富連成社準演各樣吉祥新戲」廿三個紅地黑字，

左右文字相同。兩柱上端釘有小鐵架，每架各懸紅地金字小木牌兩個，兩面都刻有「廣和茶樓」四字，形式頗類酒飯館門前的幌子。牌坊下就是寬約八尺、深約五尺的行道，兩扇大門是用堅厚木料所製，漆成黑色，中間各有油著硃紅刻以黑字對聯一副，上聯是「廣謌盛世」，下聯是「和頌昇平」，八分隸字，筆力雄渾，惜不知為何人所書。入門後是過。

上有暗樓一間，據傳說在暗樓上面，尚設有「寶座」，因為當初清乾隆皇帝曾親臨在此觀劇。不過此樓並無階梯可循，內中究竟是何設備，非僅筆者未經目視，恐若干廣和樓老顧客也都無緣得見。

乾隆帝曾往查樓聽戲，並在「都一處」酒飯館小酌，這一傳說久已燴炙人口，不過這一暗樓距離戲臺很遠，且隔有兩層院落，尚有罩棚間阻，任何目力，也無由得見。又傳乾隆駕臨之地，是在正面樓上，後人認為不適陳設「寶座」，遂將它移置暗樓，也未可知。在暗樓下面過道的南牆邊，擺有乾果食品攤兩個，專售甜鹹花生豆、黑、白瓜子、果舖、杏乾、山楂片，焦棗及鹽水小花生等等，並有各種紙煙、火柴、仁丹痧藥，總之應有盡有，無所不備。尤以紙煙一項，特別齊全，從至廉價的長城、單刀、哈德門、小粉包、大聯珠，直到美麗、前門、三砲臺、白錫包，五光十色，羅列雜陳。

走完這座設有暗樓的過道，便是一條露天的狹長通路，兩旁是左右鄰居的高牆，中間是方磚舖地。這條通路長有兩丈，寬卻不到五尺，走到盡頭，又是一座木柱鐵架的牌坊，上面

用鐵片鏤空的一座聚寶盃，鬃以各種彩色，也很美觀，兩柱上各懸窄長白漆木牌一個，一律直書，其文是「本樓每月一至卅一日富連成社準演各樣吉祥新戲」。走過這座牌坊，便覺得豁然開朗，一個四方小院，約有四個半「塌塌米」的地方，迎面是一座磚造白心影壁花牆，這是專為陳列當天所演各戲中砌末所在，譬如今天大軸戲是《豔陽樓》，便將八個石鎖，和一副仙人擔（雙石頭）擺在正面；假若倒第二齣是《桑園寄子》，則擺一棵桑樹放在左側；中軸武戲若是《八大錘》，就把錘將用的八對大錘都擺了出來；小軸武戲若是《三教寺》，便把三十二盞蓮花燈擺出來。諸如此類，像《金錢豹》的五桿鋼叉，《五花洞》的五毒形，《賈家樓》的五面枷，《戰宛城》的九齒刀和雙戟等等，都可在演出之前，在此預先陳列一番，以供顧客欣賞。凡屬老顧曲家，走到這裡，一看所擺出的砌末，就可預知今天所演都是些什麼戲了。

在這小院南邊，有一座磚砌的月亮門，進了月亮門往東一拐，就是廣和樓的正院了。月亮門正對面有個一間門面的小乾果子鋪，字號是「廣順號」，所賣的食品，與大門內過道中兩個攤子上大同小異，價格也無分高低，稍有不同的，是廣順號還代售東鴻記的小葉香片零包茶葉，從一大枚兩大枚銅元一包的，直到六大枚一包的都有。可是真正講究喝茶的人，還是親自到各大茶葉店去買，誰又肯跑到這兒來買他這種陳貨。但是俗語說：「一路貨色有一路主顧」，他這裡的茶葉，是專為那些不常聽戲，或則四鄉八鎮來的鄉下佬兒所預備的，所以每天生意也還不錯。

站在廣順號門前，這條五六尺寬的道路上，向東一看，除了呈現在眼前的一個四四方方

大院子，還可以遙遙望見廣和樓的戲樓外貌，和那座巍峨高聳的大罩棚。廣和樓正院靠西方

的一面，說是前邊小院磚造影壁的後身，仍然抹砌成為一座影壁的形式，在這影壁前面放置

著圓徑三尺高約四尺的大魚缸一口，下面用磚堆擺成缸座兒，影壁正面上掛著一尺多高、二

尺多長的白地黑字木牌，上寫「每月一至卅一日富連成社順行」，兩旁分掛紅地金字長方小

木牌各一個，上聯寫「開市大吉」，下聯寫「萬事亨通」。這三塊木牌雖然終年懸掛在廣和

樓院中，卻是屬於富連成科班所有，與戲園方面毫無關係的。因為早年各戲班，在各大戲園

中演唱，都是每隔四天一換地方的輪轉制度，所以各戲班中都備有這樣一塊木牌，標明自本

月某日至某日，是某一戲班在此一戲園內順行，掛在出口顯明也方，以便觀眾在散場走出時

抬頭一看，便可知道這個戲班，在這戲園中演到何日為止。這種輪轉制度，在光緒廿六年庚

子拳匪倡亂，全城騷動，各戲班大都停演，直到次年辛丑兩宮回鑾，這個制度也就隨之取消

了。但是富連成是光緒廿九年成立，卅二年在大柵欄內門框衚衕同樂軒（民國紀元後改名同樂

園）演唱了一個時期，從卅三年正月初一移到廣和樓，就掛起了這塊「順行」牌示。民初曾

一度移駐三慶和廣結兩戲園，民國四年重返廣和樓，這塊牌示又整掛了廿四年，到民國廿七

年，富社全班移到華樂園，才不再懸掛。

影壁牆南端掛有三四尺長、七八寸寬的三塊木牌，上面都粘貼紅紙黑字的海報，上面橫

寫「本樓特請富連成社」八個小字分做兩行，下邊是分寫富社各高材生姓名，按照「喜」、「連」、「富」、「盛」、「世」、「元」各科順序，四個人一排，共十六人，下面都寫「準演吉祥新戲」。這三張海報，是每月換新一次，對於上面所寫的四十八個學生姓名，除了最下面兩排中偶有改換外，上兩排頭二科學生名字，倘非脫離富社，向不更動。所以一般在科的小學生們，每以能在這三張海報上，混得個「榜上有名」，便引以為莫大幸運，可見他們的幼小心靈中，對榮譽感是如何的旺盛了。

在這院落中間，高搭一座三丈多高的大蓆棚，這座棚南、北兩面都有能捲能落的蘆蓆遮沿，東起戲樓的大鐵罩棚，西至影壁牆，南達廣順號門前走道。在暑熱伏天，每值中午開戲前後，在院子裡潑上一點水，使炎炎驕陽，一絲也難進入，觀眾由外面走進院中，頓生清涼之感，就彷彿如今進了有冷氣設備的公共場所一樣。每年中秋以後，由原來搭建的棚舖，將蘆蓆拆去，至於那一座衫篙木架，仍舊保留矗立不動，以備明年春末夏初重搭的時候舖上新蓆就可應用。這不但省工省事，也是北平棚舖，伺應常年主顧的一種取巧辦法，因為棚架子既沒有拆除，就未便更換別家棚舖重搭，而成為獨家的專利，用戶也因利用舊有的棚架，可以省時省錢，一舉兩得，又何樂而不為呢。只於三、五年後，遇有杉篙竹竿朽損時，予以抽換而已。因之廣和樓正院的這座天棚架子，是一年到頭永遠在目了。

正院的北面是一排帶走廊的樓房，上下各三間，樓下三間沒有隔斷，正中間條案上供著

梨園祖師——老郎神的龕位，條案前一張八仙方桌，左右各置木椅一把，西邊一間，靠山牆也是一桌二椅，這是每天在富社畢業的學生仍留社服務者，於個人工作（演戲）完了以後，來此領取當天戲份（日給薪金）的地方。換言之，這樓下三間，便是富連成後臺經勵科人員的辦公室，俗稱之為「北櫃房」。靠西北牆角有一這窄小扶梯，可以由此拾級登樓。外面走廊上，放著兩個戲箱，是專為收存簇新珍貴「行頭」之用。

對面南房，也是上下各三間沒有走廊的小樓，樓下是兩明一暗，靠西牆是一舖大磚匠，佔了這兩明間五分之二的地方，這是專為前臺賣座的夥計們休息住宿之用，正面上一桌二椅，遇有前臺顧客發生爭執糾紛，大聲叫鬧妨礙視聽時，則將其讓到此處予以排解。靠東西邊是個車間，裡面放一長方大桌，左右各有板凳一條，這是前臺夥計們每天繳款算帳的地方。貼著東南牆角也有一個樓梯，這是屬於前臺執事人員的聚處，經常稱之為「南櫃房」。

正院東面沿著南北櫃房的牆垛子，築起一段高不及丈，上有山脊簷溜，磨磚對縫的細緻花牆。在花牆左右各開闢月亮門一座，這可以說是廣和樓的第二道門，兩個月亮門的中間牆上，也掛著一個橫方木牌，與影壁上「富連成順行」的牌子遙遙相對，上寫「本樓特請富連成社準演各樣新戲」，南邊的月亮門上，有磚刻的小橫額一方，鏤鑲「廣寒聲和」四個貼金行書字，下款寫著「迪生新題」，兩旁刻有對聯一副，上聯是「廣演文明維新事蹟」，下聯

是「和廥盛世上古衣冠」。從上聯八個字的語氣看來，可以斷定這一段雙月亮門的短牆，是民初時代所建，聯額也都出自陳心怡的手筆。正對著這南月亮門，便是戲樓的正門。戲樓前是一間五尺見方的走廊，頗類似日本人所謂的「玄關」，正門洞開，左右各有僅容兩人摩肩而過的小門，經過走廊一進正門，迎面有一槽四扇屏風木造影壁，兩邊都可通行。這一座足可容納千人的劇場，除了這一座大門之外，僅於兩旁樓梯角下，各有一個狹小的便門，若以安全而言，實在不合理想，但筆者在此聽了卅多年的戲，不用說從來沒遇到過火警，就是那種意外的暴動，群起奪門而出的事情，也一向沒有。

劇場的正東面，是丈餘見方一座舊式戲臺，兩旁臺柱上，便懸著久為人所稱頌的那副黑地金字廿九言木刻長聯，上聯是：「學君臣，學父子，學夫婦，學朋友，彙千古忠孝節義，重重演出，漫道逢場作戲。」下聯是：「或富貴，或貧賤，或喜怒，或哀樂，將一時離合悲歡，細細看來，管教拍案驚奇。」沿著臺柱三面周圍都是一尺多高的小紅欄杆，正面是六根小柱，左右兩面各有四根，每一柱頂都刻有金色座獅，每天開戲以前，臺口上所陳列的五桿大纛旗和兩把座傘，都是插在這三面小欄杆背面的鐵環子上。

臺上舖有地毯一塊，正面高懸黑地金字「盛世元音」匾額一方，匾額下面，懸掛大幅紅緞平金綵繡守舊——臺幔，上、下場門也掛有同式花樣臺簾，及紅布鑲黑邊視簾。守舊的後邊是四扇木質隔斷，上半截漆成綠框白心，上繪梅蘭竹菊四季花木。在天花板中間有個方形

天井，週圍滿佈尺二見方，綠地團花瀝粉貼金的圓型「壽」字圖案，在壽字的四犄角上各畫一金蝠環抱，外圈是垂頭小紅欄杆，大小與臺口的欄杆相同。天井以內存放許多大件砌末，外圍三面都是窄小隔扇，嵌扇上畫有花鳥蟲魚，山水人物，間或也行書題跋，只是多年塵封久未打掃模糊不清，窮目力之所及也難辨其工拙，更無從考證其年代，與作者的姓氏了。

臺下觀劇的座位一律是長木板凳，每兩行木凳中間設一寬約尺餘的長條木桌，每四桌八凳為一行，分列八行。樓上每間都用木板隔成單間，內中各置高矮板凳數條，是為包廂，每間可容二十人左右。全場中樓上下共分十一個「地區」，正對臺口的大池子，正中間的四行桌凳分稱「南臺」、「北臺」，左右兩側各有兩行桌凳分稱「南邊」、「北邊」。大池子後面較為突起地段，置有桌凳六行，後面尚有高凳兩行，分稱「南、北、月臺」。兩廊包括小池子（舞臺兩側）及靠大牆座位，分稱「南廊」、「北廊」，這是樓下八個地區。樓上則分「南樓」、「北樓」及「正樓」三個地區。

每一地區「賣座人」（南方稱為案目）的交配，都設有首領一人，俗稱「頭兒」。餘南、北兩廊因容納觀眾較多，各另設大夥計六人，小夥計二人，其他各地「頭兒」之外，僅有大夥計二人，小夥計一人。頭兒負責向觀眾收取戲價、茶資，向櫃房繳款結帳，為本地區夥計分發工資，綜理所轄地域一切事務。大夥計專任招待顧客，小夥計專司沏茶、續水，這是劇場裡的大致情形及員工所司事務。

走進廣和樓的第二道門，也就是劇場正門走道（玄關）前面，各有一條七、八尺寬的狹長小院，院中擺列四個小吃攤，南側是豆腐腦攤和水爆肚攤，都是回教人的買賣。靠此側是餛飩攤，對面則是蘇造肉攤，背面緊貼北櫃房的山牆建築，都是大教人的生意。由此二攤再向北走另有灰頂小屋一間，面朝東，背面緊貼北櫃房的山牆建築，這是茶爐房，每天劇場內為顧客沏茶添水的白滾水，都由這裡供應，有人負責專司其事。在這小院南端是男廁所，由此向東經過一條窄而長的巷道，約走卅步左右，則見路北有一間灰頂小屋，內設桌椅幾凳，是文武場面人員休息的地方。路東有空房兩間，門雖設而常關，是存儲各種砌末之處。自此往北，豁然開朗，是個丈許見方的大院子，高搭蓆棚，周圍圈以木柵，這就屬於後臺地界了。

後臺廣闊全市第一

在木柵門首，釘有小長方木牌，上寫「後臺重地，閒人莫進」八字。進院迎面看見北房兩間，一明一暗，明間擺設彩匣子，是淨、丑兩行角色拘臉的地方。暗間是梳頭桌，是旦角扮戲所在。與這兩間北房土木相連，是座西朝東，五間大敞廳，後臺各科各行人等休息、上裝、出臺、進場，都在此處。靠北邊第一間，西牆上有個小門，與放彩匣子的房間相連。這間房屬於盔頭箱的地界，凡是生、旦、淨、丑各行角色，勒網子、戴盔頭、掛髯口，都聚集

於此。第二間靠西牆設有一桌四椅，桌上舖著紅氈，擺設茶具，另有小紅木箱一個，內貯全班所有演唱的戲目，專為接辦堂會行戲之用，箱上置有硬木框象牙心的戲圭一座，上寫當天所演戲碼，左右分立牙笏各一方。牆上掛有黃漆硃絲格人名牌一面，上寫已畢業仍留社服務的學生姓名。這是後臺管事及社長的座位，內行人呼之為「帳桌」。

帳桌右側，砌有磚臺，寬度與高低，都與前面舞臺相等。凡屬演員在登場前，都在此伺候。上、下場門中間，橫列條桌三張，放置常用的刀槍弓矢、錘劍馬鞭、及各色小道具，如蠅拂聖旨、酒壺酒盃、印匣筆硯之類，此處名為「後場桌」。其對面靠近磚臺的邊沿上，置有「靶子箱」，內藏各種刀槍劍戟，也可供準備出場的演員暫坐休息。

磚臺的右下方，是「三衣箱」，又名「旗包箱」，凡演員穿用的厚底薄底靴鞋、水衣護領、胖襖墊片，以及各種旗幟，且角木蹻，都屬此箱管理。磚臺之下，有三尺多寬的一條走路，對面是四扇座西朝東的大格門，這是由院中通往後臺的正門，但僅於炎夏季節才全部開啟，每屆秋末冬初，則雙扉緊閉，並將格扇上端窗櫺，糊以白色粉連紙，防禦朔風凜列，免致侵入室內。此際一般通行路線，則改由北房進入，經彩匣子桌旁小門，也可直達後臺。

在後臺西南靠牆一帶，置「大衣箱」四隻，每雙中間都隔有架板，凡男女蟒袍、官衣、開氅、帔、褶，都屬於此。東面靠窗，則橫列「二衣箱」四隻，中間也都隔以架板，凡屬武行所用的軟硬靠、豹衣褲，武旦所用的戰衣、戰裙等，都隸此箱。在大二衣箱中間，東南角土

有直拼方桌兩張，上供老郎神龕位，左右陳設麾旄小儀仗，前有香爐臘阡，掛有黃緞桌圍，每逢開戲之前，當場面上敲打三通鑼鼓時，由後臺管事人，先在龕前上香行禮，才可開鑼演戲。

老郎神龕（內行稱為祖師龕）是用硬木製成，色澤烏黑光亮，前廊後廈，式如宮殿格局，雖高不逾四尺，而其雕刻花紋極為精細。廊簷上懸有金地黑字「念茲在茲」匾額一方，正殿上也有同樣匾額，上鐫「述古鑑今」四字。殿內塑老郎神坐像，素面無鬚，身御黃袍，廟貌莊嚴，當年北平第一科班富連成社在此常年演戲時，自葉春善社長以次，所有富社員生，任何人出入後臺時，都先在龕前恭揖行禮。演員出場前，也多向之拱立默禱，以求佑護。這種「敬神如神在」，是梨園中人傳統的精神，目的在於心存警惕，敬業盡力。雖說是以神道設教，並非崇尚迷信，為了使他們登臺獻藝，免於粗心懈怠，招致錯誤的緣故。

廣和樓後臺情形既如上述，可見這一後臺，面積之大，範圍之廣，是北平前門外所有各戲館子之冠。如三慶、中和、廣德、樂華等處後臺，都比較狹小，僅及四分之一強，至於同樂、文明兩園，更不能比了。

歷經浩劫不堪回首

抗戰軍興，敵偽竊據北平時期，人心不定，百業蕭條，富連成科班在廣和樓演出日期的

營業也漸衰微，不得不向外尋求發展，乃在西單哈爾飛戲院、東安市場吉祥園、前門外華樂園三處，輪流演夜戲，以資挹注。這種作風，頗遭廣和樓主的大忌，前後臺發生裂痕，實肇因於此。因為廣和樓的產權，從前清同光年間，就歸北平崇文門外小市口住戶王鏡齋所有。

從民國初年直到抗戰前夕，二十多年來，一向由富連成科班經常駐演，不但富連成這三個字藉以揚名字內，就是園方也因日無虛閒，常年有戲，在三七分帳的利潤下，彼此也都獲益匪淺。小至一個戲館子裡賣座兒的（南方謂之案目）小夥計，除了養家糊口之外，還能夠日有盈餘，省吃儉用，買房置地，也大有人在，前臺後臺利益均沾，人人皆大歡喜。如果廣和樓的老東王善堂（鏡齋長子）不死，或是富連成老社長葉春善仍然健在，相信這兩位老先生有一倖存，則雙方依舊可以合作無間，永不分離。可惜他們都是才過花甲，便先後去世，遺產分由兩家下一代掌管。富社方面尚較單純，由葉社長長子龍章繼承，事權固然統一，只惜他對於戲班的事完全外行，因為他出身成達中學，畢業後就入軍隊服務，任職軍需。龍章對於帳目上特別認真。至於小市口王家，因為王善堂昆仲很多，下一輩同堂弟兄十餘人，各自為政，廣和樓是族中公產，人人都是東家身分，誰說的話，都算旨意，鬧得下面夥計們，無所適從。後來連他自己也覺得這樣下去不是辦法，才改為值年制，每四個人輪值一年，上半年歸兩人管，下半年另換兩個人。過了兩三年，又覺得這個辦法不妥，因為誰當值誰就任用私人。日久天長，自不免因錢財與後臺時生磨擦，又逢營業不振，到民國廿六年臘月封臺以

後，葉龍章忿然出箱，聲明自明年正月初一起，不再進廣和樓演戲。這是屬於內幕糾紛，一般外人尚無所聞。如果這時王氏弟兄，肯於卑躬屈節，請人出來幹旋；未必不能轉圜。可惜那時王氏昆仲，也都是初生之犢不怕虎，依舊處之漠然。彼時有個近在咫尺，鮮魚口小橋葉家，與樂園主萬子和，那是何等厲害的人物，一聞此訊，連夜跑到宣武門外海北寺街八號葉家，與葉龍章當面商談，三言兩語，便將公事談妥，立了合作契約，次年新正元旦，富連成給樂華唱了開臺戲。這年正月裡，廣和樓就沒有演戲，嗣後一年之內，始終沒接進一個經常駐演的長班，廣和樓的夥計們，終日毫無收入，人人叫苦連天。而做東家的王氏弟兄，又何嘗不是互相埋怨，最後還是大家公推王老五出來，負責收拾殘局，設法擴展業務。

王老五，是王家少壯派中較為精明強幹的一位，他單名一個「敬」字，號叫慎之，辦事能力確乎超群拔萃，在接管業務以後，首先裁汰冗員，然後前後臺門窗戶壁，粉刷一新，只是畫棟雕梁，工程浩大，無力加以油飾而已，但在彼時觀瞻上，已屬煥然一新了。他又與北平中華戲曲學校校長金仲蓀接洽，約該校進駐廣和樓長期公演。當時北平戲校，適因原有地盤中和園，被尚小雲新開辦的榮春社科班所租賃，恰值無處可演的環境中，所以雙方一拍即合。不過戲校進廣和有個條件，就是要把前臺大池子裡的長桌板凳，一律改為長條座椅，面向臺口，以符合現代設備。王慎之一口應允，立即督工趕造，連同兩廊的座位，也都改為靠椅，幾天之內改進完成，這是北平戲館子撤除舊式桌凳的最後一家。

戲校在廣和樓日常演唱，有兩年多時間，新戲確實排了很多，最初是連臺本戲《火燒紅蓮寺》，接著正是侯玉蘭應時崛起，便排了許多程派小本戲，如《孔雀東南飛》之類。以後白玉薇、李玉茹也都先後唱紅，像《蝴蝶盃》（改名《鳳雙飛》）、《三婦豔》、《鴛鴦淚》、《烽火媒》（即《盧州城》）以及八本《雁門關》、四本《獨占花魁》，都能每演必滿，與鄰近的富連成常駐的華樂園，榮春社常駐的中和園，鼎足而立，分庭抗禮，這算是廣和樓的中興時代。可惜好景不常，日近黃昏，劇作家翁偶虹，又為之編排了《美人魚》、《百鳥朝鳳》、及《小行者力跳十二塹》三齣新戲，成績不盡理想，終於北平戲曲學校結束演出，這是民國廿九年，將近年底的事了。

戲校解散之後，有該校教師兼總管事沈三五，招集未畢業學生，及一部分已經成名高材生，另組「光華社」重整旗鼓，仍在廣和樓繼續演出，終因大勢已去，無法挽回，以前每日必來報到的一般「捧角家」們，都因所捧的對象已失，相率裹足。每天最高紀錄，只上四五成座，結果無法維持，戲校僅存殘餘勢力，既已燈盡油乾，廣和樓的厄運，也隨之俱來。最初是門可羅雀，日無戲演，繼而債務糾紛，訟累連連，結果被判敗訴，先將廣和樓查封，最後是強制執行，公開拍賣，抵償積欠。抗戰勝利前半年，由一個煙土客人暴發戶，得標購到，原擬興建一座大規模工廠，鳩工拆建，不料房子剛剛拆完，正值日本投降，勝利來臨，這個煙土客捫心自問，在敵偽時期，一切行為都是罪不容誅，只好連夜逃離北平，不知下

焚毀前的廣和樓外觀、內景。（出自《富連成三十年史》）

落。所以這一片產業就此荒蕪，衰草沒脛，無人過問了。前些年聽說，已被主政者改建戲院，仍名廣和。筆者離平遠在民國卅八年以前，後事為何，只能付諸傳聞而已。

廣和樓經此浩劫，毀成一片荒土，不但所有對聯匾額等等文獻，無人保留，就連那座偉大的建築，也都拆成一片土平。現在回想起來，尚猶歷歷如在目前。即使予以重建，也不會恢復舊觀，再過若干年後，研究戲劇史的人，恐亦無從稽考，因之詳細述說，以留鴻爪。

談一至八本《混元盒》

在四五十年前，北平的國劇，正值發達蓬勃的時期，記得在那時侯，每遇逢年過節必要演幾齣應時對景的戲，用以點綴節令，而廣招徠。這些齣戲有大部分都是平素很少演出，適時貼出，足以有號召滿座的把握，無論前臺與後臺，都可以有日進斗金的希望，又何樂而不為呢。

這些應節戲有的如今還能常見，有的根本就看不見了。譬如到了舊曆正月初一，除了必跳靈官祓除不祥，繼之跳文武財神，《天官賜福》之外，文戲總是《御碑亭》帶《金榜樂》、《天降麒麟》帶《賣子》、《打金枝》，武戲則是《青石山》、《金蘭會》、《打竇墩》、《百涼樓》之類。到了正月初二這天，開場戲必是《財源輻輳》，文戲總有《黃金臺》，武戲例用《紫震莊》——重點在於「慶賀黃馬褂」一場——或則由武旦唱一齣《搖錢樹》，因為這天是祭財神的日子，所有戲碼都不外乎招財進寶，取個吉利。正月十五是上元燈節，楊小樓演《大鬧花燈》、梅蘭芳演《上元夫人》，各科班大軸子要擺骨牌

燈，把三十二張骨牌先擺成「接龍」綿亙不斷，再擺成五副「爆子」，五副「順子」，整齊

迅速，上下銜接，深具巧思，但非科班人才扮演，殊難恰到好處。到了二月初二，就唱《紅

鬃烈馬》，因為這戲的唱詞中有「二月二日龍發現，王三姐拋球在綵樓前」兩句，雖然有些

牽強，也算是應時當令。三月初三必唱《蟠桃會》。四月初八必唱《藥王卷》。到了五月端

陽，應節的戲，比較就更多了，一般流行的民間故事，如《鍾馗斬五毒》，真假潘金蓮的

《五花洞》，由〈遊湖借傘〉到〈祭塔〉的《白蛇傳》，這裡面包括的戲越發不知凡幾了，

最顯著的是，青蛇盜庫、白蛇盜草、降香水鬥、斷橋合鉢，還有許多小節不勝枚舉，無論如

何濃縮，倘不大加刪減亦無法一日演完。此外還有一齣最為精彩熱鬧，現已瀕於失傳的戲，

就是本文所要談的——《八本混元盒》。

《混元盒》這戲，本名叫做《闡道除邪》，原屬前清內廷秘本，一向由南府內學太監串

演，作為每年端陽節承應的戲，只供皇太后和皇上御覽，當時民間是無緣得見的。到了光緒

二十年甲午，清廷戰敗於日本後，此項禁令逐漸廢弛，但一般民眾仍不敢明目張膽擅演內廷

獨有的戲，那時老俞毛包（名潤仙，字菊笙，乃名武生俞振庭之父，楊小樓、尚和玉之師），已

在內廷供奉甚久，擔任外學教習多年，不僅飾演過此劇中之主角，而且曾經負責予以總排，

所以對於這戲，一切都了然於胸，把本子帶出宮來託外面朋友刪改重編，因其原本都是崑

曲，他就把十之八九改成皮黃，又將封神演義說部中之「廣成子三進碧遊宮」添了進去，又

因第六本劇情枯澀，乃加入鬥戰勝佛——孫悟空——與金花娘娘鬥法的場面，並將戲名改為《混元盒》，如此排演便與內廷秘本不盡相同，而免御史藉端參奏了。

這戲排成是在前清光緒廿四年，亦即戊戌政變，光緒帝被囚瀛臺的那一年，彼時俞菊笙所主持之春臺班已成強弩之末，未及兩年即已報散，斯際俞已加入陸華雲（小翠花之岳父）所組之福壽班，為股東老闆，專在前門外大柵欄內各戲園輪轉，主演大軸武戲，所以這齣八本《混元盒》之初次演出，也就在北平大柵欄內慶和園、廣德樓、三慶園三家戲園子，由是年陰曆五月初九起每處輪演四天，直到五月二十日才全部演完。

這戲所謂「八本」的分配，頭一本由老天師張道陵下凡起，授予當代天師張捷混元寶盒，命其用以捉妖除邪。書生趙國勝進京赴考，最後一場是金花娘娘派九妖下凡，擾亂世間，這是很偉大的一個場面，舞臺上人頭多，很壯觀，金花娘娘坐在高檯上有大段的慢板和原板，然後分成五次喚上九妖，第一對是蜈蚣精與壁虎精，第二對是黑狐和白狐，第三對是紅蟒精與蠍子精，第四對是青石精、白石怪，最末單獨登場的是蛤蟆精。在臺上除龍套和小妖之外，共有五個花臉分勾作金、銀、黑、白、綠五色臉譜，五個旦角分扮作粉妝玉琢的模樣，人人都是簇新的服裝，站在臺上如花似錦，那得不好看呢？

第二本先是青石精、白石怪下凡，遇一美女，將其攝入山洞內逼奸不從，予以殺害，並剝其皮幻化成白紙一張，擬以之汙燬天師金印。適趙國勝已考中進士實授知縣，領憑赴江

西上任，途逢黑狐幻化美女，欲施迷戀，趙在旅邸用酒將其灌醉，盜取元丹，致黑狐現形遁去。白狐知悉欲往行刺，賴有土地神呵護，趙報仇未成，乃將趙官印盜去，拋入黑龍潭內。青石精偽裝道士向趙國勝化緣，聞其失印事，乃由白石怪入潭撈印，呈獻於趙，趙得印欣喜，問其所需，青石精出白紙一張，囑其親往張天師處求得符印，用以鎮宅，趙不疑有詐，乃遄至龍虎山持紙面向天師求印，張見紙有異，知為妖魔詭計，乃先將趙交有司衙門收押，夜間火煉人皮紙，至是剝皮女鬼現形泣述被害經過，天師乃遣廣成子率眾法官並召請元金龍、牛金牛、婁金狗、鬼金羊四宿，同往捉青、白兩石怪，以五雷擊之，各現原形，收入混元盒內，二本演至此處，遂告結束。

第三本為張天師見妖氛已佈滿宇內，乃率眾法官乘龍舟沿江而下查看妖蹤，紅蟒精幻做孤女故意落水掙扎求救，恰有漁夫父子經過，援之上船，見已奄奄一息，帶回家中，詳詢身世，知已窮無所歸，乃將之收為兒婦，詎成婚後漁子日漸羸弱，聞天師舟已將近，父子偕往叩求醫治，天師賜以仙丹，並予金針，使漁子俟機刺妖，是時紅蟒已知天師將至，秘遣大錨二錨兩妖，潛伏水底，俟天師舟近，鑿破船底，以期陷溺，幸天師早已算就，一面施法擒獲兩錨怪，一面遣廣成子率木宮四宿，即奎木狼、井木犴、角木蛟、斗木蟹等馳往漁父家搜捕紅蟒，在神妖互戰中，紅蟒不敵，終於兔脫，第三本演至此處為止。

第四本由里二寺過皇會起始，各種皇會次序：第一擋為開路（即耍鋼叉），第二擋為太

師少師（即雙獅子），以次為高蹻、五虎棍、跑旱船、老背少等，最後一檔為槓箱官。壁虎精幻化為無業小童，在廟會中售賣糖荳，藉以散毒，此時趙國勝已因無罪被釋返家，在遊廟會時見壁虎幻形，孤苦堪憐，將其帶回，作為書僮。適值端午，書房中五鬼鬧判，即係壁虎精作祟，致趙國勝驚懼成瘋而死。廣成子三進碧遊宮，取得翻天印，用以降妖，及南通州有茶館主人哈回子，夜間路行，被蛤蟆精吞食後，幻其形狀，回至茶館，意在盜取真陽，此兩事，亦均在此本中表演。

第五本係蜈蚣精變化僧人，佔據蓮花寺，自號飛龍僧，先在四鄉噴毒害人，俟病者來廟求醫，一面捨藥濟眾，一面募化十方，事為天師識破，派廣成子率眾法官及火宮四宿之翼火蛇、尾火虎、觜火猴、室火猪至蓮花寺捉拿飛龍僧，惜餘孽雖鋤，主兇仍被遁去。

第六本為金花娘娘因天師張捷屢次與其徒眾為難，乃約請火靈聖母及龜靈聖母，同刲天師船泊，張捷召請鬥戰勝佛（即齊天大聖），將三妖引至鄱陽湖內相互鬥法，此場雙方所用法寶，即沿用老戲《竹林記》中劉金定與余洪鬥法之砌末，──第一陣「千手千眼佛遇百頭大佛」，第二陣「山魈巨鬼遇金背大砍刀」，第三陣為「布袋僧捉六賊」，因彼時《竹林記》已很少人演，舞臺上極為鮮見，觀眾自感陌生，亦免砌末久置不用，易於腐朽。此種廢物利用辦法，為當年老伶工編新戲之既可撙節費用，又可標榜新穎，一舉兩得，足為後世效法。此劇開打亦多，新奇不落俗套，最後將三妖收服納入混元盒內，全劇至此告一段落。

第七本前半齣為《琵琶緣》，係烈女蘇巧雲因貧落溺，不甘同流合汙，在妓院中受鴇母虐待，夜間潛入花園，投園自縊，正掙扎中，為蠍子精發現，先將其吞食，再幻化成巧雲形貌，受鴇母命，迷惑遊客。有曹公子率僕來嫖院，終被假蘇巧雲迷戀而死，且遭蠍精吞食，天師得曹家僕人稟報經過，乃派法官往拏，蠍子敗逃至蝙蝠山，請蝙蝠大仙助陣，奈群妖不敵廣成子之翻天印，蝙蝠雖被生擒，蠍子則以雙鉗擊傷天師，而得漏網。後半齣係天師見通州城內妖氣沖天，偵得茶館主人哈回子形跡可疑，乃將其緝獲，假哈回子尚矢口不承，天師以掌心雷將之擊斃，立現蛤蟆原形，乃收入混元盒內並剝其外皮，懸於城門示眾，事為壁虎精親見，乃尋得蜈蚣精，七妖晝夜在通州城盜蛤皮，天師遣廣成子率同日宮四宿即虛日鼠，房日兔，星日馬，昴日雞，與群妖鏖戰，除黑白兩狐均被翻天印擊斃外，其餘蜈蚣、壁虎、紅蟒、蠍子連同蜘蛛五毒，悉被昴日雞啄斃，將各原形收入混元盒內。

第八本金花娘娘之業師係通天教主，此為一似正實邪之宗派，徒眾既廣，錄取尤雜，上自麟鳳龜龍，下至魚鱉蝦蟹，無所不收。因之民國十年以後，故都梨園界戲呼名旦王瑤卿為「通天教主」，即緣於此，蓋論其收徒太泛也。

通天教主既知其徒金花與所派九妖被張天師收入混元盒內，乃擺設混元一煞陣，將廣成子困入陣中，賴元始天尊率二十八宿下凡，破陣救出廣成子，說服通天教主，張天師啟開混

元盒，縱出九妖，返本還原，從此三教皈一，混元大合，全劇至此告終。

在前清光緒廿四年，福壽班初演《混元盒》時，據先嚴言及，謂彼時除許蔭棠（武淨許德義之父，乃奎派老生）飾天師張捷，陸華雲之趙國勝外，二本中飾剁皮鬼之旦角為韓雨田，此人滿面生淺白麻子，扮像極不好看，但嗓音特佳，以唱《祭塔》最為出名，演此角時在火煉人皮紙一場，自頂至踵，穿「骷髏套子」，臺下無人能見其廬山面目，而唱大段反調時，嗓音清越，歌聲婉轉，最為動聽，因之此角非伊莫屬。頭本派九妖由孫怡雲飾金花娘娘，俞菊笙之蜈蚣，張淇林（長保）之壁虎，陳德霖黑狐，余莊兒（玉琴）白狐，王瑤卿紅蟒，楊桂雲（字朵仙，乃楊小朵之父楊寶森之祖）蠍子，何九（桂山）青石精，黃三（潤甫）白石怪，高德祿（富遠之祖父）蛤蟆精，俞菊笙在五、七兩本中亦飾蜈蚣，至二、三、四、八本中飾廣成子，惟第六本則飾鬥戰勝佛，其金花娘娘在六本中易為朱文英（朱湘泉之父朱世友之祖）。余生也晚，這一堂整齊人物，只聞人言，未經目睹。到了民國五、六年間，每值端午節，各班為了應節，偶有演者，都是選擇個人拿手，只演單齣。譬如俞振庭最常唱的是五本《蓮花寺拿飛龍》，他去（案：去，飾演，下同）蜈蚣，或是六本《鬥戰勝佛》，他去齊天大聖。再如王瑤卿則專唱三本《刺紅蟒》，和七本《琵琶緣》，都是以旦角為主的戲。民國七年，楊小樓在北平第一舞臺長川上演夜戲，座客常滿，班名桐馨社。五月端陽起，貼出八本《混元盒》，由五月初五演至五月廿二日，中間有幾天排戲休息，小樓在此八本中所飾角

色悉遵其師老俞毛包之舊例，只扮蜈蚣、廣成子及鬥戰勝佛三角，如遇有場次較為清閒時，則在前場加演一齣單挑武戲，如頭本派九妖，則加演《八門金鎖陣》，三本《刺紅蟒》，則加一齣《賈家樓》，七本《琵琶緣》加一齣《下河東》，八本則加一齣《惡虎村》。此時原排老角如許蔭棠、何桂山、黃潤甫均已物故，只可以高慶奎飾天師，陸杏林演趙國勝，外串陳德霖演頭本金花娘娘，二本黑狐，尚小雲演一、七兩本黑狐，朱桂芳白狐及六本金花，王瑤卿紅蟒，王蕙芳蠍子，穆春山（綽號麻木子）青石精，李連仲白石怪，范寶亭、許德義分飾蛤蟆精與壁虎精，錢金福演六本之楊戩及七本昴日雞，王長林、傅小山之大錨、二錨。彼時筆者年已十三歲，是為第一次看全八本《混元盒》。

嗣後曾在堂會中看梅蘭芳演《金針刺蟒》，由王鳳卿、姜妙香分飾漁夫父子、王福山、艾雲飛的大錨二錨，廣成子似是王毓樓（老生王少樓之父）、張天師是淨角應工，勾紅三瓦臉，已不記得是何人所扮了。那一次是在北平宣武門外大街江西會館所看，時在民國五年張勳復辟前後，事隔六十年左右，實在想不起來了。

俞振庭自民國五年創辦斌慶社科班後，經常駐演於北平大柵欄廣德樓，與在肉市廣和樓多年之富連成科班各據東西兩廣，分庭抗禮。民國八年端節，斌慶社排成八本《混元盒》，在廣德每天上演，一本連續演了十幾天，因為該社頭科「斌」字班諸生已學戲將近四年，均已嶄露頭角，足以獨當一面，演藝雖不能媲美老角，但此劇係以砌末佈景取勝，故其號召

力仍不算小。其角色分配是由王斌芬飾天師，徐壽壽趙國勝，小振庭（即孫毓堃，元彬元坡之父）廣成子，石韞玉金花娘娘，俞華庭蜈蚣，范斌祿壁虎，俞步蘭黑狐，徐碧雲白狐，小翠花（即于連泉）紅蟒，小桂花（學名計斌慧後改名計豔芬）蠍子，小奎官（即殷斌奎）前兩本飾白石怪，後扮哈回子，高斌峯青石精，于斌安蛤蟆精。第六本由小振庭演鬥戰勝佛，及七本之昴日雞。鄱陽湖之金花娘娘則由徐碧雲帶演。小壽山（即朱斌仙）飾琵琶緣嫖院之丑公子。斌慶社這戲每年必演一次，直到民國十三年之夏，尚由李萬春飾廣成子演過一次。

民國十年舊曆正月初一日起，楊小樓與梅蘭芳合作，同組崇林社分在南城西珠市口文明園及東城東安市場吉祥園兩地演出，大約是每逢星期一至三在文明，星期四至日在吉祥，楊梅不分賓主，互演大軸，上座鼎盛，這個班子維持了很久，直到次年六月才解散改組。兩人初次合演《霸王別姬》，即用崇林社名義。是年（民國十年）舊曆五月初四日起，在吉祥園開演八本《混元盒》，前四本演到初七為止，由十一到十四演後四本，因為初八、九、十、三天是文明園的檔期。這戲中當時的角色是楊小樓仍向例飾演蜈蚣、廣成子、鬥戰勝佛三角。梅蘭芳頭本黑狐，二本白狐，三、四、五本均飾紅蟒，六本金花，七本蠍子，八本金花。王鳳卿天師，陳德霖頭本金花娘娘，二本黑狐，姜妙香趙國勝，姚玉芙剝皮鬼。頭本派九妖除楊、梅分扮蜈蚣、黑狐外，另以錢金福扮壁虎，朱桂芳白狐，姚玉芙紅蟒，諸茹香蠍子，裘桂仙（盛戎之父）青石精，李壽山（盛藻之父）白石怪，蛤蟆精仍由范寶亭扮演。此劇

除小班斌慶社外，大班久無人演，盛況自當空前，不過在國劇史上，八本分作八天演全，名

伶薈萃，一絲不苟者，此亦為最後一次，不再復見矣。

因《混元盒》是一齣群戲，每本中主角輕重不同，所以在這八天裡，視各人戲場繁

簡，另在前場由名伶加演雙齣，如第一天梅蘭芳、王鳳卿加演《金

鎖陣》。第二天梅蘭芳、王鳳卿加演一齣《桑園會》。第六天王鳳卿、朱素雲加演《鎮潭

州》，梅蘭芳、劉景然合演《三擊掌》。第八天梅蘭芳加《宇宙鋒》，楊

鳳卿、姜妙香《雙獅圖》，楊小樓、錢金福之《五人義》。第五天王鳳卿、朱素雲合演《黃鶴樓》。第七天王

小樓加《陽平關》。可見當年老伶工演戲肯對觀眾負責，決不因《混元盒》具有號召力，而

偷閒託懶，貽偷工減料之譏也。

就在小樓、蘭芳合演《混元盒》同時，程豔秋隨其業師榮蝶仙搭入華樂園高慶奎班，充

二牌青衣，三牌武生為周瑞安，亦於是年端午日演壓軸《琵琶緣》，除程自演蠍精外，以郭

仲衡飾天師，劉鳳林之鴇母，曹二庚之公子，周瑞安之蝙蝠精，榮蝶仙反串廣成子。是日大

軸《失街亭帶斬謖》為高慶奎、董俊峯、郝壽臣三人合演。翌年（民國十一年）端陽，程硯

秋又在原場地演「金針刺蟒」列於大軸，係以高慶奎、王又荃分飾漁父父子，仍由郭仲衡扮

天師，廣成子則易為茹富蘭，此事距今亦五十餘年矣。

七七事變後，日軍進駐北平，人心惶惶，百業蕭條，尤以梨園界為甚。尚小雲為顧及

同業生活，不計盈虧，每天日場，仍率重慶社在第一舞臺上演不輟。是年（民國廿六年）中

秋，貼出全本《混元盒》以資號召，其配角則為王鳳卿、楊盛春、何雅秋、尚長

春、閻世善、范寶亭、慈瑞泉諸人，所謂全本者仍以《刺紅蟒》及《琵琶緣》兩折為主，雖

由「派九妖」起始，但不上趙國勝，以致黑狐盜丹、白狐盜印、火煉人皮紙、里二寺過會、

五鬼鬧判、蛤蟆精開茶館、通州城盜蛤皮等場盡行刪去，至蓮花寺拿蜈蚣，鄱陽湖會鬥戰勝

佛，末本擺混元一煞陣，亦不過具體而微，否則何能於一日演完。嗣後尚氏每年必演一次，

惟不限於端陽節矣。

民國廿八年舊曆五月初五日，宋德珠之穎光社在北平西城新新戲院日場，荀慧生之慶

生社在東城吉祥戲院夜場，兩人在同一天內均貼演《混元盒》，實則只演《刺蟒》與《琵琶

緣》而已。由是而觀之，此劇之第三、第七兩本，四大名旦均曾演過，但偶一為之，不易常

見，以故知者不多，遂致衍成冷戲，以迄於今。

北平各大小戲班在此一時期，營業競爭熾烈，紛以機關佈景彩頭新戲作為號召，尤以

新戲中加演過皇會，為一時風尚，如李萬春之鳴春社科班排《真假哪吒》時，加演花鈸鼓

會及小車會，尚小雲之榮椿社科班排聊齋戲《崔猛》時，加耍龍燈，繼之廣德樓排《八仙得

道》，慶樂園排《濟公活佛》，時尚所趨，不可遏止。富連成自廿九年舊正起，改為大、小

分班，以未出科之元字班為主體，經常上演日場戲於華樂園，為營業收入計，自不能再以老

戲與各班抗衡，該科班武戲教師王連平適與一在故宮博物院做事之魏君友善，乃託魏從故宮將當年南府所存之《闡道除邪》承應戲原劇本借出，兩入不分晝夜連宵趕工，將原本之崑腔改成皮黃，仍用《八本混元盒》為戲名，督促該班六科學生日以繼夜加工排練，果於舊曆四月底將第一本排練成熟，於是年端陽日場公演於西長安街新新戲院，以後在華樂園連續演出若干次，又在東城吉祥、西城長安兩戲院分別露演，迨至上座漸衰，始續排第二、三、四本，時已進入冬令，將近封箱矣。

富連成之頭本《混元盒》所以挑簾即紅，貼出座滿，其原因有三，一、場次奇特，穿插別緻，二、為行頭新鮮，多屬罕見，三、是角色整齊，鉅細靡遺。先說場次方面：一揭開大幕先上一場《二十八宿朝天》，這是當年俞（菊笙）派演此所無，這個過場是由四個人、八個人、十六個人，套著上全了二十八個人，每個人的扮像各有不同，可以說是一個人一個扮像，醜俊不同，嬌妍各異，老少雜陳，男女並列，這一場簡直是把意想不到的行頭，出人預料的扮像，作一個綜合大展覽，這裡面新置辦的五顏六色的抓髻蓬頭，和不常見的髯口帶狐尾，至少有十幾套之多，除去這齣，別的戲一概無用，這戲在未上演以前，「盔頭周」先賺了一筆大錢，其舖張豪華也就可想而知了。（彼時北方專為各戲班後臺承攬製做盔頭之人姓周，遂均呼之為「盔頭周」而佚其名，今如健在，則其年齡因其手藝好，品質精，群相延用，不另覓人，亦當在九旬以上矣。）

第二場是廿八宿朝天後，即一同朝見元始天尊，拉開二道幕，以「月亮門」和「朝天

一炷香」的手藝，撒滿堂火彩，[1]「高元昇所飾之元始天尊上高枱坐在中間，二十八宿分做三

層，列立兩旁，大家群唱崑曲，這一幕華麗整齊、莊嚴肅穆的偉大場面，一開始就先予觀眾

一個良好的印象。

老天師賜盒一場，富社所演亦與從前各大班路子不同，先上四道童，每人手捧一法寶，

是一、金如意，二、斬妖劍，三、登雲履，四、混元盒，引老天師張道陵上吊場，這是由銅

錘花臉張元奎扮演，戴驥蓬頭道冠，勾紫三塊瓦老臉，腦門上勾一太極圖，有些像龐統的臉

譜，不過這是老臉，掛驣滿穿紫八卦衣。這場下去，上天師張捷，由哈元章扮演，也是戴黑

蓬頭道冠，俊扮掛黑三，腦門上勾一卦象，（按老規矩這戲張天師每本勾一不同的卦象，按乾、

坎、艮、震、巽、離、坤、兌，循序更易，無一雷同。）穿藍八卦衣。迨老天師降臨，賜四寶

時，老天師唱二黃元板用《虹霓關》「童子拜觀音」的鑼鼓，張道陵每唱完一句，張捷隨著

鑼鼓亮一個像兒，同時持法寶的道童亦依次將寶舉起，每一法寶內均裝置乾電電池的小電燈，

每次在唱完，「亮像」美妙身段中，電炬忽明，必獲一滿堂采聲，造成全劇第二高潮。

末場派九妖之出場次序，各人扮像，亦與當年老樣不盡相同，第一個單獨先上黃元慶所

1
火彩，參見本書〈舞臺上失傳的藝術——火彩〉一文。

扮的蜈蚣精，戴大額子黃色抓髻，蓬頭、翎子黃狐狸尾，勾金腦門黃色臉，內穿黃緞箭衣紅綢素褶子外罩黃緞繡花開氅，手持高色蠅拂，紅彩褲，足登黃色虎頭厚底靴，試想這個扮像和臺風隨著一把松香出場亮像，是何等雄壯威光華燦爛，使人看了精神為之一振，得個滿堂碰頭好兒，純係觀眾興奮出自內心，絕沒有捧角的成份在內。第二對是王元錫飾壁虎精、遲世尉飾蠍子精，兩人扮像與蜈蚣大致相同，只是壁虎用灰色，蠍子用綠色。第三對是李元芳黑狐、張元秋白狐，兩人都是七星額子翎子狐尾，戰衣戰裙外加斗篷，較為特別的是黑狐的黑色狐尾上嵌有無數白點，白狐的白狐尾上，亦如星羅棋布有許多黑點。第四對是班世超的紅蟒、陸世聚的哈蟆，這一對一瘦一胖，一旦一淨，一俊一醜，在舞臺畫面上配合的非常好看。末一對是羅元昆青石精、殷元和白石怪，這兩人都是演完二十八宿下來，再趕末場。金花娘是劉元彤扮演，雖只一場，卻有大段慢板和原板，唱工相當繁重。在九妖之中如黃元慶、遲世尉、班世超、陸世聚四人先後出科，即以元字學生抵代，如蜈蚣換了孫元彬，蝎子換了劉元漢（劉硯亭之獨生子），紅蟒易為陳元碧，蛤蟆易為孫元增，這是後話。

第二本趙國勝用李元瑞（丑角李一車之子），剝皮女鬼用張元秋（坤角花臉張子青之次子，其長兄為小生張世孝），哈元章彼時尚未倒倉，嗓音正衝，演火煉人皮紙一場，襲用借東風之唱腔，學馬連良頗為神似，當時即有「小李盛藻」之譽。

第三本《金針刺蟒》，是李元芳紅蟒，楊元勳與高元虹分扮漁夫父子。這一本所售滿座

次數不多，所以演期亦不甚久。

第四本《里二寺大過會》，最為轟動，用人亦多，太師少師是以白元傑、陸世聚分扮兩個獅子頭，朱世富和艾世菊分任獅子尾，五虎棍記得有王世襲和黃元鍾，槓箱官似是楊元才。以高蹻會用人最多，現猶能默述者為張元奎之陀頭和尚，花旦高元皋反串丑婆老作子，武旦陳元碧反串小二格，老生閻元靖反串丑公子，武生孫元彬反串樵夫，在演出之前，集上三十個學生，綁上高蹻，練習了足有兩三個月，因為不但學會走路，而且個人要單獨表演各種特技，譬如「走矮子」、「拍腳尖」、「鳶子翻身」等等，其中以孫元彬練得最好，主要還是他有武工的底子，這一本末場以「五鬼鬧判」作為結束。

第五本《蓮花寺拿飛龍》，先上十六個小蜈蚣，在臺上翻大小觔斗，然後擺「大牌樓」、「劈蓮花」、「扯咕嚕院」、「翻枷棍」，最後湊成一隻百足之蟲走入後臺，這場以白元傑、朱世富、范元濂三人為主幹，餘者也都是能翻能捧的高材武行。黃元慶的大蜈蚣精，有唱有打，十分精湛，可惜這戲只排到此本即行停止，另排一至四本「乾坤鬥法」了。

這戲是以闡揚道教，除滅妖邪為本旨，論到主題意識，與如今時代潮流不合了，但是若干鬧妖武戲，又何嘗不是如此，只是缺乏原本，無人重排，乃致失傳，沒有見過演全這戲的人，甚或沒聽說過的，大約不在少數，現就記憶所及，寫個一鱗半爪的，尚可供人當個古董看看，此時不寫，再過十幾年，恐怕連這殘缺不全的《混元盒》，也就更少有人知道了。

《狀元印》史話

今年五月十四日，是空軍大鵬國劇隊在臺北國軍文藝中心公演，貼了一齣菊壇罕見的武戲《狀元印》，由楊派名武生孫元彬飾演主角常遇春。筆者有幸，得往觀賞，見其趟馬走邊，工架穩練，步伐規矩，起打緊湊，尤以所歌崑曲字音清晰，舉手殺足咸與鑼鼓聲相呼應，洵足以獨步一時，當今之世，無人可及。

元彬此戲是其在北平富連成社坐科時期，得之於名武戲教師王連平所授，出科後復向其尊人孫毓堃請益，所獲楊派竅要匪淺，稱之為家學淵源，應非溢譽。元彬演此雖極精湛，但在來臺二十多年中，露演僅五、六次，就是當年在大陸演者也屬寥寥可數。遍查舊存戲單中紀錄，只有崑曲名宿王福壽（紅眼王四）曾在光緒九年搭春臺班時，演過一次。光緒十二年他參加四喜班，又演了一次，鼎革以前不過如此而已。民國三年王福壽應葉春善社長之邀，入富連成社科班執教，曾授予二科學生三齣戲，第一齣先教武生金連壽習《淤泥河》（薛禮救駕）；第二齣就教的《狀元印》，仍以金連壽飾常遇春；繼之又教殷連

瑞學《寧武關》。教成此三齣，就因意氣用事，憤而辭去教席。王連平之擅長此劇，賴以流傳後世者，就是曾獲王四先生薪傳。而金連壽學成此戲時，已屆出科年齡，民國四年畢業後就脫離母校，遠走外埠，所以富社當年排成此戲只演過一兩次，就束之高閣，不復再見。

一般武生演《狀元印》的，大多以楊派為圭臬，彷彿不按照楊派路子唱就不成其為《狀元印》了。其實楊小樓演這齣戲，既非他在小榮椿科班坐科時期所學，也不是他出科之後，又投入俞菊笙門下習藝時，得俞的傳授。因為俞潤仙一生雖然很愛演勾臉武戲，卻一向沒露過《狀元印》、《百涼樓》和《采石磯》這三齣常遇春的戲。楊小樓這戲是在他成名以後將近四十歲的時候，從張常保學的。

談到張常保這名字，可能有一部分人感到陌生，他是三慶科班（武場面程璋浦主辦，程是長庚的長子，<small>繼先之父</small>）出身，學名淇林，不僅與陳德林、錢金福是師兄弟，而且三人同庚。常保工武生，腹笥極淵博，一度赴外埠演唱，歸來就入福壽班，為俞潤仙配戲多年，演猴戲最拿手，並能反串《風箏誤》的醜小姐，也稱一絕。俞氏年老輟演後他改佐楊小樓，民國初年先為小樓說《安天會》，繼又教其演《麒麟閣》及《狀元印》，時為民國五、六年間事。

楊小樓第一次貼演《狀元印》，是在民國七年八月廿四日（<small>舊曆中元節後三天</small>）於北平西柳樹井大街第一舞臺夜場。楊小樓從民國初年自行成班以來，初名陶詠社，繼稱桐馨社，其所用班底異常考究，待遇雖很優厚，但稍微鬆軟角色決不錄用。就以排演《狀元印》而言，用張春

芳飾薩敦，麻穆子飾白顏陀，錢金福的赤福壽，許德義的李金榮，遲月亭的方國楨，范寶亭的陳友諒，王長林的吳福，慈瑞泉的朱馬利，四藤牌中的陳德、陳志壽，也由傅小山、艾雲飛諸人分擔，至於劉硯亭，在當時不過飾演胡大海而已。因其配搭整齊，演來十分精彩。小樓對於此戲非常珍視，僅在各大堂會戲中，能獲得相當代價時，才偶一露演。至在各戲院的營業戲，則十年之內（由民國七年直到民國十七年）所演不過四、五次，因為此劇用人過多，開銷太大。

一樁不愉快事件

楊小樓最後一次演《狀元印》，是民國十七年十一月廿一日（舊曆戊辰十月初十），在北平前門外西珠市口開明戲院的夜戲。當晚演畢，楊進入後臺，尚未卸裝，突發生一椿不愉快事件。因為劇中赤福壽角色一向都由錢金福扮演，那時錢已年近古稀高齡，常以偶瘦小恙就不能登臺，是晚錢又因病請假，且早在前幾天就告知永勝社後臺管事人。當時該社的後臺老闆，是小樓的愛婿劉硯芳（宗楊之父），此人平素護短，向為梨園界人緣不佳。關於赤福壽易人代演事，依照舊例，本應由飾李金榮的許德義遞升，硯芳卻屬意於其兄劉硯亭。按硯亭在原排時飾胡大海，自民國十四年麻穆子逝世後才改充任白顏陀，今若越級高升為赤福壽，實屬出乎規矩。豈料硯芳不循常軌，命令催戲人在演出前一日仍通知許演李金榮，許心

懷不懌也是理所當然。硯芳經常為小樓斂怨，固多類此。

演出當日，劉硯亭先到後臺，就勾起赤福壽的紅三塊瓦臉，在打完粉底甫勾眉子眼窩時，許德義也到，不與任何人交一語，直奔彩匣桌前，也取筆勾赤福壽臉。劉硯亭為人忠厚謙虛，個性迥異乃弟，見此情形，自不便與爭，立即退到水鍋前，洗臉後改勾李金榮，許也佯為不知，內心卻已遷怒於楊小樓。

當此劇演到眾舉子反出武科場時，赤福壽率兵邀劫，楊、許在此處起打，照例楊小樓有一退步，應低頭從許的右脅下退到上場門，許則故意微低其肘，令小樓的紮巾盔不得退過，彷彿為許的靠膀子所掛住，實則並未掛住，是受許的右臂所壓制而不得脫，在這一剎那間，許的右手持有大刀，表面上佯以左手似是助其脫出，反而用力攀扯紮巾盔向後脫落，使之垂於耳際，遂致小樓不得不倉皇退入上場門。

楊小樓竟致「捵頭」

北平人聽戲不似臺灣觀眾深具涵養，每見角色出錯，無論懂與不懂，一向緘默不出一聲。北平則否，遇有舛誤，立即倒好蜂起。今見小樓當場「捵頭」，自不例外（凡臺上男角的盔帽，女角的頭面，如連同網紗脫落，梨園術語叫做「捵頭」，內行中人視為大忌。），以小樓

的聲望何堪此辱，回到後臺重新勒頭，雖尚有逃出千斛閘，途遇李金榮等上場，也僅草草以

終。演畢進入後臺，未俟卸裝，見許正在水鍋旁洗臉，楊即倒持所用大槍攛向許身上抽打，

經人圍勸並未損許毫髮，但許已拎起身旁的開水壺欲向楊投擲，幸而有人即時奪下，未釀鉅

禍。自是二人反目作尹邢避面，楊即從此不再露《狀元印》，許也另外搭班，將近二十年的

老搭檔一旦分手，相持達七年之久，到民國廿四年冬，經人斡旋，許才重返永勝社，再度合

作，不到兩年楊即謝世。這一掌故猶未逾半世紀，當年在臺下親見經過的，今尚大有人在，

或有人對許不滿，也是因劉硯芳派戲不公平引起的，公道自在人心。

民國十一年左右，富連成教師王連平，負責專教大四科學生武戲時，竭力培植趙盛璧欲

其成名，為他說此劇中常遇春，可惜當時同科中人很少有堪充重要配角的，不得已乃姑以小

三科猶未出科的優秀人才，暫承其乏。如以榮富華扮薩墩，陳富瑞飾赤福壽，楊富業的白顏

陀，宋富廷的李金榮，樊富順的方國禎，孫富德的陳友諒，李盛蔭的張士誠，而李盛斌、李

盛佐、穆盛樓、李盛佑等則飾陳德、陳志、張恆、李茂四藤牌。盛璧此戲連續演唱四五年之

久，配角也陸續更換為大四科的孫盛文、韓盛秀、韓盛信、黃盛仲、李盛佐、譚盛英諸人。

十四年，王、趙發生齟齬，連平才悟此孺子之不可教，乃以《快活林》授駱連翔，麒麟閣傳

於沈富貴，而《狀元印》則教何連濤，嗣後此戲就由連濤與二、三、四科同學合演，直到民

國十八年，連平又為小四科楊盛椿排成，富社五科學生無人主演此戲。民國廿二年，盛椿隨

李盛藻赴滬脫離母校，連平才在次年教成六科黃元慶，其配角則用五科的譚世英、沈世啟、

張世桐、徐世宸諸人。抗戰期間，又傳於茹元俊與孫元彬。

民國十年，茹富蘭搭入高慶奎班，擔任三牌武生，深感能戲無多，不敷週轉，乃在家從

其祖父茹萊卿學得此齣的常遇春，於民國十二年一月初演於北平開明戲院。是日治值舊曆壬

戌臘八日，其祖以花甲高齡，尚冒奇寒親蒞後臺，為長孫把場。次年秋冬之間就去世。

楊茹孫鼎崢菊壇

「小振庭」孫毓堃見茹富蘭貼出此戲，不甘落後，乃向丁永利問藝，半年後學成，又得

楊小樓為之親自指點，就在同年九月七日初演於北平大柵欄廣德樓戲園，是俞振庭所組的雙

慶社。那天大軸是尚小雲與馬連良合演《遊龍戲鳳》，壓軸王又宸的《搜孤救孤》，《狀元

印》碼列倒第三。從此除富連成科班外，各大班中演此劇的，僅楊、茹、孫鼎崢菊壇而已。

廿一年，楊派老牌武生周瑞安（丑角周金福的三叔）適搭尚小雲的重慶社及坤伶雪豔琴

的成慶社兩常班，時逢端午節日，尚班在東安市場吉祥戲院演新戲《前度劉郎》日夜兩場，

雪豔琴也在西單舊刑部街演日場戲碼，是前部《杏元和番》。周瑞安先在東城與芙蓉草演完

《戰宛城》，趕到西城演《殷家堡》，晚間又回吉祥演初與觀眾相見的《狀元印》。姑不論

其演此的師承為誰？及其演出成績如何？當時年近五旬，一天之內奔波於東西兩城，往返長

達十餘里，猶復連演三齣大武戲，其精力疲憊可想而知。遺憾的是，當天筆者未在北平，以

後也未見其再演，不過早年的成名伶工，大都珍惜羽毛，非有真傳實授，決不輕率妄動，潦

草了事貽人口實。

孫元彬自卅八年隨同空軍部隊移駐臺灣，卅九年加入大鵬劇團充任當家武生，雖然演出

新戲不少，但這齣《狀元印》始終深藏未露。[1]一直到四十三年冬季才在空軍總部中正廳一次

勞軍晚會中，初次演唱這戲。四十四年十二月十八日大鵬在三軍托兒所公演，貼出此戲，是

為首次與一般觀眾相見。此後於四十七年四月九日，在中正路空軍介壽堂又公演過一次，就

蘊櫝而藏，間隔了五個月，到五十三年二月十七日再在原場地公演一次，這一次中間隔

絕了七年半，六十年八月五日，才又在國軍文藝中心，作第五次演出，距離最近所演一次又

有三年九個月了。綜計他來臺二十多年中演唱此戲，僅只六次，現元彬已年逾五旬，將來能

否再演，實難預測，謂為難得一見，應非虛語。

以上有關《狀元印》史料，約略如此，雖然近似一篇流水帳，因為這不是任何武生都能

扮演的名貴武戲，所以不嫌繁瑣，拉雜記之，聊存鴻爪。

漫談冷僻的開場戲

老友陳小潭先生創辦《國劇月刊》，這類刊物雖是一種冷門雜誌，不過對國劇一門有深切愛好的人，以臺灣全省來說，仍舊不只少數，尤其年紀大點的人，無論籍隸南北，頗多樂此不疲。各大專院校青年學子們，以及公私立之國民小學中亦間有國劇社之組織，可見欣賞這項刊物者應仍大有人在，預料其銷路當可不成問題，承蒙主編向我索稿，因值創刊伊始，姑先談一些冷僻的開場戲，聊供補白云爾。

早年北平天津各地之「戲館子」（民國後始漸改稱為「戲園子」，伶人由家中赴園演戲，家人通稱「上館子」，此語至民國二十年以後尚在流行，今之戲園早已改稱為「劇場」矣。）多係只演日場，很少夜戲。每日排出戲碼，多則十五至十一齣，最少亦有七八齣。每天中午十二點以前即「打通」、「開鑼」，長夏日永，每演至下午六、七點鐘，始吹「桃子」止戲。在炎炎

1 有關此事，請參包珈〈武藝超群 精彩人生──孫元彬〉一文（即將出版），詳述入大鵬之始端。

酷暑中，滿堂觀眾絕少不俟終場即先行離座而去者，蓋足以引人勝者，多屬中軸武戲完畢，最後之三、五齣中，始有名角登場故也。一般觀眾以鄉愚為多，間或加雜有錢有閒的人，亦有逃學聽戲之青年，此種觀眾向係農業社會，以逃學聽戲之青年，此種觀眾向係開場而來，散場始去，旨在消遣非捧角也。因之每天開戲以後觀眾陸續進場，未待小軸武戲演完，即可上座七八成矣。此為當年平津劇場演戲之大致情形。早年派戲，每於小軸武戲之前，例必安置兩三齣「開場戲」，專為消磨時間，等主顧，候客人，免使早臨者，枯坐無聊也。開場戲演出的時間，長者能用五六刻之久，短者不過十幾分鐘或二十來分鐘，派戲的人須視全天戲碼中，後面劇幅之長短，而選擇開場戲之大小。但是也有時因每月朔望，或值節日，必派一齣適應節令的戲，以資紀念，譬如每年正月初一日或十五日必演《天官賜福》，初二、十六演《富貴長春》或代以《財源輻輳》，二月初二演《花園贈金》或《綵樓配》，三月初三演《八仙慶壽》或《麻姑上壽》，四月廿八是神農帝誕辰（因其曾嚐百藥以知寒溫之性，而明君臣佐使之義，故俗稱是日為「藥王爺生日」。）必演《藥王卷》，五月端陽日必演《斬五毒》，諸如此類，不勝枚舉。總之早年一個戲班中底包，必須有幾位次要的老生和花臉，這些人務須唱做俱擅，腹笥淵博，必備為專門應付「開場戲」的人才。

關於開場戲的總數，約有八九十齣，其中以老生為主角的戲約佔半數，其次是花臉戲，再次為老旦戲，較少的是青衣和小生戲，最少的是丑角戲，因為丑角以插科打諢為主，大部

分均與花旦合演，而列入玩笑戲之類，不宜置於開場，尚有《瞎子逛燈》、《花子拾金》、《打沙鍋》等，都是做為「墊戲」之用，如遇下一齣戲之主角遲到，或者裝扮未完，後臺管事為了免於「冷場」，臨時請一兩個丑角上去敷衍一齣，做為緩衝，這些戲是可長可短，任意增刪，只要下一齣的主角在後臺準備完成，即由管事的暗示前臺隨便找個機會下場，所以這種「墊戲」也不能在開場演出。

按照梨園行的老規矩，凡是學老生、花臉兩行的都是用開場戲來啟蒙，沒聽說先學《四郎探母》或《戰長沙》的，除非是票友，那就另當別論了。茲先在下面談一談老生行的開場戲：

一、臺灣演過之老生開場戲

《天官賜福》：

以前在大陸，這是一齣算不了什麼的開場戲，初來臺灣五六年中卻難得一見了，有之是上四個紅龍套一個天官，有氣無力的隨便哼哼幾句，等於一個過場，總共不到五分鐘便「領」直」下場，還在戲單上美其名曰「小賜福」，簡直的是「糟改」，使人看了又可氣又可笑。

到了民國四十三年二月三日這天是農曆正月初一，大鵬劇團在空軍總部中正廳有一場晚會，才見到真正的《天官賜福》，那是由胡寶亭飾天官，姜鑫平之南極仙翁，馬榮利之布穀牛

郎，劉鳴寶之天孫織女，蘇盛軾飾送子張仙，蔡松春之增福財神，另由董盛村、李金和、趙榮來、景鳴璧、姜少平等分扮八紅龍套，全體合唱整套「醉花陰」直到「水仙子」、「尾聲」為止，開臺灣群唱崑曲之始。自此之後，小大鵬、復興、小陸光、小海光各劇校才都先後排演此戲，至於那一齣偷工減料的《小賜福》雖尚未絕跡於舞臺，但早就不為人所注意了。

《富貴長春》：

這是與《天官賜福》差不多的一齣吉祥戲，除先上天官外，繼上「福」、「祿」、「壽」三星，再喚上五路財神，最後上八洞神仙，連同龍套、雲童、和掌仙童等，比賜福中所用角色又多了，來到臺灣從未見過此戲，直到民國五十二年冬天，小大鵬教師胡寶亭始為五科學生排成，是年十一月間在送別傅光閭大隊長晚會中演過一次，次年二月中旬在介壽堂又公演一次，此後只露過兩次，即退藏於密，距今將近十四年矣。還記得這戲當年原排本主是潘章明天官，馬有忠福星，侯博微祿星，汪強壽星，朱錦榮、任東勝、王國輝、林光華、周淼分扮五路財神，八仙中為孫憶慈漢鍾離、徐智芸張果老、楊玉芝呂洞賓、杜匡稷曹國舅，尹來有鐵拐李，劉安定藍采和，孫玉立韓湘子，張安平何仙姑。現在不但教師胡寶亭業已去世，即五科學生亦多星散，今仍在大鵬服務者僅餘朱、杜、張三生而已，如欲重觀此戲，只能於夢寐中求之矣。

《渭水河》：

這戲又名《文王訪賢》一名《八百八年》，早些年小大鵬三、五、七各科均有此戲，近幾年各劇校之老師學生均忙於大幅本戲，無暇及此，再過幾年也就瀕於失傳了。

《樊城長亭》：

這原是兩齣戲，也可以連貫演出，現在演全本《鼎盛春秋》者，仍以之為帽兒戲，單獨用之做開場者，則甚少了。

《馬鞍山》：

這戲在十年前周正榮曾授之於復興劇校李復斐，復斐離校即成絕響。今只正榮尚偶一為之，但已不做開場用矣。

《黃金臺》：

又名《伐齊東》，當初科班多以之為老生開蒙，初登氍毹試演於開場。十年前復興劇校與小大鵬猶循此例，今則甚少矣。

《借趙雲》：

此為老生、小生對兒戲，早年哈元章與朱世友，近年胡少安與劉玉麟，均曾合演，但均置於《磐河戰》之後，並非用做開場，後人亦無習之者，實則此為鍛鍊白口鑽研做表之一齣好戲，惜後之學者無人體會及此。高慶奎與郝壽臣之《青梅煮酒論英雄》與此異曲同工，不

過《借趙雲》則早半世紀矣。

《天水關》：

此亦老生花臉之開蒙戲，小大鵬三、五、七科均曾演過，近亦將成廣陵散矣。

《過巴州》：

此為張飛下西川智收嚴顏故事。小大鵬五科學生侯博微曾從哈元章，學此戲之嚴顏，惜只演過一次。

《百壽圖》：

此一故事出自《三國演義》第六十九回，乃南北斗二星君在南山對弈，遇樵子趙顏求壽事，如演全尚須帶「卦棚」加上管輅及樵父兩老生。在二十年前大鵬李漢卿、章正奎、李金順曾經常演，近已少見，即各劇校學生亦乏有擅此者。

《除三害》：

此戲自郝壽臣照老本重排，前加打窰公堂，後有射虎斬蛟，襲用舊戲名《應天球》，與高慶奎合演列於大軸。此後遂少人知「王濬私出，路遇周處」之獨幕劇，原屬開場戲也。

（珂按：大鵬加頭加尾，孫元坡、馬榮祥演全貌《應天球》，易名《除三害》，享譽全臺。）

《三家店》：

這戲由史大奈走邊起，到修書回瓦崗寨止，是純粹的一齣開場戲。自從馬連良把《秦瓊

發配》加在前面，又在後面加上了《打登州》改為其私房小本戲，易名《夜訂登州》，升格為大軸戲，自是《男起解》、《三家店》、《打登州》三劇，遂永不復見於開場矣。

《選元戎》：

這雖是以丑角和小生吃重的戲，但仍以老生為主角，十幾年前大鵬演過以馬榮祥飾唐太宗，馬元亮程咬金，陳玉俠秦英，自《銀屏公主》大行其道，這戲便「掛起來」了。

《卸甲封王》：

乃崑曲長生殿之一折，皮黃班多有以之列為開場者，曩昔陳筱君（愛龍）太史在滬做壽，家兄丹庭曾參加此一堂會演《卸甲封王》一新滬人耳目，距今已四十餘年矣。三年前崑票毓子珊（紅豆館主哲嗣）與何文基女士亦合作此戲於臺北，以後即不復見有人重演，雖未失傳亦屬冷僻之一也。

《太平橋》：

後世皆知此為譚鑫培授與余叔岩之拿手戲，事實上仍是一齣開場戲，民國十年以前尚不乏人演，名票友張大夏先生曾在藝術館消遣過一兩次，只演故事而已，此中竅要恐張先生亦未盡知，遑論其他配角更如盲人瞎馬，只憑劇本排戲自難演到好處。異日有暇當另文詳談以就正於大夏兄。

《趄三關》：

此為薛八齣之一，現尚常演者僅李金棠，或各劇校學生，但多在大軸演出，絕少置於開場者。

《龍虎鬥》：

又名《風雲會》，小大鵬三科學生徐龍英有之，曾在開場演出。胡少安在海光國劇隊時，亦與高德松演過多次，惟已移置於大軸，此蓋師金少山之故智耳。

《滿床笏》：

正名《打金枝》，當年遇有喜慶堂會，必以《賜福》、《百壽》、《打金枝》三戲列於開場，以示祝暇，因此戲有七子八婿當場拜壽故也。今日盛行張腔，當家旦角演此已改為大軸戲。尤其在拜壽時，增一郭曖之弟，以七嫂不來拜壽激怒郭曖，及世子亦奉旨來賀等情節均為老本所無，乃經過後人修改。

《遇龍館》：

又名《遇龍封官》，原是一齣習見的開場戲。自民國廿五年馬連良排全本《胭脂寶褶》，增益首尾，將其併入《永樂觀燈》，遂成馬派本戲，尚無人再演此單折矣。此間胡少安偶爾一露。

《御林郡》：

又名《馬芳困城》，民國四十八年周正榮曾以之授於復興劇校學生，是年二月十日由章復年飾馬芳，王復為楊波，錢復亮李后，曹復永小王子合演於三軍托兒所之日場。是日為舊正初三，上座寥寥，此後未見再演，一別十餘年，早成陳跡矣。

二、臺灣演過之淨角開場戰

《大回朝》：

又名《征北海》，是聞太師征北海得勝回朝的故事。來到臺北廿餘年中每隔三、五年尚可偶見一次，不是沒人會，而是少人唱。這戲當年最好是科班演出，要上全堂標子，也就是第一場至少上四堂龍套，多則六堂至八堂，聞仲從高枱下來，龍套群唱崑曲走圓場，從下場門進去再由上場門出來，前後首尾相聯彼此絃歌不輟，既好看又好聽，現在休說八堂，能上四堂就很勉強了，何況又難得一見呢！

《取洛陽》：

這戲幾十年前名淨朱殿卿在世時，曾傳給張世春和馬榮利，小大鵬三、四、五科及復興一科，小陸光二科均有此劇。

《草橋關》：

這戲只演《萬花亭》見駕賜酒尚屬常見，帶馬、杜、岑，瓜代姚期的已然很少，至於馬武闖法場，郅君章破柳邈者，在臺灣就很少人唱過。

《蘆花蕩》：

這是一齣崑淨表現腰腿工架的戲，現均置於《回荊州》或《黃鶴樓》之後，演者既不實授，而且走樣得不堪入目，惟武生孫元彬演來猶不失規矩準繩，曾傳授於文化學院助教賴萬居，尚能摹仿酷肖，使此行將失傳之老戲不絕如縷。

《瓦口關》：

此為張飛賺張郃智取瓦口關故事，二十年前曾在空軍總部及新生社介壽堂兩地，見孫元坡各演過一次，迄今無人再演，以故見者不多，知者益鮮。

《鎖五龍》：

現均只演法場一段，按老規矩前面尚有闖唐營，尉遲恭與黑白二夫人兩次擒獲單雄信，在斬首後尚應上秦叔寶押糧回營等穿插，十年前猶見復興頭科張復衡，大鵬五科朱錦榮各演過一次，今已無由一見，觀眾亦視為當然矣。

《御果園》：

這戲在介壽堂早場，聽小大鵬唱過，現已久無人演了。

《白良關》：

這是民國四十四年國軍康樂競賽，馬維勝得獎的戲，現在他也不動了，主要原因，是沒有合適的「小黑兒」。

《斷密澗》：

這戲如只演到「投降」為止，可名為《雙投唐》，倘帶「封官、殺宮、逃走、射死」始為全部《斷密澗》，民國十年左右，北平華樂高慶奎班中李鳴玉與董俊峰，經常在開場常演，顧客多有因之早臨者。至廿五年金少山北上，始擢升之為大軸。臺灣初只大鵬李漢卿、章正奎在開場常演，迨胡少安與陳元正合作，衍至小大鵬與小海光及復興劇校學生，幾於無人不在大軸演之矣。

《嫁妹》：

此戲中鍾馗之工架與身段較蘆花蕩尤繁，今亦惟孫元彬堪稱獨步一時，雖非前無古人，確是後無來者，近年僅演過三次，由開場漸移為大軸，但其年事已高，以後能否再露殊難預卜。

（珈按：十幾年後，朱陸豪以此劇享譽國際。）

《飛虎山》：

此間無論大小班，均常演唱此戲，只是在開場時，不易見之，甚或在《珠簾寨》後，置於大軸，亦有幸與不幸歟。

《高平關》：

這戲在朱殿卿未逝世時，唱過幾次，民國四十八年授之於張世春，也露過一兩次，現已冷藏多年了。

《下河東》：

大鵬劇團成立之始，老伶工姜鑫平曾與孫元坡合演多次，姜氏退休後，哈元章亦延演過，今知之者甚少矣。

《雁門關》：

此劇與八本《雁門關》同名相同，故事不同，乃演述呼必顯奉旨往雁門關摘印，捉拿潘洪故事，又有《永平安》之別名，民國四十八年冬章正奎曾為復興劇校學生譚復寶、陳復曉、程復琴排成此戲，在開場演出數次，今已風流雲散難得再見矣。

《五臺山》：

一名《兄弟會》，乃演述楊六郎自北番盜骨歸來在五臺遇兄故事，今僅陸光之馬維勝與楊傳英，尚在開場，偶然一露。

《牧虎關》：

此間高德松、馬維勝、張世春及一般淨票均曾演過，但不常見耳。

《打鑾駕》：

這原是一齣多年不見的開場戲，自大宛、海光排出《包公傳》和《鐵面無私》兩戲後，遂又重見於氍毹，實則已與老本不盡相同矣。

《天齊廟》：

這戲有《趙州橋》、《斷太后》、《遇皇后》等別名，因常與《打龍袍》連貫演出，一般人耳熟能詳，尚不算是冷戲。

《探陰山》：

此亦為黑頭花臉開蒙戲，一般劇校學生，類皆能之，似尚不致失傳。

《忠孝全》：

又名《金鰲島》，此間大鵬之孫元坡，及復興頭科、大鵬五科學生，均曾演過，近已許久未見。

《嘆皇陵》：

此劇因《龍鳳閣》成為流行戲，尚能在「保國」、「進宮」之中間墊一場，但徐延昭「誇將」之二十餘句原板，大都不唱，深為可惜。

此外老旦之開場戲如《長壽星》（又名《太君辭朝》）、《望兒樓》、《藥茶計》、《岳母刺字》、《滑油山》、《遊六殿》、《釣金龜》、《行路訓子哭靈》等，旦角之《花

園贈金》、《綵樓配》、《落花園》、《八仙慶壽》、《別宮祭江》及小生之《轅門戰
戟》、《白門樓》、《玉門關》、《監酒令》，猶不乏人演，可免贅言。至此間舞臺上，從
未沒有演過的冷僻開場戲，尚有四五十齣之多。

二十多年來，在臺灣演過、見過的老生、花臉、老旦、青衣、小生等工開場戲，已如本
刊創刊號中所述，不過這種事先沒有腹稿，急就之章，掛一漏萬，實所難免，尚祈明達，惠
予改正。現在再把來到臺灣，一向沒見過的開場戲，仍舊分門別類，列舉如下：

關於老生的冷僻開場戲

《財源輻輳》：

這是一齣神戲，用人很多，又須備有一個大型聚寶盒，和四輛木質元寶車子等等砌末，
因之當年大陸，即以北平一地而言，各大班中亦罕見人演，倒是賴有各小科班中還能保留此
戲，遇有每月舊曆初二、十六日，必要演之，以為開場，所以這戲還有一別名，叫做《大
財神》。那時北平各大小商家，有些掌櫃的，吃完中飯都要趕到附近戲園子裡去，專為聽
這齣《大財神》以期取個吉利兒。因為這兩天都是祭財神的日子，彼時大柵欄廣德樓的斌慶
社科班，前門肉市廣和樓富連成科班，兩處這類座客很多，他們是沒開戲就進來，覓座靜

候，聽完這齣，扭頭就走決不留戀。但是只聽這一齣卻沒有一位是聽蹭戲的，臨走的時候總

要賞給賣座兒的（南方稱案目）幾個茶錢，這就是人說的「北平人講究的耗財買臉」。其實

這戲情節非常簡單，先上四黑龍套手執雲片，再上四雲童各執木牌分寫「招」、「財」、

「利」、「市」四個大字，站門引上趙玄壇，其扮像與《安天會》中把守南天門的趙天君

一樣，後面跟著一黑虎形兒隨上，同唱一支「粉蝶兒」曲牌，歸座，先念四句定場詩，然

後通名表白，所念的都是吉祥話兒。接著上四紅龍套、八雲童引上五位天官，挖門上高桅

併座，這五位天官的扮像，一律是戴文陽、掛黑三、穿紅蟒，這份穿戴、就非科班莫辦，

因為大班就拿不出五頂文陽來，更不用說紅蟒了。五人坐在高臺同念「吾等乃天官是也，

只因下界福主積德累功，奉玉帝敕旨命吾等招聚財源，獻與福地」然後命玄壇派招財利市

喚來五路財神，同立於五位天官身後，再喚上崔剛、時運、金神、銀神、催財、看財、吉

祥、如意、八員神將，最後由四個小回回推上一個大聚寶盒，另由四小回回各推上一輛元

寶車子，後面跟著上一個大回回，登場人物已近五十人，大家同聲合唱「石榴花」、「鬥

鵪鶉」、「上小樓」等支曲牌，直到唱完「尾聲」擺斜衚衕同下。這戲費時不到半點鐘，

在臺灣已廿多年，從來沒有見過。

《太白醉寫》：

又名《赫蠻書》，或《進蠻詩》。是唐朝李太白奉旨命楊國忠磨墨，高力士托靴，醉

寫赫蠻書的故事。這戲演全了共有四場;先上李太白打引子、四句詩、通名、表白、唱四句搖板。鳴鑼開道賀知章下朝回府,二人對坐談及聖上開科考選天下奇才,命楊國忠、高力士主考,二人好貨,必須打點。太白不肯行賄,賀乃修書派人送往貢院向楊、高拜託關照。第二場楊、高得書,見李太白文才出眾故意刁難,李白與之申辯,楊念「我那磨墨小廝也比你才高些」,高念「你若與我托靴我還嫌你手粗呢」,乃將其文章扯碎趕出貢院。在四十年前凡演此戲均刪去前兩場,只由北海國使臣賚表入朝過場起始,第四場楊國忠、高力士、賀知章、孟浩然四朝官打朝,「小開門」四太監引上唐明皇,宣上使臣呈表,百官均不識其鳥獸文字,賀知章奏稱惟有李白能識,乃欽賜李為學士公使,冠帶上殿,李白上朝後不惟盡識其文,且可立即作覆。但請旨命楊國忠磨墨,高力士托靴,當蒙帝准,並賜酒宴以助文思,答復赫蠻人入侵文書,全劇遂終。此戲若刪減第一、二兩場,則觀眾不知「磨墨」、「托靴」緣何而起。此為科班學老生者開蒙必修之課,今則已成廣陵散矣。

《火焚棉山》:

這戲情節是春秋晉文公重耳返國即位,大封功臣,介之推從亡十九年不願貪天之功,不言祿、祿亦弗及,文公知其偕母隱於棉山,率兵親往尋之不得,乃舉火焚其山林,以其性孝必當奉母逃出,詎火熄得母子屍,因改棉山為介山,並將清明前一日改為寒食節。這是一齣老生頗重的唱工戲,即老旦和飾晉文公的二路老生亦均不輕,早年各班在開場戲中經常貼

演，有戲單紀錄可查的，只有前清光緒廿三年舊曆七月初七春臺班在北平三慶園，由老生成芝亭和老旦余俊亭合演一次，距今快到八十年了。民國十年以前老生劉景然、老旦陳文啟猶不時演之於開場。富連成頭科閻喜林、二科馬連良亦均擅此。民國十六年十一月十日（即丁卯十月十七日）馬連良之「春福社」（馬連良之班名，至十七年八月改組為「扶春社」，十八年九月改為「扶榮社」，十九年九月改為「扶風社」），在北平華樂園日場合演此戲一次置於大軸，以後雖開場戲亦不復見。大鵬國劇僅哈元章在十年前，曾計劃與馬元亮、馬榮祥合演一次，但恐費力不討好，終未實現。

這戲正名是《取滎陽》亦叫《楚漢爭》。這戲是劉邦被項羽圍困於滎陽城內，賴張良定計由紀信假扮劉邦出東門迎降，劉邦則從西門逃走，項羽識破偽裝怒將紀信焚死。總共不過四、五場戲，一個王帽老生，一個唱工老生，等量齊觀，都是正角。其份量相同，猶如《戰蒲關》中之王霸與劉忠，當年在開場戲演時以韋久峰、劉景然演的最多，許蔭棠在梅蘭芳之裕群社及楊小樓之陶詠社時期，均常演此於前三齣。劉鴻升對於此戲亦頗具好感，每自飾劉邦而以李順亭或賈洪林演紀信，用梅榮齋飾霸王，常在肉市廣和樓演過多次，均置諸大軸。

自從這些位老角去世以後，漸至成為冷戲，五旬以下的朋友，可能都沒見過。

315

《九里山》：

又名《十面》，此即明人沈采（號練川）所著《千金記》傳奇中十面一折，演述韓信在九里山調兵遣將，擺下十面埋伏大陣，捉拿項羽，致項羽陷入重圍，雖經魏豹掩護相偕逃走，終於敗至垓下自刎身亡。劇中韓信一角本屬老生應工，戴臺頂、穿紅蟒，但不掛髯口，所以科班演此有時亦派小生行飾演；而唱念均用大嗓。可見仍是老生行本工，只是小生的扮像而已。韓信登場唱一支「點絳唇」曲牌後，上高枱通名表白，派將唱整套「混江龍」以下接唱「天下樂」、「哪吒令」、「鵲踏枝」、「油葫蘆」一直唱到「幺篇」，總之由韓信唱一支崑曲，項羽紮著硬靠，端著大槍出來打一場，與《安天會》之李天王和孫大聖的路子完全相同，所以這戲亦有「唱死韓信、端死霸王」之稱，因為霸王在這戲裡既無唱詞，僅有少許念白，卻須戴「八面威」的盔頭，身穿硬靠，手持大槍，足蹬厚底，始終端著架子，一場接一場上來下去，其勞累較之韓信坐唱一齣，也就不在以下了。這戲在臺灣幾乎無人演，雖「崑曲同期」中亦很少見，可能快要失傳了。僅在大約民國三十七八年名票蔣俍民先生曾在鐵路局唱過一次。

《喜封侯》：

又名《蒯徹裝瘋》，尚有《撲油鍋》及《舌辯封侯》兩別名，聞此劇本乃汪笑儂所編，但在前清光緒年間，復慶與寶勝和兩班均已貼有此戲，而汪派流行之《馬前潑水》、《刀劈

三關》等戲彼時猶無人在北方上演，況民國以後演此劇者唱腔韻味亦非汪派，可見「汪編」一說尚是疑問。

筆者在北平僅見過富連成、劉富溪與孫盛輔二人先後演此，均置於開場前二、三齣，劇情為《未央宮》斬韓信以後故事，敘述三齊王府謀士蒯徹恐被株連，乃裝瘋佯狂於市，漢高祖遣人將其拿問，蒯在金殿面君時，逞其舌辯，高祖未予降罪，且為韓信、彭越建祠，使之監工。全劇唱詞很多，但大部分都是西皮搖板，只有撲油鍋時是一段二六，後劉富溪改入武場任打鼓佬，現已久無人唱了。

《太行山》：

這戲又名《王英罵寨》是老生和架子花臉的對兒戲，老生飾王英戴紅花軟羅帽，勾紅碎臉，掛黑一字髯口，內穿綠色素箭衣，黃縧子鸞帶，外罩紅花褶子，紅彩褲，厚底，這個扮像很特別。架子花飾姚剛戴草王盔翎子孤尾，勾黑白十字門臉掛黑扎髯口，黑蟒、玉帶，黑彩褲、厚底，這倒是普通的扮像。劇情是姚期被漢光武酒醉斬首，其子姚剛反至太行山自立為王，永不為漢室效力，並傳令有人提起漢劉二字者或打或斬。其友王英來借兵興漢，兩人在酒席筵前，王英兩度談及漢劉二字，被姚派人一綑四十、兩綑八十重責兩次，王英不屈，雖被囚於後山，而姚剛終於悔悟、發兵助漢。這是後話，因為這齣戲只有《一場乾》先上花臉在高枊上有一大段表白，又是身段又是架子，不過仍以老生為主角。

《清河橋》：

列國時楚令尹子文之姪鬥越椒，背叛楚莊王，對壘於清河橋，莊王不敵、乃掛榜招賢，養由基應徵當選，出戰與越椒比箭，將鬥射死而平楚亂。這戲主角是老生飾楚莊王，唱詞繁多，雖然腔調平凡卻是一場接一場的唱，川流不息，在高椅上還有一場擂鼓助戰，雖無戰金山打得那麼花稍，卻亦順手腕靈活始克勝任，至於飾養由基的小生和演鬥越椒的花臉均用班底即可，無足輕重。此戲早已絕跡舞臺，多年無人扮演了。

《摘纓會》：

這戲情節是楚莊王平陸渾滅越椒，在漸臺大宴功臣，命寵妃許姬沿席進酒，至小將唐狡座前適狂風滅燭，狡見許姬貌美乃在黑暗中撫摸其手，姬即摘唐冠纓暗呈告莊王，王命姬退，且命眾將自絕冠纓集於一處然後明燭，因名此宴為《摘纓會》，後莊王與晉軍交戰被圍危急間賴唐狡救援，且擒回晉國大將先蔑，王問其奮勇救駕之動機，始知其即滅燭絕纓之人也，所以這齣在清末民初均稱為《絕纓會》，至民國五、六年開始改稱《摘纓會》，民國十年以前仍是一齣開場戲。至十四年四月廿六（陰曆四月初四日）余叔岩、楊小樓、白牡丹是年十月二日（即舊曆中秋節，始改名荀慧生）三人初演此戲於北平香廠新明大戲院。分飾楚莊王、唐狡、許姬三角，並由錢金福飾先蔑，王長林演連尹襄老。自此以後遂無人再在開場演出矣。上海長城公司灌有余叔岩此戲唱片，大中華則有楊寶森，高亭有譚小培，蓓開有滬上

右側欄：包緝庭談京劇——笑隱堂憶故

318

票友蘇少卿等人唱片傳世，惜均是「勸梓童……」一段西皮慢板轉二六而已。去年哈元章曾有意與高慧蘭、張安平合演此戲，但前場如不加《清河橋》亦應加《連環陣》，惜未實現。

《五雷陣》：

這戲出於《鋒劍春秋》說部，演述秦始皇興兵併吞六國，殺燕國孫操父子，孫臏下山為父兄報仇以助燕王，秦國王翦請其師兄毛賁來抗，設五雷陣將孫臏困於陣中，攝其魂魄將以五雷殛滅，詎臏道法高、真元固，能耐雷殛，卒破毛陣，而以八卦太極圖擊死毛賁。這原是一齣山西梆子戲，當初光緒中葉，秦腔老生十三紅，孫佩亭初自張家口來到北京，演於大柵欄慶樂園，第一天打砲戲即為《五雷陣》，所飾孫臏一出臺先搬起左腿朝天蹬，然後唱完廿四句快板始將腿放下，不但武工絕頂，其嗓音高吭，聲震屋瓦，即行經大柵欄之路人，在慶樂園門口亦可聽到，其聲調與字眼可謂盛矣。嗣後有人將此戲翻成皮黃，穿插結構一如秦腔，惟唱詞則大量減少，適宜於開場戲，民國十年左右尚見富連成二科老生常連琛（少亭）常演，五十餘年來，已不復見。

《度白儉》：

這戲正名是《敲骨求金》又名《善寶莊》，另有一齣《殺狗勸妻》乃列國時曹莊的故事，亦以《善寶莊》為別名，與《度白儉》是兩檔子事。這是失傳已久的一齣開場戲，在前清光宣兩朝還不算是冷戲，那時則有「普慶」、「天慶」、「四喜」、「承慶」、「增

桂」、「福壽」、「復出福壽」、「同慶」、「復出同慶」、「復慶」、「玉成」、「雙慶」、「福壽」、「復出四喜」、「長春」等十四個戲班能演這戲，入民國後日漸稀少，幾於難得一見。記得是民國七年宋筱濂為母壽堂會，在北平舊刑部街奉天會館（後改為哈爾飛戲院）舉行，有一位六十多歲的老票友（忘其姓名）演此，自飾白儉，由劉鴻升演莊周，錢文卿飾張聰，有生以來只聽過這一次。可是「小張聰生來命運低……」那一段二黃原板，以及「不花你東不花你西，花你一隻白公雞……捨了罷，捨了罷，捨了是你造化大，不捨也是你大造化」的一大段念白，直到民國十二、三年間，北平市上乃有人朗朗上口。

《掃花三醉》：

這是明朝湯顯祖所作《玉茗堂四夢》傳奇之一，即《邯鄲夢》中兩折，「掃花」只上一生一旦，是呂純陽和何仙姑，唱工只有「北賞宮花」一支曲子，念白則多於唱。因其費時很少，必需帶《呂洞賓三醉岳陽樓》才夠一齣戲。前些年曾見臺灣大學崑曲社演過《掃花》是徐炎之先生教的，至於《三醉》就沒人演過了。這戲閑人既多，唱的曲子也不少，除了全套「粉蝶兒」之外，還有「醉春風」、「紅繡鞋」等曲。民國六年，譚富英初入富連成科班時，即由場面先生李慶喜以此戲為之開蒙，所以後來富英在臨出科前，學了一齣《長生殿》的「彈詞」毫不費力就學會了，這就是他小時候，有了唱《掃花三醉》的基礎。如今學戲，誰復注意及此。

《仙圓》此為《邯鄲夢》傳奇中最後之一折，亦為早年科班生徒必習之戲，先由八仙之漢鍾離等七人次第登場，每人唱兩句「清江引」曲子，繼由呂洞賓引盧生上，唱整套「混江龍」所以這戲又名《渡盧生》，早年後臺大衣箱中，有一份《八仙衣》就是為此劇和《群仙祝壽》等預備的——一般喜慶堂會都愛點唱這戲，置諸《賜福》、《百壽》、《打金枝》之後，以期整齊而又新穎也。

《小夜戰》：

這戲正名《葭萌關》也叫《夜戰馬超》但與現今常見之《戰馬超》雖然戲名相同，故事亦同，而內容結構則完全不同，馬超的扮像，是戴荷葉盔，紮白靠，掛黑三髯口。這個扮像，使新觀眾看了，都要覺得有些特別，凡是看慣了《反西涼》、《戰渭南》、《冀州城》、《詐歷城》的人，全認為馬超不應該帶髯口，實則見過《取成都》的人，就不以為奇了，因前四齣戲距此時期尚遠，這齣《葭萌關》則與《取成都》前後銜接，劉璋在成都城樓上所見焚燬郊區民房的馬超，已是掛黑三文武老生所扮演的了。早年這齣演於開場的《葭萌關》在大、小班中經常可見，民國八年余叔岩搭梅蘭芳之喜群社時，於三月三（陰曆二月初二）日在北平香廠新明大戲院夜場，貼出一次這戲，碼列倒第三，那天倒第二是王鳳卿與程繼仙合演《九龍山》大軸是梅蘭芳和姜妙香、姚玉芙之崑曲《斷橋》，到了民國十二年秋，李永利偕其子萬春及其徒藍月春由滬抵平，搭入俞振庭之斌慶社，於九月八日（陰曆七月廿

八日）在北平大柵欄三慶園日場戲中頭天登臺，首以此戲列於大軸，海報上標名為「兩將

軍」可是在其他各班開場戲中，這齣按照老路子演唱者，仍舊未受淘汰，只將戲名改作《小

夜戰》以示與《兩將軍》有別而已。

《臨潼山》：

這戲是演述隋朝因廢立皇儲，致唐王李淵告職還鄉，攜眷返回太原，行至臨潼山，遇晉

王楊廣率眾假扮強盜，攔路劫殺，正危急間，賴山東秦瓊經此路見不平，挺身相助，殺退群

寇並鋼傷楊廣左肩，救李淵全家脫難的故事。係以李淵為主角，旦角飾竇太真為輔，兩人唱

工均重，戲幅不大，是一齣不長不短的開場戲。民國廿八年《立言畫刊》之吳宗祜用此故事

將其改編，易秦瓊為主角，李淵及竇氏改為小生與青衣，交馬連良之扶風社排演，並新製了

一份四方靠旗，以做宣傳的噱頭，於是年十一月廿八日首演於北平新新大戲院，並未十分轟

動，只演一次就掛起來了。而各班之開場戲，《臨潼山》亦隱之無疾而終。

《秦瓊表功》：

這戲用人甚少，只有一堂紅龍套和秦瓊、李淵兩個老生而已，故事出自隋唐；是秦瓊

為歷城捕快，解押糧草至楊林大營，因在轅門發笑犯規，被發交唐公李淵審訊，秦瓊在問對

之間，誇躍自己本領，敘述當年在臨潼山鋼傷楊廣，救護李淵故事。李淵知瓊乃昔日恩人，

遂留其在唐營為將。這戲中兩個老生唱念均甚繁重，尤其秦瓊在唱念之際，還要加雜許多

《秦瓊觀陣》：

這戲原是秦腔，有清一代翻成皮黃，入民國後，即無人演，在北平天橋大棚之梆子班中，尚可偶見。其故事應在《三家店》之後《打登州》以前，秦瓊既被押解至登州，由王舟引領其遊行街市，雖路遇程咬金、徐勣、羅成等，但均做不識，暗遞信號而去，王舟又引秦往觀八卦連環陣及絕命橋。其所以乏人串演，浸致失傳，首因打登州已經修改，成為名劇，此劇情節雷同，而詞句粗糙，自不免遭受淘汰之列矣。

身段，其情形類似《截江奪斗》之趙雲，所不同者，趙雲要紮硬靠，秦瓊只穿箭衣而邊唱邊做，截歌載舞，初無二致，乃武老生之重戲，如今恐早已失傳了。

《美良川》：

為尉遲恭尚未降唐前，與秦瓊對壘於美良川之故事。先是二人約定互相較力，由尉遲先擊秦之背部三鞭，秦安然無恙，迨秦還擊時，甫一鐧即已搖搖欲墜，至第二鐧著身，尉遲雖未落馬，但已嘔血負傷而逃。在御果園劇中，花臉唱詞內有「……美良川前鐧對鞭，我與他三鞭換兩鐧……」即指此一故事。在民國十五年以前，富連成三、四兩科學生，尚有演此作為開場者，今則無矣。

《棗陽山》：

此係秦叔寶路經棗陽山，適單雄信正在該處佔山為王。筆者不聆此戲已近六十年，只記

得兩人對唱詞句頗多，至於情節如何，早已淡忘，無從復憶，此間讀者或尚有知其詳者，聆賜指正。

《藥王卷》：

在開場戲中，這是費時最久的一齣大戲，演全了約需五刻（一小時十五分鐘）以上，不僅生、旦、淨、末、丑、五行俱備，還要有個小生做為硬配。至其劇情則為名醫孫思邈受唐太宗之聘，為皇后診病，以金針走線灸治，產生世子，太宗封以官爵，不受。又頒賜金銀，亦不受，太宗因聞其官爵俱不肯受，得非欲為王乎？孫乃叩頭謝恩，太宗乃封之為藥中之王，孫遂偕徒入山修道而去。尉遲恭上殿啟奏：以天無二日民無二王，不宜賜以王號，太宗即命其往追回御賜之金交翅、黃袍，尉遲奉旨追至壩橋與孫相遇，說明來意，孫謂倘不能成仙，得其正果，願輸項上人頭，尉遲則謂如成正果，則願為之侍立站班，兩人擊掌為誓而別。孫行至海濱遇北海老蒼龍幻化一白面書生，請其醫治鼻病，孫使之現出原形，為之敷藥治癒，蒼龍感恩，願俟其修成正果時，清掃殿階以為服務。後孫終以藥王之尊修成正果，遣力士拘尉遲之魂來站班，尉遲謂願履前言，但唐王江山無人可保，孫念其忠君保國乃遣力士仍送之還陽。此劇至此告終，全齣老生花臉均有大段唱工，因劇幅過大，每年只有科班在四月廿八日必演一次，平素偶或一見，以故聽過這戲的人，可謂少之又少。

《金馬門》：

這是李太白醉罵安祿山的故事，因之又有「罵門」之別稱。劇情為李白與知交賀知章閒遊，經過宮闕金馬門，適范陽節度使安祿山亦從此過，聲勢喧赫不可嚢邇，李白惡其劣跡昭彰，肆口罵之，自己罵之不足，又使隨行兩書僮罵之，安知其聖眷方隆，難挫其鋒，逡巡而去，此亦科班學生之開蒙戲也。

《審刺客》：

又名《六部會審》，乃做工老生之說白戲。早年之賈洪林、劉景然，以迄民國十年以後雷喜福等均曾以此為拿手，數年前大鵬隊長哈元章頗有意重排此劇，並增益首尾，將火判、求燈及招親團圓一併加入，庶老生、小生、閨門旦、架子花臉、奸白花臉、小花臉均可各展所長。但因茲事體大，未能實現。

《江東橋》：

又名《屯土臺》，亦稱「攔諒」乃康茂才在江東橋攔截陳友諒故事，最後仍義釋之逃去。其劇情與《華容道》（《擋曹》）大致相同。此戲唱腔固拔高的地方太多，由尚未倒倉之小老生演來最為合宜。康茂才雖亦揉紅臉，但不得以紅生視之，猶如《龍虎鬥》、《斬黃袍》之趙匡胤，均屬老生行扮演，而非紅生也。

關於小生的冷僻開場戲

《起布問探》：

此兩折崑曲，出自明人王汝舟所撰《連環記》傳奇中，一向演者無多，民國以前之老戲中，只「安慶」一班曾有此戲，民國初年春陽友會名票世哲生，一度消遣過「問探之探子」。老伶工姚增祿在富連成執教時，曾授三科茹富蘭學此戲之探子，而以二科小生蕭連芳配呂布，劇中探子之扮像乃戴紅龍套巾子，在鼻端勾一黑蝴蝶臉，穿袴衣、褲，外加卒坎，

《勸農》：

此為崑曲《牡丹亭》傳奇中一折，演述南安府太守杜寶下鄉勸農故事，用人甚多，生、旦、丑，均極重要一律須念蘇白，唱腔有「普天樂」、「排歌」、「八聲甘州」、「孝順歌」等曲牌，最後老生以「清江引」結束全齣。這戲中牧牛童、採桑女、採茶女等均用幼小之小丑、小旦分別扮演，且唱且跳，極活潑有趣。

《山海關》：

此為明末闖賊陷北京，吳三桂在山海關接得家報，知其父母被囚，既而聞陳圓圓亦被擄，乃發兵討賊之故事，亦即「痛哭六軍皆縞素，衝冠一怒為紅顏」也。

著薄底靴。「起布」一場，先上呂布後上了建陽，父子發兵時群唱「泣顏回」曲牌，其詞句即後世常見皮黃戲中每遇發兵合唱之「羽檄會諸侯……」原詞，可知此一曲牌大致之原始出處實在於此。至「問探」一折則以探子為主角，唱整套「醉花陰」直至「水仙子」、「尾聲」為止，在此六七支曲牌中隨唱隨舞加雜瑣碎身段，或耍報字旗，或跳鐵門坎，完全表演獨角戲，其勞累可見一斑。至民國廿一年左右，富蘭曾將此劇傳予其弟葉盛章，迄今有無失傳，則殊難臆測矣。

《千秋嶺》：

此為王世充部將羅成投降唐營，備受世子李世民恩寵，致尉遲恭不服，惹起秦瓊、程咬金公憤，群起而攻，經世民解勸而罷。以前海光劉玉麟、高德松演過一次，似與當年所見者不甚相似，今已淪為冷戲矣。

《戰潼臺》：

又名《八馬嶺》，亦名《劉高搶親》，此為五代時滄州節度使王驛有女已許與潼臺節度使岳彥真為兒婦，詎汴梁節度使朱溫強欲奪為子婦，引兵圍攻潼臺，岳彥真有裨將劉智遠自告奮勇挺身當先，不惟朱溫敗退得保城池，且使王岳兩家婚姻無阻。這戲在民國十年以前嘗見丹庭家兄在堂會中演過，營業戲則惟富連成三科蘇富恩演之於開場而已。

《錘換帶》：

又名《汜水關》，是五代後漢時趙匡胤攻打汜水關，守將楊滾有義子高懷亮在匡胤營中為將，因其以楊家所傳之梅花擊敗，崔潛告漢帝謂楊滾通敵，漢帝不信，命楊滾臨陣，勸高懷亮歸宗，楊與懷亮交戰時，反將楊家梅花槍法盡數教之。趙匡胤聞高戰敗乃親往戰場，被楊以紫金錘擊落馬下，楊不忍傷害並願助之成帝業，趙亦許以封王做酬，當時解紫金帶贈之以為信證，楊亦以紫金錘為報。當年楊小樓在小榮椿坐科時即以此戲之高懷亮開蒙，民國八年余叔岩曾在北平新明大戲院演過兩次，均飾楊滾，而由李順帝飾演趙匡胤，以後即少人演，遂成為一齣冷戲了。

關於老旦的冷僻開場戲

《孟母三遷》：

當年富連成四科老生孫盛輔時常反串這戲，嗣後老旦李盛泉亦能演之，且以之授予下一代五、六兩科學生。乃演述孟母擇鄰，三遷教子故事。

孫元彬、元坡兄弟與馬元亮三人舍下閒聊時，還背誦戲詞。

關於淨角的冷僻開場戲

《慶陽圖》：

這戲又名斬李廣，亦稱李剛反朝，劇情為李廣、李剛兄弟以戰功封王，賜宴慶賀，群臣陪宴，李廣不齒馬妃之兄馬蘭，在席前辱之。馬進宮晉見妹，潛誣廣有反意，馬妃奏帝即將廣斬首，李剛率眾反朝，至殺馬蘭、斬馬妃而止。在功宴、反朝兩場為架子花之正戲，早年錢金福演得最好，其後孫盛文亦頗擅長，今已無人再動此冷門戲矣。

《山門》：

乃魯智深醉打山門故事，崑曲同期中，尚有人清唱，舞臺已乏人演，即十八套《羅漢拳》亦早失傳。

《火判》：

乃崑曲《九蓮燈》之一折為老何九（桂山）之絕活。何逝世後，僅高陽崑班侯益隆尚能一演，皮黃班久已難得復見。

關於丑角冷僻開場戲

《姑蘇臺》：

又名《回營打圍》乃《浣紗記》傳奇中一折，以伯嚭為主角，最妙的是由二花臉（副淨）扮英王，先穿蟒袍玉帶，後穿清朝外褂子，戴大頁巾，原舊臉譜髯口不動，一變而為太宰府之中軍，向例一人趕扮兩角者，從未見有如此之草率也。但此一辦法相延成例，無復有人改動。

《掃秦》：

亦稱《瘋僧掃秦》，此為明人姚茂良所撰《精忠記》傳奇中一折，早已無人串演，葉盛章在抗戰前，曾從郭春山學得此劇，偶一露演，但已不置於開場矣。因此劇費力不討好，故不常演，凡久聆富連成之觀眾，猶未及見此劇者，固仍大有人在焉。

信筆寫來，不覺已三十餘齣，此外遺漏者，尚不知凡幾。即此已佔本升篇幅甚多，姑作結束，尚祈明達予以教正。

龍年談龍戲

今年歲次丙辰，生肖屬龍，在習俗上，稱之為「龍年」。當龍年剛剛開始，就想要寫一些帶有「龍」字的劇目，和姓名中含有「龍」字的演員，以資點綴，而應時令。於是提起筆來，就寫了「龍年談龍戲」五個字的題目，覺得這個題目，包括的非常廣泛，只須手下有現成的資料，可以俯拾即是，不費腦筋，繼而一想若是平鋪直敘，寫不出一點兒高潮來，使人看著平淡無奇，引不起讀者的興趣，豈非枉費寶貴篇幅，徒惹人厭。因之除將「戲名」、「人名」分別細述外，又引申到「服裝」、「冠帶」、「兵刃」、「砌末」，並對於不常見的「冷戲」，以及去世的伶工，個別詳記，以供回憶，這裡面掛一漏萬，自所難免，尚希明達，予以教正。

國劇中有龍字的戲

1. 《龍鳳閣》：

這是把《大保國》、《探皇陵》、《二進宮》三齣老戲，連續演出時的總名，以前無此戲名，自金少山衣錦榮歸到北平後，民國廿九年春與譚富英、張君秋在合作戲中演此，始易今名。

2. 《龍鳳配》：

又名《一兩漆》，葉盛章與劉盛蓮合演此戲，最為轟動。故事內容是漆匠普鬍子嫁女，請苟陰陽選擇吉期。

3. 《龍鳳呈祥》：

即將老戲《甘露寺》、《美人計》、《回荊州》三戲聯貫演全，始用此名，因其劇幅甚長，需角頗多，遇有合作戲經常習見，用此戲名，亦含有富貴吉祥意義。

4. 《龍戲鳳》：

又名《梅龍鎮》，亦名《遊龍戲鳳》，係明正德帝與李鳳姐故事，演全本者名《驪珠夢》，或名《白鳳塚》。

5.《龍虎門》：

又名《風雲會》，演趙匡胤在河東受困，呼延贊報警解圍故事，乃紅生與黑頭之對兒戲，晚近演者極少。

6.《龍虎玉》：

演梁山泊宋江率一百單八將接受召撫，奉旨征剿方臘，派柴進往獻龍虎玉詐降，以為內應，至張順戰死湧金門為止，以下即接武松斷臂擒方臘，現此兩劇均已失傳。

7.《龍門山》：

係春秋列國時，晉惠公——夷吾辜負秦穆公助其返國之恩，坐視秦國饑荒不救，穆公大怒與兵伐晉，兩國之君會戰於龍門山，穆公得土人相救脫險，惠公馬陷沙灘為秦將所擒，解回秦國。此戲入民國後即無人演，失傳久矣。

8.《龍門陣》：

此為薛禮征東故事在訪白袍，嘆月獨木關之後，民國十九年北平富連成武戲教師王蓮平，曾為高盛麟，袁世海排成此戲，在廣和樓公演多次，盛麟離去後遂不復見。

9.《龍馬姻緣》：

在前清光緒廿五年乙亥臘月初九日，福壽班外串堂會戲單中，曾載有此劇，當日演員為沈蕊香、張彩林、鄭盼仙、唐永常、范福太、唐玉喜諸人，嗣後是齣即絕跡氍毹，達二十餘

年之久，至民國十一年始由程豔秋之業師榮蝶仙，覓得此一原本，為豔秋重排，由程飾演主角龍珠，王又荃飾馬駿，馬連崑之蕭敬，張文斌之何為仁，榮蝶仙則飾二旦角色之龍鳳（吳富琴尚未與程合作），於是年三月十二日初次露演於北平華樂園日場，碼列倒第二，是日大軸戲乃高慶奎與郝壽臣、董俊峰合演《失街亭》帶《斬謖》，是故《龍馬姻緣》為程之私房小本戲第一齣，今之談程派戲曾經見此者，恐無幾人。

10. 《龍女牧羊》：

此係根據元曲，尚仲賢所作《柳毅傳書》改編，編成皮黃，北方原無此劇，民國十二年冬，滬伶小綠牡丹，黃玉麟北上，演於北平香廠新明戲院，次年一月十五日，初露斯劇，自飾龍女，以金仲仁飾柳毅，以後無人再演。

11. 《龍潭鮑駱》：

原係全本《綠牡丹》──《宏碧緣》之別名，嗣後凡有單演嘉興府者，亦貼此戲名用資號召，可謂窮斯濫矣。

12. 《二龍山》：

此戲又名《桃花嶺》，係演張青、孫二娘在桃花嶺上十字坡開設黑店，有三僧人來投宿，夜被張氏夫婦殺害。此一故事，在《水滸傳》上，只於張青口中略提一句，後來武松在鴛鴦樓殺死張都監全家夜逃孟州重返十字坡，孫二娘為之改扮成頭陀裝束，即用被殺僧人之

衣鉢戒牒，以便投奔二龍山，此為戲劇與說部之繁簡不同處。

13.《九龍峪》：

張伯謹先生編輯《國劇大成》第八冊中收有此劇，似是秦腔原本，詞句可笑，情節不經，宜其早已絕跡舞臺矣。

14.《九龍山》：

又名《鎮潭州》，演岳飛收楊再興故事，為文武老生與武小生之對兒戲，而今演者尚乏人。

15.《九龍盃》：

又名《賀龍衣》，一名《紫霞莊》，亦有以三盜九龍盃做標榜者，所謂「三盜」係指：一、楊香武夜入皇宮盜去御用九龍盃。二、楊在中途搭救烈女，被王伯燕乘間將盃盜去轉贈於周應龍。三、楊香武又在紫霞莊將盃盜回。今之演者只第三次之盜盃一折而已。

16.《雙龍會》：

又名《金沙灘》，乃楊延平代宋帝赴遼宴會故事，俗稱《八虎闖幽州》即指此劇。

17.《五龍祚》：

此為尚小雲早年之新本戰，依劇崑曲《白兔記》改編，即李三娘磨房產子，咬臍郎林臺認母故事。民國十三年十月十九日日場，在廣德樓初演此劇，彼時尚氏係在俞振庭之雙慶社

搭班，與王又宸（飾劉智遠）合演，並外串李萬春飾咬臍郎。

18.《五龍門》：
又名《雙觀星》，尚有《二虎山》、《荀家灘》及《五龍二虎鬥一獐》等別名，乃早年學娃娃生者開蒙戲，係演殘唐五代時，晉王李克用命石敬塘，高行周兩人觀星，並派李嗣源率郭威等，誘王彥章至二虎山，在荀家灘將其擒獲一段故事。

19.《打龍袍》：
故事出自《七俠五義》說部，演述包孝蕭公自陳州放糧歸途遇李太后，回朝奏明迎后入宮，后以仁宗忍令生母流落他處是為不孝賜包公紫金棍，責打仁宗，包乃打龍袍以代之。此為常見之戲無庸多贅。

20.《打龍蓬》：
亦有寫作《打龍棚》者，乃鄭子明為求周世宗——柴榮赦免高懷德之罪，未獲允准怒打龍棚故事。係架子花臉之正戲，民國以來僅郝壽臣有此戲，民國十四年六月初次演於北平華樂園，至廿七年郝因年老輟演後，曾將之傳於袁世海。

21.《串龍珠》：
乃梆子班舊本，原名《五紅圖》，演徐達率抗暴刺殺元將完顏龍故事，馬連良得之由吳幻蓀改編易今名，民國廿七年夏初演於北平新新戲院，因其富有民族思想，遭日偽之忌被

禁，至抗戰勝利後，始再度貼出，在臺灣菊壇上，僅胡少安演過一次。

22.《絕龍嶺》：

故事出自《封神演義》，乃商太師聞仲歸天事，滬伶唐韻笙曾有此戲。

23.《困龍床》：

此為全部《燭影記》中一折，演述趙匡胤被其弟光義謀害篡位事，世傳之燭影搖紅疑案，即係指此。

24.《鬧龍宮》：

正名《水簾洞》，又名《花菓山》，乃孫大聖赴龍宮向東海龍王借兵器及盔甲故事，出自《西遊記》說部。

25.《回龍閣》：

亦作《迴龍鴿》，又名《大登殿》，乃全部《紅鬃烈馬》之最後一折，演薛平貴與王寶釧，苦盡甘來登基即位事。

26.《青龍棍》：

演楊排風在天波府後花園中，收服小青龍幻化之青龍棍，用以擊敗回朝搬兵之孟良，故又有《打孟良》之別稱。

27. 《白龍關》：

正名下河東，乃讒臣歐陽芳誘趙匡胤下河東，並陷害先鋒呼延壽廷故事，與《風雲會》前後銜接。

28. 《烏龍院》：

係《水滸傳》宋江未上梁山以前故事，即《坐樓殺惜》、《活捉三郎》之總名。

29. 《臥龍弔孝》：

正名《柴桑口》，係諸葛亮弔祭周瑜故事。

30. 《遇龍封官》：

又名《遇龍館》，乃明永樂帝元夜觀燈，在遇龍館見士子白簡勤讀不輟，入視其窗課亦頗通順，夜歸天寒，簡餒以臙脂褶，次日詔下欽點白簡為進寶狀元。此原屬開場戲平素乏人注意。至民國廿二年言菊朋創排全本自遇龍封官起，至失印救火止，更名《碧玉胭脂》，是年年底初演於北平吉祥戲院夜場。至廿五年八月下旬馬連良又重排此劇，前飾永樂，後演白懷，並仍用《臙脂寶褶》原名，頗為轟動，此後遂成為馬氏私房小本戲之一。

31. 《鎮五龍》：

故事出自說唐傳小說，所謂「五龍」係指王世充、竇建德等為反王而言，但劇中並無此穿插，早年僅自單雄信單人匹馬闖唐營起，兩次被擒，終於問斬為止，今則只演「法場」一

包緝庭談京劇──笑隱堂憶故

338

折，而又刪去秦瓊押糧回營一段，遂致初聆此劇者，有莫明究竟之感。

32. 《拿飛龍》：

此為《八本混元盒》中之一折，係蜈蚣精幻化人形，偽充飛龍僧，在蓮花寺中佈毒害人，為張天師識破，派神將捉拿，將其收入混元盒內，近三十年來已無人演。

33. 《五鬼一條龍》：

民國廿七年三月，尚小雲創辦榮春社科班，聘沈富貴主持武戲教務，為尚之長子尚長春，排成短打武戲趙家樓，在演出之前，於通衢鬧市，散發傳單，摒棄趙家樓戲名，而改為《五鬼一條龍》，亦猶如《白水灘》帶《通天犀》改名《血染萬花樓》，同一用意。此種宣傳手法，純係噱頭作風，造成票房收入。

以上戲名中有龍字者共三十三齣，此外尚有《鐵籠山》一劇，雖各戲班中一向均寫成《鐵龍山》，實則與《三國演義》原文不符，必也正名乎，故未列入。

¹ 珈按：原《百年瑣記》手寫戲單頁53寫「白懷」，不知是否應為「白簡」。

演員姓名有龍字者

1. 龍長勝：

為前清同光兩代之名鬚生，兼演武生，隸四喜部多年，後赴滬，專工武生，生了七人，長名少雲，藝名小龍長勝，亦演老生武生，惜早逝，其第七子名幼雲，仍襲用小龍長勝藝名，專演武生，因其猛勇慓悍頗負盛名，民國十三年冬曾至北平，歷搭程豔秋之鳴盛社及梅蘭芳之承華社兩班，均以《挑滑車》為打砲戲，惟北平觀眾不耐其過於火熾，適值臘尾，鍛羽南歸，至民國廿三年二月十四日（舊正初一）有一南來坤角青衣，在北平哈爾飛戲院，日場與貫大元合演《御碑亭》，其藝名凌湘娟，聞係龍長勝之孫女，惟不知其是否即龍幼雲之女。亦如曇花一現，後不復見。

2. 朱玉龍：

乃名小生朱素雲及武二花朱玉堂之胞弟，本名四新亦演武淨，昆仲三人均為名武旦咏秀堂主人朱小元之子。

3. 楊春龍：

為四十年前之著名武二花，歷搭各大班，在抗戰勝利前，某次赴天津演戲，歸來途經津

浦線落岱車站附近，被土匪挖掘鐵軌，肇致車禍，與之同時遇難者，尚有二路老生札金奎。

4. 程永龍：

河北省人，以演紅生戲出名，久走外江，尤在天津、遼寧、長春、哈爾濱一帶演唱最久，數度返回北平，但從未搭入大班，一向在天橋歌舞臺——大蓆棚中露演，除關公戲外，以飾九江之張定邊最為出名。有子名富雲，乳名柱兒，幼入富連成科班習藝，至民國十一、二年間，已成為該社小三科之當家武生，出科後不久即隨其父遠走各地。

5. 李喜龍：

是當年喜連成頭科學生，工文武（二路花臉），論資質又不如陳喜光、孫喜恆，武不逮李喜樓、鍾喜久，以故畢業離母校後未搭班即赴演戲，今已不知所之矣。

6. 馬盛龍：

乳名恩子，天方教人，原籍山東，生於上海，乃名坤伶琴雪芳之胞弟，雪芳原名馬金鳳，自滬北上，入北平城南遊藝園始改用藝名，旅平五年，紅紫壓倒群芳，送其幼弟恩子入富連成習老生，編入小四科排名盛勳，師從王喜秀，習老生。出科後其兩姊雪芳、秋芳均已病故，乃返春申改名盛龍，練工調嗓，至筆者卅七年來臺時盛龍已漸成名，搭梅蘭芳、馬連良、程硯秋各大劇團，擔任重要角色矣。馬連良收為弟子，在上海老生、武生、紅生兼演。

7. 俞世龍：

乃名武生俞振庭之第五子，俞少庭之弟也。民國八年生於北平，十三歲入富連成第五科，由張盛祿為之開蒙學老生，並得蕭長華、王喜秀、張連福諸師教誨，能戲甚多，嗓音亮六，擅演劉（鴻聲）派各戲如《斬子》、《斬黃袍》、《碰碑》、《敲骨求金》等無不應付裕如，原冀其將為俞氏跨灶之兒，頗有厚望，不意未及出科即遭到倒倉厄運，又誤信人言謂吸食鴉片可使嗓音復原，詎愈吸煙癮愈大，嗓音終未恢復，限於經濟改吸海洛因，更致一蹶不振，民國廿八年春，其父振庭亦因貧病去世，世龍益難自拔，至是年冬季竟因饑寒與毒癮交迫，倒斃於北平西柳樹井大街給孤寺西夾道（即第一舞臺西牆外），成為餓殍，不圖武生行一代宗師俞潤仙（菊笙）之子孫竟致如此下場也。

8. 余元龍：

為名刀馬旦余玉琴之孫，武生余幼琴之次子，原籍安徽省安慶府潛山縣人，玉琴自前清光緒十一年入北京搭四喜班，即定居焉。幼琴妻孫氏乃武生孫毓堃、花臉孫盛文之堂姊，生二子長名世澄，次即元龍，弟兄先後入富連成五、六兩科習武淨，出科後分別搭入各大班，但世龍頗懷大志，以在科期間未學正戲，即投入其舅父孫盛文門下，專工文淨及架子花臉，迨筆者來臺時已大有進益，堪當重任矣。

9. **夏韻龍：**

原係北平戲曲學校最後一期永字班學生，本名夏永龍，上武二花，民國廿九年冬北平戲校因經費結据解散，永龍轉學入富連成，補入第七科韻字班，改名夏韻龍，從王連平學八大拿武淨戲，如霸王莊之黃龍基，及殷洪、李佩、費德恭等角，為高韻昇（高慶奎之幼子）配戲，深資倚界，卅一年富社全班赴遼寧演唱，適北平華樂園大火，將富社所存戲箱砌末焚燬殆盡，以致回平無處露演，乃赴上海天津等地巡迴演出，卅三年春回至北平，六科元字班學生均屆出科，繼起無人終於解散，韻龍除拜孫盛文冀求深造外，並搭入李萬春之永春社，民國卅四年正式拜裘盛戎為師。

10. **徐龍英：**

原籍臺灣省彰化縣人，民國卅四年生，十一歲時考入小大鵬第三科，從哈元章習髯生，扮像雍容華貴，嗓音寬亮高亢，能戲約五十餘齣，為三科之當家老旦將近十年，畢業後加入臺視國劇社，在民國五十七年以前每週均在螢光幕上出現，旋結婚生子，即入聯勤某兵工廠服務，不復粉墨登場，只於小大鵬校友會每年一度公演時尚偶爾一露耳。

11. **張繼龍：**

原籍蘇州，民國四十一年在臺灣出生，乃名武生張義鵬之子，七歲時考入小大鵬第五科習武丑，身手矯捷，翻撲俐落，以《三岔口》之劉利華、《鴛鴦橋》之蔣平、《鐵公雞》之

張喜祥，《水簾洞》之龜將最稱拿手，畢業後以中國工夫入夜總會及電影界表演，聞現在陸光話劇隊綜藝組服務。

12.張陸龍：

乃小陸光第一期學生，習老生兼武生，並能演紅生戲，如《保國進宮》之楊波、《探母回令》之四郎、《漢津口》關公、《四杰村》濮天鵬，文武兼擅，實屬可造之材，詎於民國六十年初竟致夭亡，誠為可惜。

13.朱少龍：

上海市人，其琴藝之佳，已入爐火純青之候，尤其不拘於派別，無論旦角之梅程腔調，老生之余楊唱法均能樣樣精通，絲絲入扣，指音靈活，托襯得法，為琴師中有數人才。今年甫逾知命，而其兩位掌珠——隱英（恬妮）凱莉（恬妞）均已在影界揚名，後福無窮，可預卜也。

14.郭應龍：

原籍江西南昌，民國卅一年生，自幼即拜名琴師郭玉山為師，卅八年隨其師來臺，原隸屬空軍霄漢劇隊，民國卅九年與飛虎劇隊合併改為大鵬劇隊，十餘年來師徒相依為命，因郭乏嗣即收應龍為螟蛉，並改從師姓，此子天性敦厚事奉雙親極孝，玉山亦傾其腹笥，悉予傳授，十年前玉山病逝，應龍藝已大成，除始終仍在大鵬劇校服務外並參加今日世界之麒麟

劇團，所得雖豐，盡數奉養寡母，自己毫無浪費，梨園孝子傳遍菊壇。不意六十二年中秋節

後，竟因割治汗腺流血過多而去世，時年甫卅二歲。

龍形砌末表演各戲

梨園舊例凡屬鳥獸蟲魚，象形套子均係用布製成，另以紙殼塑成頭部，外施彩繪，術

語謂之套子，亦曰形兒，此種砌末向由抗砌末人（隸屬交通科）負責保管，但穿著上臺表演

者，則由上、下手行擔任，如上手應穿龍虎雞驢一切大形，下手應穿貓犬狐兔一切小形。據

記憶所及，有龍形上臺之戲劇，約十餘齣，茲亦分誌如下：

1. 《長坂坡》：

趙雲被曹將張郃誘墮陷馬坑時，趙雲勒韁躍起，臺上正中上一龍形，做張牙舞爪之狀，

暗示此為阿斗在懷，致有神龍庇護。

2. 《銀空山》：

薛平貴與高嗣繼交戰時，平貴落馬，由下場門上一龍形，高始下馬歸降。

輯二 古往今來

345

3.《風雲會》：

趙匡胤與呼延贊以鐧對鞭時，下場門口置一椅，龍形暗上，跪椅上，至匡胤假寐，呼延贊舉鞭欲擊，龍形立起，呼延始跪地臣服。

4.《鍾換帶》：

趙匡胤追高懷亮途遇楊袞，不敵落馬，楊欲以紫金鍾傷之，忽見龍形出現，始有鍾換帶之舉。

5.《八大鍾》：

王佐斷臂說書之後，陸文龍既明身世，在陣前遇兀朮挺雙槍來刺，此處應上一龍形將陸之槍接去一支，另一槍頭被兀朮握住，始得不死。

6.《藥王卷》：

孫思邈為唐太宗之后，診病瘞癒歸途遇老蒼龍幻化秀士求醫，孫命其現出原形始可療治，此處上一龍形跪於大邊椅上。此劇早年常列於開場戰中，近來久已不見。

7.《金山寺》：

法海欲以青龍禪杖擊退白蛇，白蛇托杖抵抗勢極委頓，旋將杖推入下場門，即出現龍形，舞爪來擊，白蛇亦現形迎戰，終以不敵敗退，此一龍形即象徵禪杖威力。


346

包緝庭談京劇——笑隱堂憶故

8.《水簾洞》：

四海龍王與孫大聖交戰不利，只可獻甲求和，此時上一龍形立在正中桌上，手捧木盤內盛「靠腿子」一副獻與大聖，全劇告終。

9.《蟠桃會》：

群妖奮戰神將不敵，紛紛遁入水晶宮藏匿，經由眾神幻化漁翁弋入，將其一一捕獲，此場謂之「撈形」，最後由柳仙牽一手持花籃之龍形出，此即表示女妖豬婆龍被擒也。

10.《蓮花塘》：

最後一場小白龍鬥敗降服，上一龍形，以示其現形被擒之意。

11.《陳塘關》：

哪吒鬧海後，擒獲白龍三太子，上一龍形，哪吒抽其龍筋，勝利之舞蹈。

12.《除三害》：

周處受王濬勸告，既殺猛虎，又斬蛟蚪，因後臺未備蛟形，每以龍形代之。

13.《打瓜園》：

鄭子明被陶洪打倒，上一龍形，以示鄭乃老蒼龍轉世，致陶洪不忍加害，且以女妻之。

14.《鎖五龍》：

尉遲恭在法場斬單雄信後，上一龍形，係表示其為赤鬚龍轉世，故後又轉生為蓋蘇文，

致薛禮征東時，迭次迫害唐王，以報夙仇。

15. 《天女散花》：

如來昇坐前，先跳十八羅漢，降龍伏虎登場時，隨上龍虎二形同舞。

16. 《尼姑思凡》：

比丘尼色空，孤寂思凡，遶迴廊遣悶時，見羅漢堂中，法相莊嚴，此時降龍、伏虎座下，各有龍虎形蹲伏，雖係象徵偶像，亦頗引人注意。

舞臺上出現龍形之戲，似猶不止於此，茲不過略舉數端，以概其餘云爾。

衣冠兵刃有龍字者

1. 龍套衣巾：

此為扮演龍套者穿戴之用。雖有紅、白、藍、黑、紫、綠各種顏色，係為配合主帥服色，並無其他意義。

2. 龍箭衣：

分黃紅二色、形式與一般箭衣相同，惟上繡團龍，下繡海水，黃者為帝王出征時穿用，

如《淤泥河》之唐太宗，《連環陣》之楚莊王，均應穿此，但現今各班中已不常備此物，多以紅色龍箭代之，至紅龍箭則一切與黃色相同，用途較廣，如《戰太平》花雲、《武家坡》薛平貴，類皆穿此。

3. 九龍冠：

此為帝王御便裝時所戴，如草橋關之漢光武，回荊州之之劉皇叔，《宇宙鋒》（修本）之秦二世，均帶此冠。

4. 二龍箍：

金色頭箍，圈上繪有雙龍，乃張天師專用，但姜子牙掛帥後亦可用之，一般僧道則不宜用。

5. 雙龍轡帽：

本為番王番將出征或行路時用，如迷當、韓昌穆天王等是也，《武家坡》薛平貴戴此猶可謂其曾為西涼王，至《汾河灣》薛禮，《長坂坡》劉備，均亦戴此，純為美觀，實出規矩，蓋《汾河灣》應戴紅風帽，《長坂坡》應戴武生巾，今日演員積非成是，不足為訓。

6. 盤龍棍：

本為太監所持之儀仗，與金瓜、鐵斧、朝天鐙併為兩堂。單獨用之為兵器者，則惟千里送京娘及氾水關高平關等戰中之趙匡胤一人而已。

7. **青龍刀：**

此為三國戲中關公所專用，惟《青石山》在〈磋刀〉一場關平、周倉亦偶然用之。

8. **龍頭拐杖：**

此為年高之命婦所用，如佘太君及長孫皇后等角，均須持此登場。

9. **青龍禪杖：**

此為金山寺高僧法海，所藏三宗鎮山法寶之一，形如金箍棒，所不同者為通體金色上繪藍色龍紋，又與盤龍棍棒之兩端金色龍紋中間紅色有別，現今各戲班中因此杖除〈水漫〉一場用之，別無他用，故多以龍頭拐杖代之矣。

拉雜寫來，不覺盈牘，緣以適值龍年，應時而作，鄙俚不文，尚望識者哂之。

包緝庭談京劇——笑隱堂憶故

350

迎蛇年談蛇戲

今（一九七七）年歲次丁巳，是屬蛇的年，因以「迎蛇年談蛇戲」為題，老實說，在國劇中，有「蛇」的故事，可以說是太少了。搜索枯腸，所得不過三五齣，第一齣是崑曲《雷峰塔》，也就是眾所週知的《白蛇傳》。到了民國二十一年，荀慧生為一日演全起見，將舊本節刪濃縮，改名為《白娘子》，成為荀派的私房小本戲。其次則是老戲《青蛇盜庫》和《白蛇盜草》，這是早年在開場常見的兩齣武旦戲。梅蘭芳在民國七年排演過一齣《童女斬蛇》，這算是他早期的一本新戲。還有就是民國六十三年（一九七四）國軍藝工團隊觀摩演出時，陸光國劇訓練班（俗稱小陸光）獻演了一齣《興仁滅暴》，劇中有一幕「芒碭斬蛇」，也就是漢高祖斬蛇起義的故事。

本來從子鼠、丑牛……，到戌狗亥豬，十二個屬相，都能與國劇發生關係。記得在抗戰末葉，敵偽地區普遍鬧不景氣，華北尤甚，北平各戲院生意蕭條，乃各摟空心思，派出標奇立異之戲碼以為號召，如武生大會、花臉大會、丑角大會等等。最後在新新戲院，演了兩

次「十二生肖大會」，譬如第一齣是《貍貓拿耗子》即小武戲《無底洞》，或崑曲《十五貫》中之「訪鼠測字」。第二齣《小放牛》或《火牛陣》即《黃金臺》。第三齣《虎牢關》三英戰呂布，或《武松打虎》。第四齣《白兔記》井臺認母，或《嫦娥奔月》兔兒爺搗碓一場。第五齣《白龍關》——下河東，或《龍虎鬥》。第六齣就是《青蛇盜庫》或《白蛇盜仙草》。第七齣是《盜御馬》或《馬上緣》。第八齣是《牧羊卷》蓆棚一段或《蘇武牧羊》之望鄉臺一場，甚至玩笑戲《變羊計》亦可。第九齣是武戲《水簾洞》或《安天會》中偷桃盜丹一折。第十齣是《巧連環》時遷偷雞，或花旦戲《拾玉鐲》、《買雄雞》。第十一齣總是用《殺狗勸妻》為多。第十二齣則用《豬八戒盜魂鈴》作大軸戲，因為這是緊接在《盤絲洞》之後的一齣戲，無論坤角或老生，都可以隨意歌唱，臺上臺下，皆大歡喜。這種專要噱頭，近乎胡鬧的戲，筆者一次都沒聽過，所以沒留戲單，事隔近四十年，對於扮演者姓名和演出日期，早已都不記得了。

翻回頭來，再說崑曲《雷峰塔》。據前輩周志輔先生所著《讀曲類稿》中所載「梅氏綴玉軒藏舊鈔本云，清方成培撰，長樂鄭氏藏，《雷峰塔》有兩種本，一作黃國必撰，乾隆三十七年（一七七二）刻本。」可知民國以前沒有《白蛇傳》這個戲名，在國劇舞臺上所演，都是單折，如崑曲之〈降香〉、〈水門〉即今之《金山寺》，另一折是《斷橋》，皮黃戲中有一齣《狀元祭塔》，另外兩齣武戲，就是《青

《蛇盜庫》，與《白蛇盜仙草》。遍查有關戲劇典籍，似以《祭塔》一劇演出最早。茲先將此戲沿革略誌如下。

（一）《祭塔》：

據周志輔先生所著《京戲近百年瑣記》第六十三頁載有一張三慶班戲目，係前清光緒九年（一八八三）癸未八月十六日在廣德樓轉（按當初在光緒庚子，即公曆一九〇〇年以前，四大徽班在北平南城各大戲園中輪流上演，例以四天為限，每一檔期謂之「一轉」），此一戲單中由開場至大軸共有戲目十齣，其中第五齣即為陳德霖之《祭塔》。梨園中人均尊稱之為「老夫子」之陳德霖（德霖），乃清同治元年九月生於山東武定府，其父業糧行，德霖從小入都，十二歲入四箴堂三慶科班，從田寶琳習崑旦兼亂彈青衣，至光緒六年庚辰習藝期滿出科，時已十九歲，仍隸屬三慶部。至其此次演《祭塔》，時甫廿二歲，而世稱「通天教主」之王瑤卿，此際才滿週歲耳。

陳老夫子這齣《祭塔》一直唱了三十多年，無人與之抗衡，因其嗓音嘹亮，甜潤耐聽，三、四十句反調，一氣呵成，任何旦角誰也比不了他。到了民國三年，北平三樂科班有個唱青衣的學生名尚三錫，藝名尚小雲，嗓佳貌美，從孫怡雲學得此戲，舊曆甲寅十一月廿日，初演於北平大柵欄慶樂園。旋榮蝶仙之私房弟子程豔秋，亦於民國六年二月參加安徽賑義務戲中，露演其新學之《祭塔》於第一舞臺，戲碼列開場第二齣，彼時程猶未滿十三歲；此

後民國七年一月廿三日，程又在東安市場丹桂園演過一次，惜其倒倉復原後，嗓音不適演此，乃不再動。而陳德林五旬以後，自知年高色衰，亦不再演此類單挑戲。抗戰軍興，張君秋崛起，若論嗓音則為四小名旦之冠，因以此劇為其拿手戲之一。在臺灣除顧正秋外，應推徐露學演《祭塔》最早，約在民國四十四年端陽，首次貼出，其次則為嚴蘭靜。不過晚近廿餘年中，男性旦角已無復演此者，但北平坤角在民國初年固不乏演者，如民國九年、十月廿五日福芝芳在文明茶園日場演畢此戲後，即脫卸歌衫，下嫁梅蘭芳。民國十二年乞巧日，任絳仙在城南遊藝園夜場亦曾演過一次，此姝為崇雅社女科班學生，後嫁李準將軍之子李景武，惜乎短命死矣。

剛柔相濟之好喉嚨，遂以此劇獨步一時矣。

（二）《金山寺》：

亦即崑曲《雷峰塔》中〈降香〉、〈水門〉兩折，自前清到現在，已有一百多年的演出紀錄，在舞上所演一貫是用崑曲路子，沒有人把他翻成皮黃，演出此戲最早而有戲單可查者，為光緒初年春臺班全包外串帶燈，這齣戲單是在恭王府演了三天三夜晝夜不停的堂會，其中列有七十二齣劇目，可惜未註明年、月、日，臆測當恭忠親主奕訢正在軍機當政時期，這齣《金山寺》列在第五十七齣，由朱蓮芬飾白蛇，諸秋芬飾青蛇，陸小芬許仙，唐玉善法海，張淇林龜將，姚增祿鶴童，李壽山鹿章，俞菊笙伽藍（並註明勾黑臉）。在這以後，就是光緒廿五年福壽班在廣德樓演此，由朱文英（朱桂芬之父）飾白蛇，余玉琴（即余莊兒）

之青蛇，李壽山鹿童，茹萊卿（富蘭之祖）鶴童，張淇林王八精，俞菊笙伽藍，那時春臺班已瀕於報散，老俞與尉遲喜兒（遲世恭之曾祖）昆仲另組福壽班。流傳至今，這一齣《金山寺》已成為青衣、武旦兩行角色必修之課程。

（三）《斷橋》：

早年這戲，只有崑、梆兩種唱法，直至民國二十年以後，荀慧生改編全部《白娘子》，始將此戲連同《遊湖借傘》一律改成皮黃。但在抗戰勝利後，梅蘭芳偕李世芳於民國卅五年十二月卅一日及次年一月二日在上海中國大戲院連演了兩次《金山寺》帶《斷橋》，仍舊是唱的崑曲。至於杜近芳和葉盛蘭又把此戲改成皮黃，在下只聽過錄音帶，那已是民國四十年以後的事了。

（四）《青蛇盜庫》：

在全部《白蛇傳》中，只此一齣是以青蛇為主角的戲。此戲正名應是「錢塘縣」，但久無人用，知者較少。一開始先上四值日功曹，扮像是蓬頭、俊扮、箭衣、薄底、手執拂塵，互相對跳，然後上庫神，勾金三塊瓦臉，光嘴巴，穿戴一如二郎神楊戩，點絳、上高臺、念詩、通名、表白後，吩咐「查庫去者」，同下。第二場上青蛇走邊，唱曲子表白，喚上八鬼卒，走邊同唱下。兩更夫過場。青蛇率鬼卒走鼓邊，行矮步，繞圓場，最後六鬼卒斜向下場門，鞠躬如也排列成一字，最前者雙手扶桌沿，以下均由後者手扶前者肩膀，搭成一條人造

長橋，另二小鬼扶起青蛇從六鬼脊背走過，遂登兩張高檯，打開庫門取出銀錠，分擲交眾鬼

持去，然後從兩張桌上翻「倒紮虎」落地，此一動作，非有幼工不能勝任。以下即接大開

打，至打出手後，以逃走結束全齣。此戲早年僅富連成科班之趙喜珍（藝名雲中鳳）、張連

芬、邱富棠、朱盛富、閻世善等人能演，來臺灣後十年未見，至民國四十八年，大鵬姜竹華

始初露於中華路介壽堂（即今之國藝中心），今各劇團中均有此戲，已常見不鮮矣。

（五）《白蛇盜草》：

此戲正名《盜仙草》，亦稱《盜靈芝》，又有《雄黃陣》之別名。民初各坤班中武旦常

演，因其劇幅太小，只以白蛇及鶴、鹿童為主，唱打不多，有無「出手」均可，致各大班中

反不常見。用作武旦之開蒙戲最為適宜，需時短暫，久已淪成墊戲矣。

（六）《童女斬蛇》：

是民國七年（一九一八）二月二日（舊曆丁巳年臘月廿一日）初演，距今恰是一甲子，梅

蘭芳在北平東安市場吉祥園，貼出了新排初演的《童女斬蛇》，這是一齣時裝戲，由梅自飾

女主角李寄娥，高慶奎飾其父李誕，李壽山飾其母劉氏，李敬山飾道婆何仙姑，姚玉芙飾其

女徒慕貞，郭春山飾相面先生趙鐵嘴，曹二庚飾知縣胡圖。這戲的朝代假定是清朝末葉的故

事，因之兩個旦角均穿時裝襖褲，知縣是翎頂袍褂，其他配角也都穿清末民初的便服，全體

都念京白，惟有老生老旦例外，寄娥的唱工只有扯四門一段慢板，斬蛇時四句搖板，在公堂

上一大段流水，此外則重在念白、表情、身段、做派。那時蘭芳不過廿三、四歲，梳個大辮子穿襖褲，頗適合小女孩兒姿態，後來年齡稍長，即不再動這些時裝戲了。這個戲是當年北京通俗教育研究所編著的劇本之一，同時還有《廬州城》和《南界關》兩齣大武戲，是交由富連成科班排演的，可惜現在也都快要失傳了。

（七）《興仁滅暴》：

這戲是兩年多以前，由張大夏先生編著交由小陸光排成，在民國六十三年十月十一國軍藝工團隊觀摩演出中初露於國軍文藝活動中心，是以秦始皇焚書坑儒暴政虐民，群雄起義，興兵滅暴為主題，內中有一場是漢高祖行至芒碭山見巨蛇阻路，拔劍斬之，這一場中飾演劉邦者，為小陸光二科學生文武老生譚光啟，此子武工根底堅實，腰腿健猛，演來極為生動。

以上所述有關「巳蛇」的戲，業已盡於此矣，拉雜寫來，聊供讀者一笑，至文筆之工拙，非所計也。

古往今來的 《紅鬃烈馬》

王寶釧苦守寒窯，與薛平貴分離十八載，最後否極泰來，夫妻榮顯，這一段民間故事，可以說是家喻戶曉，婦孺咸知，至於編成戲劇，最初是起自秦腔和豫劇，逐漸衍至直隸梆子，繼而川湘徽漢各省之地方戲，幾於無處不有，後來又翻成了西皮二黃的國劇，至少也有一百多年以上了。從前總稱之為薛八齣，到了民國以後，旦角當令，有些戲班用青衣挑大樑，好事者便改稱之為王八齣，其實若論整本大套的，應自《花園贈金》啟始，下接《綵樓配》、《三擊掌》、《投軍降馬》、《封官別窯》、《探寒窯》、《母女會》、《誤卯三打》、《被擒招贅》、《鴻雁捎書》、《趕三關》、《武家坡》、《拜窯算糧》、《銀空山》、《迴龍閣》、《大登殿》，從這十幾齣戲看來，不管是「薛」也好，「王」也好，誰也不只八齣。很可能「薛八齣」一說是用梆子班傳流下來的。姑據蠡測，當初梆子只有《花園綵樓》、《擊掌》、《探窯》、《鴻雁捎書趕三關》、《跑坡回窯》、《算糧》、《銀空山回龍鴿》、《登殿》等八齣戲，故有此名，至於《投軍別窯》和《誤卯三打》兩齣，或係

後人編纂，先在南方經林樹森、麒麟童等人演紅，流傳到北方，因其有承上啟下的聯貫做用，便將他列為全本之一折，遍查前清同光兩朝舊戲單中，均未載有此二戲名，似可斷言其為民國以後所編新戲無疑。

這戲從頭到尾演全了，總名之為《紅鬃烈馬》，這也是民國肇建以後的新名詞，固然薛平貴之發跡、逃生，以迄獲與代戰公主結合，直到趕回三關，才得夫妻團圓，無一不賴紅鬃烈馬從中穿針引線，可是在演出時，並無神怪表現，僅於《投軍別窰》和《趕三關》兩戲初出場之白口中，略為敘述，聽眾若不留心，極易一表而過，未加注意。倒是五十年前，看麒麟童——周信芳演此全本時，他在《擊掌》以後，《別窰》之前，加了三場戲，演述紅紗澗妖底妖魔出現，傷害人畜，聖上降旨募有人能降妖者，封官賜爵，薛平貴揭榜應徵，入澗將妖降服，現出原形乃一紅鬃烈火馬，隨即牽之入朝面君，金殿封官，並以此馬賜薛為坐騎，增入這幾場戲不僅點題，且使觀眾明瞭薛平貴由貧困而貴顯，步上青雲不嫌突兀。

從民國元年起，整整十年之間，在北平各戲園中，演習薛八齣的，雖然頗不乏人，但大都是只演單折而已，甚至連《武家坡》帶《登殿》的，亦不易見，更何況把《趕三關》和《算糧》也一口氣全唱下來的，就向無此例，直到民國十一年九月，尚小雲自己成班組「玉華社」，他才貼了一次全本的《紅鬃烈馬》，因為他有一條嘹亮耐唱的好嗓子，平素對於四十多句《祭塔》的反調，尚且毫不費力一氣呵成，所以連演《武家坡》、《算糧》、《登殿》

自是遊刃有餘了，茲先將是日戲單鈔錄在下面。

民國十一年九月十七日陰曆壬戌年七月廿六日，玉華社在北平糧食店街中和園上演日場。

開場《綵樓配》吳彩霞——王寶釧。

《投軍別窰》周瑞安——薛平貴，何雅卿（後改名雅秋）——王寶釧。

《趕三關》時慧寶——薛平貴，諸茹香——代戰公主。

《武家坡》蔣小培——薛平貴，尚小雲——王寶釧。

《算 糧》劉景然——王允，尚小雲——王寶釧。

《銀空山》王瑤卿——代戰公主，朱素雲——高思繼。

《迴龍閣》時慧寶——薛平貴，尚小雲——王寶釧，王瑤卿——代戰公主。

這一天洽逢禮拜天，又值秋高氣爽的季節，遇有這樣大幅群戲，自然上座滿堂。此後在次（十二）年一月十日（即壬戌十一月廿四日），又在原場地，將這戲重演了一次，不過這時，時慧寶已然離去，當家老生換了馬連良，因之劇中角色亦小有更易，譚小培演《趕三關》、《算糧》、《銀空山》，馬連良則扮《武家坡》與《登殿》兩齣的薛平貴，其他各角

均仍其舊。當天雖非星期日，卻因馬連良比時慧寶的戲迷多，以故又賣了一個滿座。

民國十三年春初，以麒麟童為藝名的周信芳，這時在上海已然大紅大紫，炙手可熱，便率領一隊人馬北上淘金，在西柳樹井第一舞臺連續演唱了四五個月，上座始終不衰，初以《月下追韓信》、《劈山救母》、《七擒孟獲》等為號召，後亦間演老戲，三月間演全本《紅鬃烈馬》，前場由何喜春演《花園贈金》及《綵樓配》，姜連彩演《擊掌》，周信芳與王靈珠演《別窯》，馮子和演《探窯》，武生趙鴻林演《三打》，由《趕三關》起，《武家坡》、《算糧》、《銀空山》、《登殿》，都是周信芳一人到底，代戰公主則由馮子和演《趕三關》，于連仙（即小荷花）演《銀空山》和《大登殿》，王靈珠的王寶釧也是連演三齣獨膺艱鉅，配角中有陳喜星允、陳喜光蘇龍、鍾喜久魏虎，論陣容並不弱於前兩年之尚小雲班，麒麟童那晚真賣足力氣，唱得有味，做工表情面面俱到，那年他剛卅一歲，正在年富力強，扶搖直上的時期，演這種老戲，絲毫不帶外江色彩，確乎可貴。

民國十七年一月十三日是丁卯祭灶前兩天，北平梨園公會在第一舞臺舉辦了一次救濟貧苦同業，窩窩頭會大義務戲，一共有十四齣戲，前三齣是裴桂仙《大回朝》、時慧寶《馬鞍山》、尚和玉《收關勝》，由第四齣起就是全部《紅鬃烈馬》，由王琴儂演《綵樓》，陳德林、劉景然合演《擊掌》，王幼卿、羅福山合演《探窯》，李萬春、魏蓮芳合演《別窯》，周瑞安演《三打》，馬連良、朱琴心合演《趕三關》，余叔岩、程豔秋合演《武家坡》，荀

慧生演《算糧》，小翠花、王鳳卿、朱素雲合演《銀空山》，楊小樓（反串薛平貴）、梅蘭

芳（王寶釧）、尚小雲（代戰公主）、龔雲甫（王夫人）合演《迴龍閣登殿》，大軸戲是全體

名角合演反串《蚨蠟廟》。從這張戲單上可以看出不僅配搭整齊，而且最難得的是楊小樓、

馬連良、小翠花以及五大名旦——梅、尚、程、荀、朱均在北平未赴外埠，余叔岩猶未退

休、陳德霖、龔雲甫、羅福山、劉景然均尚在世，此一戲單中人今尚健在者，不過一二，盛

會不常盛筵難再，於今思之可慨也夫。

自到臺灣廿餘年來，最初見到演此全本者，為空軍大鵬大、小班在國防部介壽堂（即

今國藝中心）於四十八年四月份公演檔期中，廿一日演上集是古愛蓮、拜慈靄演《花園》、

《綵樓》，王鳳娟馬榮祥演《擊掌》，陳良俠、嚴蘭靜演《別窰》，張富椿、鈕方雨演《三

打》，王鳳娟、尹鴻達演《探窰》，徐龍英、鈕方雨演《趕三關》。廿二日下集徐露與胡夫

人——卜世英女士合演《武家坡》，古愛蓮、徐龍英演《算糧》，嚴莉華、朱世友、馬榮祥

演《銀空山》，胡夫人、徐露、鈕方雨演《大登殿》。似此故事完整角色齊全得未曾有，明

駝劇隊徐露、余嘯雲、李金棠演過一次，九月復興劇校亦演一次，惜因時間所限，均未帶

《趕三關》，似屬缺憾。

大鵬國劇隊將於十五起在國藝中心公演七晚，即以上、下集《紅鬃烈馬》分做前兩天打

砲戲，由王齡蘭演《花園贈金》，王鳳雲演《綵樓》，張安平演《擊掌》，廖苑芬、崔福芝

演《別窰》，張富椿演《三打》，廖苑芬、崔福芝再演《趕三關》。次（十六）日張安平、崔福芝演《武家坡》帶《算糧》，楊蓮英、高蕙蘭演《銀空山》，崔福芝、廖苑芬、吳柏蘭演《大登殿》，這一堂角色中，王齡蘭、王鳳雲、吳柏茜三人分倨七科四小旦，張安平研習程腔已逾十年，較古愛熟漸入佳境，楊蓮英本工武旦演刀馬戲自是出色當行，廖苑芬得秦慧芬之悉心教授，亦屬蓮、邵佩瑜殊無遜色，已成第二代程派旦角鼎峙之局。此間習梅派旦角有數人才，觀此名單中四美具二難並，堪與十六年前大鵬初演此劇角色相互媲美。況復佐以韻味醇厚之崔福芝，武工猛鷙之張富椿，俊逸颯爽之高蕙蘭，更為全劇生色不少。

北平賣飛票的

在臺北街頭，每日裡熙來壤往，百態群像，可談的事情太多了。但是萬緒千頭，有時候又不知從何說起。日昨飯後無事，在西門町電影街上散步，見到一位管區警員，正在捕影票黃牛，因而想起當年北平各戲園子裡，那些賣飛票的，卻值得在這「古往今來」欄中，追述一番。

臺北各大影劇院門前，影票黃牛充斥，已有二十年以上的歷史了，每值佳片上映，或是好戲登場，尤其遇有難得一見的角色露演，如前幾年李麗華演《拾玉鐲》，蔣桂琴癌末病中唱《紅樓二尤》，都給他們造就了賺錢的機會，雖然該管區的警員隨時捕捉取締，一經緝獲，因禁責罰，不稍寬貸，可是利之所在，捉者自捉，賣者自賣，時至今日，依然照舊。可謂道高一尺，魔高一丈。

當年故都北平，是國劇鼎盛之區，迷戀此道者，人數眾多，各大小戲班生、旦名角，排日在內外兩城的十幾個戲園子裡，日夜上演，固然不見得家家都賣滿座，不過觀眾嗜好不

包緝庭談京劇——笑隱堂憶故

364

同，有愛孫猴兒的，也有愛豬八戒的，於是賣飛票的也就應運而生，予以逢迎，投其所好。

這種民國以後的新興行業，也就是今日臺北戲票黃牛的鼻祖。

北平之賣飛票的應分兩個階段來說：第一是從前光緒末葉，各戲園中較好的座位，均歸賣座的人（南方稱為案目）包攬把持，因為北平人最講究耗財買臉，不惜小費，只要是座位舒服，得聽得瞧，便在戲價之外多給茶錢，甚至能加一番犒賞，等於是雙份戲價，在花錢的大爺心目中亦在所不計。北平舊式戲園的構造，以堅固樸實為尚，譬如前門外肉市廣和樓是乾隆年間重建，這座三百多年的建築物直到抗戰勝利前一年才拆成土平。原來的四方型戲臺，靠臺口左右各樹立一根圓徑一尺多的黑漆大柱，南北西三面樓上下，也都在距離七八尺就有一根粗大柱子，觀眾的座位不論遠近凡被柱子間隔，阻礙視線的，都名之為「吃柱子」，這些「吃柱子」的座位是留給一般初到北平或四鄉八鎮的鄉下人去坐的。好的座位是上、下場門兩廊及小池子和左右靠大牆的地方，賣座的在沒開戲以前便把這些好的座位貼上一張黃紙籤條，上寫「某人定座」，凡是面生可疑的人任憑你多麼早進戲園子，也買不到貼黃籤兒的座位。也有時在一場戲都演過一半兒了，還沒有肯多花錢的大爺進來，他們便把這好座兒讓給半熟臉兒的客人，但預先要告訴人家說「這個座兒是張三爺或李四爺定下的，天到這時還沒進來，也許有事就誤了，您先坐著，他要是不來就算您的了，可是回頭他要來了您可得讓給人家，我再另外給您找好地方」。所以有的專聽末一齣大軸子的人進場雖遲仍能

有好座兒，就是這種情形。

當年北平各戲園子裡賣座兒的，一向沒有工資薪給，他們賴以維生的，就是每天分得的茶錢小費，顧客也都瞭解，既要看好戲就不在乎區區之費，因而養成了賣座的把握熟主顧的習慣。從前沒有發明對號入座，先期售票的辦法，所有較好的座位都操縱在賣座兒手裡，給常聽戲的老顧客以無上的方便。後來有了預售座券，實行對號入座，這是在民國八年左右，首先響應此一制度的是西柳樹井大街第一舞臺，香廠華嚴路新明大戲院，西珠市口開明戲院。因這三家都是新式建築，燈光音效非以往舊式戲園可比，座位也都換了長條靠背椅子，舞臺是半圓型，樓簷是伸出式，自無「吃柱子」可言。然而距離的遠近，視線的歪正，在顧客心目中仍有座位好壞的分別，也就給賣座兒的造成了把持居奇的機會，他們在預售之前與票房裡的人勾結好了，把幾前排正面的座券屯積起來，留待善價而沽。雖說對號入座，進場無人查驗座券，仍是自由出入，進了門找到熟識賣座兒的自然能買到好座。這是民國八年直到北伐成功在北平聽戲覓取好座兒的一個訣竅。可是此一階段維持到民國十七年以後，就行不通了，因為國民政府軍隊底定平津後，不久東北易幟全國統一，奠都南京庶政維新與凡更始。這期間北平公安局對於社會秩序的管轄，多少也要有一點表現，戲園子裡賣座兒的把持對號座券，園方不派人查驗座票，均予嚴禁，當然陽奉陰違，掩耳盜鈴的事依舊不免，在表面總得歛跡以免雞飛蛋打賠了老本。可是那些坐享其成安閒慣了有錢的顧客反而感到不太方

便了，所以後來才產生出一種賣飛票的來，成為北平聽戲買票的第二個階段。

北平下層社會有一種無業遊民，他們一清早起來出門在外遊逛一天，就憑口才、人緣、交往、信用能夠「平地摳餅」弄幾文錢回家，不但一個人兒吃飽了而且可使一家子不餓，這項人通俗叫做「吃飛的」，譬如當年在各戲園內，常見一人三十多歲身穿長袍舉止恭敬手提一個籐套燰壺裡面有一對細磁茶盅，壺裡悶的是上好的小葉香片至少也是廿枚銅元一包的，走到年老的熟人座前先請安後斟茶隨便聊兩句天兒，等到客人把茶喝完了收茶盅告辭而去決不打攪人家聽戲，請想誰能白喝他這碗茶，至少也要賞他一張廿枚的銅元券，甚或有大方一點的賞一張五十枚的亦屬常事，他每天在前門外幾家戲園子裡轉一個圈兒就能拿回現大洋三塊兩塊的，這就叫做「吃飛的」。「賣飛票」那個「飛」字源於此，亦由來於此。

當年北平那些賣飛票的雖與今日臺北之影票黃牛是一而二、二而一，旨在牟利無何不同，但其對人之恭謹，作法之技巧，設想之周到，消息之靈通，遠非臺北黃牛可及。尤其是從不張口要價兒，不管是多好的座位多難買的票子永遠是「憑爺賞」，給多少是多少，請安道謝扭頭就走絕不爭論。北平老於聽戲的人對票價行情瞭如指掌，誰也不會少給他們錢，怕是下次再有好座兒他不送來了。北平賣飛票的很少站在戲園門口兜售的，他們不僅與售票員都有勾結，而且與戲班中經勵科管事的也全有聯絡，如某一名伶在何園將演何戲他們能在報紙上發表以前三五天就知道了，對於那一位主顧一向愛聽誰的戲他們心裡全有譜兒，得知戲

碼消息後立以電話通知或親自造府請示，問有無工夫能否去欣賞，對方告以所需戲票張數，他們能在演出前一兩天如數買到送上門來，有錢有閒的人對這種省心省事的辦法又何樂而不為呢。

北平有個賣飛票的，人人都叫他「小紀」，其實彼時已夠五十左右了並不算小，這個人魄力之大稱得起手眼通天，經常買賣戲票藉以餬口尚屬其小焉者矣，遇有大義務戲他的收入動輒千兒八百的也不足為奇，他家裡裝有電話已非彼時北平平民家所常見。在抗戰前梅蘭芳卜居上海已有多年沒回北平了，民國廿五年秋天忽然自滬飛返停留一個多月，應各界之邀先在第一舞臺唱了兩場大義務戲，然後又在原場地作為期三週公演，這時小紀就施展出全身本領來控制這一局的戲票。他先奔走於姚玉芙、徐蘭沅之門，從這兩人口中得到梅劇團公演的全部戲目，再向熟識客戶分別兜售。他為了這筆生意借了一大筆「印子錢」果然大獲厚利，據說三個禮拜的戲完了，小紀在北平然然買了兩所小四合房子。他們這種厚利盤剝的行為固然不足為訓，但是出於花錢的主兒甘心情願，既非欺騙亦不勒索，他們還自喻為「君子愛財取之有道」。再把戲票送上門來純係私相授受，既不擾亂票房口的秩序，也不妨害公共治安，警察無從禁止他們，觀眾也不討厭他們。

舞臺上失傳的藝術——火彩

「平劇」就是從前所謂「京班大戲」，如今推崇之為「國劇」。雖然當初亦屬於地方戲劇之一種，不過自從百餘年前，四大徽班，聯袂入都，把西皮二黃，摘精擷華，發揚光大，奠定了今日平劇的基礎。爾後又把崑梆兩腔的地位，取而代之，所以能有今日，端賴其有獨特的藝術，足饜觀者聆者之望，但是這些獨特的藝術，衍傳至今，已竟是漸漸失傳，而聲望也就日趨沒落，一般青年仕女，多被電影歌曲所吸收，第二代的國劇戲迷，在寶島上，可說是日薄淹滋了。

自從國劇渡海來臺以後，舞臺上最先失傳的，就是「火彩」，內行呼之為「撒松香」，亦有叫做「撒火彩」的，譬如遇有起火的戲，如《火燒連營》，《火燒向帥》，《火燒百涼樓》，《火燒戰船》等戲，都是少不了這種撒火彩的。再如神怪鬧妖的戲，如《金山寺》裡在白蛇將青龍禪杖，推進了下場門，這裡應先有一把火彩，再上龍形，白蛇退入上場門，也是先撒火彩，再上蛇形。此外請神將下凡，自然更要先有火彩，而後神將再陸續出場，若

《泗洲城》上靈官、玄壇、青龍、白虎、直到金、木、哪、三叱、伽藍、大聖，俱都是人隨火上。甚至於《烏盆計》，趙大念到「他叫烏盆」，也是由一把火彩，而把劉世昌魂子引上的。

火彩這種藝術，是由「檢場人」應工的，平劇後臺，向分七行七科，七行是「生行」（正生、小生、武生、紅生、末、外、均屬之）、「旦行」（青衣、花旦、老旦、武旦、花衫、閨門旦、潑辣旦屬之）、「淨行」（銅錘、架子花臉屬之）、「丑行」（文武丑屬之）、「流行」（跑龍套）、「上下手行」、「武行」。七科是「經勵科」、「音樂科」、「劇裝科」、「容裝科」、「劇容科」、「交通科」、「劇通科」，檢場人這一行就屬於「劇通科」，也是有師傅有徒弟，七年坐科，習滿謝師，有學藝不精，而淪入於「管砌末」或「上下場門打臺簾」的工作。學得好的，不但每一齣戲的場子，都能熟悉在場上搬桌挪椅，可以應付裕如，便只撒火彩一技，也能超凡入化，得心應手的，要上好兒來，其受臺下歡迎，並不弱於一個好角，所以當年名角，自帶檢場的，就為得是到以緊關節要的時候，可以隨心順手而收紅花綠葉之效。於此可見，此行人在國劇圈裡的重要性，是不亞於「音樂科」的單皮與胡琴了。

「撒火彩」，是先用「表心紙」折疊成六寸多長，五分多寬的，一個「火摺子」。「表心紙」就是前清時代，抽水煙袋，用做搓火紙媒的那種紙，因為它點著了之後，不吹它不會

冒火苗兒，吹熄了不會當時就滅。檢場人把這「火摺子」點著，拿在右手，左手裡拿著一只

小黃沙茶碗，碗裡放著極細的松香粉末，應用的時候，把左手碗中的松香，倒在右手的手心

裡，用右手把「火摺子」迎風一幌，「火摺子」上端冒出火苗，隨著將手心裡的松香末，順

著「火摺子」的折疊縫中撒出，松香經過了「火摺子」的火苗，自然燃著，成了一團火光，

落地即滅。以上所談的，只是撒火彩在手續上的一段過程而已。

至於火彩撒出來的花樣，最普通的一種，就是抖手一把火，這凡是神怪妖鬼出場，以及

失火，放火等等場子，均用這種撒法。以次便是「過橋」，譬如《連營寨》、《鐵公雞》兩

戲中，劉備，向帥撲火以後，下場時都用這種撒法，是從下場門一把火，由主角頭頂撒過，

斜著到了火邊上落地。再次是連續的撒，如《穆柯寨》燒山時，焦贊、孟良臨下場之，焦贊

在這裡，還有兩句念曰，是「別玩兒火啦，你也不怕溺了匠」，此乃向檢場人抓哏，如今火

彩既付缺如，此哏亦早經淘汰矣。

火彩撒法中，較能難能者，當以「一炷香」、「月亮門」、「鐵板橋」三種為最。「一

炷香」係用於每逢舊曆新正，開臺跳五靈官時，向錢糧盆中，從上到下所撒之。宛若一團烈

火，自空而降，一瀉無餘。「鐵板橋」則用於《瓊林宴》〈書房〉一場，范仲禹與煞神，對

撲過河後，進入桌子之先，老生單腿斜向後退時，應撒此一火彩。「月亮門」則係在武戲

《青石山》中，周倉接呂祖諜文後，拉開圍幕，現出關帝擺龕一場時用之。「鐵板橋」乃一

路橫撒，有如波浪洶湧，「月亮門」則為掄撒成一大圓圈，此均賴手法純熟，非率爾操觚者，所堪勝任也。

抗戰前後，有些地方的治安人員，認為在戲臺上撒火彩，有引燃圍幕，易生火警的危險，因此懸為厲禁，檢場人也就樂得偷懶，有些觀眾，雖覺得這齣沒有火彩，顯得全劇減色，但官府有令，誰敢不遵，其實這項禁令，不僅是外行的看法，純粹是「瞎小心」，自有國劇以來，百十餘年中，就沒有過一次劇場失火，是由撒松香而引起的，因為撒火彩時，在臺下看著，彷彿其勢熊熊，其實是一觸即滅，非常安全，《戰濮陽》的曹操，要在火彩裡走一個弔毛，請想若真有危險，那唱曹操的，豈不鬚髮皆焦，衣履焚了麼。

現在臺灣的檢場人，改行的居多，真正得過「劇通科」內行傳授的，沒有幾個，從當年顧劇團在永樂戲院常演的時候，就沒見過有撒火彩的，如今各軍中劇團，於每一齣戲中，如有演員在場上時，使檢場人儘量避免參雜其間，此飛一盛，撒火彩的藝術，就更趨於失傳了。

國劇摭談

評《蘇武傳》

很久以前就聽說吳延環先生把國劇《蘇武牧羊》劇本，予以改編，這種提倡中國文化的精神，摒棄不合史實的創作，令人衷心敬佩，亟思先睹為快。最近該劇本在《中央日報》副刊連載，才得獲窺全豹。

從篇首序言中，可以看出吳先生對於這戲確乎下了很大的功夫，根據史籍糾正錯誤，旁徵博採不遺餘力。劇中穿插緊湊，詞藻典雅，為晚近新編劇本之僅見，譬如第二場漢武帝之定場詩，用高祖〈大風歌〉加以變化；第三場〈別母〉引用《論語》：「父母在……」、《孝經》：「身體髮膚……」兩書原文，均屬別開生面，在老戲中除《得意緣》教鏢時加雜幾句《四書》原文外，餘不多見。不過定場詩一向用七言或五言已成習尚，此闋二、三兩句多一「兮」字尚可視為語助辭。作虛字讀原無不可，末一句長達十字，未免破例，可否加以修正。

吳先生道德文章優於在下不知凡幾，況此一劇業經多位名人學者以及梨園內行票壇耆宿

予以推敲改善，似乎已成完璧無可疵指，但智者千慮亦虞有失，謹貞一得之愚，俾供參考，或不致以為唐突也。

一齣國劇劇本之能以招徠觀眾持久露演者，除主題正確情節生動以外，尤須顧及念白唱腔務必求新求變，最好脫離舊軌出奇制勝。如第一場蘇武通名表白後，念完「……真明主」、「……棟樑材」兩句對，叫起唱「年逾不惑運未通……」原板轉二六，演者是否另譜新腔，抑或仍舊襲用《罵曹禰衡》之老調。再如第六場生淨對口快板宛若沙陀國唱詞，亦宜予以變化。至於第八場之「我好比」、十一場之「我愛他」，從字面上看彷彿千篇一律難分丘壑；；但聞「我好比」已由李東園先生每句編一新腔，「我愛他」則經趙仲安先生譜腔，倘均推陳出新，自無絮煩之惑。不過在念白中究不宜現代語多於舞臺語，譬如十三場之「須知你乃是中國人要講國語。」這種詞句出自鬚生口中，似較難念。

吳先生說，「李陵不用小生，將以武淨飾演。」果爾，則其臉譜將如何勾法？因據此劇本中跪地投降時猶需改描奸臉，皆非倉卒可成，當場變臉，尚待斟酌。

蘇武牧羊故事搬上國劇舞臺，元雜劇中即有《持漢節蘇武還鄉》一齣。嗣後元人周文質（字仲彬，浙江建德人，後居杭州。在元順帝元統年間卒。）作《牧羊記》流傳於明清兩代，去年夏煥新、毓子山兩君尚在臺北實踐堂彩纂《望鄉》一次，即《牧羊記》中一折也。

清末民初之際，有人（是否江淮散人李毓如已不復憶），依據南曲《牧羊記》翻成皮黃

本，因崑腔中原有「遣妓」一折，乃就其大意塑造出胡女胡阿雲一角，曾交王瑤卿試排。此本留存古瑠軒中數年之久，王始著手排演定名為《萬里緣》。瑤卿自演胡阿雲，以其弟鳳卿飾蘇武，而由金仲仁配李陵，張文斌之衛律，民國三年一月七日（即舊曆癸丑祭竈日）初演於北平吉祥園之封臺戲。其後又在鉅紳馮公度、史康侯兩家祝壽堂會戲中演過兩次。最後係在民國六年二月廿四日（丁巳二月初三）於第一舞臺安徽賑災義務戲中演過一次，總計三年中演出未逾五次。此後瑤卿逐漸塌中，遂不復露此類唱工繁重戲。

在臺灣首演此戲者為民國四十一年大鵬之哈元章，且角用姜慧芸，繼之為四十四年國軍康樂競賽，海軍雄風劇團（海光之前身）胡少安演此獲亞軍。無論崑曲皮黃均以〈望鄉〉一折為高潮，實則《李陵傳》中，此乃置酒悲歌事，與蘇武牧羊無關，顯係劇作者用為著色點綴。吳先生新著刪去此場而以第十場「牧羊」之倒板回龍反二黃代替此一唱控，足見高明；此種魄力可謂不小。

《打瓜園》與《紅拂傳》

大鵬劇隊今（十二）晚所演兩齣，均係獨家所有又非習見之作，座客擁擠自在意中。

葉派《打瓜園》在近兩年來捨大鵬外可稱罕見，其實陸光夏元增、明駝朱克榮，均與杜匡稷同堂受業於李金和，而王國輝亦可扮演鄭子明，獨惜陸、勤兩隊，或缺二路武旦，或缺捧打花臉，尤其飾醜丫頭及八個男女娃子乏人教排，遂致空有陶洪苦無用武之地。今夕大鵬以此列為開場，由杜匡稷演陶洪，鍾福仁演鄭恩，兩人在比武時一招一式清晰明白，捧打跌撲緊湊俐落，純以國術套解演來嚴絲合縫，較諸司空見慣之《三岔口》、《白水灘》引人入勝多矣。

大軸《紅拂傳》乃羅癭公民國十二年為程豔秋編排之私房小本戲，程對此向極珍視，除每年歲暮封箱始露演一次，此外則赴滬赴漢臨別之前，或遇盛大堂會及義務戲始肯一露。

民國十八年新豔秋、杜麗雲先後崛起，並均投入王瑤卿門下，適王又荃與郭仲衡亦因故脫離程之鳴和社，兩人乃分輔新、杜二坤伶，專排程派戲。初尚以《罵殿》、《擊掌》應付，十

輯三 國劇摭談

377

九年一月三日北平治安當局下令解除「不准男女合演」之禁令，於是王郭遂可搭班與此兩坤角配戲，不久《紅拂傳》、《青霜劍》等相繼重排問世。程亦恨坤角效顰，除保留《文姬歸漢》與《梅妃》外，其餘早期之私房小本戲一概不演，另行排出《柳迎春》、《荒山淚》、《陳麗卿》、《春閨夢》、《亡蜀鑑》、《費宮人》、《鎖麟囊》等劇，以示抵抗。

此間能演《紅拂傳》者惟一張安平，只於六十一年十二月十七日演過一次。此次以高蕙蘭飾李靖，孫元坡之虯髯公，張鴻福劉文靜，馬元亮徐洪客，馬榮利李世民，馬嘉玲虯髯婦，而女主角紅拂女張凌華則由程派小名旦張安平飾演。

此戲唱詞雖不甚多，但應有盡有，如旦角初出場六句慢板，自傷身世委宛動聽。牡丹花下歌舞有一大段二六，最顯工力。二人同奔投宿之前，生旦分唱原板，用童子拜觀音腔調一句一個身段，非常好看。旅邸梳妝時有六句搖板，自整雲鬟，鏡中顧盼，既饒風韻，益增嫵媚。見虯髯自述私奔經過，唱「雖然是楊府中侯門似海……」老詞是四句流水，新詞改搖板，究不如老詞動聽。末場舞劍唱八句南梆子，為全劇高潮，可使觀眾盡歡而散。

《興隆會》與 《金水橋》

大鵬在國藝中心公演，今（九）日為第三天，派了兩齣好戲，開場為《興隆會》，正名《百涼樓》，一名《亂石山》，出自明《英烈傳》說部，但劇中情節與小說原文不盡相符。

此劇由劉福通在百涼樓設興隆會邀朱元璋赴宴起，劉基派吳楨、蔣忠隨往，席間敵將魏進忠舞劍侑酒，圖刺元璋未果，福通情急縱火焚樓，朱吳被困幾瀕於危，幸賴蔣忠牽馬來救，得脫火海，寇猶窮追不捨，中途遇沐英接戰，始離險境。行至亂石山，吳楨奮戰精力已疲，蔣忠又遇亂箭陣亡，沐英取蔣雙鍾獨捍賊眾，所謂鍾震亂石山，即指此場。適常遇春率重兵來援，勇退群賊，朱元璋乃得安返。

此劇為黃（月山）派武老生戲。民國六年由黃之弟子趙春瑞傳於富社大三科。至五六兩科習此則為王連平所授。前半齣以吳楨為主，迨救駕大戰，則以常遇春吃重。此次以哈元章飾吳楨，唱做悉宗黃派，赴宴樓會撲火各場，腔調古樸，用發花、江陽兩轍，多係開口音，極不易唱；從大纛中抽出單槍，亦頗新穎別緻。此劇起打約分四個段落，第一吳楨與劉福

通打快槍，第二徐達（陳玉俠飾）見劉鳳英（楊美華飾）打雙刀槍，第三為沐英（張富椿飾）與魏進忠（鍾福仁飾）打雙刀棍，用「大刀雙刀」打法，此三場起打雖係由簡入繁，以漸而進，已令觀眾色舞眉飛，目不暇給，但此仍未到達高潮。至最後在緊鑼密鼓聲中，孫元彬扮演之常遇春趨馬登場後，復佐以趙振華與杜匡稷分扮賈平、王威兩馬童，其慓悍矯健宛若虎兒出柙，如火如荼。打八大怪時，似龍騰虎躍，上下翻飛，一派緊張刺激之氣氛，可嘆觀止。配角中以演劉福通的趙榮來最為出色。觀其扮像似極臃腫，而起打時手裡乾淨，腳下俐落，足以應付元彬的迅捷而有餘，具見其幼工堅實，腰腿穩練，誠武二花中不可多得之才也。

大軸《金水橋》，由釣魚起，以劉水清飾秦英，許立坤書僮，朱錦榮詹太師，宋陵生詹佩，廖苑芬銀屏公主，崔福芝唐太宗，王齡蘭詹妃，李來香長孫后，楊俐芳徐勣。此劇前場由兩丑兩淨互相問答，莊諧雜陳，使人忍俊不禁。金殿一場，老生、老旦、青衣、二旦，唱工慕重，尤以廖苑芬運用新腔，趨於時尚，悅耳動聽，在「三哭殿」時，似波浪起伏，曲折感人，無愧戲好角兒亦好，為此次公演中最能叫座之佳奏。

明駝七天佳奏紛陳

復興劇校公演既畢，國藝中心之下檔期，將於二十日起，由明駝國劇隊公演七天。此次明駝挾其連獲兩年冠軍之積威，所派戲碼乃益精湛。在此七場戲碼中，計由徐露主演四齣，姜竹華主演兩齣，葉復潤雖僅有獨挑正戲一齣，但在徐露所演四戲中亦均參加，可謂能者多勞矣。

二十日晚仍以今年榮膺金獎之《秦良玉》打頭陣。此戲在最近三十五天內連續公演三場，前兩次座無隙地猶有向隅者，今應觀眾要求重演，以期普及。當天首以陳元正、王銀麗、王正廉開場演《探陰山》，繼之為主戲《秦良玉》，劇中角色仍與上次相同，不過徐露由初登場即進入繁難緊張氣氛中，自趙馬返防、中途聞耗、哭靈訓子，直到升帳起兵、宿營夜營，以迄遇賊開打，每場均有異常繁重之唱工與念表：；尤其紮硬靠唱二黃慢板，歷四十分鐘，更為難能可貴。

二十一日《雙姣緣》由拾玉鐲起至法門寺大審止，徐露前孫玉姣後宋巧姣、孫麗虹傅

朋，于金驊劉媒婆，王福勝劉瑾，周金福賈桂，葉復潤趙廉，王正廉劉公道，精華畢現。徐

露此劇，名貴一時，尤以大審時增唱一段流水，為他伶所無。至于金驊、孫麗虹在拾鐲中之

陪襯，王福勝、周金福在叩關大審兩場之念表，各有獨到。在起解行路中，復潤之原板轉二

六，正廉唱流水，亦均能酣暢動聽，倘非科班實授者難入化境。

二十二日共演三齣，開場《送親演禮》由于金驊飾陳氏，尹來有飾儐相，突梯滑稽使人

笑口常開。次為《鎖五龍》陳元正之單雄信，費時不多，一派剛強之音，佐以裘派巧腔，過

癮之至。大軸《紅娘》，由姜竹華主演，身段靈活，唱作俱佳，配角亦多勝任愉快，洵佳

劇也。

二十三日《鼎盛春秋》，自文昭關起接浣紗記、魚腸劍至刺僚止。此劇唱腔乃十餘年前

李金棠與畢玉清加意揣事，悉心研究，已成賞心悅耳之傑構，今畢又以全部授予葉復潤。益

以末場陳元正之王僚唱大段原板二六轉流水，更為全劇生色不少。

二十四日開場《挑滑車》由張遠亭飾高寵，此一周以來惟一之大武戲，在起霸、請令、

走邊、護旗、大戰挑車，雖僅登場五次，卻須猛鷙慓悍，用盡全身功力，始見精彩，遠亭固

優為之也。大軸《辛安驛》帶洞房，于金驊扮店婆，姜竹華之周鳳英，王銀麗趙美蓉，孫麗

虹羅燕，王正廉之陰陽，此戲忽釵忽弁，亦文亦武，既饒風趣，又多做表，至洞房一場旖旎

風光不瘟不火，竹華演來有恰到好處之妙。

二十五日《雪弟恨》包括伐東吳、捉潘璋、哭靈牌、連營寨，至別宮祭江止。葉復潤前飾黃忠紮硬靠舞大刀花，唱作念打不遜於一齣《定軍山》；後趕劉備，除兩大段反西皮，要唱得淒涼嗚咽外，並在撲火時唱做跌翻兼而有之。徐露演別宮祭江之孫夫人，以王鳴詠飾吳國太，兩人先有對口快板及二六，末場旦角獨唱大段反二黃由倒板回龍接原板，其詞句之多，腔調之美，殊不亞於狀元祭塔也。

二十六日由陳元正在開場演《草橋關》飾銚期，自奉詔還朝、二堂訓子、長亭餞別起至萬花亭止，又是一齣鐵板銅琶黃鐘大呂的戲。大軸《平寇興唐》，仍由葉復潤前飾雷海青後演唐肅宗，徐露之寧親公主。此為去年競賽金像獎榮膺冠軍的戲，今再貼出，以饗國劇同好。

大鵬推出冷戲多齣

大鵬國劇隊將自廿七日起在國藝中心公演九場，冷戲甚多，爰略述之，以告讀者。

廿七日共演四齣單折戲，開場楊蓮英與杜匡稷之《小放牛》，第二是張安平和崔福芝合演《賀后罵殿》，這兩齣雖非冷戲，都有很久未與觀眾相見了，《放牛》只在小型晚會中偶一為之，例行公演頗不易睹。《罵殿》尚是前年八月間哈元章演全本《燭影記》時露過一次，此為張安平拜章遏雲後研習程腔之開蒙戲，受益既久，鑽之彌深，近十年來所學本戲較多，此折遂難得一見。

壓軸《採花趕府》，乃全本《麟骨床》中兩折頭戲，早年在大陸上僅朱琴心能演，係傳自老角田桂鳳。朱於民國十八年九月中旬在北平中和戲院初次演此，田猶健在，且為之「把場」。朱後在大鵬執教，曾將此劇授予趙原，先後露演兩次，以馬榮祥、馬元亮、劉鳴寶、鈕方雨、醉客、李漢卿等人為配。其後趙原另有高就，朱又教鈕方雨習此劇主角文嫣，除榮祥、元亮外，餘則易為黃音、鄒國芬、夏元增、劉方諸人，於五十年二月演出一次。此劇故

事固甚簡單，但主角唱做念表殊為繁重，其討俏處亦多，如採花時似變魔術，在腰巾內預藏絲線小穗若干，每摘一朵，信手拈來出人不意，極易得采。此劇似係翻梆之作，許多身段下場以及晃肩膀、走浪步等技，猶存秦腔遺韻，可資跡尋。

大軸《南天門》又名《走雪山》，由哈元章飾曹福，廖苑芬演曹玉蓮，這是一齣生旦對兒戲，兩人至少有十年左右未經公演了。由一出臺之西皮倒板轉搖板起，就一對一句，直至行路之「天啟爺坐早朝⋯⋯」仍是每人一句，唱到雙哭頭、雙叫頭，淒涼悲慘，聞者酸鼻。

後面兩人對唱流水之「纏足帶忙鬆解，輕輕刺破紅繡花鞋⋯⋯」一段，雖屬定型腔調，聽來流利可愛，老生在搬石墊路、滑雪弔毛之作工中，細膩週到，乾淨俐落，可嘆觀止。末場「數八仙」之二六及搖板，尤足表現義僕忠藎，至死不渝之精神。

廿九日開場《鎖五龍》，由第十期學生玉尚新學初演，頗有可觀。大軸《臨江驛》，自周麟昆息影後，應推哈元章扮崔文遠為獨步。劇中除元章之崔文遠及廖苑芬飾張翠鸞外，並由高蕙蘭飾崔通，張鴻福演張天覺，王齡蘭趙女，杜匡稷張典，董盛村驛丞，夏元增解差劉仁，這堂角色搭配得相當整齊。內中最精彩場子，為風雨救人和做伐訂婚兩場，哈廖高三人均能絲絲入扣。哈元章之撐雨傘跑圓場走弔毛，其功力非他人可及，調姪之念白和神情，尤堪垂範。

大鵬後期幾齣好戲

大鵬公演檔期過半，從二日起有四天好戲頗堪欣賞。

二日開場《頂花磚》為小型鬧劇，近年演者頗少，全齣只用四人，形容懼內情形，笑料豐富。大軸全部《羅成》，由高蕙蘭主演，以孫元坡、朱錦榮、歐陽敏文、劉慧芬、馬嘉玲諸人為配。蕙蘭演此雖有多次，但只至叫關為止，偶自起霸發兵演起，亦非全部。今春始從業師朱世友學得《托兆小顯》。此劇前半難在嗩吶翻高，末場靈堂顯聖敘述被害經過，亦有大段唱工，為百餘年來小生行唯一之重頭戲，頗不易演。

三日之《瑜亮鬥智》，自黃鶴樓起接周瑜歸天至柴桑弔孝為止。此戲由崔福芝前飾劉備後演孔明，周瑜前用劉慧芬後易張富椿，楊俐芳之前趙雲，後易趙振華。此劇前節《黃鶴樓》乃老生、小生、武生三者併重戲。《周瑜歸天》一名《柴桑關》，又名《喪巴邱》，乃一海派武戲，起打之猛鷙，跌撲之驚險，非有精粹武功難以勝任，尤其跪步甩髮，下場槍花，張富椿均優為之，可見其功力不弱也。《臥龍弔孝》今多學「言」，以輕俏纖巧見長，

與當年時慧寶黃鐘大呂之《柴桑口》不可同日而語，但福芝學言頗多神似，值得一聽。

四日開場《三岔口》，是徐志文之任棠蕙，張鵬良劉利華，楊文法焦贊，三人短小精悍，腰腿靈活，在摸黑打鬥中，顯示幼工不凡。大軸《馬昭儀》乃程派未傳秘本，與張君秋修改者不同。緣民國廿三年一月北平扶風社曾排新戲《楚宮穢史》演於華樂，後改名《楚宮恨》演於吉祥，係將老戲《武昭關》增入無忌獻策、平王亂倫、相國強諫、太子被擯故事。彼時程適在北平，深感此劇前段以老生小生為重，且角無從發揮，乃與王瑤卿商酌將其改編為程腔旦角戲，劇本雖已脫稿，但因馬已演之在先，遂暫擱置。彼時章遏雲女士亦為古瑁軒座上常客，曾向師門求得此一秘本及唱腔做表，準備往外埠出演時一試，距章由港遷臺四十年，前事早已淡忘，前數月整理舊籍，始見此本猶存，因撿出以授愛徒張安平，並將全部總講委交元章、元亮予以總排，此次推出公演其必一鳴驚人。因前場費無忌要挾授計時，旦角唱散板之外尚有三段流水、一段快板，表現實逼處此，酣暢淋漓；及至金頂轎改為銀頂轎，大錯鑄成，在〈殺宮〉一場中，旦角又有慢板、原板、散板、快板等唱工，其最後之〈禪字寺〉旦生二角亦較老本有異，繁重極矣。

五日開場《取金陵》為武旦與架子花臉之正工戲，由孫元坡飾赤福壽，楊蓮英之鳳吉公主。前場元坡以唱念工架見長，自坐帳至自刎展示其武功與腰腿，續宗當年錢金福、許德義遺範。楊蓮英在此劇中與明八將打出手，異於其他，尤以沐英之紮硬靠、舞雙錘參加，除

《奪太倉》外，僅此一齣而已。

大軸梅派歌舞佳劇《洛神》，由嚴蘭靜主演，而以高蕙蘭為之配雍邱王曹植。全劇末場旦角有倒板慢板接大段原板轉二六，再以快板結束，載歌載舞，一氣呵成，全齣精華集於此。佐以王克圖之胡琴，連拉回回曲、山坡羊、萬年歡、一枝花、香柳娘，五套排子伴奏，更為生色不少。

復興傳班五鳳

國立復興劇校繼軍中各劇隊聯演，與各大小班競賽戲重演之後，在國藝中心公演十天。

老實話，這一檔期用內行人眼光看來真不易接演，因為偌大臺北市愛看國劇的人，不過兩千位左右，在此以前半個多月中，十天聯演雖無特殊好戲，角色勉稱整齊，致票房紀錄已較今年五月一局瞠乎後矣，後七天競賽戲重演更如強弩之末，除《沈雲英》賣到八成、《秦良玉》再度爆滿外，餘者均不見佳，可知大部分觀眾已感疲乏，復興此次接棒，似應選派新排或罕見之戲，庶可使觀眾一新耳目，乃綜觀此十天戲碼，竟多係習見之熟戲，豈暑假開學後將近三個月中除鍾傳幸學《奇冤報》外，其餘師生均在溫故歟？

該校今年暑假後，第五期傳字班學生均已畢業，其中老生、小生、武生、以及文武淨、丑，均有傑出人才，尤以旦角一行，出類拔萃者較多，類如武旦兼擅刀馬之張傳麗，青衣兼演二旦之張傳芷，玩笑且兼工花衫之周傳儒，花旦兼演正旦之白傳鶯，及專工青衣之朱傳敏，此五人在未畢業前即已頭角崢嶸，卒業以後益當勤奮，以故一般觀眾均譽之為「傳班五

鳳」，此次公演由彼等分在《龍鳳閣》、《探母》、《泗州》、《花田錯》等劇各有表現，至十八日之全部《樊梨花》，則或主或配，五鳳連續盡數登揚，所演雖係夙習，但以「一遍拆洗一遍新」觀之，尚不致惹人煩厭也。

此外則為五期小坤生鍾傳幸，戲份較一般同學繁重，除首日已演過《龍鳳閣》之楊波外，並擔任《新四郎探母》之楊延輝一人到底。所謂「新」者，係按劉嗣先生所改編本，在表白中增入九十一字，以端正主題意識。十四日之《烏盆記》自行路遇雨起至討盆公堂止，乃鍾生初演，想大段反調，悠揚頓挫高唱入雲。十八日在全本《樊梨花》中，鍾生將與朱傳敏合演大軸《蘆花河》，又是一齣珠聯璧合的好戲。

餘如第一期復字班之葉復潤、曲復敏，三期生之徐中菲、翁中芹等人亦各有唱作並重之佳構，尤其徐中菲在十七、十九兩日所演之《韓玉娘》及《鳳還巢》，均為王振祖校長所親授，王為四十年前之梅派名票，與高華之唱程派戲，二人造詣相伯仲，兩人猶有一點相同處，即各人本身之劇藝輕不傳人，今中菲能得王氏薪傳，亦難得也。

海光十一場戲

國藝中心戲劇廳自競賽與聯演結束後，各軍中劇隊已恢復正常公演，演期則以此次競賽名次為序，第一檔期為冠軍明駝，第二檔期為亞軍大鵬，依次為海光、陸光。唯以此次競賽。海陸兩隊演出效果無分軒輊，然就劇本而論，則海光《忠孝全》之結構，殊不若陸光之《瓦橋關》合情合理。評審已成定局，此不過個人所感而已。

海光在本一檔期內公演十天十一場，陣容紮硬，戲碼亦多精彩，茲擇要簡介如下：

今（八）晚演《鐵面無私》，此為海光之招牌戲，每演必售滿座，由打鑾駕起至斷后龍袍止，由高德松、陳元正、殷青群三人分演包公，魏海敏之寵妃，呂海琴之宋仁宗一人到底，謝景莘八賢王，趙君麟龐昱，師生合作，精神可嘉。

九日全部《紅娘》，由呂海琴飾張琪風流蘊藉，為一最適合身分之小生。而魏海敏之紅娘，則表現任俠仗義，熱心成全，處處有戲，絲絲入扣。

十日日夜兩場，日場下午三時開演，有吳劍虹新授之《打花鼓》及姬青惠、殷青群

之《除三害》，大軸陳青煌之《詐歷城》，二科諸生實習演出，頗堪欣賞，夜戲開場《賜福》，姬青惠飾天官，亦為二科生新排初演戲，群唱崑曲，整齊可聽。次為《徐母罵曹》，乃孫海瓊新從王鳴詠習成者，名師高徒必放異彩。大軸《碧血丹心》，亦即去年競賽戲《文天祥》，由張海娟主演，唱作均重，尤以末場寫〈正氣歌〉時唱中加白，別開生面。劇中伯顏及忽必烈兩角原為王海波，今易為高德松與陳元正分扮，趙君麟則代張海順演張弘範，老師代替學生，自更見師徒之情。

十一日《陳宮恨》，即由捉放曹起，接戰濮陽至白門樓，由張海娟演陳宮一人到底，乃曹曾禧新授，必能改革海舊習，而成一唱作俱佳之好戲。至濮陽城樓之唱，白門樓上之做表，猶餘事也。張海珠前呂布，拒操用計，火中釋曹，以及破曹兵、戰典韋等場，能將英雄少年允文允武之姿態，刻劃入微。至白門樓之呂布易為劉玉麟，斷輪老手，自更不同凡響。

十二日《金盤盜》，雖係一賣噱頭戲，但小海光演來異乎尋常，如以黃海田飾悟空，施海璋飾豹子，有捧有打，慓悍猛鷙。王海蘭、呂海琴分扮唐僧，溫文俊雅。魏海敏之月霞仙子，前重唱做，後重歌舞，配以王海萍、葉海芳等眾仙子，乃如花團錦族，相得益彰。

十三日開場《白水灘》，由二期生主演。大軸《霸王別姬》，魏海敏之虞姬，由秦慧芬親授，自是梅派正宗。佐以高德松之項羽，王海蘭之虞子期，愈見精彩。

十四日《陸文龍》，由潞安州起至斷臂說書、反正降宋止，張海珠之陸文龍乃劉玉麟親

授，整齊規矩不同流俗，襯以黃海田、葉海永、李海興、李海雄四錘將，工力悉敵，益以趙君麟陸登、張慧川兀朮、謝景莘王佐、劉海苑陸夫人、孫海瓊乳娘，師生相輔，不計主配，尤為難得。

十五日有三齣短劇，一武一文，益以風趣之玩笑戲為殿，使觀眾可看可聽，歡笑賦歸。開場《戰金山》，沈海蓉之梁紅玉，唱整套粉蝶兒，走邊起打，有女挑滑車之喻；高栢擂鼓，尤見腕子工夫。配以李鳳翔之兀朮、趙君麟韓世忠、張海珠韓尚德、呂海琴韓彥直、黃海田曹成可謂全糧上壩，精粹盡出，繁縟無比。壓軸《汾河灣》，以程景祥飾柳迎春，謝景莘演薛仁貴，而娃娃生丁山一角則用小武生陳青煌。景祥難得露一次青衣戲，與謝同貼此戲，有璧合珠聯之效。大軸《文章會》，一名《打櫻桃》，又名《壽山會》，為詼諧逗笑小戲，從未置於大軸演出，今因以劉玉麟飾秋相公、劉復學秋水、程景祥蘋兒、高德松關大叔、謝景莘員外、郝耀華安人，劉松嬌小姐，以上各角多係破格扮演，出乎向例，自易叫座滿堂矣。

十六、十七兩日連演新戲《賈芸娘》兩天，據聞此一劇本乃高宜三依據《雙包案》改編，但觀其故事說明，似與若干年前香港所拍《美魚人》電影相吻合。然而電影與國劇不能相提併論，國劇之唱念作表自有其藝術造詣，堪供欣賞也。

河南豫劇在臺灣

中國戲劇種類繁多，幾百年來最受人歡迎的，莫如皮黃。自前清中葉乾嘉兩朝，以迄於今，代有名角，盛況未衰。因其發源於安徽，到北京後始益昌大，故初有徽班之稱，亦名京劇，以別於當時流行之崑曲也。嗣後崑弋腔調日見式微，只能附於皮黃班中加演一二齣，至北部六省——直、魯、豫、晉、陝、甘各地之梆子戲，亦於同光之季先後入京，或自成一軍，或附京戲班內梆黃合作，名曰「梆子皮黃兩下鍋」，此風至民初尚存，彼時梆子雖猶具一部分號召能力，究不如皮黃之雅俗共賞也。

皮黃戲在百餘年前初名京戲，民國十七年北伐成功遷都南京，將北京改為北平，因之群亦改稱此一劇種為平劇，至對日抗戰以前，齊如山先生倡議，改平劇為國劇，並創辦國劇學會於北平西城絨線胡同，不過據齊先生談「此一『國劇』名稱，並不限於平劇一種，所有崑曲、梆子，以及各省各地之地方戲，凡我國獨有、外邦所無者，均應名為國劇。」由是而知，國劇兩字包羅之廣，可謂無微不至矣。

自從三十年前（一九四八—一九七八）來到臺灣，那時各娛樂場所均以皮黃劇為尚，雖有徐炎之、張善薌伉儷邀集同好組辦「崑曲同期」，但以每兩週舉行一次，更少綵纓，既不對外公演，愈形曲高和寡。（珈按：當時徐、張兩位老師教授「大專學生」傳授人數甚多，至今〔二〇二二年〕還有崑曲票房前立委朱惠良女士多次參與對外演出。）此外則推空軍康樂大隊擁有一河南梆子班——稱為豫劇隊，以隨軍來臺之毛蘭花為臺柱，一齣《穆桂英掛帥》風靡當時，惜只維持不到十年，即行解散。嗣後陸光康樂大隊亦成立豫劇隊，以封君平、胡臺英等為主角，封乃毛蘭花在臺灣所收弟子，受其薰陶，得甚竅要，無愧衣鉢傳人。惜適值其大紅以後，為電影界人士所吸收，因而棄優從影，從此陸光豫劇隊亦告停止活動矣。

民國卅八年，國軍黃杰將軍率領所屬由滇緬邊境轉進至越南富國島地帶，其中有一部分文藝工作團隊人員原名「中州豫劇隊」，到富國島後即改編為飛馬豫劇隊，以名旦張岫雲為主角，楊詩榮、魏成鈞等為配，荏苒三年餘，至四十二年（一九五三）始隨同黃杰將軍之部隊返回臺灣，當即撥歸海軍陸戰隊管轄，為該隊之一既無編制、又無經費之附屬單位，僅恃自力更生自給自足。在這一段艱苦歲月中除擔任勞軍工作為其正式任務外，遇有餘暇，即在南北各地不時公演籌募經費，以資挹注。那時當家旦角張岫雲之號召最為強大，博有豫劇皇后之美譽，不過牡丹雖好，尚賴綠葉陪襯，彼時尚有專工小生之魏成鈞和楊詩榮兩人，此二人除演小生外，遇有缺乏人才時尚須兼演丑角或老旦，至老生一角則為時有

傑，其嗓高亢頗為耐聽，與張岫雲演生旦對兒戲，一時無兩。後又有杜倩鈞、田翠仙兩人加盟，雖均係二旦人才，亦足以加強陣容不少。以故無論公演或晚會，普受觀眾歡迎，一時盛況空前，猶憶其廿年前，在臺北西門區紅樓劇場及中山北路大有戲院（後改名金山）兩地公演時，不但座無虛席，且每日均可售出站票若干，可謂風靡一時。

民國四十八、九年間，該隊主管當局鑑於豫劇人才，日益缺乏，誠恐將來無以為繼，乃擬成立一學生班，招生收徒，並商得張岫雲等諸老伶工同意，傳授技藝。此一學生班於四十九年春（一九六〇）籌備就緒，開始招生，惜乎報考人數太少，兩三個月中，只有劉海燕、海霞姊妹，及王海玲等三人而已。嗣後又收入李海雯、王海雲、朱海萍等人，經過基本訓練後，予以各別分工，劉氏姊妹，長學小生，次學文武老生，王海玲習旦角，李海雯習文武小生，王海雲習文武老生，朱海萍專工小生，這些學生雖是一批新生力軍，但每遇大戲用人眾多時，仍有不敷支配之感！在四十九年調來丑角惠芳林，五十年調來花臉何景泉，五十二年又值資深豫劇老生秦貫伍自空軍豫劇隊退役，遂邀之加入擔任當家老生，從此樑柱齊全，陣容乃益堅強。至民國五十九年始奉准正式成立豫劇隊，納入海軍陸戰隊編制，才有了預算和經費。在此前後，經過十年重聚，十年教訓，該隊學生班成立將近二十年，現已訓練至第四期，學生人數亦增至三十人左右，日見茁壯。茲將現仍在該隊服務之成員及學生之成就與簡歷，分別略誌如下，以供愛好此道者作一參考。

（一）王海玲：

這是一位原籍湖北省黃陂縣，而在臺灣出生的小姐，她是現今豫劇隊當家旦角，群推為臺柱的文武雋才。她是民國四十二年在臺灣南部生人，於四十九年五月二日，年方八歲，即投入飛馬豫劇隊學生班習藝，經名旦張岫雲苦心教練達五六年之久，對於豫劇青衣花旦各種腔調做表均已深得竅要，而於武旦戲亦頻涉獵，能劇有《泗州城》、《盜仙草》等多齣，起打跌翻，無不擅長，且能打出手，亦極穩練準確，如宜僚弄丸，得心應手，謂之為豫劇全才旦角，誰曰不宜。

遠在十餘年前，張岫雲請准退休離隊，即由海玲接演各主角戲，並新排許多文武本戲如《紅線盜盒》、《紅拂傳》等，均屬另闢蹊徑，重行結構之創作也。至五十七年五月一日，學滿八年畢業，仍留隊服務，繼續學習用功不輟。五十八年四月二日在臺北陽明山中山樓，為招待十全大會與會人員，演出《楊金花》一劇，曾蒙先總統蔣公暨夫人伉儷親臨觀賞，蔣公觀後許為最佳劇種，並頒發獎金新臺幣兩萬元以示慰勞。至五十九年五月四日，海玲個人又獲中國文藝協會頒贈第一屆戲劇獎一座，由是實至名歸，益加要強努力，現年已廿六歲，於前年與劉海燕之弟結婚，並已誕生一女，產後略事休養即照常登臺，風韻依舊，不減當年。六十七年十月十九日，繼各軍中國劇隊競奪金像獎戲之後，該隊亦在國軍文藝活動中心，以新排之《莒光雄師復山河》新戲，作為表演，是日下午七點三十分——開演之前，曾

蒙蔣總統經國先生蒞臨，當時有參謀總長宋長治上將暨總政戰部主任王昇上將等在場招待，總統入座後，觀賞至表演精彩處頻頻鼓掌，節目結束後，並由宋、王兩上將陪同親往後臺，向尚未卸裝之各演員及文武場面人等一一握手，並連說「你們演得很好。」且在臨行時贈加菜金兩萬元。此一兩度蒙受總統賞賜之殊榮，亦惟海軍豫劇隊有之。

（二）秦貫伍：

原籍河南省湯陰縣人，民國十四年年出生，現年五十四歲，曾在陸軍官校畢業，民國卅九年任排長期間，為提倡軍中康樂，由清唱而粉墨登場，由於天賦佳嗓，遂一鳴驚人，民國四十三年秋，入空軍豫劇隊與毛蘭花合作演出，達九年之久，至五十二年在空軍退役，旋受飛馬豫劇隊之聘，先後與張岫雲、王海玲互相搭配，迄今已十六年矣。

貫伍不僅嗓音高亢，韻味純正，且於做工表情，亦肯深入研求，刻劃入微，日益洗練，有時演老生正工戲，如《斬黃袍》、《轅門斬子》等置於大軸，亦能壓得住場，尤其在《大祭椿》劇中，反串老旦，唱作念表，更為出色。五十九年當選為國軍優秀康樂人員，名實不虛。

（三）劉海燕：

她是河南省夏邑縣人，民國卅六年生，今年已卅二歲了。她說：「在幼小的時候，因為家裡弟妹太多，母親一個人照顧不過來，又兼她對戲劇有興趣，所以經父執介紹，進了海軍陸戰隊幼年班學習河南梆子。記得那是四十九年四月一日的事。雖然河南人學河南戲，在口

音上唱念方面，可以駕輕就熟，實際上也難得很呢。」因彼時她剛滿足十三歲，比一般學年齡都大，在搬腰壓腿，練功時候就比別人難的多了，自然覺得相當受罪。

她初入豫劇幼年班是從久享盛名豫劇皇后張岫雲女士開蒙，不失為取法乎上，至於給她練武功、排武戲的老師，先後有曹少亭、秦月樓和李宗原等諸位。她本工是學小生，很幸運的是她在南部遇到老牌坤角小生韓子峯女士，為她說了許多小生戲，並教了許多身段、地方和做表神色，因為韓女士是秦月樓之夫人，當年曾搭北平奎德社坤班多年，先唱老生，後改小生，當年給劉喜奎、鮮靈芝、秦鳳雲都配過戲，對徽秦二腔均有造詣，民國四十三年，張正芬初在臺北永樂挑班，即以韓為當家小生，故海燕得其晚年薪傳，實屬幸運不淺。海燕於五十五年四月一日畢業，旋於同年五月十五日奉父母之命與曾新穎君結婚，現在已是三個女兒的媽媽。圈內人常有些朋友向她開玩笑說：「海燕哪，再生一個，就可以湊一堂宮女了。」

海燕在海軍豫劇隊工作，已經十八年了，有一個時期她常覺得在戲劇表演生涯中，像有一層網，總是不能突破似的，所以在六十三年時曾與中華電視公司簽約，這兩年多的時間內，她不但參加了許多電視劇的演出，並抽暇向其業師張岫雲女士及前輩毛蘭花女士學了許多有關豫劇演出的技巧，又在幾場業餘演出的晚會中，曾被提名為中國文藝協會戲劇表演獎章的得主。現在豫劇隊中人才缺乏，所以像海燕這樣藝優資深的演員，除本工小生外，每

在各劇中反串別種角色，如《楊金花》中之老旦——佘太君，《白玉樓》中之花旦——劉燕
蓮，以及《蓮花庵》和《桃花庵》兩戲之彩旦——姚氏與蘇太太，所以常有人問她：「妳到
底是學甚麼的？」也有觀眾恭維她是「演什麼像什麼」，她卻很謙虛的說「我是十八般武
藝，樣樣精通，樣樣稀鬆。」她又曾說過：「進了戲劇界中，作為我的職業，已別無他求，
因為如今社會風氣不好，惟有希望能夠藉著我們的演出，可以啟發現在的青年人，明白我們
的國家正需要他們來開創與愛護。同時更盼望我們同業中人，均能如王昇將軍所說的：要做
一個文藝的尖兵，而不是一個醉生夢死的戲子。」請看她這幾句話，夠多麼深刻。

（四）何景泉：

乃河北省東光縣人，生於民國十一年壬戌，現年五十八歲，從民國廿六年全國抗戰時
期，那時他才十六歲，即已投效了八十九軍工作，參加抗戰陣營，至卅八年始編入海軍陸戰
隊，五十年元月一日奉調加入飛馬豫劇隊，到了四十二歲（一九六三）才開始學唱河南戲，
因其自幼即愛好國劇，在軍隊中，不時與同好者清唱消遣，雖未登臺一試，但對於此道迷
戀已深，有此基礎，故學起來較為容易，經過這十幾年的磨練，更兼有一條高亢嘹亮的好嗓
子，唱起來別具一點兒沙音，顯得格外好聽。在動作上運用國劇的身段和做表，不知他根底的
人，絲毫看不出他是半路出家的人，前年楊詩榮退休離隊，他在《香囊記》劇中，代楊扮演
轎夫一角，與王海玲、魏成鈞三人在臺上表演抬轎的身段與行動，整齊如一，從抽象中看

來，似寫實的一樣，這固然是豫劇中獨有的特色，亦可看出何之肯於虛心學習了。

（五）伍海春：

乃臺灣省花蓮縣之阿美族人，她是一九五六年生於花蓮，到十三歲（一九六八）時，進入海軍陸戰隊豫劇隊幼年訓練班習藝，在此後七年中，她所學的是正工老旦，兼演二旦，因為隊中老旦人才缺乏，繼起無人，所以使其專工此一角色，不過她生得面目嬌好，又隨眾勤練武工，扮二路旦角亦堪勝任，譬如《全本白蛇傳》中，她飾小青，與飾白蛇之王海玲二人演至金山寺懇法海時，載歌載舞，亦步亦趨，沒有人看得出她是老旦反串的。至民國六十四年（一九七五）七月底畢業，現已出閣，並已懷孕，但仍繼續在豫劇隊服務。

（六）惠芳林：

北平人，現年四十七歲，在北平時即愛好國劇，經常參加各票房消遣，有時亦登臺彩唱，雖僅小學畢業，但勤於進修，頗通文墨。卅五年抗戰勝利後，在北平參加九十二軍之國劇隊專工武生，至卅八年考入空軍高炮部隊，隨同部隊轉進臺灣。卅九年調入高炮司令部國劇隊服務，很幸運得從該隊教官老伶工賈斌侯習藝——賈先生原名寶山，早年追隨名武生蓋叫天多年，與祁彩芬、李德山等，同為蓋氏之主要配角，學習三年受益非淺。惠芳林後因病脫離空軍高炮部隊，於四十一年又參加金門前方陸軍第四十五師所屬平劇隊服務，至四十三年奉命改編入海軍陸戰隊之先鋒國劇隊，嗣後因該隊縮編，奉令解散。旋於四十九年底，調

入豫劇隊，因有國劇根基，學來並不太難，為了不習慣說河南話，只好專演丑角，十餘年來亦薰會了一些豫劇韻白，所以也不常念京白了。

（七）劉海霞：

與小生劉海燕為同父異母姊妹，她比海燕小一歲，今年已卅一歲了。四十九年隨其同時考入豫劇隊訓練班，習文武老生，六年期滿，四十五年畢業以後一直留在隊中服務，她固然不如海燕之紅得發紫，但在文戲中能唱，武戲中能打，任何戲中都離不了她，雖都是邊配角色，卻如同藥中之甘草一樣，是必不可少的基本演員。

（八）潘家姊妹：

這又是豫劇隊中一對姊妹花，長名海英，今年（一九七八）廿一歲，次名海芬，比她姐姐小四歲，原籍南京，均係臺灣出生，他們還有一胞兄名潘陸遠，是小陸光第一期畢業生，學架子花兼武二花，現已畢業，考入預備軍官訓練班，不再登臺演戲。海英姊妹同於五十八年入豫劇隊訓練班習藝，海英習青衣兼演花衫戲，扮像清秀，嗓亦寬亮，頗堪重任，已於六十四年春習滿畢業。海芬因係八歲入班，年齡尚稚，故較其姊多學兩年，於去年（一九七）始畢業，嗓音宏亮，聰明剔透，現學花臉，在《楊金花》劇中扮包公一角，勝任愉快，前途似錦。有時亦演武生或丑角，亦能收裝龍像龍，裝虎像虎之效，為一青年可造之才。姊妹二人現均留隊服務。

（九）曹海莩：

原籍山東省即墨縣，民國五十二年五月五日生於臺灣，八歲時入豫劇隊訓練班習藝，因其幼小機警，即以娃娃生開蒙，如在《桃花庵》劇中，演蘇寶玉之幼年時代，唱念做表，雖只有上學與認母兩場，卻能演得頭頭是道，維妙維肖。去年始為之排全部《楊金花》，即由曹擔任主角，公演之日允文允武，忽弁忽釵，深博好評，此一未來之豫劇全才花衫，將繼王海玲而崛起，謂予不信，請拭目以待之。此女今（一九七八）年四月一日已畢業，現仍在隊服務，並將為之繼續排練新戲。

（十）鄧海蓮：

原籍江西人，民國五十四年七月十九日生於臺灣。至六十一年八月一日始入豫劇訓練班習藝，此妹年齡尚小，但其工力之勤奮，造詣之深邃，尤能急起直追，不稍退讓，在新排之小班《楊金花》劇中飾佘太君，不讓劉海燕專美於前。此外演《小花園》之春紅，《三怕婆》之外彩鞋，《姚剛征南》之黃金嬋等角，均能為全劇增色。尤以扮演《香囊記》中之小媒婆，更為膾炙人口，廣受觀眾歡迎。

（十一）袁海笙：

原籍浙江定海縣，民國五十四年五月，始在臺灣出生，於六十三年四月底入豫劇訓練班習藝，先練毯子工，已能翻能摔，為期不過一年，適小陸光之當家武生朱陸豪，來豫劇隊服

兵役，乃遴選運用功勤奮之學生多人，教以小武戲多齣，使之在開場戲中一顯身手，海笙乃得在《白水灘》中演青面虎，《花蝴蝶》中飾蔣平，《三岔口》中飾劉利華。此外豫劇丑角如《三怕婆》之李白太亦能扮演，將來在文武丑行中，必有其一席地。

（十二）蔣海元：

原籍福建惠安縣人，五十五年八月在臺出生，十歲時入豫劇訓練班習藝，現已三年，扮像英俊，專工武生，從朱陸豪學得《白水灘》之十一郎，《三岔口》之任棠蕙，《花蝴蝶》之姜永志，演來頗佳，因其自幼深受國劇基本訓練，故雖在他劇中演一旗鑼傘報零碎角色，亦覺得動作規矩，腰腿靈活，特別好看，此即「科班出身」之所以不同流俗也。

此外該隊成員中尚擁有現演丑角之魏成鈞，武生兼小生之李海雯、王海雲、朱海萍及已能登臺之學生等，因參考資料尚未完備，只好留在以後再談了。

《戰冀州》‧《瓊林宴》‧《拾玉鐲》

國劇伶票聯演第九（廿）日，共有文武戲碼三齣。開場《戰冀州》，由小陸光學生主演，因限於時間，在短小精悍程陸賜飾大報子過場後，刪去楊阜借兵，即接急急風站門馬超坐帳。此戲主角馬超，重點在「摔城」一場，連唱帶做益以跌撲、靠把，武生無真實功夫者，視為畏途。朱陸豪是日頗為賣力，表演盡致，將有勇無謀之馬孟起，活畫出來。旦角胡陸蕙，雖僅樓城一場，唱「一見兒夫兵來到……」四句流水，真可謂珠圓玉潤。可見好角演戲，無論主配，均如獅子搏兔，必出全力。

第二齣《瓊林宴》，分為問樵、鬧府、書房、出箱四場，由哈元章演做工繁重之前後兩場。周正榮演唱優於做之中間兩場。元章此戲得自雷喜福；正榮在滬校習此，受業於陳秀華，菡平拜洪春後，又從王福山深造，且向雷喜福請益；前者宗馬，後者學余，合演譚派絕唱，二人殊途同歸。馬元亮之樵夫，得葉盛章親炙，又經李盛藻為之細加琢磨，歷輔元章演出，兩人配位準確，配合嚴緊，如天衣無縫，此夕駕輕就熟，精彩非常。

正榮之鬧府書房，除扮像清癯，恰合落魄書生身分外，至若弔毛好，甩髮好，以及念至「還有兩支大旗杆」時，雙手左右比式，單腿翹起圈繞，均非一朝一夕之功。尚有兩點與眾不同處，一為在葛府飲酒時，前後三次神情，各不相同，最後之量已不勝，猶復強納，終至酒氣上湧，嘔吐狼藉，表演逼真，他人無此細膩。再則為書房中唱四平調，每至末句均「叫散」，乃正宗余派唱法，與馬派之圓潤到底，又各有別。元章演出箱時，俯仰跌蕩，鬚髮不亂，亦屬神來之筆。大軸《拾玉鐲》首由傅朋弔場，扮像即異常規矩。至金馬影后李麗華飾孫玉姣一出臺，手容盛鬋，明豔照人；穿黃緞繡綠花褲襖，黑色圍嘴及汗巾，均繡粉紅牡丹花，滿頭珠翠，足蹬軟蹻。念引子「愁鎖雙眉，終日裡，悶悶悠悠」，眉目含情，欲語還羞，將小姑居處之心情，曲曲傳出。習聞其程派戲造詣甚深，不圖學荀亦頗酷肖，是真「能者無所不能」矣。聞李在香港，曾向唐雪園老伶工問藝。唐當年在青島，曾充小名旦許翰英之「大管」，對荀派戲極淵博。李曾彩纏此戲於香江，惜因拍片忙冗，棄置已久，泰半遺忘，幸賴小陸光教師馬述賢女士，為之補習，並得田麟華組長協助，在木柵陸光劇校排練未及半月，即臨演期，馬女士為慎重計，親予把場，以助聲勢。觀其做表，如驅雛出籠，遍灑飼料，揮塵迷目，挑選絲線，均能從瑣碎中，顯出細緻。此戲搓線，與《花田錯》有顯著之不同處；因春蘭所搓，為衲鞋底之麻線，故可拿起就搓。孫玉姣所用係繡花之絲線，必須先捻後搓；兩劇有此分野，演者不可不慎。

唱「孫玉姣倚門欄……」四句南梆子，臺下彩聲雷動，不過最佳腔調應以第二句之「……愁慮偏多」句，為其代表作。與一般演者有別處計有兩點：一為見傅朋當門而立，無法入內時，軟硬兼施，毫無效果，乃騙其摺扇到手，遙擲臺角，迨其往拾，乘隙入內關門。小留香館弟子，均如此演。另一則為傅朋去後，擣雞回籠，屈指計數，若有所失，出外覓得，喜極將之抱起，亦有異於他人。第一次拾鐲時，從小邊上起「雙飛燕」，然後碎步趨至臺中央，姿勢甚美。第二次拾鐲，左顧右盼，以絲帕覆鐲，走浪步拾起，亦甚俏皮可喜。至被傅朋覷見之嬌羞，為劉媒婆視破之驚懼，不瘟不火，均能恰到好處。第二場換穿淺米色褲襖，綠飯單，汗巾，淡雅宜人，更增嬌媚；唱四句搖板，以「貌似潘安」句最好。配以吳兆南之劉媒婆，侯佑宗司鼓，王克圖操琴，愈增劇力不少。

《群英會》

復興戲劇學校自去年七月一日改為國立，仍聘王振祖為校長，並於九月中旬，將校址自北投遷至市郊，一年以來，成績斐然。近更邀集名鬚生李金棠等組成「實驗劇團」，與在校學生相輔相成，聯合演出，已漸恢復曩年景象矣。

該校現有第一科復字班學生卅八人，或係參加「實驗劇團」，或則擔任助教及音樂科，其尚未畢業之第二科興字班，有學生卅六人，第三科中字班四十人，第四科華字班亦四十人，總共擁有學生一百五十餘人。至教師方面，除實習主任吳德貴（北平戲校第一期畢業）外，尚有專任老生行之張鳴福、張鴻傑，小生行金大源，武生行陸景春、郭鴻田，青衣花旦行丁春榮、白玉薇，老旦行王鳴詠，淨行章正奎，丑行吳兆南、李明德，及武工教師王少亭、陳鵬麟等。

該校自四日起，在國軍文藝活動中心公演六場。在此次公演中，二科興字班諸生，將於第二場（五日）演一齣獨當一面之大戲——全部《群英會》。係以十五歲之小生王興主，十

四歲之萬興民分飾前後周瑜。孫興珠前魯肅後諸葛亮，唐興淇前孔明，彭興偉蔣幹，荊興忠

曹操，劉興慧闞澤，吳興國趙雲。此劇係自周瑜派孔明往聚鐵山劫糧起，至南屏借風，射斷

篷索為止。因限於時間，將獻連環計，觀風得病等場刪去。

這雖是一齣群戲，仍應以周瑜、魯肅為主，至借風始重孔明。小生戲開蒙，必先學射

戟、叫關、白門樓、岳家莊等齣，旨在鍛鍊其能哭、能笑、能唱、能打，而後再飾以袍帶，

授以工架，舉凡《奇雙會》、《得意緣》、《八大錘》、《群英會》等，為小生之四大難

戲。如無飄逸之舉止，瀟灑之身段，尤其神情氣質，舉手投足，處處均須循規蹈矩，不能少

有忽略，否則即難寓目矣。王興主嗓音剛勁，萬興民武功矯健，曾見彼等演《羅成叫關》及

《雅觀樓》，頭頭是道，聞其已學就《岳家莊》、《奪小沛》、《鎮潭州》等戲，猶未露

演，先在此戲中分扮周瑜，王興主演前半齣，至〈盜書〉為止，萬興民自〈對火字〉，以迄

〈打蓋〉，各演兩場。王興主在第一場中，有唱有念，有笑有做，微至甩翎投袖，不下深邃

工夫，難收灑脫自如之效。尤以撫琴、舞劍時，唱「風入松」、「園林好」兩曲牌，「踢

腿」、「射雁」等身段，手眼身法步，面面俱到，始可謂勝任愉快。至二場〈盜書〉，除唱

一段南梆子外，與黃蓋密語，與蔣幹摸黑，臉上應有深刻之表情，腳下須有準確之地方，決

不可率爾為之，因觀眾亦皆注意此點。萬興民初出場，戴學士盔，穿繡花被，在雍容華貴

中，尚須具有書卷氣息，與孔明之同意火攻，限期造箭，宜表露其處心積慮，深文周內，逞

其詭譎，含而不露，方是上品。〈打蓋〉一場，始則假戲真做，繼而一怒衝冠，其劍拔弩張情勢，似非魯肅之長揖解勸所能遏止。最後在四擊頭聲中，撩袍衝翎，踢腿垛泥下場，亦須做出少年氣盛，嚙怒強忍，始得謂好。總之，此劇周瑜、魯肅兩角，端賴火候經驗，各有千秋。不過，若以之苛求於短期速成之青年學子，則未免有失厚道矣。

俞大綱新編《繡襦記》

——胡陸蕙初演李亞仙

《繡襦記》傳奇出自明人薛近袞手筆，結構迴拔，辭藻瑰麗，悱入肝脾，哀感頑豔。民國後，崑曲漸衰，久無人演。民國十六年陳墨香以之翻為皮黃，交荀慧生排出，纏綿悱惻，成為留香館私房小本戲。慧生雖屬梆子花旦出身，民初脫離三樂科班，遠走申江，民國十二年重返故都，搭楊小樓、余叔岩等班，已致力於皮黃旦角，迨其屏棄白牡丹藝名，戲路漸變，既而自成一軍，儕於四大名旦之列，即不復以玩笑戲作號召，歷演《釵頭鳳》、《杜十娘》、《魚藻宮》、《還珠吟》等悲劇，稱擅一時；嗓固不佳，但善運用，做表細膩，獨樹一幟，其能與梅尚程分庭抗禮，非無因也。

此間荀派傳人白玉薇，固屬入室弟子，惜其來臺較早，息影十年，自不宜求全責備。去年俞大綱教授，依《繡襦記》原本，去前歲自港莅此之馬述賢，群推為傳授荀戲之巨擘，改編為《李娃傳》，由馬女士教大鵬嚴蘭靜等露演數次，頗博好評。小陸光訪菲歸來，適俞教授亦將此劇整理完竣，除詞句略予修飾外，並於「曲江遊春」與「貧困賣興」之

輯三 國劇掫談

411

間，增加「鳴珂定情」一場，更見完善。因交陸光訓練班為學生胡陸蕙等排演，仍由馬述賢女士執教，即將於本月四日夜場，在國藝中心做首次公演，仍用《繡襦記》為劇名。劇中角色係以李陸俠飾鄭詹，程陸賜飾來興，劉陸嫻之鄭元和，錢陸正趙牛筋，潘陸琴劉荷花，胡陸蕙李亞仙，周陸麟李大娘，李陸丹銀箏，吳陸斌驛丞官，董陸建、尤陸傑分扮二差役。除鄭詹一角由楊傳英教授外，其實概經馬女士一人負責主排。

年前該劇曾經響排，邀俞教授親往觀賞。據其歸來語筆者云：「此劇主角胡陸蕙為最適當人選，因其氣質遠勝他人，更兼曾從馬述賢女士學霍小玉、俞素秋兩角，對於荀派門徑已窺奧秘，此次愈見精湛。在遊春、定情、收留、夜讀、刺目等折，表現絕佳。

尤以臉上表情，眉目神色，處處有戲，信非易易。此外較為突出者，則李陸俠與劉陸嫻在『打子』一場，最稱精彩，亦係楊傳英善於誘導；老生之一喜一怒，不意其均在稚齡，能如此體會劇情，適時做心理變動。小生之跌撲俐落，弔毛、搶背之餘，揮動甩髮、更見功力。潘陸琴之劉荷花，口齒伶俐，顰笑咸宜，自始至終，富正義感，無輕浮氣，是為可取。見鄭詹時，侃侃而談，不蔓不枝，殊不遜於演《霍小玉》時之浣紗，堪稱良配。」俞教授雖係略述觀感，不過此四人者，一經品題，聲價十倍，演出之日，闃動鞠壇，乃意中事也。

名伶章遏雲初露 《孔雀東南飛》

空軍大鵬平劇隊，此次公演六天，今夕為最後一場。前五天售座情況，榮枯互見，第一天適逢雷雨，第二、三天又值酷寒，以致均未爆滿；厄於天候，戲好而不叫座，徒喚奈何。

今晚戲目，係文武兩齣，開場《少年立志》，即武戲《神亭嶺》之異名，由孫元彬演孫策，熊寶森飾太史慈，兩人合作此戲，已有十餘年未露。大軸《孔雀東南飛》，則為名坤伶章遏雲來臺後初次上演，除章自飾劉蘭芝外，以哈元章飾焦仲卿、馬元亮之焦母、劉鳴寶焦妹、尹鴻達劉姥、李金和劉洪、董盛村朱使，配搭頗見整齊，殊堪欣賞。

此一以古樂府改編之劇本，出於故劇作家陳墨香手筆，由王瑤卿譜腔，原擬交程豔秋爨演，詎程以劇情過分悲慘，迄未著手排練。時焦菊隱任北平戲校校長職，向瑤卿婉商，先以此戲授該校學生趙金蓉與關德咸，得其慨允。彼時戲校諸生，係日往大馬神廟王家就學。演出不久，趙、關二年病嗓，適吳富琴入校執教，乃改以程腔教侯玉蘭，由王和霖代關德咸。惟五至李玉茹演時，焦仲卿一角始易為小生儲金鵬。以後白玉薇、張玉英均曾數演劉蘭芝。

婆焦母，始終用張金樑，焦妹則前期為鄧德芹，後期係王玉芹，周金蓮亦曾偶一為之。此一史料，距今將近四十年矣。

京朝派坤角演此者頗不乏人，如王玉蓉等，但不拘泥於程腔。章遏雲女士執贄於古瑠軒主有年，此劇得其親授自不待言；只惜其學成之後，遍歷大江南北，卅餘年來，對此一貫珍藏，未嘗輕露，亦迄未傳人。民國五十二年，古愛蓮初演此劇於介壽堂，當時遏雲適赴香港未暇親予指點。至小大鵬嚴蘭靜、王麗雲、張素貞等，雖均擅此，則為韓周銘新夫人所授，依張腔唱法，亦非程派路數也。

由是而知，章氏此劇較一般演者，間或小有差別，尤其在小節骨眼處，做派與腔調，不落尋常窠臼。全齣高潮，自在於「織絹」一場之慢板轉三眼，而被迫大歸之二六，訣別自盡之流水，亦均以韻味悽涼、行腔嗚咽，冠絕一時。

大鵬將演《王魁負桂英》

空軍大鵬國劇隊，自十八日起，在國藝中心公演七場，其劇目或係新排或屬初演尤以《黃一刀》和《大名府》兩戲，在此間而言，捨大鵬外，不易多見，似為此期公演中之菁華。

廿、廿二兩日，演出《王魁負桂英》，乃俞大綱教授根據川劇《情探》，宋元人南戲文《王魁負桂英》及明代松江王玉峯所著《焚香記》傳奇改編而成。本月十五日，大鵬在介壽堂彩排此戲時，筆者曾獲先睹，觀後深感其詞藻雅馴，穿插精簡，不失為當代名作。郭小莊飾桂英，身長玉立，做表細膩。所有唱腔，均由名票趙仲安教授為之設計安排，亦極盡清新之妙。趙先生對梅程兩派，夙有心得，兼擅崑曲，且能撓笛，徐露之《貞娥刺虎》即得趙先生親炙。此次之《王魁負桂英》一劇，劇本與唱腔，均出自名家之手，自較俗本，不可同日而語矣。

劇中除主角外，高惠蘭之王魁，能將新貴得志，趾高氣揚，小人倖進，負義忘恩之神之妙。趙先生對梅程兩派，夙有心得，重在念白與做表，激昂憤慨，蒼勁老練，在情，刻劃入微，可嘆觀止。哈元章之義僕王興，重在念白與做表，激昂憤慨，蒼勁老練，在

衰派老生中，無出其右者，馬元亮之焦母，能將昏瞶顢頇，形容盡致。此三人搭配整齊，對於劇情發展，倍增助力。

關於劇中人姓名，人言言殊，猶待考證。因此一故事，宋代即已流傳民間，宋人柳貫著有《王魁傳》，實為嚆矢，在徐文長之《南詞敘錄》中，謂元真定人尚仲賢（即《柳毅傳書》作者）著《海神廟王魁負桂英》雜劇外，尚有《王俊民休書記》，是知王之本名為俊民。宋人大抵以狀元連姓相稱，每曰「某魁」，如馬涓則曰馬魁，蓋「魁」非其名也，至桂英亦非姓焦，在明傳奇《焚香記》中，旦角自稱「奴家殷桂英」，後人有訛為敷佳英者，想係由敷（念教字音）再訛為焦，亦或可能。今人有《義責王魁》一劇，義僕名王忠，俞本則為王興，在《焚香記》中，始終不上此角，則其姓名，大都為編者以意為之，更無足考矣。

《焚香記》傳奇早已散秩，難覓全豹，在各曲譜中，僅《綴白裘》收入陽告一齣，《納書楹》收入陽告、陰告兩齣，《集成曲譜》收入勾證、回生兩齣；全劇共分廿九齣，其關目亦與今所傳者不同；第廿六齣陳情即陽告，廿七齣明冤即陰告，廿八齣折證即勾證，廿九齣辨非即回生，當年韓世昌、龐世奇等，亦僅演陽告一折耳。

民國十年左右，坤伶金少梅曾演《活捉王魁》於北平城南遊藝園。嗣後章遏雲女士又應勝利公司之邀，灌有此戲唱片，是知此劇翻成皮黃，實早於《義責王魁》又數十年矣。

包緝庭談京劇——笑隱堂憶故

416

朱陸豪初演 《鐵籠山》

上週末，陸軍總部曾舉行一場國劇勞軍晚會，由小陸光主演，大軸為朱陸豪初演《鐵籠山》，筆者有幸應邀往觀。歸後回憶卅餘年前，觀武生泰斗楊小樓於北平開明戲院演此齣時，彷彿其一招一式，舉手投足，歷歷在目，記憶猶新。來臺以後，演此者頗不乏人，欲求一楊派嫡傳厥惟大鵬之孫元彬差近似之。彼固亦未及見楊氏演此，但其坐科於富連成，曾獲王連平之親炙，王則受教於丁連升（名伶丁永利之父）。元彬出科後，又得乃父孫毓堃指點，家學淵源，自異流俗。

孫元彬自客歲入小陸光執教，繼《打虎殺嫂》之後，即為朱陸豪、劉陸雲兩生說《鐵籠山》。只起霸觀星一場，即費時半載，始克完成，其精緻細膩，不言可喻。是晚，由朱陸豪飾姜維，觀其起霸一出場，從容不迫，抬三腿，亮靴底，步至大邊，拉住髯口，按劍把，斜身亮住，此即小樓武戲文唱之真諦，在沉穩蕭穆中，顯示儒將之風度。然後拉回，退至上場門前，於「嘟嚕……嘟嚕……倉」左右兩望，場面起「四擊頭」踢腿，扔髯口，向

左轉身，走大蹦子，臉衝裡亮住。此一動作，端賴腰腿工夫，雙足落地，恰好踩在末一聲鑼上，如板上釘釘，紋絲不動，堪稱過癮。諸如此類之小結骨眼，觀眾偶未留意，稍縱即逝。故欣賞時，必須全神貫注，鉅細靡遺，始見其渾身用力，硬砍實鑿之精神，一一呈現於眼底矣。

楊演此角尚有一特殊動作，乃觀星既畢，大鈸聲中，立於臺中，抬頭仰望，左手扶劍，右手橫抬，握拳凝視。在傳統上，此手應提靠腿或理髯口，茲只握空拳，內行謂之為「老斗式」，姿勢雖怯，但成名演員獨出心裁，創此工架，衍為圭臬，後學者宗之，相沿迄今，成為特色。

至念詞方面，楊派與一般路數亦有不同。如四句定場詩，楊係「小小一計非等閒，司馬被困鐵籠間，龐涓誤入馬陵道，項羽被圍九里山。」尚和玉則將後兩句改為「張良曉用三略法，姜維曾受武侯傳。」在通名字時「姓姜名維字伯約」之「維」字不能念成「惟」字音，必須上牙咬住下嘴唇，蹦出「威」字長音，方覺好聽。今之武生，誰尚講究此類字眼。

在表白中，楊派係念「昨日仰觀天象，見太白逆行，流光射入牛斗，將星迷漫，必有一場惡戰。」凡屬未受楊派薰陶者，輒念「昨晚夜觀天象，見太白金星，紅光射入牛斗，必有一場鏖戰。」意義略同，數字之差，真偽立判。

此外，關於起打場次，楊派尚多奧秘，限於篇幅，姑予從略。小陸光將自本月十八日起，在國藝中心公演七場，首日即以新排之《鐵籠山》問世。此一楊派武戲，瀕於失傳，興滅繼絕，端賴此耳。

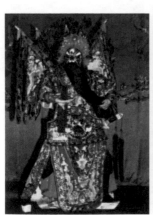

朱陸豪《伐子都》劇照。（朱陸豪提供）

小陸光初演 《溪皇莊》

小陸光從本月四日起，在國藝中心公演五天，八日將是最後一場了。是日派定四齣戲碼，雖然前三齣劇幅不大，但大軸需時較長，可能要提早開戲，免致午夜散場，使觀眾歸家過晏。這天前兩齣《雙李逵》和《頂花磚》是由二科學生主演，壓軸《母女會》是名角胡陸蕙學會了三年迄今才有初次露演機會。大軸為名武生孫元彬新近排成首次推出的《溪皇莊》，這齣大武戲，卻值得談談。

《溪皇莊》這戲，在臺灣來說應不陌生。以前週有聯演，或是擁有較多旦角的劇團，時常用作號召。因劇中原始即有八美趙馬，以及跑車的場面，後來又加入旦角們唱「雜要」，更提高了娛樂氣氛。衍至近年，變成喧賓奪主，有些觀眾看完各位小姐消遣之後，相率離座，使後面起打縮短到一鼓而擒，以賣噱頭為務，似乎是不足為訓。

孫元彬乃北平最著名科班富連成社畢業。富社弟子，創藝造詣，向以規矩正確見重於世，今以此教小陸光學生，自必罄其所學，傾囊以授，較一般演者不盡相同，對於故事起

源，前後呼應，脈絡經緯，條理分明。譬如首場先上徐勝、武杰、紀逢春、蘇永福、蘇永

祿、高源、劉芳七人「議事」，在相互通名字時，均係先報綽號，再通姓名。此一措施，惟

當年富社有之，他班罕見。以下彭公升堂，當場起馬逕往大同，此後始接習見之尹亮、蔣旺

趙馬。在徐勝等發覺彭公被劫失蹤，適張耀宗來謁，詢明經過，按老本張有四句唱詞，為

「惱恨賊人真大膽，劫去大人為那般，忠良至此心好慘，不如一死赴黃泉」，元彬意以方面

大員臨事而懼，竟欲自刎以殉，殊失張宗榮膺大同總鎮之身分，乃將此詞改為「忠良夜宿

陽高縣，大膽賊人逞凶頑，此去倘若遭凶險，大同一帶怎安然。」雖非點石成金，究屬貼切

劇情。至於褚彪與賈亮商定，由褚先往溪皇莊察看，賈再夜入探查，此處褚彪有一場為彭

公送飯，兩人均有大段唱工。褚彪應遵黃（月山）派路數，其腔調一如《獨木關》、「在月

下……」之唱法。必有此場，則賈亮回公館見蔡慶等，述說「大人現在溪皇莊」一語始不突

然。在臺灣因不重視此角，類皆刪去，廿餘年來今得重見，倍增鄉思。

此次在筵宴一場，未能免俗，仍有歌舞彈唱節目，頗為精彩。如胡陸蕙飾蔡金花，先

唱一段唐山落子，是「白金哥告狀」；再唱國語歌曲〈往事只能回味〉，由吳陸斌以口琴伴

奏。吳陸君飾李桂蘭，先唱越劇〈淚灑相思地〉及〈溫暖滿人間〉國語歌曲。溫陸華飾張耀

英，先唱梆子《大登殿》，再唱布袋戲《勸世歌》。林陸霞飾紀雲霞，先唱臺語歌曲〈望春

風〉，這是菲島僑領蘇子傑作並與吳陸斌合唱〈向日葵〉主題曲，李陸齡飾褚蓮香，先唱一

段揚州小調，再唱國語歌曲〈馬車夫之戀〉。杜陸玲先唱京韻大鼓〈大西廂〉，再唱山東小調〈三個閨女〉。周陸麟飾劉氏，學北平天橋大金牙之「拉洋片」。吳陸斌飾竇氏，演「口琴獨奏」。此一純娛樂性節目，全部演完需時約在三四十分鐘以上。學生們所準備者雖云充足，但因臨時惡補急就之章，難免尚未精湛。或因時間遲早，可能略有伸縮，酌予增減，亦未可定。

在起打之前，先由褚彪救彭公，尹亮持刀追上，三人跑圓場，褚彪推彭公，踹尹亮各走搶背亮像，獨留尹亮耍刀花下場，即接開打。首由褚彪、張耀宗、徐勝對花得雷、尹亮、蔣旺，以「六股檔」開始。繼為六武旦與英雄打「靶子連環」，賈亮接上打「單刀槍」，張耀宗、徐勝打「雙單刀槍」，再上花得雷掄大刀打「三見面」後，上褚彪，以「擺大牌樓」、「立碑」亮相結束此場。接「手連環」張耀宗、徐勝打「手四股檔」，褚彪、尹亮「奪刀」接上劉氏、竇氏之滑稽開打「棒錘棍」，以下即為「翻六毛攢」進入高潮，接褚彪「摔跤」攢」，尹亮與四武旦各持雙槍「舞五梅花」，旋由褚彪劈死尹亮，生擒蔣旺，殺死眾打手，活捉花得雷，全劇至此告終。

422

談《大溪皇莊》

戲迷

月前「小陸光」公演時，在最後一場中推出文武並重而又百戲雜陳之《大溪皇莊》。因此戲「娛樂價值」極高，且含有噱頭在內，故空前爆滿。惟此戲提調有「貪多」之嫌，致使此劇演出反未如理想之精彩，原因是在前面還墊了三個小戲。實在無此必要。雖提前至七時開演（較以往早半小時），但仍有「馬前」、「馬後」之處，主辦者惟恐觀眾於「打中臺」後即行「開鑼」，尚透過「劇評家」要求觀眾合作，並插映字幕，只以時間太晚，故多在「南腔北調」完後，即相率離去，其精彩之武打，只好於「送客」聲中草草結束，固非演給「板凳」看，觀眾已為數無多，此係事實使然，誰亦無可如何也！

按此劇演法頗不一致，有之自彭大人被盜，張耀宗訪徐勝起，有之直接即自十美盪馬起，有之尚在前面加採花蜂尹亮、賽李逵蔣旺盜大人起，此次「小陸光」則生面別開，前面又加上徐勝議事、彭大人查辦大同、下馬新高縣等場，以後才是大人被劫走。中間又插上褚

彪送飯、賈亮探莊節目，固是全鬚全尾，惟將情由增多，場子拉長，致原有精彩之處，如盜馬、跑車以及打中臺，反受時間限制竟被掩蓋，未能盡其所長。

此外在所派角色中，亦欠考慮。如彭大人雖非正角，應由李陸俠扮演，自較李陸香為好，而褚彪一角，本以開打時之抖髯、甩鬚為主，唱腔自非所宜，此次派由劉陸雲擔任，陸雲與朱陸豪確有「三丁、雙陸」之稱，扮像英俊，武工亦佳，但拙於嗓，況其所唱為「黃派」，豈是易事？人謂傳黃氏衣鉢者，不過李吉瑞、馬德成諸人，陸雲固未所及，想教者亦未能親承教誨，遑論其他，自難苛求。可舉例言之，此間演《獨木關》者，除周麟崑外，又有何人？真是談何容易？

在此劇中，雖不再加多場子，如「彭公升堂」及「褚彪送飯」仍有賣弄之處，至「賈亮探莊」不過使開口跳有一表演武工機會而已。故增添情節，則嫌多餘，如尹亮、蔣旺二人盜大人時之「馬蹄子」在臺上往來奔馳，其對稱之美，宛如蝴蝶穿花，早年北平富連成即係武生駱連翔飾尹亮，武丑李盛佐之蔣旺（此間皆由武淨擔任）只此一場即換回票價，十美盪馬時，便要各個卯上，並非只賣弄噱頭而已，如腰中，腿上沒有工夫，非當場丟醜不可，有人竟謂尚小雲可達四十分之久，雖是「傳說」之談，亦可見其精彩。

「跑車」一場，過去多是在前臺轉幾圈後即跑至後臺，再由後臺跑出，非如此間只在臺上胡闖亂撞，擠成一團也。「打中臺」時，過去不是全部旦角出籠，只由主角唱段大鼓，小

調應景，惟北平戲曲學校演此，則踵事增華，加上戲法、雜耍、雙簧、流行歌曲等，則跡近

於濫，此間之復興劇校，竟又使眾學生「清唱」，如是反串，尚有可說，但多為「本工」，

便無可取矣！此次「小陸光」則使六美各露了兩手，有大鼓、越劇、嘣嘣、梆子、國、臺語

歌唱等，堪稱齊全，惟仍有時間匆促之感。

至劇中究以何人為主角，固多以武生飾尹亮，如不帶盜大人一場，僅在欲殺害大人時，

被褚彪踢一個跟頭能討好外，以後則是和官兵開打，便無甚表現，褚彪則不然，除了「送

飯」外，尚有「進莊」（論理進莊應在尹亮盜大人回莊之後，現都先演進莊後尹亮回莊）和眾

寇打鬥時，則大賣特賣，持大砍片（金臂刀）赤臂（尚有裸半身者）有甩髯，抖鬚等動作，十

分繁重，梆子班是以武老生擔任（北平富連成由沈富貴扮演，則是武生）而賈亮以說白討巧，

要精神抖擻，口齒清晰，是有急智之機伶鬼，如說各英雄「嘴上無毛，辦事不牢」之自悔失

言，即能放能收也。

此次「小陸光」之演出似有欠熟練，並不因添場子而增精彩，反將時間拖長，故「盪

馬」、「跑車」便輕輕帶過，過往寶氏、劉氏還常吃坤角的豆腐，如說：「我是×××（坤

伶姓名）的媽浪氏」，現多刪去，至賈亮在訂胭粉美人計時，不便向眾女子說出口來，她倆

又接稱：「這些女孩子，都是進過京，下過衛，趕過茂州好大會，多年捶布石——捶過大棒

槌」，亦因過於粗俗，再不易聽到。但也有臨時抓詞說：參加過××選美大會者，總要見景

生情，插科打諢，這又是彩旦之急智，否則便僵在臺上，顯得太不生動。

總之，「小陸光」今後倘再演此，可將前面之「帽戲」取消，和減少不必要之場子，力求精簡，並多加排練，仍能賣幾個「滿堂」。至於煞尾壓不住場子，非今日如此，往昔即復若是，堪稱由來已漸，比如梅蘭芳、楊小樓合演之《霸王別姬》在梅舞劍完畢，觀眾即已起座，致使霸王在烏江自刎一場，便草草結束，而劇團不要求與觀眾合作者，即因無濟於事，故演者倒不必斤斤計較，耿耿於懷也。

《狀元印》與《芙蓉屏》

大鵬國劇隊在國藝中心公演五場，今（五）日是最後一天了。今晚戲碼一文一武，第一齣是武戲《狀元印》。這戲在臺灣，只大鵬孫元彬一人擅演。遠在民國五十年九月十一日，章遏雲在「國光」初露《玉堂春》時，元彬演此置於中軸，睽違十年以迄於今。現孫雖桃李盈門，獨此類身分戲，尚不肯輕授於第二代，其珍視與名貴，可見一斑。

此戲全齣歌崑曲整套「醉花陰」與「麟麒閣」、「三擋」，有異曲同工之妙。其身段極繁瑣，而氣度須凝重。在臺下觀之，一招一式，單擺浮擱，載歌載舞，愈見工力。當其縱馬跳入貢院牆時，緊急加鞭，橫戈躍馬，宛如脫兔。場上雖無真牆真馬，而使人有逼真觀感，國劇菁華，悉萃於此。

寫到這裡，想起一件有關《狀元印》的故事。這件事已隔四十多年，常因訛傳，輒謂咎在小樓，未免厚誣。爰述當日實際情形，以及來龍去脈，用存真相，俾杜荒謬之流傳。

楊小樓排成《狀元印》首次公演於北平第一舞臺，是民國七年八月廿四日夜戲。此後十

年來，在各大堂會及營業戲中，露演不下四十次。最後一次，是民國十七年十一月廿一日，在北平「開明」夜場。是夕，叔岩在壓軸演《空城計》，余氏亦自此後，困於「三紅」，謝絕營業戲之邀，僅在大義務戲或盛大堂會中偶爾一露。楊小樓與許德義因演《狀元印》失歡，在後臺發生齟齬，乃至多年搭檔從此分袂，楊亦至死未再貼演此戲，有關梨園史料，必須詳記，以資佐證。

此劇中赤福壽一角，向由錢金福扮演，許德義則每次均扮李金榮。此次因錢老病不能登臺，依照慣例，應由許遞升。彼時永勝社社長劉硯芳，乃屬意於乃兄劉硯亭補錢之缺，不能不謂之破壞成規。硯芳做事往往如此跋扈，為梨園中人所不滿，其為小樓斂怨亦多類此。當時許入後臺，不理其事，迨至彩匣子前，勾紅三塊瓦赤福壽臉。硯亭在旁，亦不敢爭，而許則遷怒於楊，乘起打時，楊應有一退步，由赤福壽右脅下退至上場門時，許氏故意微低。其時，使楊之盔頭不得過，彷彿為許之靠膀子掛住，而實則並未掛住，乃為許之右臂所壓制，許乃以左手佯為助之脫出之狀，而實則用力強拽之使落下，於是常遇春之盔，遂垂於耳際矣，致小樓不得不敷衍下場。乃至散戲後，楊憤而向許質問，言語衝突，幾至動武，幸經人解勸，未釀事端。此事丁秉鐩君及筆者，均在臺下目擊，許之處心積慮必使楊「砸」在臺上，其錯在許而不在楊，為有目共睹，一望而知之事實。未明究竟者，不宜率言謂楊在後臺鹵莽滅裂也。

五日晚大軸為廖苑芬主演《芙蓉屏》，故事出自《今古奇觀》，乃北平名閨鈕夫人張青琴女士創作，經名青衣秦慧芬為之編腔主排。初次公演，穿插精簡，詞藻洵麗，不愧名作，容俟觀後再為詳介。

復興劇校排演《精忠報國》

國立復興劇校又將推出一齣新型歌舞劇，劇名是《精忠報國》，將於雙十節後在北市中山堂公演數場。因檔期正在商洽中，所以演出日期及場次，暫時均難確定，預計當在光復節以前可以實現。此一新劇本，是由小生名票金大源先生執筆，復興劇校實習主任吳德貴擔任導演。此外尚動員了大部分該校教師，如王質彬、郭鴻田擔任指導，陳金勝擔任設計，陸錦春擔任起打套子，張鳴福贊助一切，第一科學生曹復永擔任場記。

從劇名上看來，可知劇情當然取材於《岳傳》，但故事則不落入一般舊戲之窠臼，而以別開生面，另闢蹊徑為原則。其主題意識，符合「處變不驚，莊敬自強」之訓誡。起自金兵南侵，岳帥率軍抗戰，先敗敵於平湖、廣水後，追奔逐北，破金人拐子馬於朱仙鎮，使之不敢南下而牧馬。其場次為黎庶犒師、將士集會、百姓送征、武穆談兵、金邦演武、岳軍佈陣、朱仙會戰、女兵殲敵、齊奏凱歌。其唱腔不受皮黃限制，而以崑曲為主，用國劇中習見之曲牌如「北泣顏回」、「叨叨令」、「耍奴兒」、「哭相思」、「風入松」、「耍孩

兒」、「柳搖金」、「娃娃兒」等，並以弋腔揉合崑腔，編成新曲，總共四十餘支。此中有合唱、有獨唱，極盡其新穎別緻之能事。服裝方面，均沿用原有之形頭盔頭，臉譜髯口亦仍舊貫。只於刀槍靶子，大小砌末，略有變更，稍具真實性形狀。如起打時岳軍所用之大扎刀，金兵所用之鬼頭刀、鍊子錘以及籐牌等，概係新置。其燈光變幻，分為黎明、傍晚、黃昏，午夜，依不同時間，分別更換。

此劇動用該校復、興、中、華、傳五班學生，登場者將近百人。其中主要角色，如以吳興國飾岳武穆、彭興偉牛皋、夏興瑩岳銀屏、萬興民岳雲、孫興珠施全、林復琦金兀朮、王復慶黑風利。並選用老生唐興琪、青衣林興琛、花衫吳興梅、鄧興頤等一流角色，分扮眾百姓。在捧香勞軍一場，百姓行列中，有年甫十一齡之最小學生劉傳華與李傳美兩童，參雜其間，以表現王師遠征，婦孺夾道歡呼迎送，使臺下觀眾，激於民族正義，敵愾同讎之心情，感極而泣者，必繁有之。

此戲難以歌舞劇為名，但絕不採用現代劇（如話劇、歌舞劇）之格調，不破壞舊有國劇之形式，全齣充滿民族氣魄，自始至終樂聲不停，不緩鑼鼓。在合唱、獨唱、合舞、獨舞，以嶄新的姿態，作大膽的改變，這種魄力，確乎值得嘗試。

《人面桃花》觀後

台灣電視臺於九月十二、十九兩個星期天，晚間國劇節目，連續播出俞大綱教授改編之《人面桃花》上、下集，看過之後，覺得有些地方，尚需值得推敲，應該略予修改，不過瑕不掩瑜，譬如結構穿插之緊嚴，唱念辭藻之絢麗，出自方家手筆，畢竟不凡。

《人面桃花》這戲，是遠在四十多年以前，朱琴心首演於北平華樂園，來臺灣後，曾見鈕方雨演此，係得自朱氏親授，彼時扮演桃花仙子者，姜竹華、邵佩瑜等，均在內。姜在今日世界麒麟廳演此，仍遵朱之路數，淵源有自，一脈相傳，與俞教授改編本，小有差別。以唱詞而言，如第一段四句搖板，原詞是「蜂喧蝶舞團成陣，淡紅香白一群群，雲霞燦爛烘烘幽境，誰道不似武陵春。」俞教授處理這四句，是第一句原詞未動，第二句改為「迷漫的香霧真醉人」，情景依然，雅俗立判。第三句把「烘」字改為「拱」字，真是神來之筆。第四句改為「芳心寂寞送餘春」不惟道出少女心情，而且收束得渾脫有力。折取桃花後，所唱二六，原詞只有八句，現於前四句之後，加「嚦嚦鶯聲鳴嘹亮，翩翩蝴蝶舞成雙」兩句。雖只

包緝庭談京劇——笑隱堂憶故

432

簡短的十四個字，而且是信手拈來的成語，卻使之平添了曼妙的舞姿，增強了文藝的氣氛。

諸如此類，不勝枚舉，至於值得商榷的地方，亦略談數端如下。

曩年朱琴心演時，筆者適糊口於四方，未及親見，是否有竹籬茅簷之佈景，未敢懸揣。不過朱氏此劇，在北伐成功以前露於故都，彼時一般觀眾趨向，能欣賞舞臺上之「砌末」，而不見得人人能接受「佈景」，譬如《豔陽樓》、《趙家樓》擺一「樓片砌末」，《水簾洞》、《金山寺》擺「燈彩砌末」則可。林顰卿在第一舞臺演《狸貓換太子》中之九曲橋跳土地，則群以外江派目之矣。況華樂等戲園，均為舊式舞臺，向無前後兩層大幕之設備，如擺大型砌末，必用人工「圍幕」以為屏障，朱琴心當時成名未久，臆度其必不肯標奇立異，徒貽外江之譏，以此忖測，必仍以抽象辦法出之，而不尚寫實也。在臺所見，幾於均採用南派演法，彷彿不設佈景，不足以對觀眾有所交待，積非成是，已屬習尚，不足為電視臺病。

也惟佈景之構造與陳設，是否合宜，有人認為美工組未能盡責，類若門戶之應正應偏，桃花或疏或密，門首分貼兩方白紙，以備崔護題詩之用，乍觀之，宛如北方喪家封門狀態。凡此種種均不應責難美工組，因該組人員，平素習慣設置歌舞節目及電視劇之佈景，對於國劇偶或涉獵，不一定深悉竅要。主持國劇者，在排演之前，似應先與主持美工者有密切聯繫，如畫圖、設計，未雨綢繆，倘能事先商酌妥協，豈不事半功倍。

關於配角方面，嗣後亦宜慎加選擇，多予排練，如飾李芳春者，在上集中，張嘴即錯，

將「大兩歲」念成「小兩歲」，一字之差，詞意咸非，電視上有字幕配合，斷不容出此舛誤，倘認真負責，多排幾次，可無此失。

鵬程萬里，小大由之

空軍大鵬劇團，自三十九年成立以來，至今夏五月一日，已有十年之歷史。空軍康樂大隊，為紀念此一發揚國劇之團隊，屆期將發行特刊，用資紀念，曾向筆者索稿，謹紓所憶，聊贅數言，藉供補白云爾。

大鵬劇團自成立迄今，歷任首長，均一貫以排演失傳之老戲為己任，對於提倡我國固有之文化，造育國劇界第二代新人才不遺餘力，其功實不可泯。緣自我政府遷臺之始，國劇界最感苦悶者，厥為劇本之難覓，是故當民國四十年以前，菊壇上所習見者，不外《鳳還巢》、《鎖麟囊》，一類俗劇，周而復始，鮮見有推陳出新者。而大鵬劇團，則以《木蘭從軍》、《英杰烈》、《四進士》、《落馬湖》諸劇飽觀眾，其後復排《安天會》、《蘇武牧羊》、《紅樓二尤》，以顯示其別闢途徑，不同流俗。至四十三年，全部《白蛇傳》排成，具見學生班之徐露允文允武，青衣趙玉菁之歌舞兼擅，此際大鵬在國劇界之地位，已足獨步一時，莫之與京。迨四十四年，《沈雲英》、《狀元印》問世、更見其魄力雄厚超人一等。

而武丑戲如《祥梅寺》、《瓜園》、《偷雞》之類，尤屬罕見。四十五年以還，不僅大班中之《巾幗英雄》、《玉虎良緣》、《天女散花》、《昭君出塞》堪資睥睨，即小班中《盜庫》、《打刀》、《朝金頂》、《選元戎》亦足令觀眾一新耳目。而場面雄偉之《大名府》、《全本兒女英雄傳》、《八本雁門關》，臺灣僅見之《賈家樓》、《連環陣》、《元霄謎》、《紅梅閣》諸劇，均能使人嘆為觀止。以上種種，固由於領導者統馭有方，團員努力，學生用功，而教師之精到，善於循誘，亦有足多者。十年成就，已臻此境，預祝其百尺竿頭，更進一步，則鵬程萬里，小大由之，永無止境矣。

陸光今演《勾踐復國》

國防部總政戰部在國藝中心舉辦的國劇觀摩公演，一連七天，今（廿六）日為最後一場，由陸光國劇隊主演《勾踐復國》。以周正榮、張正芬分任男女兩主角——勾踐和西施，馬維勝之夫差，吳劍虹之伯嚭，集歷屆生旦淨丑金像獎得主於一堂。復配合連獲三次音樂金像獎之侯佑宗與王克圖，分別領導文武場面，其陣容浩大，先聲奪人，不言可喻。

最近兩個月來，演這個故事的劇團，最初是復興劇校，以年輕貌美，影劇雙棲的王復蓉主演《西施》，繼之為臺視國劇社，網羅三大鬚生胡少安、周正榮、哈元章分飾勾踐、范蠡、伍員。著名旦、淨、小生、丑角，如徐露西施、孫元坡夫差、劉玉麟文種、吳劍虹伯嚭，從本月初到最近連映三場，無分主配、平均發展。陸光這戲，醞釀排練，修改劇本，雖較復興、臺視在先，演出檔期在後，不過「戲法人人會變，各有巧妙不同。」先後媲美，難分軒輊，爰先述陸光此戲優點如下：

關於場次，濃縮為十六場，保存菁華，精簡扼要，裁汰冗場，一氣叮成。唱工方面，

舉凡梅派絢麗之詞句，優美之腔調，悉予保留，鉅細靡遺。加強勾踐之唱念，如「厞中自嘆」有二黃原板與四平「回國行路」，則以大段二黃三眼為主。第三場吳王遊賞錦帆涇時，全體合唱，摘用崑曲《浣紗記》回營打圍之「北醉太平」、「南普天樂」曲牌，如「長刀大弓，坐擁江東……」、「錦帆開，牙檣動，百花洲，清波湧……」，還有「經江千水鄉，過花溪柳塘……」、「鬥雞坡，弓刀聳，走狗塘，歡聲鬨……」、「馬隊兒緊緊排；步卒兒緊緊捱……」、「姑蘇臺，浮雲拱，浣花溪，清泉瑩……」這幾支曲牌，合唱起來，不但腔調清新，而且氣勢雄偉。在皮黃戲裡如《連環套》行圍射獵時，即摘用了幾支，但不如《勾踐復國》用的恰當。尤其這種崑曲牌子，沒有好的打鼓佬，就沒有辦法奏出和諧的氣氛。在此間司鼓者，以陸光侯佑宗與大鵬鄭鐵珊為一時瑜亮。惟此二人之手法，始能使人悅耳動聽。

關於此戲主題意識方面，曾有人挑剔認為「以美人計為手段，不太光明正大」，這種論調，根本錯誤。因為范蠡獻美，以惑吳王，不過是各種步驟中之一而已。不獻西施，則越王何以脫困？臥薪嘗膽，布衣素食，固足以砥礪民心，振奮士氣，而復國大計，全重在十年生聚，十年教訓。范蠡協助勾踐，所進行的努力是多方面的，西施也自有其重大貢獻。

吳陸君初試《玉堂春》‧胡陸蕙重演《花木蘭》

小陸光由於觀摩公演時，未開戲前即已爆滿，茲以其盛勢，從昨天起，在國藝中心再度公演三場。今晚吳陸君演出《玉堂春》，是秦慧芬所授，當以梅派為宗，雖屬初次試演，預料大致不差。

《三堂會審》本是秦腔翻成皮黃，在徽班演此，來源甚古。遠在百年以前（清代咸、同之季），胡喜祿掌春臺時，即曾以之名噪一時（見《都門紀略》）。到了光緒庚子、辛丑間，這戲便成為陳德霖、王瑤卿的拿手戲，兩人各有所長，難分軒輊。據老輩人談，陳氏嗓音剛勁，老年人喜其猶存喜祿遺韻，青年人則傾倒瑤卿之腔調新穎，引人入勝。入民國後，四大名旦均有此戲，雖唱詞無大出入，而行腔各擅勝場，如梅之絢爛瑰麗，尚之清越激昂，荀之柔媚婉孌，程之低迴悽愴。顧四人演此，實皆得自古瑠軒土。瑤卿僅就每個人嗓音低昂不同，而予以變化，亦小異大同，百變不離其宗。此戲之流行百有餘年，任何人演，均能叫座，其主因即為跪訴劇情，首尾相應，鉅細靡遺。算起來在一個小時內，有六七十句的唱

工，實非易事。

明（十一）日演《木蘭從軍》，是以一個演《彩樓擊掌》、《保國進宮》出身的正工青衣胡陸蕙，飾演主角花木蘭。若非她用了三個多月私功，黎明即起，及昏未息，埋頭苦練，怎能應付這唱做念打，文武兼備的重任。觀摩演出後，見者群謂為佳，咸號稱其無疵可指。

特引用觀眾的評語，以為上次向隅者告。

老戲《乾坤福壽鏡》

復興劇校在國藝中心，自元月三日起公演七場。八日將推出老戲《乾坤福壽鏡》。這是從前四大徽劇班中四喜班的本戲。據說，當年梅蘭芳祖父梅巧玲，自演義婢壽春，其徒余紫雲（叔岩之父）演胡夫人。四喜報散後，此本流傳於福壽班，由王瑤卿演壽春、陳德霖飾胡夫人，是為光緒庚子以後，宣統紀元以前事，余生也晚，均未及見。民國三年春，瑤卿在北平吉祥園，曾分四本連臺演出，當時筆者尚在稚齡，只記曾聆其第三本「庵會」一場，瑤卿仍飾壽春，吳彩霞胡氏，鳳卿林鶴，賈洪林梅俊，金仲仁林弼顯，餘者已甚模糊，距今亦五十七年矣。瑤卿在民國十二年之春，與尚小雲合作此戲一次，王氏彼時年四十三歲，自知紅香老，不宜再做丫角小鬟，乃改飾胡夫人。尚小雲演壽春，馬連良林鶴，譚小培梅俊，諸茹香徐夫人，朱素雲林弼顯。

其後三年，瑤卿搭程豔秋鳴和社時，又演此戲一次，分兩天演全，王仍飾胡氏，程之壽春。豔秋竄紅以後，專務私房本戲，不復動此，但將胡夫人之唱腔與身段，陸續均移入於其

私房本戲《風流棒》中，穿插使用，此亦研習程派者所不可不知也。

在臺灣首演這戲的是大鵬國劇隊，於民國五十一年農曆正月初八和十四，在空軍介壽堂連演兩場，主要角色是：哈元章梅俊、徐露壽春。當時情形非常轟動，連售兩個滿堂，可惜的是這期演後，相距未逾兩月，徐露即因嗓啞輟演，癒後至今，迄未重演。

此戲情節離奇，結構嚴緊，胡氏、壽春兩主角，等量齊觀，相互表裡。全齣高潮，在於「庵會解籤」一場。壽春在求籤時，有六句反二黃，相當於「起解」、「辭獄」。繼向林弼顯述說經過時，有六句二黃慢板，接四句快三眼，均屬劇中主唱，腔調委婉，淒楚動人。據聞該劇劇本，係王振祖校長得自北平大馬神廟古瑠軒中，珍藏多年，今交由白玉薇女士，為其愛女王復蓉排演。名師高徒，相得益彰，盛況當可預卜。

包緝庭談京劇——笑隱堂憶故

442

臺視播演　《紅樓二尤》

《紅樓二尤》這戲，乃陳墨香為荀慧生所編之初期私房小本戲，首次露演是民國二十一年四月中旬，在北平西單舊刑部衛哈爾飛戲院，日場演出。荀氏自演前尤三姐、後尤二姐，何佩華演前尤二姐、後王熙鳳，金仲仁飾柳湘蓮。因有戲中串戲一段，顯得新穎別緻，易於招徠，更兼金仲仁所串《雅觀樓》中李存孝，為其畢生拿手，每貼單齣亦極叫座，遑論買一送一。荀本花旦出身，做優於唱，得古瑁軒主指點，以腔就嗓，所歌多四平調，使人盪氣迴腸，餘音嫋嫋。況此劇中兩女主角，個性不同，三姐剛烈開朗，二姐優柔馴順，前後分演，恰如其人，三十年前享譽南北，學者宗之，成為荀派名劇之一。

此間能教荀派戲者，初僅小留香館入室弟子白玉薇女士，近數年來，群推荀派傳人馬述賢為巨擘。臺視每週三晚九時之國劇節目，自徐露之《兒女英雄傳》，胡少安演《贈綈袍》後，博得廣大觀眾讚賞。今晚再以影視雙棲後起名旦鈕方雨、邵佩瑜兩人，分飾尤家姊妹，主演《紅樓二尤》，以一人到底制，鈕飾三姐，邵演二姐，均係得自馬述賢之親傳。因劇幅

過長，今晚僅演上集，俟下月二日，續演下集。除前述兩主角外，另以程燕齡飾柳湘蓮，于金驊之猷霸王薛蟠，馬元亮賈珍，王鳴詠尤母。下集中並加入張德良——田夢飾王熙鳳，黃音之平兒，于金驊秋桐，而最突出者，則為增強劇力，特邀名鬚生哈元章，扮演賈璉一角，更見生色。

臺視此劇，經該公司國劇研究社為配合時間，略予濃縮修潤，與習見者不盡相侔。譬如上集，係自尤三姐避繁囂、遊花園、唱四平調啟始，以下即接「觀劇」、「閨嘆」兩場，刪去原本之柳湘蓮弔場，及賈氏叔姪遇薛蟠之過場，演至賈珍弟兄在三姐閨中飲酒被辱為止。下集則自「索劍退婚」、「情急自刎」起，至「被賺入園」、「吞金自盡」止。這種做法，不但保留了鈕方雨、邵佩瑜、張德良三人的唱作菁華，而使哈元章、于金驊、馬元亮、程燕齡、黃音諸人，均各有施展機會。尤以末場之燙死男嬰，不用明場；吞金自裁，依據原文，減少許多殘忍暴戾之氣，更屬一大新猷。

麒麟廳改為國劇院‧今起連演四天好戲

據聞今日世界育樂中心四樓之麒麟廳，將自今（十六）日起改為國劇院，舉凡前後臺業務，概由名票馬桂莆——醉客負責主持。為了紀念這個新的開始，從十六到十九四天，除原舊駐演之麒麟劇團演員各推出拿手好戲外，並邀約名伶多人，參加助演，以壯聲勢。陣容龐大，戲碼精彩，不易輕見，值得推介。

第一天日場，首由兩位少壯派武生、武淨合演《金錢豹》。他們均係科班出身，當年從孫元彬學開蒙戲《白水灘》樹立基礎，又得姜少萍為之說《兩將軍》，長靠短打，始終合作，如二陸雙丁。《金錢豹》乃熊寶森親授，屆時鋼杈與鏢子齊飛，檯蹻並小翻互見，而豹子連翻卅個排旋，更屬少見。次為《打麵缸》由歌星陳莉莉與醉客合演。大軸是《貴妃醉酒》周慧茹之楊玉環、楊丹麗之裴力士。夜戲《探母回令》雙演楊延輝、潘廷彥之坐宮，葉復潤自「在頭上」起接，姜竹華飾公主、周慧如太后、孫麗虹宗保、八個韃官由許多名丑參加。八個韃婆，在太后慢板過門中，擺出不同身段，姿式曼妙，新穎別緻。

十七日白天開場《兩將軍》，仍由演《金錢豹》之二人合作。大軸《鳳還巢》、以後起小名旦趙倩飾程雪娥，她曾在康樂競賽中以李豔妃得過銀像獎，現雖退役，但仍擁有多數觀眾。夜戲全本《金龜記》周慧琴開場「釣龜」，後起老旦拜慈靄，接演「行路訓子」、「托兆哭靈」。老旦唱反二黃，是這齣戲的特色。大軸《泗洲城》除姜竹華演水母外，將邀集全臺北武行做勛斗大會。

十八日夜場，請程派名旦章遏雲演《碧玉簪》，由其愛徒客串小慧，另以老牌名旦扮張夫人，楊丹麗之趙啟賢。

十九日，姜竹華在夜場演全本《英杰烈》，自開茶館至團圓止。

綜觀上述四天戲中，姜竹華有花衫唱工戲，武旦鬧妖戲，最後一場刀馬旦戲，集唱做念打於一身。當其在小大鵬時，不過一武旦耳，參加麒麟劇團三年餘來，刻苦用功，鍛鍊不輟，身材益見修長，嗓音愈覺甜潤，能戲日漸增多，並不專以武工稱擅。際茲國劇院成立伊始，仍倚之為頭牌樑柱，實有厚望焉。

* 珈按：因諸多演員具有軍中身份，當時不便標明其名。

《雁門關》去蕪存菁

臺視國劇節目，將自今（八）日下午九時起，播映連續劇：頭本《雁門關》。嗣後每週週三同一時間續播一本，直到下月廿六日最後一個星期三，將這齣八本連臺的老戲播完。無論其劇幅之長度，情節之精彩，陣容之龐大，結構之緊嚴，均值得介紹。

《雁門關》這戲，從前清四喜、福壽兩班，以迄民初梅蘭芳之喜群社，都是分作八天演全，每天所需時間都在兩小時左右。抗戰期間，北平戲校在廣和樓演出時，由侯玉蘭飾青蓮，李玉茹飾碧蓮，白玉薇太后，李金泉佘太君，儲金鵬八郎，王和霖四郎，蕭德寅韓昌，洪德佑耶律休哥，趙德鈺孟良，王玉讓焦贊，宋德珠孟金榜，李金鴻蔡秀英，趙金年六郎，王金璐岳勝。當時每天演兩本，分四天演全。此間大鵬趙玉菁、徐露、古愛蓮演時，亦師戲校，分做四天。嗣後章遏雲演太后，嚴蘭靜、邵佩瑜演兩公主時，雖濃縮為上下兩集，但每場仍需四小時。由是可知，電視國劇時間，欲在五十餘分鐘內演完一本，勢所不能。

臺視國劇社附設之劇本研究小組，為了適應時間，不失原劇菁華，乃不得不予以刪減修

潤。類如無關宏旨之「太后狩獵」、「八郎過關」，節外生枝之「孟懷元打虎」、「孟良認子」，涉及迷信之「紙人紙馬」等場，均行刪去。一般人認為頗值得一看之「八郎抱枕頭」懷念妻兒，「五把椅」兩公主和孟蔡二夫人相互爭執，八郎居中排解，這兩場戲固然有些風趣，但處於戰時生活，不應沉溺兒女私情，更不宜對爭風吃醋有露骨表現。如果保留了這兩場，顯示出楊八郎和四員女將，對於國家民族的意識太薄弱了，因之悉予割愛。

至於增加太后、太君、韓昌、六郎、四郎，以及兩公主、二夫人之大段唱詞唱腔，幾於每本均有，不勝枚舉。尤其將「孟良盜葫蘆」一場徹底改編，增添笑料，以資調劑氣氛，使觀眾不致感到疲勞。

吳陸君初演《釵頭鳳》

陸總國劇訓練班，小陸光將自廿一日起，在中華路國藝中心，公演五場。第一天即將以名票馬述賢女士所授之荀派名劇《釵頭鳳》問世，這戲由該訓練班高材生吳陸君主演，飾女主角唐蕙仙，而以溫文蘊藉之小生雋材王陸瑤飾陸游，搭配相宜，精彩可卜。

這戲是陳墨香先生，根據陸放翁所填〈釵頭鳳〉小令兩闋，加以穿插附會，為荀留香編成這齣私房小本戲，首次上演是民國十七年，中秋節後，在北平開明戲院。荀本梆子花旦出身，工於做表，而紲於嗓，自組班挑樑後，初尚以《辛安驛》、《花田錯》、《荀灌娘》、《盤絲洞》等戲應付，但處於四大名旦，相繼以私房本戲競爭之際，倘不出奇致勝，對票房紀錄，必受影響，其演《釵頭鳳》乃對於悲劇作初度嘗試，在此之後，始陸續編排《埋香幻》、《荊釵記》、《杜十娘》、《魚藻宮》而奠定其四大名旦之地位。

猶憶曩年，觀荀氏第一次演此戲時，見其一洗往昔溫柔婉孌、煙視媚行之作風，一付戰戰兢兢，臨深履薄之神情，惟恐稍涉故態，即足貽人笑柄。因之在灑掃庭除，以及乍驚墜

簪，兩段表情，乃能描劃逼真。愈其小心翼翼，乃愈見當年蕙仙處境艱難，以上係指做表而言，至其唱腔，亦一變當年偏重四平，在墜簪之前，有一大段「可憐我未結縭椿凋萱冷」之反二黃，以及「遊園題帕」所唱「紅酥手黃藤酒」〈釵頭鳳〉一段原詞，都是很費嗓音，而不易唱的腔調，結果荀在十分小心謹慎中，把這些難關，一一克服，臺下觀眾才瞭解一個成名藝人，不是專擅一工的，無論悲劇、喜劇，一經串演都能應付裕如，而後可以獨樹一幟，自成一家。四大名旦之能以享名，垂三、四十年，自有其因素在，而非倖致也。

荀慧生演此，固已名噪遐邇，而小留香館盈門桃李中，並非任何人皆能以此稱擅，因其劇情結構、穿插、不無可議處，惟荀氏運用其個人心得，在唱念做表上，痛下功夫，自可獨步一時，乃以人保戲，其戲未必足以保人。此間能演此劇者不多，最初只一乾旦程景祥，去春嚴蘭靜演過一次，佳評如潮，聞亦為馬述賢女士所授。馬對荀派戲入室登堂，非同流俗，並聞此次為吳生特別加工，細膩無比，則演來必當異乎尋常，應預祝其成功也。

小陸光排演四齣武戲

此次小陸光繼大班之後公演五場，前四天各有武戲一齣。雖係兩置開場，一列壓軸，一在大軸，但就戲而論，卻是每齣都值得欣賞，而非習見之三（岔口）、兩（將軍）、白（水灘）、鐵（公雞）所堪與比擬的。其中，有三齣是出自楊派名武生孫元彬親授，另一齣《金雁橋》則為曹俊麟所新排。茲按其演出順序，概括談之。

二十一日《金雁橋》，這戲主角張任，固無繁重之唱念與劇烈之開打，但扮像必威武英俊，身手必矯健俐落，前場紮靠儀表飄逸，後場卸甲雄姿颯爽，此非僅限於丰度而言，其投手舉足，英氣內斂，神色逼人，必具有深厚工力者，始足當之。此次以劉陸雲飾張任、潘陸遠張飛、朱陸豪趙雲、吳陸森黃忠、吳陸渝嚴顏、周光華劉封、儲陸峰魏延、王陸德吳蘭、尤陸傑雷同，樑柱勻停，銖兩悉稱，不失為一齣好戲。

二十二日《鐵籠山》，這一組劇目，原定最後一日露演，但因支援國軍聯演，只好與胡陸蕙之《霍小玉》對調，提早與觀眾相見。此戲乃孫元彬為朱陸豪費時將近一年始告完成。

去年四月中旬初次公演，以後又在中視播映一次，旋即退藏於密，算來又快一年了。去年首演後，觀眾一致謂為工力深厚，規矩井然，在臺灣屬於難得一見之好武戲。「起霸、觀星」自是全齣中最精彩處，而見四蠻女之「丟刀攢」與「打八將」尤宜在乾淨細膩中，不失其瀟灑，始見大方家數，與眾不同也。

二十三日《摩天嶺》之所異於習見者，即自火頭軍起霸、薛禮坐帳軍啟始，下接攻山折將，拜讀天書，然後始為改裝探山，殺毛子貞，混入第一寨，與周氏弟兄結拜，直至率軍破山為止。頭尾銜接，前後演全者，當年僅富連成科班有此總講本子。北平各大班且不經見，致流傳至今者，多係截頭去尾，只演「賣弓」中段，使此靠靶大戲，瀕於失傳。其未窺全豹者，甚且誤認為短打武戲，蓋未及見薛仁貴頭場，紮硬靠閃蟒、戴帥盔；更不知後山五大王中，除一猩猩膽外，亦均係硬靠閃蟒之扮像，在急急風上高樓時，如電掣風馳，使人驚心怵目，乃益見薛禮之單身探山，深入重地，樹不世之勳，為難能矣。

二十四日《祝家莊》，乃二期光字班學生繼《蜈蚣嶺》之後又一新戲。所唱崑曲「新、步、折、江」，句句有身段，處處有準繩，如演至熟能生巧時，則可奠定短打武生之基礎，以後再學《林沖夜奔》及《武文華》、《淮安府》時，駕輕就熟，事半功倍矣。

大鵬今演《梵王宮》

小大鵬自上週末起公演三天，日夜四場，以《韓玉娘》、《四杰村》、《趙家樓》、《打賣墩》四劇最為轟動。今晚由大班接演，三齣砲戲備極精彩，值得分別介紹。

一、開場《蜈蚣嶺》，陳玉俠飾武松，朱錦榮飾王飛天，乃孫元彬親授。

二、中軸《狀元譜》，哈元章飾陳伯愚、馬榮利飾陳敏生、馬元亮飾張公道帶趕朱燦。元章此戲，得自雷喜福，榮利為葉盛蘭高足，元亮乃富祿胞姪，三人合作，不啻珠聯璧合。

三、大軸由乾旦程景祥主演新戲《梵王宮》。此劇原屬秦腔花旦應工，以做派、表情、身段、臺步見長，尤著重於蹻工。故事出自元朝末年，敘述元臣耶律受駐守河南，蹂躪地方。明將花雲奉派入境潛伏，伺機舉事鋤此元凶。耶律受有妹名含煙，貌美而慧，適梵王宮廟會，遊人如織，含煙率婢往遊，花雲亦在廟外試射；含煙見其箭中雙鵰，既喜其品貌俊雅，又驚其武藝超群，不覺鍾情。耶律受在梵王宮遇土人劉

廣才夫婦，見劉妻貌美，意欲強占，事為花雲聞悉，乃與其義母花婆定計，先由花婆藉賣珠花為名，入府說服耶律受之妻托氏，使花雲喬裝被搶，既可保劉氏清白，又可慰含煙相思。花雲既入含煙綉樓，耶律受亦至，倉猝間被花雲殺死，含煙亦自刎以殉。

當年秦腔演此，原分做《遊宮射鵰》及《梵王宮》（即洞房一場）兩折演出。自梆子班沒落後，四十年前，朱琴心曾依據原本翻成皮黃，首演於北平吉祥戲院。民國廿二年，小翠花亦以《遊宮射鵰》為劇名，演於北平哈爾飛，此兩劇本、詞句穿插，大同小異，源出秦腔，殊途同歸。程硯祥為朱杏卿門人，獲此秘本，但未能排演，因杜夫人早於民國四十六年以秦腔路子教鈕方雨，自不宜再以翻梆本問世，拖延至今，始作首次公演。關於唱腔，係與琴師郭應龍仔細研討，而身段做表，則向杜夫人請益，名師高徒，應有超水準表現，自在意中。

記得朱琴心和小翠花在北平演此劇時，均以踩蹻稱擅。大部分身段與臺步，均賴蹻工輔助，使其身材益增嫋娜，動作益趨嫵媚。演後曾有人加以疵議，意指元代婦女有無纏足？劇中旦角應否綁蹻？此為對國劇未能深入瞭解，刻舟求劍之論。蓋此角乃因襲梆子旦角扮像而來，亦即避免寫實也。倘欲改良予以廢蹻，則旦角許多身段，即無法表現，精彩盡失，所謂戲劇與歷史，根本不能相提併論，此一例也。

454

包緝庭談京劇——笑隱堂憶故

國劇聯演‧百彩紛呈

恭逢第五任　總統副總統當選連任就職大典。國防部總政戰部，為了慶祝這個值得紀念的良辰，特召集軍中國劇隊自十八日起，在中華路國軍文藝活動中心，舉行三天國劇聯演慶祝晚會，人才薈萃，戲碼精彩：

第一天是五月十八日，只有一齣大戲，是全本《梁紅玉》，由全才旦角徐露飾女主角梁夫人，周正榮韓世忠、孫元坡金兀朮、馬維勝張俊、馬榮祥劉錡、吳劍虹王達、朱克榮馬伏。這是抗戰初期，梅蘭芳就老戲《娘子軍》（又名《擂鼓戰金山》）加以改編的私房本戲，改名為《抗金兵》，民國四十五年，大鵬為趙玉菁重排，改名「巾幗英雄」，民國五十一年，香港新光影業公司徐昂千，邀大鵬拍攝此劇影片，由卜萬蒼執導，徐露主演，更名為《梁紅玉》，嗣後徐在舞臺上演此，仍照梅本，惟增入「馳援鎮江」一場，由悶簾倒板引起，馬伏翻上，旦角趟馬，唱大段高撥子，雖係師電影故智，但唱做武工，均可盡情發揮，此外議事之念，訓子之唱，巡營之原板與工架，走邊之崑亦為一般演此者所無，允稱特色。

曲與身段，擊鼓之腕力，起打之矯健，無一處不顯示其非僅具有幼工，而又需勤於鍛鍊者，始克臻此境界。

第二天五月十九日，是三齣單折短劇，每齣亦需時一句鐘左右。開場《飛虎山》，由劉玉麟（安敬思）陳元正（李克用）合演，二人嗓音高亢，聲調鏗鏘，工力悉敵，一時無兩。中軸武戲《金山寺》，郭小莊白蛇，楊蓮英青蛇，馬榮祥法海，高惠蘭許仙，張富椿伽藍。雖只「降香」、「水鬥」兩折，而所唱整套「醉花陰」曲牌，歌舞並重。最後群唱「水仙子」尤為悅耳動聽。至青蛇之打出手，伽藍耍大旗，猶餘事也。大軸《天女散花》，亦係梅派初期古裝戲，由張正芬飾天女，馬維勝釋伽牟尼，楊傳英文殊師利，夏玉珊伽藍尊者。正芬此劇，飲譽將近廿年，在「雲路」一場，不獨可見其腰腿工夫，廿年如一日。而舞綢腕力，輕重疾徐，左迴右轉，上下翻飛，使人目迷五色，眼花撩亂，可嘆觀止。而「離卻了眾香國……」一段慢板，及「雲外的須彌山……」之二六，「觀世音滿月面……」之流水，或則悠揚頓挫，或則如珠走盤，誠屬天籟之音，不同凡響。至末場在維摩詰室中散花之唱「賞花時」、「風吹荷葉煞」兩支崑曲，再襯配「錦庭樂」與「到冬來」兩支排子，絃管齊奏，花雨繽紛，極盡視聽之娛矣。

第三場為五月廿日，開場《兩將軍》，乃李桐春弟兄主演，大軸《富貴壽考》亦即全本《打金枝》，自郭汾陽作壽，七子八婿祝嘏起，接掛燈、怒打、入宮泣訴，至綁子上殿止，

前半齣重排場，後半齣重唱作，為一可聽可看之佳劇。以周正榮飾唐岱宗，嚴蘭靜公主，劉玉麟郭璦，馬榮祥郭子儀，馬元亮郭夫人，余嘯雲沈皇后。此中周、嚴、劉、余四人，各具佳嗓，演來必當全力以赴，互不相讓，將又是一齣旗鼓相當，珠聯璧合之佳劇也。

《鎖麟囊》 加強陣容・趙守貞易劉復雯

顧正秋女士宣稱：她此次專誠為慶祝 總統、副總統就職，參加聯演，將於本月二十八日在 國父紀念館演出五年多未動的《鎖麟囊》，此後即擬謝絕菊壇，以便安心醫治痼疾，嗣後能否再登氍毹，都要等病好了再說。此一消息傳出，使愛好國劇人士大為鬨動，連日向有關單位申請座券者紛至沓來，致主辦業務者有頗難應付之嘆。

顧女士這戲是二十年前得自名琴師周昌華，當初在永樂長期駐演時，是每貼必滿。其所以造成使人屢觀不厭的原因，固由於顧女士嗓音甜潤，做表精湛。不過腔調新穎，運用靈活，遷就玉霜嗓音，譜成委宛韻味，悉出諸古瑁軒主王瑤卿巧妙設計，妥善安排。而結構之奇譎，穿插之別緻，則應歸功於劇作人翁偶虹之另闢蹊徑，不落窠臼。類如啟始先以老夫人及薛良先後墊場，再上僕婦人等呈獻妝奩，然後始由梅香傳話，女主角以五言八韻之念白指示機宜。這完全是用白香山詞之「千呼萬喚始出來，猶抱琵琶半遮面」的筆法。此一先聲奪人的氣勢，攏住大家的耳音，主角在四平調中，緩緩登場，令臺下觀眾眼光一亮；這種特殊

效果，在國劇中實為創見。

另一場則為盧夫人引領薛湘靈從東角朱樓進入內宅，仔細盤詢己酉年六月十八日嫁娶經過。薛唱大段原板轉流水後，真相大白。迨薛之全家以及僕從鄰居尋至盧家，倘以習見之團圓收場，即如強弩之末，意興索然。必需有「換珠衫」的一段二六，才見高潮繼起。唱到「莽官人」一段時，故意引起波瀾，使劇情有所跌宕。最後薛湘靈唱「這才是人生難預料」八句流水，引領著全齣角色走大圓場，而以趙守貞之三拜做為結束，這種盡其所有，掃數登場的局面，亦為他劇中所無。

此次顧女士自演薛湘靈外，並以劉玉麟演周庭訓，王鳴詠老夫人，周亮節薛良，楊傳英趙祿寒，張大鵬盧勝籌，四大名丑于金驊（梅香），王鳴兆、吳劍虹（老少儐相），周金福（醜丫鬟），亦盡數羅致在內。更為了加強陣容，充實劇力起見，特邀海光國劇隊獨一無二的當家旦角劉復雯（嘉凌），配演趙守貞，使這齣戲更顯得多采多姿，異常硬整了。

《掃蕩群魔》·《十老安劉》

全國各界慶祝　總統、副總統就職，再度舉行國劇聯演，今日起在　國父紀念館公演三天。每天大軸自屬異常珍貴，難得一露的好戲。而逐日開場，均由陸、海、空、勤四單位所屬小班學生們聯合演出，彌足重視。內中尤以今日之《掃蕩群魔》為最。

《掃蕩群魔》這戲，又名《五花洞》，一名《真假金蓮》，這與《雙包案》之真假包公、《雙天師》之真假張傑，如出一轍。當初只有一真一假，後來科班旦角人才眾多，才有兩真兩假，因名之為《四五花洞》。前年八月國劇界為祖師建廟聯合公演，派了一次十六《五花洞》。這一次依舊從小陸光、小海光及大鵬三劇校中遴選優秀男女學生各十六人，扮演武大郎與潘金蓮。據聞小陸光之五對，女生是胡陸蕙、溫陸華、吳陸君、林陸霞、李陸齡，男生是閔光興、李光凱、張光禧、翟光寧、賴光紀。小海光亦派出五對，女生是魏海敏、葉海芳、王海萍、段海競、沈海蓉，男生是唐海財、潘海輝、葉海永、李海雄、徐海蘇。小大鵬則派六對，由女生王中鳳、吳中蕊、王中齡、余中琪、井華玲、馬華玲，男生馬

中樹、趙中勇、孫中旋、侍中杉、蔡華宏、李華德諸人扮演。五大妖之蜈蚣，是陸光儲陸

峯，其他蠍子、蝎虎、蝦蟆、紅蠎，乃明駝之孫強、王冠強、侯香香、李淑群飾演。此外陳

華宏包公，邱陸榮張萃，菁華畢露，值得提早入場，一窺全豹。

是日大軸《十老安劉》是三十年前吳幻蓀為馬連良編的一齣小本戲，在《監酒令》、

《盜宗卷》中間，穿插上一齣久無人演，瀕於失傳的《淮河營》，馬連良前飾蒯徹，後演

張蒼。因為新鮮別緻，亦莊亦諧，連賣過幾個滿堂。胡少安這齣，是離海光後始經重排，輕

不一露。此次限於時間，雖僅《淮河營》一折，但配角仍極考究，需用四個大花臉孫元坡

（劉長）、馬維勝（李左軍）、蔡松春（劉交）、張慧川（大校尉），兩二路老生馬榮祥（劉

甲）、楊傳英（田子春），兩個好小花臉吳劍虹（欒布）、王鳴兆（丑院子）。這批良配，難

得湊集，況胡之學馬，已入化境，謂為佳構，洵非溢譽。

麒麟國劇院·明演《雁門關》

盡人皆知，《八本雁門關》這齣戲是當年四喜班的本戲，其總講本子（內行術語，謂全齣各角唱念詞句俱備者為「總講」，其只有個人單詞者謂之「單頭」）不但綴玉軒梅（蘭芳）家有，椿樹頭條余（叔岩）家也有，絕非古瑁軒王瑤卿一家獨存，因為在光緒中葉四喜演時，梅巧玲飾太后，余紫雲演青蓮。至於瑤卿唱青蓮，是在庚子拳變以後福壽班時代。民初梅蘭芳演此，是用自己的本子。北平戲校在挑戰期間重排，以及王玉蓉、章遏雲等人偶一為之，都是得自通天教主。一般人不察，便認為這是大馬神廟王家獨藏之秘，實不盡然。

民國四十八年，大鵬劇團覓得這戲總講，由趙玉菁、徐露等人合演。前兩次都是四天演全，後來濃縮到兩天演完，內容刪減了百分之五十，把不必要的場子都裁汰了。今年三、四兩月，臺視改編這戲，連播八場。為適合螢幕上播映時間，為闡揚國家民族意識，又動了一次大手術，以致楊家弟兄，青蓮碧蓮二姊妹，孟金榜蔡秀英兩妯娌，在劇中份量減輕了不少。反之，把太后和佘太君在每本中表現，卻加重了很多。這不是趨重於明星制，而是使徐

露、胡少安這兩位能唱能做的演員有盡情發揮的機會。同時對於楊家三兄弟、兩位公主、蔡秀英等，微至孟金榜、焦孟二將，亦均予以補充了唱念做表；不致顯得偏頗。固然有些觀眾感到每週一次間隔太長，時間太短，未能盡興，而事實上，仍不失為一齣整齊的群戲。

據聞，今日世界麒麟國劇院，將自六月一日起把這齣連臺大戲分成四本，每本連演三天，亦即十二天演全。角色之分配是以姜竹華飾青蓮，周慧如飾碧蓮，葉復潤反串佘太君，楊丹麗與孫麗虹分任甲乙組輪扮楊八郎，張慧鳴六郎，潘廷彥四郎，周慧英孟金榜，潘陸琴蔡秀英，張義奎孟良，吳捷世焦贊，王少洲韓昌。至蕭太后一角，則特邀章遏雲女士串演。

觀於上列陣容，可謂盡善盡美。這次既以青蓮碧蓮和楊八郎為重心，則「袍枕頭」與「五把椅」兩場必不刪去，從時間上計算，將與大鵬初演場次相侔，為愛看老戲者一大福音，值得稱讚。

文化學院國劇新材備出

私立中國文化學院歷屆造就傑出人才，不知凡幾，是大專學府中，享譽的有數院校。

民國五十五年起又成立五年制「中國戲劇專修科」，迄今也近十年。所習課程，除共同科目及部分電影話劇外，所餘時間，就以國劇為主。因其遴聘教師，都屬國劇界知名俊彥，或資深票友，量材施教，悉心培育學生對國劇發生濃厚興趣，肯於用功習練，以致人才輩出。曾經常在校內作不定期實習演出，以增進舞臺經驗，間或也以此國粹招待外賓，宣揚我國固有文化。這個專科學生從五十七年開始，每於暑假前必對外公演一次，五十九年創辦「華崗藝展」，五專學生也以演出國劇參加。今年「藝展」已是第六屆，國劇科學生循例從六月八日起，在國軍文藝活動中心公演四天，不僅一至四年級及應屆畢業生全體參加，尚有三年前畢業現仍留校充任助教者四人，也在這次共同協助演出。此中用功勤奮、技藝超群者頗不乏人，公演經已過去，但有些成績優異、斐然可觀的，仍值得介紹，因擇具犖犖大者，略談數人，藉使愛好國劇人士留一印象。

王華花鼓技絕倫

女生王華花，山東人，廿二歲，六十一年畢業，現在校擔任助教。本工武旦，三年前曾演過《金山寺》青兒、《青石山》九尾狐、《演火棍》楊排風、《百草山》王大娘等武旦戲，起打亮像乾淨俐落，打出手時傳遞準確，極少疏失。尚能兼演花旦和刀馬戲，如《探母》公主、《棋盤山》薛金蓮，唱念做表無不勝任，已漸步入全材旦角階段。畢業以後，用功益勤，造詣日深，去年一齣《娘子軍》的梁紅玉，博得多數觀眾讚揚，且為一般內行所稱許。走邊一場，身紮硬靠，頭戴翎尾，腰腿工力的嫻熟，舉手投足的穩健，載歌載舞，宛如蛺蝶翩飛，邊唱邊做，快似風馳電掣。尤其在擂鼓《戰金山》時，鼓聲鼕鼕，急如驟雨，輕敲側擊細若遊絲，其手勁之健，腕力之佳，如無數月工夫曷克臻此。其鼓藝之精，在青年旦角中，惟一徐露可與媲美。如此工力，都是從用心苦練中得之，成功並非偶然。今年又從梁秀娟女士習成《昭君出塞》，演出時非僅歌舞均超水準，其圓場之美，臥雲之帥，處處表現其腰腿工力堅實，非率爾操觚者所能倖致。

王小明文武不擋

王小明也是女生，廿三歲，原籍上海，與王華花是同班同學，且同在母校任助教。其所學是多方面的，正工老生戲，她演過《探母》的四郎，《武家坡》和《算糧》的薛平貴，《馬鞍山》的俞伯牙，《慶頂珠》的蕭恩，《武昭關》的伍員。二路老生戲她有《穆柯寨》楊延昭，《搜孤救孤》公孫杵臼，《繡襦記》鄭詹，《鎖麟囊》趙祿寒，《御碑亭》申嵩，《演火棍》六郎。在本工戲以外尚能兼演武生，如《金山寺》的白鶴童子，《夜奔》的徐寧，《百草山》的蓮花童，《戰金山》的韓世忠。在女生中，文能唱，武能打，已屬難能可貴。尤其她擅演丑角，在《霍小玉》中扮鮑十一娘，當酒樓一場，將世態炎涼，形容盡緻，說親時口齒流利，識破時義憤填膺，全劇得此烘托，乃益見精彩。在《昭君出塞》中演王龍，操純粹蘇白，做繁雜身段，表現之佳，不遜內行，足見其具有聰穎的智慧，和深厚的武功，才得有此成就。

萬居寶隆各具特長

還有男女兩位助教，一是男生賴萬居，一是女生李寶隆。賴是本省人，廿五歲，本工文武花臉，初從孫元坡學《草橋關》的姚期開蒙，繼學《斬子》的孟良與《火棍》的焦贊。

名武生孫元彬見他才堪大用，乃授以《金山寺》的鹿童，《百草山》比丘僧，成為武戲中不可或缺的人才。當他將近畢業，又得孫氏昆仲分別授以《蘆花蕩》的張飛，《滑油山》的大鬼。前者原屬元彬拿手，賴生演來工架堅實，模仿酷肖，後者念「心頭火」一段清楚爽朗，配合身段，既可使主角緩氣，又不致臺上冷場。如易以樗櫟之材，勢必味同嚼蠟，所謂好戲務求良配，觀此益信。這次公演，在《白水灘》中反串抓地虎，打灘一場走旋撲虎滾堂，輕快迅捷，矯健藝依舊。畢業後服兵役兩年，今春退伍返校，仍勤於用功，以致武工未失，技異常，本省人學國劇，到此境界，嘆觀止矣。（珈按：孫元坡殯葬禮儀，火化賴君隨家人送至五指山晉塔，方返回南部。）

李寶隆原籍四川，廿四歲，從馬元亮學老旦，已八易寒暑。所有老旦正戲，如《釣龜》、《訓子》、《長壽星》、《望兒樓》等無所不能，配角戲中若《探母》的佘太君，《春秋配》的乳娘，都極勝任，老生及丑角戲偶而涉獵。

李黛玲 方興未艾

在女生中演旦角的，李黛玲是唯一的臺灣省人，現讀四年級，扮像既秀麗，聰明肯用功，為其克享盛名的資本。入學伊始，尚無籍籍名，因為當時高年級人才薈萃，猶未能脫穎而出，去年才嶄露頭角，連演《紅鸞禧》、《拾玉鐲》、《金山寺》三齣女主角戲，允文允武，鋒芒畢現。今年適在公演前，因練功不慎扭傷足踝，未痊癒就帶病登場，所演《穆柯寨》帶燒山及《槍挑穆天王》兩劇的穆桂英，《紅樓二尤》的張四姐，居然不以足疾為意，應有盡有，一絲不苟，如《穆桂英》之跑圓場、打快槍，《尤三姐》之摹舞學步，《張四姐》之打出手、踢雙槍，其盡職負責，忠於藝術，殊不多見。她再圖深造，則前途必見光明。

與李黛玲同年級的尚有女生彭重蘭，廿歲；劉伊萍，十九歲，都是湖南人，范若玲十八歲，河北人。前兩人習青衣，各有嗓能唱，范則專工小生。男生尚有十九歲的浙江人陳定中，和二十歲的北平人李靖疆。前者工武生及武二花，後者則專演丑角。陳的武工已具根底，《戰金山》兀术，《演火棍》焦贊，《金山寺》鶴童，《崔家莊》哪吒，長靠短打無所不能。李的能戲很多，突梯滑稽，京白正確，都屬雋才。

三年級人才鼎盛

三年級中，生旦兩行人才最為鼎盛，丑角也多頗堪造就，今後兩年再遇公演，將是這一學年同學的天下。

女生徐暖，臺灣省人，十八歲，從名鬚生哈元章習老生，頗有成就，演《斬子》的六郎，幾段高腔，響遏行雲。這種「車輪戰」唱法，終始如一，毫無力竭聲嘶之弊。《硃痕記》的朱春登，蓆棚中反調，悠揚頓挫，委宛可聽。最難得的是唱腔有韻味，做表有深度，至於丰度的大方，臺步的規矩，猶其餘事。該校歷屆畢業男女老生不少傑出者，如姜慶平、金潔瑩等，但比之徐暖，似尚稍遜一籌。

女生賈健蘊河南人，小徐暖一歲，也習老生，看她演《火棍》的楊六郎，《斬子》的八千歲，也頗不錯。她如專工二路老生，必可出人頭地，嗣後多加鑽研，仍有獨當一面的可能。

男生王獻簌浙江人，十九歲，軀幹脩偉，扮像英俊，是一位良好的武生材料。這次所演《打韓昌》的岳勝，《白水灘》的十一郎，《搖錢樹》的孫大聖，都有超凡武工與卓異表現，尤以《白水灘》中打「扎脖槍」，是舊規典型。據聞孫元彬說，下學期將為他排《挑華

車》，則其造詣，當又更進一步。

女小生林逸群，十九歲，福建人。去年演《花園贈金》的薛平貴時，止於扮像韶秀，富書卷氣而已；不意一年以來，從朱世友刻苦用功，技藝大進，在《紅樓二尤》中飾柳湘蓮，飄逸超群，人如其名，腰腿工架也超乎水準，嗣後兩年必當充任該專修科的當家小生，應無疑義。

女生陳秋華浙江人，十九歲。去年演《禪宇寺》的馬昭儀，就已顯示其端莊沉靜的氣質，是一位正工青衣美材。今年又從徐炎之伉儷習崑曲，從名票高華習程腔，進益神速。公演時適感染流行性感冒，猶復力疾登場，戰勝病魔，將《牡丹亭》遊園的杜麗娘和《硃痕記》的趙錦棠兩戲，完整演出，其忍耐毅力與勇敢精神，值得稱許。

女生董惠君河南人，十七歲。本工青衣，去年曾演《花園贈金》的王寶釧，扮像豐腴嬌豔，嗓音瀏亮圓潤。今年原定戲碼有《二進宮》的李豔妃，可惜因為飾老生楊波的林嘯虎同學遭遇車禍，致不果演，誠為遺憾。但她在《紅樓二尤》中一露王熙鳳，其氣度的雍容華貴，以及臺步大方，京白流利，足以炫其才華，牛刀小試，終非凡品。

十八歲的女武旦李岫華，原籍江蘇。鍾靈毓秀，望之似弱不禁風，而她起打之猛鷙，出手之準確，實具矯健身手，頗有婀娜精神。現從蘇盛軾問藝，當可在武旦行中占一席地。

女生顧心塵二十歲，得馬元亮薪傳，已逾三載。今年初次登臺，演《釣龜》康氏，唱念

俱佳，尤其可貴的是臉上有戲，為李寶隆以後堪承元亮衣缽的唯一老旦人才。

此一年級中學丑角的不少，較為突出的有王培芳與姚超禹兩人。王生年十七，籍隸臺灣，而口齒伶俐，神情有趣，顯得人小鬼大，最受觀眾歡迎。姚超禹原籍山西，年僅十八，除丑角外尚能參加武戲，在《白水灘》中演二生劉仁傑，在望灘、劫囚兩場，表現優異。《硃痕記》中飾衙役，念到「老的進去小的別進去……」一段「繞口令」式念白，吐字清晰，熟極而流，頗堪玩味。

初年級亦多傑出

二年級諸生論學業資歷雖尚幼稚，但鶴立傑出者已不乏人。如現從朱世友習小生的胡薇，才十六歲，這位湖南小姐，用功極為勤奮，學戲肯鑽研，譬如她演《斬子》的宗保，本不是主要角色，無何表現機會，但在被綁轅門延頸待戮時，見佘太君、八賢王、穆桂英三人，臉上表情不同，眼中神色各異，唱念之外猶能顧及做表，不因其位居邊配敷衍塞責，還是演此劇者所僅見。又見其演《春秋配》的李春發，《搖錢樹》的孩兒兵，文武兼資，細大不拘，這種人才頗不易得。

一年級武淨王德生，就是陸光劇校畢業的王陸德，在陸光十幾年來一向未膺重寄，不料

轉學才一年，已能演《出塞》的馬伕，《斬子》的焦贊，《白水灘》的青面虎，《搖錢樹》的火妖，這並非小陸光埋沒人才，因班中較優者多，所以阻其發展。而文化學院則善於量材器使，致有表現機會。

筆者對上述幾位青年才俊，不無褒多於貶，不過旨在鼓勵；同時特別向大家介紹介紹，除了幾個軍中國劇訓練班之外，正有許多可造之材，在勤修苦練。不論他們將來是下海或是玩票，都將為菊壇添一異彩。總而言之，這是復興國劇聲中一大可喜的現象。

御碑亭聽法

記得我在六七歲時候，常隨先嚴去聽戲，最怕遇見《御碑亭》，因為彼時年幼，不懂戲詞，感覺這戲是又癟又膩，場子既嫌枯燥，情節亦覺平淡，只為隨侍先嚴，不敢托故遠離，偶藉外出如廁，亦是少去即返，坐在戲園裡，看看王有道〈別家〉，與青衣花旦對唱，已是煩厭不堪，到了〈避雨〉那場，孟月華和柳生春唱完一段又接一段，那時我與劇中人有同一的心理，他們是盼著天亮回家，我卻希冀場面上了早打了五更，這兩位趕快下場。總而言之，我小時候怕聽這戲，就是因為他幅度太大，費時過久，到我十四五歲，自己單獨去聽戲，總是注重於武戲，遇有這類長時間的唱工戲，更要趨避，很少看過一個整齣。一直到了我二十歲那一年，有位尊長邀請聽戲，大軸子是梅蘭芳、王鳳卿合演《御碑亭》，為了面子關係，不能先行離座，只好耐著性兒聽下去。頭一場〈別家〉，便感覺王有道夫妻兄妹三人的唱念是彼此慰勉，互道珍重，極富人情味。德祿接孟月華回家祭掃，於三人白口中，可以看出青衣是端莊嫻靜、花旦溫柔賢淑、丑角是跳脫頑皮，各有個性的表演。〈避雨〉時的青

衣，隨唱隨著走圓場，中間並加三個滑步，不但表現孟月華當時的慌張急遽，便是身段與水袖的曼妙姿勢，也都可以看出國劇的精華，柳生春來到御碑亭，那種欲進又止，欲去猶留的神氣，都是編纂此戲的絕大成功。那天飾申嵩的是劉景然，雖只有看卷子同拜考官兩場，但他那念做與傳神，都非後起者所能摩擬，據聞王福壽先生（紅眼王四）扮演此角，比劉景然還好，可惜我沒聽過他這一齣。末場孟月華回家，王有道陪情，也是唱做兼重，情文並茂的場子。從此我對這戲，纔發生了好感，以後又繼續聽了余叔岩與陳德霖（在北平新明戲院，倒第二有楊小樓的《豔陽樓》），言菊朋與尚小雲，貫大元與程豔秋，馬連良與黃桂秋，高慶奎與關麗卿，譚富英與徐碧雲，諸人這戲。直到勝利那年，還看了楊寶森與章逸雲合演。

包緝庭談京劇──笑隱堂憶故

474

自從聽了梅、王二人以後，方知這齣結構的謹嚴，和唱腔的奧妙，深愧當初，對此沒有深刻的認識，視若等閒，雖經好角演唱，也不知失之交臂若干次了。

昨聞友譚，本市名票嘯雲館主，與曹曾禧君，即將合爨此劇於中山堂，甚表興奮。因為今年正月「春臺雅集」那次，看了他們二位合作的《汾河灣》，便覺是一齣珠聯璧合的傑作，這次又合演這齣別人不常動的《御碑亭》，相信演出時，必有一番卓越的成績，希望臺前觀眾，要欣賞嘯雲館主那些梅派的腔，更應注意他那些水袖的揮拂，和避雨的滑步，以及見休書的神情，同陪情時那種抑鬱悲忿的表演，同時曹曾禧君的嗓音，在臺北幾位票老生巨擘中，總算是有數的一位，因為嗓子好，還有味道，曹曾禧之好處就是唱出來其味醇永，

使人聆之如啖橄欖，久而彌甘。至於他所承的派別，也不必恭維他是宗余、宗譚，甚至於宗楊（寶森），總之他能集各派之大成，如海匯百川，哪一句都教人聽了夠味，能以感覺到舒服，這就是好。我在臺北要聽的唱工老生的戲。請觀眾對於這齣《御碑亭》，不要照我四十多年以前的那種孺子之見，認為這是一齣又瘟又膩的戲，請沉下心去細聽，因為好角色合作演出的玩藝兒，有可意會而不可言傳的奧妙，請細心的揣摩去吧。

附錄／歷屆華岡藝展國劇公演記述

<div style="text-align: right">前《聯合報》記者　王祖壽</div>

第一屆公演

時間：一九七〇年五月二十九日至六月三日每晚七時。

地點：臺北市國立藝術館

劇目：穆柯寨、轅門斬子、趕三關、武家坡算糧拜壽、大登殿、全部霍小玉、釣金龜、思凡、遊園、金山寺、全本四郎探母、大賜福、探親家、罵殿、打焦贊。

　　第一屆華岡藝展國劇公演，由中國文化學院五專部中國戲劇專修科（一九六六—一九七九）演出，戲專草創未久，又是首屆演出，能不避繁重一連演出達六天十五齣戲，為以後

各屆公演紮下了良好的基礎，於劇運之拓展亦有可觀。

當時戲專參加演出的全體同學，可謂人才濟濟，約可分為兩部分，一部分是出身國劇訓練班校，再入戲專深造，如：邵佩瑜、程燕齡、張素貞、任東勝等，而大部分都屬於學生票友，包括：演旦角的洪薔薔、王華花、李秀芝，演老生的金潔瑩、王小明，演淨角的張毅民、胡執中，演小生的李映淑，劇藝也都有相當之基礎。

六天戲中，較具吸引力者是《全本霍小玉》及《思凡》、《遊園》、《金山寺》和《全本四郎探母》。前者由梁秀娟老師指導，《四郎探母》由周正榮、秦慧芬、周金福、張鳴福等老師指導，據當時報刊報導：南海路上車水馬龍，大家爭著觀賞此一國劇最高學府的新秀們的表演。演出成功，老師們的悉力教導實功不可沒。

第一屆華岡藝展國劇公演係公開發售門票，票價分別是一百元、六十元、三十元與十元，軍警學生半價優待。

第二屆公演

地點：臺北市國立藝術館

時間：一九七一年五月二十五日至二十八日每晚七時。

劇目：新繡襦記、萬花亭、拾玉鐲、三娘教子、鐵哥緣、昭君出塞、小放牛、魚藏劍、青石山、遊園、馬鞍山、思凡、林沖夜奔、棋盤山。

第二屆華岡藝展國劇公演，續由戲專演出，唯已不售門票，一律招待。

第三屆公演

時間：一九七二年六月十九日至二十一日每晚七時。

地點：臺北市國軍文藝活動中心

劇目：加官晉爵、蘆花蕩、貴妃醉酒、鎖麟囊、加官晉爵、慶頂珠、滑油山、宇宙鋒、加官晉爵、望兒樓、百鳥朝鳳、御碑亭。

第四屆公演

時間：一九七三年六月六日至八日每晚七時

地點：臺北市國軍文藝活動中心

劇目：六月雪、黃鶴樓、別宮、樊江關、荷珠配、佳期拷紅、文昭關、掃蕩群魔、大登殿、遇后、紅娘。

第四屆華岡藝展國劇公演仍由戲專演出，仍不對外售票。此次參加演出之大部分同學均係初次登臺，但成績不俗，演出期間雖逢陰雨，上座仍滿，固屬贈券，但能號召如許觀眾，說明師生連續幾年努力已薄有聲譽了。

第五屆公演

時間：一九七四年六月六日至八日每晚七時

地點：臺北市實踐堂

劇目：鴻鸞禧、太君辭朝、坐宮、梁紅玉、花園贈金、青風寨、勘玉釧、拾玉鐲、上天臺、小宴、武昭關、金山寺。

第五屆華岡藝展國劇公演續由戲專演出。據中國時報於六月九日報導：「華岡藝展的國劇實習公演，三天來已經受到國劇界的重現。八日的壓軸戲碼《金山寺》，此一以崑腔和武

打為重的「群戲」演來極為成功，吳心枝和李黛玲的白素貞，李岫華的青兒，王獻箎的伽藍演來極為成功，加上其他同學的相互扶襯，使《金山寺》演來有聲有色。華岡此次國劇實習公演，三天來的戲碼非常紮實，同學們表演得很賣力，可算是一次非常成功的國劇公演。」

第六屆公演

時間：一九七五年六月八日至十二日每晚七時

地點：臺北市國軍文藝活動中心

劇目：女起解、昭君出塞、岳母刺字、楊排風、釣金龜、穆柯寨、遊園、轅門斬子、白水灘、紅樓二尤、春秋配、搖錢樹、望兒樓、硃痕記、大登殿、雙姣奇緣。

第六屆華岡藝展國劇公演添增生力軍，文化學院戲劇學系中國戲劇組一九七二年成立之後首度參加華岡藝展，可謂排除萬難與戲專共同演出，由戲專擔任前四日之戲碼，最後一日由本土國劇教育終於開始培植的大學生粉墨登場。

戲專演出的部份，戲碼文武崑亂，唱唸做打，無所不包，是一次各行齊全的演出。

戲劇學系中國戲劇組所擔任的兩齣戲：《大登殿》由梁秀娟老師主排，張藹玲飾薛平

貴、張淑枝飾王寶釧、周秀美飾代戰公主；《雙姣奇緣》由王鳴兆、朱世友、哈元章、馬元亮、孫元坡、程景祥、梁秀娟老師主排，演員包括趙麗平、蘇錦釵飾孫玉姣、朱桂枝飾傅朋，王振全、言志玉飾劉媒婆，席亦禮、陳桂麟飾劉謹，劉蘭英、王韻承、譚荷錦飾宋巧姣，陸玉清飾趙廉。

由於戲劇學系中國戲劇組成立僅及三年，大學學分以學術為重，實際演出課程甚少，與戲專培養科班演出方向有別，能夠排除萬難參加演出初試啼聲，已屬難能可貴了。

第七屆公演

時間：一九七六年六月四日至七日每晚七時

地點：臺北市國軍文藝活動中心

劇目：遇后、六月雪、珠簾寨、斷橋、五花洞、二進宮、樊江關、轅門射戟、釵頭鳳、荷珠配、黃金臺、鴻鸞禧。

第七屆華岡藝展國劇公演，仍由戲劇學系中國戲劇組與戲專同學聯合演出，從三月起就開始排演，並於五月二十六日起彩排四天，彩排也提供了很好的舞臺學習機會，本屆前三日

仍由戲專擔綱，最後一天由戲劇學系中國戲劇組登場。

《荷珠配》由梁秀娟、王鳴兆老師主排，荷珠分別由李之珺、言志玉飾演，王振全飾趙旺；《黃金臺》由哈元章、孫元坡老師主排，張藹玲與陸玉清分飾田單，陳桂麟飾伊里；《鴻鸞禧》由馬述賢、朱世友、馬元亮老師主排，金玉奴由蔡錦釵、趙麗平、張淑枝、王韻承分別擔任，莫稽則由朱桂枝、王珊珊演出。

本屆演出仍不售票，而名為實習演出的學生藝展，亦為菊壇帶來一股清流。

第八屆公演

時間：一九七七年六月一日至四日每晚七時

地點：臺北市國軍文藝活動中心

劇目：加官晉爵、小放牛、龍鳳呈祥、天官財福、打麵缸、貞娥刺虎、空城計、玉堂春、釣金龜、四郎探母、黃鶴樓、貴妃醉酒、挑滑車。

第八屆華岡藝展國劇公演首次匯集三方，由戲劇學系中國戲劇組、戲專、與華岡藝術學校國劇科聯合演出，打破了過去以系、科分別的傳統，而全體師生以此次演出共同紀念前故

主任俞大綱教授更顯意義不凡。

戲劇家俞大綱先生與文化大學創辦人張其昀先生，早年蓽路藍縷，奔走、號召、領導下，大專國劇教育香火得以一脈相傳，貢獻巍偉。

四天的戲碼以《玉堂春》與《挑滑車》最膾炙人口，《玉堂春》由王韻承臨時受命登場飾蘇三，大段唱腔，表現得分毫不差，此劇係由梁秀娟、哈元章、馬榮利、王鳴兆老師合力主排。

武戲《挑滑車》由孫元彬老師主排，演至高寵奮發神威用槍挑起兀朮一輛又一輛的滑車，仍至坐騎乏力，遭車壓斃，為國捐驅，幕落以後，謝幕連達三次，全場觀眾意猶未盡，不捨離去，可謂盛況空前。

代跋

春節過後，名作家蔡登山先生忽然來電話詢問：「可有庫存 令尊遺作乎？」我告知：

「先父生前向不保留文稿，只留戲單；即使 先父臥床病重時，都拜託其好友胡孟久伯父代為收取觀賞後戲單，予以保存。俟 先父故後二十年民國九十三年我在中視退休後餘暇，按年月日整理排列成夾。先父遺作我僅存昔日《中華雜誌》之〈故都憶舊〉十九篇，我集結影印成冊贈與家人故舊。」

蔡先生鍥而不捨，辛勤倍至。到國家圖書館、中央研究院圖書館，蒐集先父遺作數十篇；扣除一些應酬吹捧文字，可用者六十三篇日前交愚整理校對。

在下數十年電視臺任職導播組工作，不通文墨，更未研習博大精深京劇⋯歷史、沿革、戲曲內容⋯⋯惶惶乎！接此重任，如似綿羊背駱駝～不堪重任也。然除我之外亦無他人可托⋯⋯

費時一週許，字字句句按照當年在「大愛電視臺」龐宜安經理審理「劇本模式」，逐字

查閱。稍有疑問，即翻閱書籍：唐伯弢所著《富連成三十年史》、周志輔伯父所著《百年瑣記》、《京劇五十年史》、富社少夫人孫萍女士編撰《富連成畫傳》、芝翁高拜石之《古春風樓瑣記》、《淨門師魂（紀念孫盛文先生）》、《馬連良藝術評論集》、《舞臺生活四十年》、《梨園一葉》、《摩登小花臉～孫盛武》等書籍。或詢問當年為先父讚譽之：「六歲神童」後來是享譽海內外「大導演」朱克榮、及其兄朱錦榮兄弟、孫元坡夫人嚴莉華女士、名作家賈馨園學姊，甚至跨海請教舍侄包立一一詳查確定。也為《新四郎探母》作者請教名教授王安祈女士（原稿誤植「劉綱」，據我記憶前輩只有劉嗣叔叔，並未聞劉綱者也。）然事關百年前清末民初一段史故，實難確查。更有些秦腔、漢劇我真是無從問起，祈請讀者方家諒察並指正。同時感謝富連成孫萍女士、孫嚴莉華女士、朱陸豪提供珍貴照片。

學戲講究「薰」。先父少年時雖未進富連成科班，但閒暇隨先祖父在廣和樓聽戲，又與富社王連平先生（在梨園界稱「先生」是對前輩恭敬的尊稱）和孫盛文孫三叔、盛武孫四叔莫逆交好，耳濡目染薰（學）到許多京劇知識、歷史沿革。王先生長先父四歲，日常閒談時告知很多您小時候看過的前輩表演藝術。見「輯一 人物憶舊」。而先父記憶力過人，多年後在臺灣耳順之年，尚能記誦劇本、行頭、砌末、武行翻打、套路行擋，見「輯二 古往今來」〈八本混元盒〉、〈狀元印〉等篇。至於評論演員演出技巧，及戲曲來龍去脈，可在「輯三 國劇摭談」諸篇多矣。

當然先父為文時，必參考許多資料書籍。但他能記得許多書上沒有的：劇中人名、臉譜、行頭、武打套路，我不得不套一句先父愛用的詞彙「腹笥淵博」！

先父為文筆鋒犀利，或捧或責，絕不顧及人情，不免在文句中責及藝者，此次我盡量刪減原文，如還有後代家人不盡滿意之處，祈請諒察！

二○二二年五月十九日

包珈

血歷史232　PC1065

新銳文創
INDEPENDENT & UNIQUE

包緝庭談京劇
——笑隱堂憶故

原　　著	包緝庭
主　　編	蔡登山
責任編輯	孟人玉
圖文排版	蔡忠翰
封面設計	吳咏潔

出版策劃	新銳文創
發 行 人	宋政坤
法律顧問	毛國樑　律師
製作發行	秀威資訊科技股份有限公司
	114 台北市內湖區瑞光路76巷65號1樓
	電話：+886-2-2796-3638　傳真：+886-2-2796-1377
	服務信箱：service@showwe.com.tw
	http://www.showwe.com.tw
郵政劃撥	19563868　戶名：秀威資訊科技股份有限公司
展售門市	國家書店【松江門市】
	104 台北市中山區松江路209號1樓
	電話：+886-2-2518-0207　傳真：+886-2-2518-0778
網路訂購	秀威網路書店：https://store.showwe.tw
	國家網路書店：https://www.govbooks.com.tw

出版日期	2022年11月　BOD一版
定　　價	600元

讀者回函卡

國家圖書館出版品預行編目

包緝庭談京劇：笑隱堂憶故 / 包緝庭原著；蔡登山
主編. -- 一版. -- 臺北市：新鋭文創, 2022.11
　　面；　公分. -- (血歷史；232)
　　BOD版
　　ISBN 978-626-7128-53-4(平裝)

1.CST: 京劇 2.CST: 表演藝術 3.CST: 劇評

982.1　　　　　　　　　　　　111015735